Freeman
Lau & design
Inter – dependent
decisions

劉小康 決定 設計

3 / 12 / 2015 – 30 / 5 / 2016

二零一五年十二月三日 至 二零一六年五月三十日

開放時間
星期一、三至五：上午10時至下午6時
星期六、日及公眾假期：上午10時至晚上7時
聖誕前夕及農曆新年除夕：上午10時至下午5時
星期二（公眾假期除外）、農曆年初一及二休館

入場費* (一人一票)
$10 成人 (標準票價)
$7 20人或以上團體
$5 全日制學生、殘疾人士 (及一名陪同的看護人)
及60歲或以上高齡人士
逢星期三免費
博物館通行（入場）證、周票持有人及四歲以下兒童免費
*票務處於閉館前30分鐘關閉

地點
香港文化博物館
香港沙田文林路一號
查詢電話：2180 8188
網址：http://hk.heritage.museum

直達博物館門外的巴士路線：
A41, E42, 72A, 80M, 86, 89, 282
香港鐵路：從車公廟站步行5分鐘或
從沙田或大圍站步行15分鐘便可抵達

Opening Hours
Monday, Wednesday to Friday: 10am - 6pm
Saturday, Sunday and public holidays: 10am - 7pm
Christmas Eve and Chinese New Year's Eve: 10am - 5pm
Closed on Tuesdays (except public holidays)
and the first two days of the Chinese New Year

Admission* (per person)
Adults (Standard) $10
Groups of 20 persons or more $7
Full-time students, people with disabilities $5
(and one accompanying minder)
and senior citizens aged 60 or above
Free admission on Wednesdays
Free admission for Museum Pass,
Weekly Pass holders and children under 4 years old
*The box office will be closed 30 minutes
before the Museum closes

Venue
Hong Kong Heritage Museum
1 Man Lam Road, Sha Tin, Hong Kong
Enquiries: 2180 8188
Website: http://hk.heritage.museum

Bus routes to the museum:
A41, E42, 72A, 80M, 86, 89, 282
MTR: A 5-minute walk from
Che Kung Temple Station or a 15-minute walk from
Sha Tin or Tai Wai Station

康樂及文化事務署主辦
香港文化博物館籌劃
Presented by Leisure and Cultural Services Department
Organised by Hong Kong Heritage Museum

書法：廖揚石女士
攝影：王正宏先生
Calligrapher: Ms. Fong Yang-tze
Photographer: Mr. CK Wong

康樂及文化事務署
Leisure and Cultural
Services Department
文化

香港文化博物館

香港文化博物館自創館以來，一直非常重視本地設計作品，珍藏的精品超過 9,000 件。我們致力探討本地設計的傳統、影響與發展。因此，從 2002 年起，我們便透過以設計為主題的展覽，向觀眾介紹本地設計師優秀的作品。今次舉辦的「劉小康決定設計」展覽，是本地設計師個人系列展覽之一，希望這個集劉小康先生歷年作品大成的展覽，能讓觀眾從不同角度欣賞這位設計大師的佳作，深入認識其風格、成就與貢獻。

劉小康先生在香港土生土長，他醉心設計藝術，熱愛中國文化，兼具國際視野。待人方面，他尊師重道，重視友情；處事方面，他鍥而不捨，精益求精。他情繫香江，推動設計行業的發展，不遺餘力，此外還兼顧藝術教育工作，薪火相傳，歷年來擔任不少公職，熱心回饋社會。

劉先生是香港文化博物館的老朋友，對我們的支持從無間斷；早在 1990 年代，劉小康先生已參與文化博物館建館工作，2000 年起更擔任康樂及文化事務署博物館專家顧問。這十多年間，劉小康先生積極參與香港文化博物館設計展覽的項目，例如擔任第一屆「香港國際海報三年展」的視覺形象設計、協助籌劃「生活‧心源」——靳埭強博士的個人展覽，以及策劃「大女人：海道卷二」、「翻開——當代中國書籍設計展」、「墨濯空間——董陽孜作品展」、「香港：創意生態——商機、生活、創意」、「創意生態＋」等展覽。此外，他還統籌有關七八十年代香港平面設計歷史研究的工作，我們最近一次的合作是今年四月的「帶回家——香港文化、藝術與設計故事」，他為該項目設計的「博愛」水杯意趣深遠，極具個人風格。

劉小康先生遊刃於平面與立體之間，擅長融和中西文化精髓。他的作品新意不絕，風格多端，而且產量極豐，題材極廣。「劉小康決定設計」展覽展出的四百多件作品中，有膾炙人口的包裝設計，也有天馬行空的裝置藝術，當中為人熟悉的水樽系列、千姿百態的椅子都是劉先生創作路上的里程碑，值得大家細意品味。

端賴劉小康先生鼎力支持及其團隊全力配合，「劉小康決定設計」展覽得以順利舉行。我謹代表香港文化博物館，向劉先生及其團隊表達由衷的謝意。此外，我要特別感謝各位受訪嘉賓，從他們的口中，劉先生作為後輩、朋友、同儕、同事的角色更為立體鮮明，也為「甚麼決定劉小康設計」，提供更多思考的空間。

<div align="right">

香港文化博物館總館長

盧秀麗

2015 年 12 月

</div>

序言

改變決定設計

常被問及「如何開始做設計？」、「設計的靈感從何而來？」等問題，大家似乎都假設了是我「劉小康決定設計」，即一切由我主導，由我理性獨立地作出種種設計決定。我不能完全否認這觀點，但最多只是對了一半。回想自己 30 多年的設計生涯中，每個項目、每件作品，背後似乎都有一些決定性的因素。

事實上，設計師都很被動，大部分作品或工作，都是由一個要求開始，要求可能來自客戶，為客戶的案子而創作；要求可能來自展覽策劃單位，為展覽的主題而創作；要求可能來自各項比賽，為比賽的目標而創作。當然，也有是自己對自己的要求，純粹為個人的創作欲而創作，隨心而作。不過坦白說，這種為自己而做的創作的確比較罕見。至於創作究竟如何開始？當中經過甚麼思考？經過甚麼過程才決定最終方案？思考方法是否因人而異？其他人的方法如何？這些問題我都有深思過，我的結論是，我的設計方法皆受各種外在內在因素影響——外在有眾多的客觀因素；而內在則是自己多年來不同的嗜好，包括收藏、閱讀、旅遊等。我一直習慣以草圖簿記錄由各種元素所激發起的創作概念，累積了不少想法。當我遇上外在動機時，草圖簿上的紀錄就會化成啟發新創作的養份，「決定」新設計的方向，而由此設計而成的作品，會反過來成為別人認識我的窗口，甚至是定義我是一個怎樣的設計師的理據。所以，

我想也可以倒過來説：「設計決定劉小康。」

外在動機背後的客觀條件，包括客戶的商業目標、資源網絡、時間、物料、環境、技術等，加上自己內在的喜好、夢想、經驗、機遇、回憶、習慣等，外在內在因素恍如陰陽交配，產生不同的效果，且各種元素在不停的變遷中互相交錯，逐漸成形、瓦解，又再更新、成形，幻化不斷。這就是設計的樂趣，而這一次的成果也可能成為下一波設計的動機或創作概念。這種「劉小康決定設計」、「設計決定劉小康」的因果關係，正是一種持續發展的能力、生生不息的能量。

本書分為「身份決定設計」、「文化決定設計」、「交流決定設計」、「商業決定設計」、「傳統決定設計」、「公共空間決定設計」六章，再加「外篇：椅子戲決定設計」，當中包羅種種外在內在的決定因素。但若要貫穿所有篇章，尋求我個人甚至香港專業設計發展歷程中，影響最大的決定因素，我相信就是從未稍停的「改變」。一切的改變，也同樣由外在內在的因素所帶動，而且互為影響，可説外在環境的改變令我改變，我的改變令我的設計改變。在心態上，每一年代，似乎都有強烈的方向令我決定要怎樣走。

1970 年代，香港社會經歷急遽轉變，包括經濟起飛、各種大型基建如地鐵落實興建、社會制度逐步改善、本土文化開始成形，而廉政公署也在 1974 年成立，使香港社會逐漸步向清廉。當時還在求學階段的我，只知居所愈搬愈大，還天真地誤以為這是理所當然的事，後來回想才知自己見證了香港經濟起飛，以及社會制度日漸完善，如房屋政策的更新。在那年

代我所經歷的一切，包括當年學校必修的書法課培養了我對書法的興趣；報紙文化副刊和《中國學生周報》、《號外》、《電影雙周刊》等文化藝術雜誌興盛孕育了我對文化藝術的觸覺；由呂壽琨、王無邪領軍的「新水墨運動」令我認識到可將中、西美學觀念貫通於中國傳統水墨藝術當中；以及靳叔將中國文化與現代設計結合的嘗試等，都激起了我投身從事中西文化交融工作的欲望，影響了我立志成為設計師的決定。當時我想，透過設計，我可以邊學習，邊創作（詳見「身份決定設計」一章），而我於這年代積累而來的興趣、收藏、回憶，往往都可轉化成設計意念，成為日後作品的一部分。

承接了 1970 年代的轉變，在 1980 年代，無論我個人或香港社會，都因而有動力持續發展。我在 1981 年開始投身工作，因為於 1970 年代在靳叔作品中看到融合中西文化的可能性，令我決定到靳叔的公司應徵，幸得錄用。

有人問我設計的靈感來源是甚麼？其實打從我開始從事設計，靈感一直都不是決定設計的主要因素。設計是一門專業，設計的流程、規模，甚至我們於當中所投入的時間、資源等，主要都視乎客戶的需求。客戶可以是政府機構，可以是營商企業，可以是文化機構，無論客戶是誰，我們的基本作業就是要配合客戶的動機，成就客戶的目標。故此設計往往受着各種客觀因素所限制。

除了為客戶服務，另一促使我進行創作的動機就是參與比賽。在數十年來，我有幸與靳叔合作，他經常勉勵我在設計上要有所追求，不止為生計，也為表達自己，像藝術家一樣創作出能表達自我的作品。

因此我經常主動參加國際比賽，當中以海報設計為主。事實上，跟配合客戶的目標相似，每個比賽都有它特定的題目，我必須配合比賽的題目創作。

如果要數較受個人因素影響的設計，可能是透過比賽等機會將回憶放進去的創作。有些回憶我不想讓它只停留在記憶層次，而是希望透過創作，主要是海報設計，將這些記憶重組並展現人前，例如我曾多次將過去的照片放進海報中，甚至把當年最重要的體會變成海報，將回憶化作具體的設計，在將來成為另外一種回憶。

最初加入成為靳叔公司一員，我們主要從事文化設計項目，如藝術節的海報設計、各種書刊設計等（詳見「文化決定設計」、「傳統決定設計」兩章），但基於七八十年代香港經濟起飛，商業機構開始願意投放更多資源在設計上，加上靳叔與我逐漸意識到只有藉着商業設計，才能使設計作品的影響力跳出文化圈，推廣至普羅市民群體，使設計落實到日常生活層面，發揮真正的力量。所以我們既被動又主動地逐漸參與更多商業設計的項目。當時從美國來港的著名設計師 Henry Steiner（石漢瑞）為香港各大企業，包括滙豐銀行、香港賽馬會、香港置地集團、地鐵公司等提供設計服務，而土生土長的香港設計師陳幼堅，多從事娛樂文化類的商業項目，包括為當時著名歌星梅艷芳、張國榮、林子祥、羅文等設計唱碟封套及演唱會宣傳品，於是靳叔和我，就開始主力做一些比較是企業性質和不這麼富娛樂性的項目。及至 1980 年代中後期，商業項目取代文化項目成為公司及我個人設計專業的重心，我開始鑽研各種商業操作，探討如何才能做到出色的商業設計，尋求有別於文化設計的手法和角度。

這改變無論對公司或我的設計專業都是有利的發展（詳見「商業決定設計」一章）。

除了經濟上的轉變，1980 年代香港也開始經歷政治上的劇變。1984 年中英簽署關於香港前途問題的《中英聯合聲明》，改寫了香港人對自己身份的理解，以及對未來生活的想像，引發起各界熱烈地展開回歸問題的討論，文化界當然亦不例外，許多由此衍生的文化藝術項目，尤其與榮念曾的合作，都促使我反思香港作為一個城市的身份，是否與其他國內國外城市不一樣（詳見「身份決定設計」一章）。

及至 1980 年代中後期，中國在 1978 年開始推行的改革開放政策漸見成效，吸引許多香港人到國內投資，而國內市場的開放，也讓我們多了機會接觸、參與國內的設計項目，這改變也促使了我們設計專業的進步，開拓了個人的眼界，誘發設計思維的新突破（詳見「交流決定設計」一章），例如我們會參考學習美國的設計管理系統、營商策略等，因為我們發現若不跟隨時勢更新自己，便會在商業市場上被淘汰。

步入 1990 年代，香港所面對的挑戰特別多，當中包括九七回歸、亞洲金融危機等，社會環境亦因而經歷急速轉變。承接 1980 年代轉向從事商業設計，我們在 1990 年代陸續展開更大型的商業設計項目，當中包括早於 1980 年代已有合作的中國銀行，他們再次聘請我們執行更大型的設計項目，另外還有與金山工業（集團）有限公司的合作，這一合作就持續至今，其主席兼總裁羅仲榮先生，後來更成為我的好朋友，成為推廣設計事業的重要夥伴（詳見「商業決定設計」一章）。

基於在 1980 年代始我參與了世界各地不同類型的設計比賽，並在當中勝出，加上過去跟隨靳叔到各地進行設計交流，在 1990 年代邀請我參與的交流展覽項目持續增加，後來，我甚至開始有機會主動組織交流活動。我之所以積極參與這些文化交流海報邀請展，或文化合作項目，除了是因為受到邀請，其實許多時更是因為自己不懂得、不認識這些海報邀請展的題目，或文化合作的內容，才更樂於抱着學習的心態，像人家出題目我做習作般去做。有時我甚至對題目抱持懷疑態度，嘗試去重新思考、重新定義各議題，例如以和平為題，我就重新思考甚麼是和平？和平在亞洲的意義是甚麼？再重新給這詞語下定義。這個思考過程對於設計師是頗重要的，對我而言，透過參與邀請展就不同的題目思考，正是個很好的訓練。此外，我亦透過國際交流，從別人對我們作品的批評，去重新發掘和理解香港本身的特質究竟是甚麼，故我非常樂意參與更多的討論及城市交流（詳見「交流決定設計」一章）。

由從事設計，到推動設計的發展以回饋社會，這心態的改變絕對是受靳叔的使命感所感染。1980 年代末，靳叔常鼓勵我不要在公司工作至深夜，鼓勵我利用工餘時間去教書。老闆總樂見員工為公司賣命，但靳叔卻心繫香港設計業的整體發展。所以在 1980 年代末，我於夜校執教了兩三年，後來又在中大藝術系任教。教學是很好的經驗，催迫我成長，因為每天回到學校，都要面對眾多學生給予我的挑戰。

後來，我為了再進一步參與推動設計業，首先是加入香港設計師協會，當時主席是靳叔（1985–1988 年在任），我也願意認識更多朋友，故樂於參與其中。後來我更於 1994 年至 1995 年擔任香港設計師協會

主席一職，這些公職有助我理解專業團體與社會、與政府的關係，而我亦透過認識更多從事不同專業、擁有不同背景的設計師，豐富了我對設計的理解，意識到原來無論我自己或公司的設計創作，都有更多更闊的可能。

1994 年，畢馬威會計師事務所為當時的香港政府布政司署撰寫了一份名為〈Study on the Promotion of HK Services: Final Report April 15, 95〉的報告，當中詳細闡述了支援香港服務行業發展的重要價值及實行方法，卻並無提及設計行業的發展，故在同年較早期由特許設計師公會香港分會、香港設計師協會、香港時裝設計師協會，和香港室內設計協會四個專業團體，聯同香港理工大學共同成立的智囊團「設計：香港」，就此向香港政府表達不滿，並爭取香港政府對香港設計業發展的認同與支持。「設計：香港」於 1995 年開展了一個香港設計行業的研究計劃，並向當時的立法局議員、港府司局長級官員、傳媒和具影響力的相關人士進行遊說工作，指出香港設計業具發展潛力，如能獲政府在資源和政策上提供適當的協助，便可為香港經濟以至社會的整體發展作出貢獻，促使香港設計總會和香港設計中心最終於 2001 年得以成立，成為香港設計業發展的轉捩點，也對我作為香港設計界的其中一員影響深遠。

2001 年香港設計中心成立後，我們開始了一系列的設計推廣活動，包括設計營商周（BODW），和亞洲最具影響力設計獎（DFA Awards）等，進一步將設計經驗延續，開拓國際關係和設計視野，亦由此使我對工業設計的理解增加，對自己從事創意產業，尤其產品設計甚有幫助。2011 年我受委約

參與馬來西亞鑄造商皇家雪蘭莪的精品系列設計工作，正式推出首個以「五行」為題的產品設計系列。其實早在 1980 年代我們公司從文化轉向商業設計項目的同時，我已有從事產品設計的思考，不過由於那時我僅是公司的員工，故暫只能擱下不做。我最初的設計產品以紙品為主，後來加入用「十二生肖」為題創作家具的嘗試，但也只是以做雕塑的思維去做，及至皇家雪蘭莪的「五行」精品系列設計，我對創意產業和產品設計的概念才趨成熟（詳見「傳統決定設計」一章）。

香港設計中心的成立，加上個人經驗的累積，亦使我於國際交流項目中，由過往被動地獲邀成為參與者，變為主動發起人。多年來，我屢次與國際機構合作舉辦論壇、邀請海外設計師共同參與設計項目等，例如在 2001 年，我和來自吉隆坡的 William Harald-Wong 共同成立了「亞洲設計連」（the Design Alliance Asia）（詳見「交流決定設計」一章）。種種交流項目，都令我們有新需要或動機去做新設計。

在千禧年後，我的創作開始多線發展，如海報設計、椅子戲（詳見「外篇：椅子戲決定設計」一文）、公共雕塑等個人創作繼續進行，同時加入了書法融入設計的作品（詳見「文化決定設計」一章）和產品設計。至於公司的發展，自 2003 年始展開國內業務，及至 2007 年高少康加入，主力管理和發展深圳分公司的國內業務，在品牌設計和大型商業項目方面，也做得更多更深更廣。同時藉着國內業務的增長，也促使我反思香港如何可以在設計專業方面，與國內作出區分，達到不一樣的層次。同樣做品牌設計，我們作為香

港設計師可以領導甚麼？及至雲南麗江瑞吉酒店（St. Regis）項目、香港馬灣公園的公共藝術計劃、西九文化區設計項目的經驗積累，使我慢慢對公共藝術、創意產業形成一套新的理解，並聯同藝術家陳育強和世界級平面設計師，來自荷蘭的 Michel de Boer 一起創立了名為「公共創意™」（Public Creatives™）的公共空間設計概念，將所有設計藝術融為一體，進行一次過的整合規劃（詳見「公共空間決定設計」一章）。

其實創意產業自首任特首董建華上任後，就已積極展開討論，本還打算成立核心研究小組，怎知還未開完會，董特首就已離任。在曾蔭權擔任特首期間，亦強調文化及創意產業作為六項優勢產業之一，可惜後來沒甚下文。最令人欣慰的，是 2009 年商務及經濟發展局旗下成立了「創意香港」專責辦公室，去牽頭、倡導、推動本港創意經濟的發展，支持了許多由民間主導推動的創意產業項目，其投入在設計範疇的資源幅度為鄰近地區之最，較台灣或新加坡政府投入於同類項目的金額為高。

香港政府討論及研究創意產業多年，但總是做不到核心，錯將焦點放在推廣，這方面其實香港設計中心、香港設計總會已一直在做，甚至看得更遠，努力與深圳合作，令香港能與北京、上海鼎足而立。其實政府應將焦點更多放在創意產業的商業模式，及思考設計可以在新時代扮演甚麼角色，即是當世界面對着各種新挑戰，例如環保議題，究竟設計可以有甚麼功能？服務到甚麼目標？能真正主導甚麼改變？既然政府未有進一步行動，我和其他設計師便決定民間起動，作出改變。「公共創意™」是希望將不同創意資源混合為一，變成地方理念，讓不

同持份者也有機會參與，使地區發展的效率提升。當大家願意為共同目標努力付出，無論地區議題是關於環保、持續再生，還是保育，甚至是創新商業模式，一切也會事半功倍。落實推動「公共創意™」，我相信這就是設計可以發生的領導作用，也是我能作出主導的改變。

從 1970 年代決定做一個有文化觸覺的設計師，到 1980 年代跟隨靳叔工作，由文化轉移到以商業設計為重心，然後又決定從事設計教育，及至 1990 年代決定要有國際視野，周圍去看很多東西，千禧至今，我又嘗試新的設計模式和方法，決定參與做產業，不純粹做設計。我很清楚自己在每一階段，都有主導的慾望，這同時反映了我在不同年代做一件事的決定因素，背後都有時代的改變逼着我去思考。

改變，是無人可抵禦的巨輪。香港經歷的改變從未停止，且在相同時間內比全世界很多城市有更大更急速的改變，九七回歸建立一國兩制、經濟泡沫爆破、沙士、政改、雨傘運動……新議題永遠不斷湧現。在時代的更迭交替中，挑戰會不停湧現，強迫你去改變。當然，你可以拒絕改變，但我選擇了迎向改變、接受改變、擁抱改變，藉改變提高能力、開拓視野，看得更遠更前，但同時不被時代的改變去改變自己，在自己身處的空間中尋找自己專業的位置，及終至現階段，積累了一點能力，反過來，希望自己可以去領導一些改變。語氣聽來大，但我的目標確實如此。改變是壓力，也是機會，是動力。

劉小康
2015 年 12 月

目　録

香港文化博物館「劉小康決定設計」展覽前言　　　　　III

序言　改變決定設計　　　　　IV

身份決定設計　　　　　002

文化決定設計　　　　　035

交流決定設計　　　　　086

商業決定設計　　　　　146

傳統決定設計　　　　　190

公共空間決定設計　　　　　231

外篇　椅子戲決定設計　　　　　259

後記　爭鳴年代　　　　　271

決定設計錄像訪問　　　　　272

索引　　　　　276

作者簡介　　　　　280

鳴謝　　　　　281

身份決定設計

身份認同是對「我是誰?」這哲學提問的回應,也是心理學上對自我特性的搜尋與肯定,以至社會學中群體共性的界定與歸類。身份與設計的關係,也可以分為幾個層面:首先是設計師個人的身份認同,會反映在其作品所運用的文化元素上;再想深一層,設計師個人的身份其實被社會背景及身處的文化脈絡所建構,是社會客觀因素的一個反映;而與此同時,設計師創作的作品,亦由帶着各式身份的受眾所閱讀。由此可見,設計作品可以是一面鏡子,映照出設計師自身的身份認同,以及受眾藉由拒絕或接納設計品所產生的身份認同。設計作品也可以是建構身份的工具,即如穿上某種設計品味或品牌的時裝而自我標籤。

身份決定設計在本章中,未能討論身份與設計關係的所有面向,我們只選擇了幾個有趣的題目來說明兩者微妙的關係。首先是從我作為設計師這身份的角度出發,在「自我」一文中,講述了還在求學階段時,我如何透過為自己設計幻想中身為設計師的名片,表達希望能成為設計師的理想。在進身設計師後,設計品又如何反映了我對自我身份的思考,以至反映了自我的狀態(詳見「狀態」一文,018頁)。我相信設計師往往是由自戀開始,他渴望表達自己,才會從事創作。而「自己」藉由外貌、人生閱歷及繼之而有的回憶,和不同的喜好、興趣等組成,所以當設計師進行創作時,上述元素都會滲

透到作品當中。「回憶」一文，就敘述了早於 1970 年代我仍就讀理工時的暑假，展開的第一次中國大陸之旅，如何在多年來構成了我的創作元素。我投身設計 30 多年，自覺到在不同階段所追求的、愛好的不一樣，從最初的民間藝術，到西方器物，再到中國書法，以至如何運用竹這物料作多樣化的設計創作，甚至在將來更遠一步，或會添加佛教元素於設計中。我的作品，其實反映了我的轉變，而這些轉變在心裏會按捺不住要表達出來。有些設計師只會不自覺地在設計風格中表達，不過我較麻煩，我會自己製造機會表達那時期的愛好與追求（詳見「人形」和「迷戀」兩文，023 頁及 027 頁）。

一個人的身份是多元的，我可以同時是丈夫、父親、朋友、設計師、藝術家、公司老闆、策展人、香港人、中國人、地球人，當中還涉及我如何看待自己的身份，及他人如何理解我的身份，以至我又如何看待別人的身份。我們透過認識、欣賞或否定別人而去建立自己。我們也會進入不同的生活圈子，在當中尋求身份的互補互認。

公眾在認識設計師或藝術家這圈子的人時，往往會誤以為認識一個人的作品，就等同於認識了作品的作者，但身處這圈子當中，我們互相有真實的交往，對大家就會有更立體的認識。對於身邊的許多設計師或藝術家朋友或前輩，我的習慣或我的缺點是，我不會只看作品，還會看他是個怎樣的人。有時我會透過自己的創作，去表達對這些朋友或前輩的認識及理解（詳見「作品」一文，117 頁），而且我會將他的作品、人品、性格等一併納入到我的創作當中，這可能是我自己一種有趣的傾向和取態。

我們的身份會受到諸多客觀因素影響，而就如我在本書「改變決定設計」一章中所言，大環境的轉變對我們產生了巨大影響。構成身份的圈子從家庭這小單位，到社會這較大的單位，有些是我們能夠掌握的，有些則只能被動地回應。香港的歷史背景，從殖民社會到九七回歸，我們作為香港人，大部分時間只能在改變的洪流當中，作出被動的回應。在九七回歸前後，我就創作了許多討論回歸與香港身份問題的作品。（詳見「回歸身份」一文，010頁）上文說及記憶可以構建我們的身份，但記憶也可分為個人記憶，與集體記憶。對於創作人而言，除了個人記憶，集體記憶也是可供挪用的重要創作元素，因為透過喚起集體記憶共建的身份認同，設計師或藝術家就能較容易透過作品與受眾溝通。我曾為香港郵政設計的幾套郵票，也運用了集體記憶的元素（詳見「受眾」一文，030頁）。其實在資訊科技日趨發達的今天，就連郵票本身也快要變成「集體回憶」。我是一個很喜歡收到實體信件的人，以前我每日最愛拆信，就算只是一張手寫的明信片，也會叫我樂上一陣子，反觀現在，收電郵的溝通方式，就失去了這種喜悅。

展望將來，人的身份構成會愈趨複雜。1997年前，香港的社會較簡單，我們的成長主要受家庭和學校教育影響，這兩大元素基本上已塑造了個體大部分的自我，社會大環境對建構自我身份的影響相對輕微。但隨着政治因素愈變複雜及資訊科技日新月異，我看到年輕一輩的香港人，其身份的形成除了以前單純的家庭、學校因素外，更受到巨大的社會壓力，政治議題和社交媒體反而是他們建構身份的很重要元素，較我以前成長的年代複雜很多。

在這複雜的年代， 設計師可做甚麼，是一個值得思考的問題。我在 2014 年底香港的雨傘運動當中看到許多好的設計，香港年輕人對現今社會及政治現實的不滿，缺乏向上流動的機會，乃眾所周知，政府應更積極解決年輕人對自己缺乏信心、對前途沒有希望這根本問題，將年輕人良好的創意及幹勁，誘導到為香港整體發展尋求出路之上。而我的信念是，我們不能畫地自限，只看香港這彈丸之地，應放眼內地、亞洲，以至世界，只要有足夠的創意，香港年輕一輩，絕對可以用信心創出新天地。

上 「香港東西 —— 香港平面設計七人展」海報 ｜ 1996
下 樂天陶社刊物《泥寧樂》 ｜ 1986

自 我

設計作為一種創作，展現創作者的自我，是我的思想、我的感受、我的回憶之延伸。然而，作為專業的設計師，每當我獲委託為品牌服務時，總得以客戶的需要為前提，作品必須以功能及商業效能為首要原則，往往都未能盡情展現自我。因此，每當我遇到比較自由的創作空間，如名片及海報設計的項目，我都盡量把握機會，表達自我身份和價值觀。對於自我的探討，我一般都會從三個角度闡述，分別是我如何看自己、別人如何看我，以及我如何看世界。

我如何看自己，包含一些基本的問題，例如我是誰？名字固然是個人重要的身份記號，於我而言，個人名片正是表達自身意義的最佳媒體，而於不同時期所創作的名片，也正反映了我對自我身份概念的轉變。中學時代，我為自己設計第一張個人名片，上面除了「劉小康」三個字，還有一個路牌，而路牌之上則是一枝鉛筆，象徵往前方。當中的構思簡單直接，就是表達劉小康依路牌前行，將來要成為設計師，前路清晰明確。

及至於理工就讀時，我參加了一個信封信紙設計比賽，再次為自己設計名片。這張名片同樣表達了我希望能當上一個視覺設計師的概念。當時，我虛構了一間名為 Visual Language 的公司，並為此公司設計了商標。名片上的文字以彩色塗鴉的方式呈現，卻保留了引號、逗號和句號的標點符號，象徵設計雖用圖像、色彩作為表達的媒介，但當中仍是有其語言結構。

名字

成為設計師後，我的名片不再以志願為題，我漸始嘗試透過名片解釋我是誰。當年，我參與了很多比賽和展覽，在不同的國際交流中，我發現外國人往往對香港人卡片上名字的排序感到困惑。外國人的姓名排列一般都是先名後姓，而中國人的姓名排列卻是先姓後名。倘若我們直接採用中文名字的英文拼音作為英文名字，他們就會誤把名當作姓，把姓當作名。如我的名字「劉小康」的英文拼音是「Lau Siu Hong」，他們就會以為「Hong」是姓，「Lau Siu」是名。再加上在殖民管治的教育下，大多香港人都會多取一個英文名字，情況就更混亂了。不管是「Lau Siu Hong Freeman」還是「Freeman Lau Siu Hong」，都難以讓他們意識到「Lau」是我的姓氏。因此，在設計這張卡片時，我把姓名分成三部分，包括姓氏、名字和英文名字，並逐一介紹。這是我第一次透過名片解釋自己的身份。

另一份探討名字與自我身份的作品，是 1996 年為於英國倫敦舉行的「香港東西」展覽而創作的海報。我以七個中國傳統戲曲中的面譜代表七位參展設計師，而每個面譜上都列有設計師英文名字的首個字母，作為記認。由於靳叔並沒有洋名，我只能直接列上他的中文姓氏。結果，海報上就有六個標上英文字母的面譜，以及一個標上中文「靳」字的面譜。

面相

除了名字，我的另一身份特徵，便是我臉上左下角的痣。我一直沒有注意到這顆痣的存在，甚至我閉目回想自

上　面相創作　│　1988
下　樂天陶社陶瓷工藝課程中所創作，第一件以自我面相為題創作的作品　│　1986

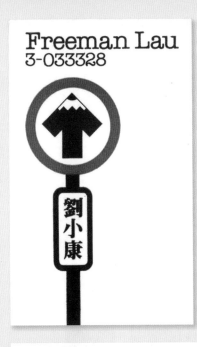

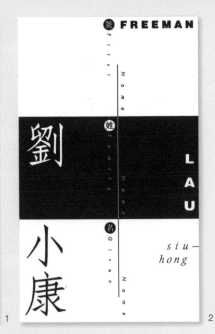

Freeman Lau / Art Director

FREEMAN LAU
DESIGN & ASSOCIATES
劉 小 康 設 計 公 司

1701, Tung Wah Mansion
199-203, Hennessy Road
Wanchai, Hong Kong
Telephone: 5-8336393

1 中學時代設計的第一張個人名片 ｜ 1970年代

2 劉小康名片 ｜ 1988

3 劉小康設計公司名片 ｜ 1988

4 理工時代信封信紙比賽參賽作品 ｜ 1970年代

5 「80+個人名片邀請展」參展作品 ｜ 2013

6 劉小康信封、信紙及名片套裝 ｜ 1988

VISUAL LANGUAGE

2D, 277-277A Prince Edward Road, Kowloon, Hong Kong

FREEMAN LAU

フリーマン・ラウ

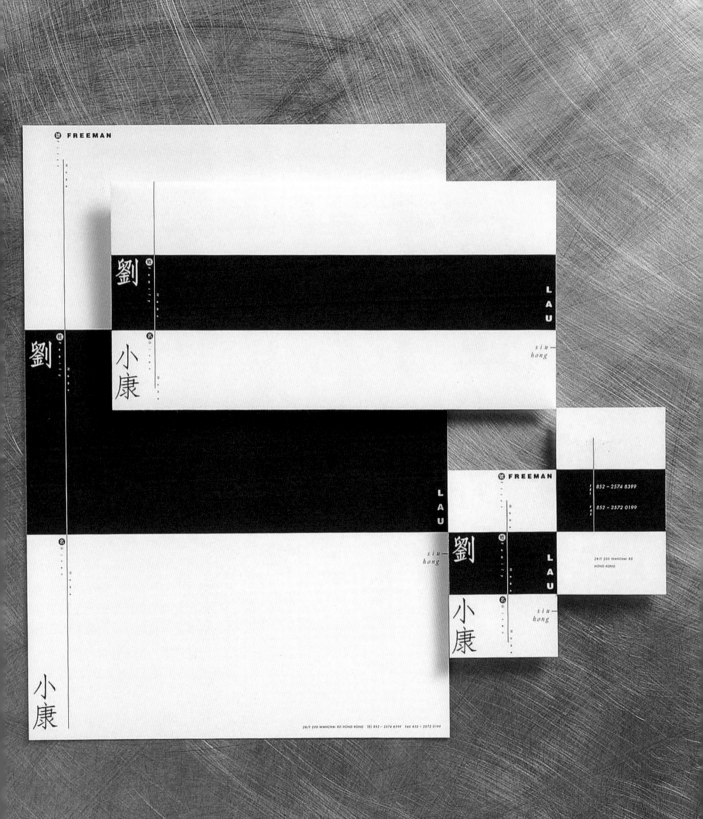

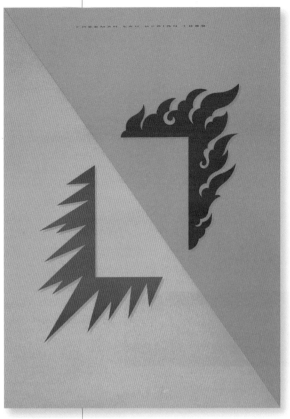

上 「Freeman Lau Design 89」海報 ｜ 1989
下 「Freeman Lau Design 91」海報 ｜ 1991

己的樣子時，也不會想起它。後來，我發現於別人的眼中，它卻是我的一個重要印記。第一個令我意會到這特徵的人，是我的兒子。孩提時代的他，總愛把我的痣當電掣開關，他按一下我便裝作不動，再按我又回復過來，甚是好玩。基於這個人特徵，我展開了一連串以面相為藍本的創作，形式包括海報和陶藝製品等。

我把自己的面相變成符號，以單一短線代表眼鼻口，再以一圓點代表左邊咀角下的痣。我早年喜愛陶瓷製作，更是樂天陶社創辦的香港首批正式陶瓷工藝課程的畢業生。自然而然，我的第一件以我的面相符號創作的作品，就是一塊陶瓷。陶瓷可在燒製的過程中隨意扭曲，貼切地表現了面部表情多變的特徵。

另一份以面相為主題的作品，是「Freeman Lau Design 91」的海報。海報中排列了多個我的面相符號，且我在每個面相符號之上，選用了自己喜愛的事物取替了那顆痣，象徵透過自己的喜好認識自己的身份。還有一份與我面相有關的創作，是兒童劇《貓城記》的海報設計。當時面相特徵並非我創作的原意。在滿佈句子的海報上，那唯一的句號正好在貓形面相的左邊咀角，與我的痣的位置相合，如果把句號填滿，便等於我的面相了。雖然帶有玩笑性質，但也是很有趣的聯想。

除了從自身和他者的視野出發，一個人對世界的認知與觀點，同樣是展現和解讀自我身份的向度之一。我在1989年和1990年，分別設計了共兩張海報用作參加邀請展，表達了我對當時世界的看法。1989年的那張，其實是源於我在1988年開設的個人設計

公司的標誌。那年我離開了靳叔與合夥人開設的新思域設計製作公司，獨力開立了 Freeman Lau Design 設計公司，希望開墾一個探索東西文化的個人創作空間，標誌上以火和爆炸組成的框架構圖，就是寓意東、西文化激盪下出現了一個新的創作空間。這構圖首先出現於我公司的卡片上，後來我才把這設計置放於海報。Freeman Lau Design 最後只經營了約半年，隨後便與靳叔開設的靳埭強設計有限公司合併，在 1995 年一起開設了靳與劉設計，並於 2013 年改組成為現時的靳劉高創意策略。另一張就是 1990 年設計的，它其實記錄了我對電腦世代的看法。海報右邊的眼睛代表了我，左邊是一組被拉大了的電腦像素形狀，代表了我從電腦看到了新世界的來臨。

至於後來那名為「融合自我」的海報則是表達我對自己作為設計師的期望。我把左臉與右臉分割，重新組成左右對等的兩張臉，兩個面相分別代表了我的理性與感性，就如經營設計公司，既要有商業頭腦，又要有對藝術和創意的執着，我希望自己兩方面均能兼顧，因此便構思了這個雙面設計。

其實除了外國人有時會讀不懂我們的名字，我們自己也可能會不認得自己的名字。我就偶有遇上這樣的經歷。第一次是約早於廿多年前我於日本出席東京字體指導俱樂部的頒獎典禮，職員拿來襟章給我扣上，我問：「這是甚麼？」那職員答道：「這就是你啊！」那刻我突然醒覺，原來我不一定可能辨認到自己，當將我放到另一個我不熟悉的環境脈絡、空間，或我從未發現的角度時，我是不認識自己的，又或可能拒絕認識自己。後來也試過幾次，如到台上就座時，我無法辨認貼

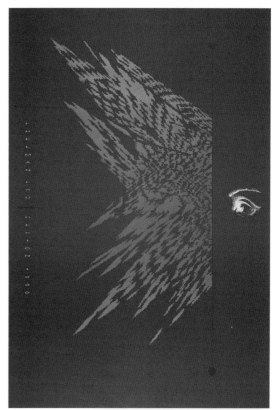

上　「Freeman Lau Design 90」海報　｜　1990
下　「2006年國際平面設計聯盟（AGI）年度展」作品　｜　2006

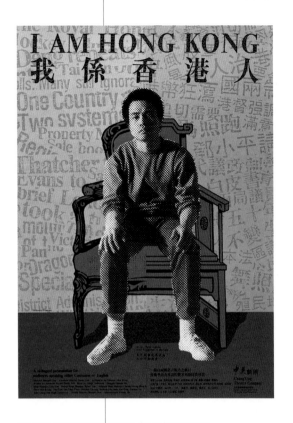

I AM HONG KONG
我係香港人

《我係香港人》劇場宣傳海報 | 1984

上自己日文名字的座椅。這種很陌生，但原來是我的感覺，從小到大也不曾經歷，故令人深刻。由此我在 2013 年的 80+ 個人名片邀請展中，製作了一參展名片，上面有紅色四方面加一粒黑色的痣，及寫上日文名字，如果認識我面相標記的朋友，便能藉此名片認出是我，不認得的，且又不懂日文，就不能認出是我來。

這一系列對「自我」這主題的探討，其實源於我對自己能夠成為設計師的寄望，透過不斷擴闊的視野和累積的經驗，以及對別人如何看待自己保持開放性，我嘗試在創作中找尋屬於自己的特徵與風格，最終成就了今日的劉小康。

回歸身份

創作如果遠離了社會大眾的關注，作品必定變得蒼白乏力，難以引起共鳴。設計師如果抽離時局地構思題材，他便失去了與別人連結的平台，並且失落於歷史的洪流中。香港回歸中國的歷史，可以從 1984 年簽署《中英聯合聲明》說起，因為簽署後，香港人突然意識到自己原來不是英國人，甚至有人在報上刊登廣告宣言，半自嘲半聲討英國責任般，諷刺自己在香港土生土長，一直誤會了自己是英國公民。回歸前夕，無論是中英兩國的政權交接、香港最後一任港督彭定康帶來的

「忽然民主」、政制前路的未知、中港文化的互斥、香港人身份的曖昧等等，都驚擾着素來只沉迷賺錢娛樂的大部分香港人，那種歷史遺留下來的政治張力，撞擊着不少文化人和設計師的心靈深處，他們紛紛透過各種創作平台抒發己見，嘗試以藝術方式回應大時代引發的思考和不安。不過無論如何，1997年香港還是正式脫離了殖民地時代，回歸中國政權，只是這種對身份認同的思考，以及對身份的尋覓，其實一直延展至今。

由 1980 年代起，時局的轉變為文化界和設計界帶來許多衝擊，當時我還是新思域設計製作公司的員工，公司十分重視文化作品，因此我也展開了以回歸為主題的創作歷程，當中的作品主要以海報設計為主。由於當時文化界十分積極運用不同的媒體和平台，發表對時局議題和事件的想法，因此締造了許多與設計界的合作機會，例如話劇的宣傳海報、邀請展的交流等。

第一個相關的創作是《我係香港人》海報設計。當時蔡錫昌為中英劇團編導的《我係香港人》話劇，就香港回歸議題在文化界提出相關思考，縷述香港開埠 140 多年來的本土歷史。此劇是具突破性的，因為當時文化界多數只是在報紙等撰文論及回歸和香港身份的問題，他是第一人以戲劇形式展開探討。我的海報設計意念很簡單，有一個人坐在不中不西的櫈上，背景滿佈的文字正是對回歸後的描述，例如馬照跑舞照跳，這些說法現在已沒有人再提，原因之一是舞廳已銷聲匿跡。這類創作令我藉着跨界別的合作表達個人看法，再透過合作完成的作品與外界交流，創作過程有較多互動。

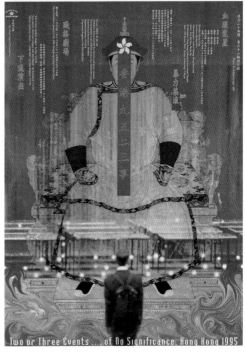

上　《香港二三事》劇場宣傳海報　｜　1994
下　《香港九五二三事》劇場宣傳海報　｜　1995

後跨頁

左　o.d.m.海報　｜　2017
右　o.d.m.手錶　｜　2017

HKG
20A

擁 有 的 時 空

A TIME TO OWN

香 港 特 別 行 政 區 成 立 二 十 周 年

The 20th Anniversary of
the establishment of HKSAR

回歸20周年，我與o.d.m.合作製作了一款紀念腕錶。設計將錶面
12小時的一圈分成24格，剛好能把1997、2007、2017一直排列
到2047，提醒我們時時刻刻、分分秒秒都不要忘記當初所承諾的
一國兩制就只有這短短五十年，我們千萬要好好把握，珍惜每分每
秒，為開拓再往後的五十年打好基礎。惟製作完成才想到它的名
字──「A Time To Own（擁有的時空）」。　　│　2017

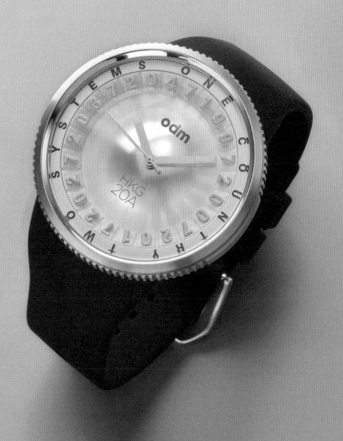

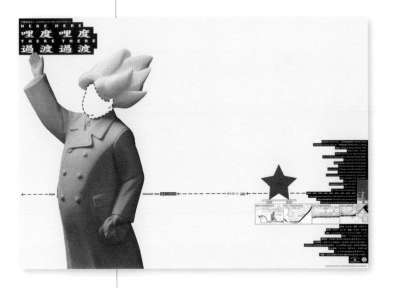

上　《哩度哩度過渡過渡》劇場宣傳海報　｜　1994
下　《審判卡夫卡之拍案驚奇》劇場宣傳海報　｜　1996

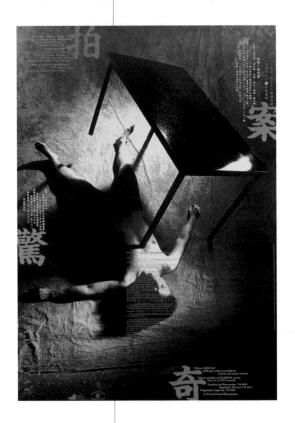

第二張探討回歸主題且較突出的作品，同樣是海報設計，服務對象是 1994 年由榮念曾編導，實驗劇團「進念・二十面體」創作，於比利時布魯塞爾首演的劇目《香港二三事》。由於海報是面向歐洲觀眾，所以挪用了許多象徵香港的圖案符號。海報畫面是參照了其中一幅劇照，也就是劇裏有大量乒乓球突然由天花跌下來這個頗為震撼的場景。當時香港人對中國僅存的身份認同，正是由乒乓外交開始，及至在電視上親睹中國乒乓球隊贏了西方國家，才慢慢開始萌生認同感。海報中背向鏡頭站立的年輕人，象徵當時年輕一輩對改革開放中的中國認同感仍然薄弱，對未來的方向感到徬徨和疑惑，因此眼前只有一堆模糊不清的乒乓球和乒乓球桌。海報下方置放了一些代表香港的通俗事物，例如通勝、萬金油、香港景點、郵票等，與上方代表香港前途的畫面形成對比。

另一張與進念・二十面體合作的海報是 1995 年在香港演出的《香港九五二三事》，它置入了《香港二三事》海報中的背景，但顏色與畫面震撼程度都起了變化，全因圖中加入了象徵極權的皇帝影像，他的出現代表極權到臨的形勢愈來愈明顯，年輕人看到的未來變得清晰，但焦慮也隨之而增加，這兩張海報的不同，正好表達出新一代對香港前途的反應，已由懷疑過渡至恐懼。值得一提的是，我在設計上表達的主題與海報上的劇目內容近乎毫不相干，這反映了我與榮念曾慣常的合作模式。雖然海報用於宣傳進念的劇目，但他十分尊重我的創作空間，常常容許大家各自演繹與發揮，間接反映了多元包容的理念，這種關係有別於帶着強烈商業目標、單純為客戶服務的設計項目。

以上兩張海報投射出的，乃香港社會面對政治局面的情緒狀態，在 1994 年的另一海報創作，議題同樣是探討香港回歸，最終的設計卻是有關當局自我審查下的產物。進念‧二十面體受邀製作大型文化巡遊《哩度哩度過渡過渡》，以行為藝術形式展現當時兩種典型的香港人特性，一是對共產政權、香港政局等議題相當敏感，一是對時局的轉變毫無意識，只顧沉迷日常娛樂，例如當時風靡港人的《龍珠》熱潮。於是我抽取代表這兩種特徵的象徵符號，本來計劃以毛澤東像，配搭《龍珠》人物孫悟空變身成超級撒亞人時的金黃箭豬頭，但康樂及文化事務處出於政治上的自我審查，禁用毛澤東肖像，我只好抽空頭像，保留他的身體形態和經典的大衣造型。誰料，最終得出的效果反而體現更豐富的政治意涵，廣受歡迎。基於這種特殊的政治張力，創作在妥協下反而得到昇華，也是我意料之外的。

同年，同樣由榮念曾編導的話劇《審判卡夫卡之拍案驚奇》上演，重點在於探討基本法第 23 條可能產生的政治打壓。在此劇的宣傳海報中，我挪用了劇中象徵政治壓迫的桌子和其下的屍體作主體，並印上有關 23 條的文字，藉此帶出話劇對議題的詰問，設計意念本來相當大膽和敏感。然而，或許當時 23 條仍未被廣泛關注和討論，此設計未有觸動當局的審查意欲，有關官員竟然只關注海報中扮死屍的男子有沒有穿褲。除海報外，我更將海報中的桌子與男子製成雕塑，擺在文化中心外，也參與了因此延伸的裝置展覽創作。此次創作更開啟了我在家具雕塑方面的嘗試，最終引發了日後人與椅子結合的創作系列。

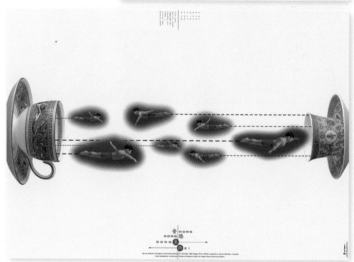

上　「中國文化深層結構」裝置系列六之「《山海經》
　　——基本法第二十三條」裝置藝術展宣傳品　|　1996
中　「香港東西——香港平面設計七人展」海報　|　1996
下　英中文化交流協會名片　|　2013

013

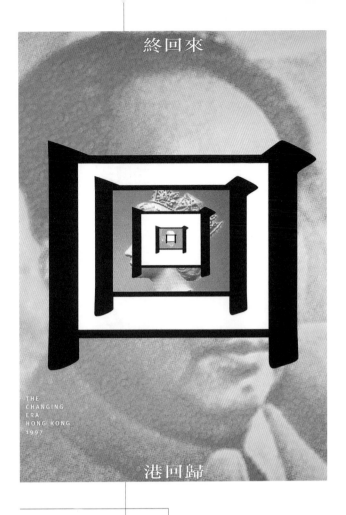

終回來

THE
CHANGING
ERA
HONG KONG
1997

港回歸

「終回來‧港回歸」　｜　1997

愈是臨近 1997 年，香港人的身份問題愈是無可避免地成為探討的熱話，例如在 1996 年，倫敦近利紙藝廊主辦了「香港東西──香港平面設計七人展」，共邀請七位香港設計師以香港回歸為題創作海報。題目一來是指涉代表香港的事物，二來展現東西文化交匯的香港社會特色。茶是香港人常接觸的飲品，且品嚐的種類屬跨文化地域，包括中式茶葉茶、英式下午茶和港式奶茶等，相當具香港特色。因此我構思了人在中英兩種茶杯中徘徊漫遊的設計，比喻在特有的東西文化雜處社會中，香港人已另創有別於中國人或英國人的文化特徵，香港人獨特的身份其實已不言而喻。

正式到 1997 年那一年，我又參與了區域市政局關於香港回歸的海報邀請展。在那敏感的政治時刻，仍能舉辦這種展覽，廣邀設計師表達想法，其實體現的是一種出人意表的開放和自由。在這次創作上，我發揮了對漢字的濃厚興趣，以回歸的「回」字設計了兩張海報。我視回歸如一條隧道，利用「回」字營造隧道的視覺效果，把毛澤東和英女王的頭像分別置於隧道的內外，象徵二人在歷史時刻的相遇，並且彼此包含在內，寄託了和平交接的意味。海報上的標題，也是利用「應」與「終」的同音字，帶出英國回去中國回來的政治處境，寓意深刻有趣。可惜回歸 20 年後，這種自由的氛圍已不復在，很難想像當局會就時局作公開的創作邀請，讓人一抒己見。

雖然文化界和設計界一直透過藝術形式，對準各個時期的不同時局焦點，嘗試藉創作為香港社會找尋出路，但我發覺我們通常不能作持續的探討和歸納，事情過去，討論便結束，思考也隨之而

終止，最終未能深入連貫地探究問題。

回歸前夕，香港社會思潮跌宕起伏，人心不穩，激發了我們對時局和事物的思考和表達，孕育了一連串的創作。這些作品旨在展現社會當時的討論焦點，為香港人尋找獨特的歷史角色和自身身份。雖然大部分的思考未必有持續性，且香港人的視野已然收窄，人們變得立場先行，往往以自己個人立場出發去判斷事物，各自論述，甚至落入敵我二分的對立情況，沒了 1997 年前的包容性和具高瞻遠矚的見地，但這些創作早已化作建構香港人身份的文化養份，成為香港社會向前邁進的歷史註腳。

回 憶

人生經歷不但構成了將來的回憶，更塑造了我們的價值觀和理念，影響着我們對世界的理解。作為設計師，回憶更時常滲透在我們的創作中，有時我們藉作品重構回憶，述説自己的過去和理念。種種回憶會自動存放於人的腦海中，但輔助工具如攝影也很能幫助我們儲存更清晰的記憶，因此回顧相片是我們創作的靈感來源之一，甚至有時會成為設計構圖上的畫面。

於 1970 年代末，我在讀理工的第一年暑假，展開了個人的第一次中國大陸之旅，遊覽了北京、內蒙、西安、太

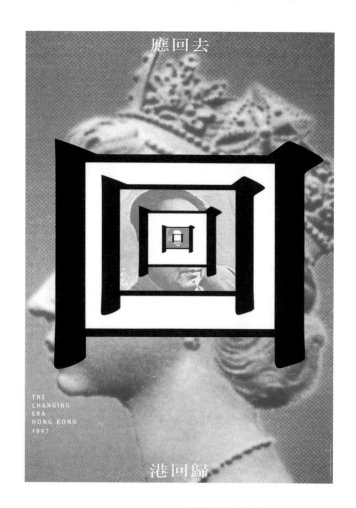

應回去

港回歸

THE
CHANGING
ERA
HONG KONG
1997

「應回去·港回歸」　｜　1997

後跨頁

左　《審判卡夫卡之拍案驚奇》劇場宣傳海報　｜　1996
右　《錄鬼簿》劇場宣傳海報　｜　1996

Director: Danny Yung
Producer: Terence Yeung, Mathias Woo
Technical: Eddie Lam
Visuals: Freeman Lau
PERFORMANCE
1994 January 21-23 (Fri to Sun) 8:00 pm
26-29 (Wed to Sat) 8:00 pm
22, 23, 29 (Sat, Sun, Sat) 3:00 pm
Hong Kong Cultural Centre Studio Theatre
INSTALLATION EXHIBITION
1994 January 10-23
Hong Kong Cultural Centre Foyer

Tickets: HK$70.00
Half-price tickets available for
students and senior citizens
Tickets available at all URBTIX outlets
from 21-12-1993 onwards
Enquiries and Reservation: 734 9009
Registered Patrons: 734 9011
Programme Enquiries: 734 2006
An Urban Council Presentation

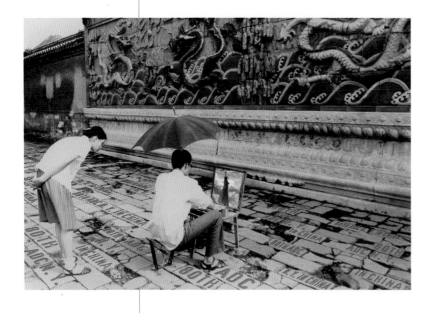

「紐約藝術指導協會80周年展」中國展宣傳海報　|　2000

原和泰山，最後再回到北京，歷時 30
多天。這次旅程讓我對想像中的中國
有了真實的認識，對一直着迷的中國
文化有了更深的體會。天安門廣場之
廣闊、泰山之巔的高聳，都令我對身
為中國人感到自豪。另一方面，當時
中國仍未正式進入改革開放時期，經
濟條件比我想像中更惡劣，內地基建
設施的落後、同胞的窮困和社會風氣
的封閉，卻令我們頗為詫異和傷感。
此旅程對我產生了巨大影響，決定了
日後我對中國發展的理解和價值判斷，
當中的深刻片段啟發了我的創作靈感，
為我帶來了不同的創作題材。

北京申辦 2008 年奧運，以「新北京·
新奧運」為口號，提倡北京是一個結
合科技與傳統的城市。為了提高申辦
奧運的聲勢，當局專門向全國設計師
發出邀請協助整體宣傳，當中包括海
報設計，我當時也參加了投稿比賽。
回憶多年前那次中國之旅，數幅大型
戶外「九龍壁」雕塑令我相當震撼，
驚歎其精湛的工藝之餘，也留下了深
刻印象。我在這次旅程所拍攝的九龍
壁相片中，選了其中一條龍作為設計
奧運海報的主角。這條龍的形態十分
有力量，像在奔跑中爆發力量的運動
員，於是我把象徵傳統的龍與代表新
人類的人體模型結合，寓意新舊融合
的新北京，以切合當時申奧的主題。
結果我的設計不但擊敗了其他設計方
案，被印製成數十萬張官方申奧宣傳
品，及後更憑此海報獲得芬蘭拉赫蒂
第十三屆國際海報雙年展的「最佳體
育海報獎」。

另一張在旅程中拍下的九龍壁相片，同
樣成為我的靈感來源，促成了我為紐
約藝術指導協會（Art Directors Club）
80 周年在中國舉辦展覽的海報設計。

相中記錄了一個十分美妙的情境——有一位男士對着九龍壁寫生，吸引了一位女士駐足並彎腰觀看。紐約藝術指導協會作為西方的設計師組織在中國舉辦展覽，帶來了西方的創作經驗和設計作品，讓中國業界可以認識西方的設計業界發展。我便以東西文化交流為主題，把相中寫生畫內容改為紐約民主女神像，意思是寫生的人心中最想探索的是外面的世界，寓意我們設計師對交流的嚮往。

在那次旅程中，我還拍下了許多小朋友的相片，其中一幅在內蒙拍攝的更贏得了攝影比賽的冠軍。有一幅在北京拍的，相中幾個小朋友一個跟一個，每人都拉着前一個的衣服，應該是正由老師帶領着過馬路。2001年一次以兒童為主題的世界邀請展中，我把這相片變成海報設計，加入「Children are the Rhythm of the World」的口號，宣揚兒童的角色和為世界注入的生命力。

那趟旅程衍生了我對國家民族的自豪感，更使我與同胞建立了直接的關係和感情，從此我對國家的興衰有了切膚感受，所以以上相關的創作都蘊含了深厚的民族情愫。我認為身為中國設計師，當以傳統中國文化為題材進行設計，甚至以此作為使命，但在運用中國5,000多年來積累的文化符號的同時，亦應回應當代中華地區國人的當代生活文化，否則只會淪為僵化濫用傳統文化資源及符號，例如某些送給外國元首的工藝品，與數十年前的一樣，毫無改進，我相信這不是設計師應有的態度。其實外國很多工藝品已轉化為創意品牌，成為了人們日常用得開心的生活產品，不再止於是懷舊的工藝品。

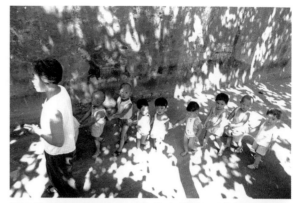

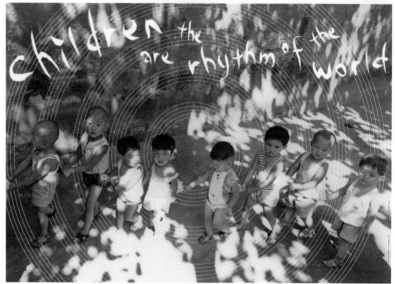

上　學生時代中國之旅攝影作品 ｜ 1978
下　「Children are the Rhythm of the World」海報 ｜ 2001

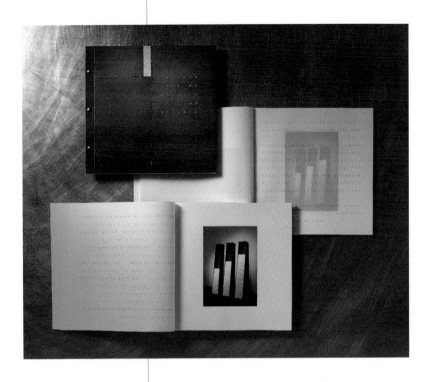

《劉小康訊息的存在與再現》個人裝置作品集　　1997

不過由於個人情感濃烈，我很少把回憶
引發的靈感運用於嚴謹的商業案例上，
只能在自由度較大的文化設計項目上，
藉創作把回憶和經歷展現人前，讓別
人更加了解劉小康是如何走過來的。

狀　態

書籍設計是我早期設計生涯中一種重要
的創作形式，我愛設計書籍，除了是因
為喜歡看書，也因為設計需要考量閱讀
時捧在手上的重量與觸覺、觀看時的視
覺經驗，甚至翻動書頁時的聽覺、質感
及節奏等多種因素，讓設計師有發揮的
空間。除了設計與包裝別人的書，為自
己設計書也是有趣和值得分享的經驗。
每本書的編排與設計概念，其實表露了
我在當下的思考、狀態和追求，當中的
關連十分明顯。

專注

我喜歡流連書店，不管是否碰上有興趣
的書，被書本環繞的感覺已經使我很快
樂，所以有一段時期，我很專注於創作
有關書本的裝置藝術。在 1997 年出版
的《劉小康訊息的存在與再現》是一本
記錄某個階段我所創作的書本裝置藝術
的作品集，目的是探討印刷媒體在現
今電腦時代存在的意義。對我而言，傳
統書本或刊物的存在本身已構成一種衝
擊，不論我們有否翻閱它，它都對我們
的生活產生影響。一個簡單例子，我們

經過報攤，即使我們不去揭開那些雜誌，其封面上的內容和標題已經影響了我們對世界的看法。

這作品集首先介紹的一組裝置藝術「信息符號 I」和「信息符號 II」，乃用以探討實體書本身的力量。裝置純粹展現書本的形狀，所以書頁上空白一片，沒有內容。這組裝置是早年廣為人知的作品。另外一些以紙張為主角的裝置設計，探討的都是印刷媒體與信息傳播的關係，例如是電腦形態與紙張的結合，展現新舊媒體在儲存信息方面扮演的共同角色。另外一組名為「談話」的作品是透過牆上浮出紙張的形態和效果，比擬書店或圖書館內的書本排列在架上，彷彿有信息甚至聲音能從書本中跳出來的情形，從而展現了實體書籍的魅力。這組作品之後也在美國和香港科技大學的展覽中擺放（詳見「閱讀」一文，043 頁），其中在美國展覽的那次更需要把紙張貼在玻璃上，大大增加了製作的難度。書中還有另一組裝置設計「說文解字碑」，是以我在西安遊歷碑林時的體驗為藍本，把當時碑林上刻鑄的字體的質感，以紙張形態重新表達，並以碑石形式展現，效果同樣恍如書架上的書本向四周發出信息。

由於這一系列裝置強調的是書籍存在的本身已具力量，文字內容反而不是重點，所以作品集的設計需要做到淡化文字的效果。最後，我想到把文字印在磨砂透明紙的背面，減低文字的油墨效果，我又採用雙層紙設計，每行文字梅花間竹地分別印在第一層與第二層，展現一行深一行淺的效果。

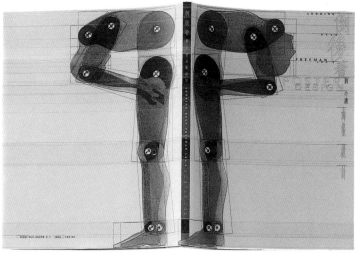

《倒後看》個人海報作品集　｜　1999

《藝設術計：劉小康作品集》個人作品集 ｜ 2001

回顧

1997年，我獲得美國Mid-America Arts Alliance (M-AAA)「1997至1998年度交流獎勵計劃」的資助，領取獎學金赴美在加州州立大學富勒頓分校擔任一個多月的訪客藝術家，且美國新聞處同時提供資助，讓我在美國遊歷學習近一個月。共兩個月的留美期間，我透過結集自己過往的海報設計作品，不但回顧設計生涯的感受，並且重新詮釋自己的創作歷程，從而輯錄成另一本在1999年出版的作品集——《倒後看》。封面上的人形符號是我當時常用的創作元素，它向後屈曲並撐着身體的形態，既表達了「倒後看」的意思，也變為了字母「P」的形狀，是海報英文「Poster」的簡寫。在那一年，由於有較多私人時間，我除了書本設計，連撰寫內文都是自己一手包辦，因此那些文字的表達有時就像自言自語。既是一種自我詮釋，說話的對象僅是自己，而不是別人，使部分內容要讀者多花心思才可明白，然而這正是我喜愛此書之處。

本書曾贏得新加坡的設計獎，其中評審鍾瑞玲小姐特別欣賞這本書的編排，後來更與我成為了好朋友，屬於意外收穫。

混亂

在探討書籍與信息媒體的作品集推出後，2001年我出版了另一本較全面的作品集，把不同主題和表達形式的設計和藝術創作一併記錄，因此命名為《藝設術計：劉小康作品集》。書籍的獨特包裝設計反映了我當時的創作階段和意圖，就是利用打開書本時體驗到的設計，迫使讀者認識我當時主力創

作的陰陽椅概念——就是透過一凹一凸的結構特色，比喻中國文化中強調的陰陽、正負、虛實等「相對」的概念，這也是中國文化和哲學中的重要一環，萬物並非單一存在，有此必有彼。

書中雖然放入了大量各種主題的個人作品，但編排方法缺乏系統，讓人閱讀時感到雜亂無章，也不能清晰地作出介紹和尋找箇中資料。這個情況其實直接反映了我當時的個人狀態，即自己的思路未能有效整理，缺乏明確的看法和方向。在那個階段，我剛好開始減少公共藝術範疇的創作，轉向椅子主題的藝術創作，同時又正探索新的設計可能性，也正在完成一些書籍設計項目的餘下工作，各種創作範疇都徘徊在已然未然的膠着狀態，因此難以沉澱出一種清晰的想法。

此書封面的解扣設計需要有合適的材質配合，才能抵受多次的開合而不致磨爛。經過多次的試驗，我們終於找到一種介乎紙質與膠質之間的材料——EVA泡綿，經得起大量的開合動作，整個設計才告完成。後來我們才發現，原來那是專用作製作滑鼠墊的材料。這書本來由香港藝術發展局資助出版，但我已預計到未能趕及在限期前完成，於是退還了資助金額。

澄明

經過多年在「椅子戲」主題的摸索與創作，2009年我推出了《椅子戲》一書。此書主要介紹那年頭我以不同形式表達的椅子戲系列作品，包括海報、藝術裝置和產品。當時我已脫離混亂和尋索的階段，處於一個比較澄明的狀態，很清楚自己在做甚麼，由平面到立體到符號到產品，對椅子戲範疇

上 《椅子戲》個人作品集 ｜ 2009
下 《十年椅子》個人作品集 ｜ 2008

的創作路向愈發清晰。因此，我運用黑色內頁作背景，聚焦呈現作品本身，同時透過高質素的相片，凸顯作品的狀態和質感，可說是以一種自信的姿態展示那幾年的創作成果。

在創作椅子戲作品的年月裏，無論構思和製作哪種材質形態的椅子，我的創作都十分受到周遭環境的影響，囿於一種既定的文化氛圍，所有相關作品在不經意間都流露了一種中國性，而且揮之不去。於是，我在書脊位置裝釘了一條紅線，紅色代表中國，紅線象徵貫穿於這些椅子戲作品中的中國風格。另外，封面上像批文記號的紅圈，以及互扣形狀設計的印章圖案，都象徵了對高質素作品的審閱和批示。

上 《椅子戲》個人作品集 | 2007
下 「Lost & Found」作品宣傳單張 | 1999

隨後，我以此作品集為藍本，出版了迷你版的椅子戲作品集，並分成「1」和「2」兩集，在國際交流場合當作宣傳品，作自我介紹之用。雖然作品內容與紅線裝的《椅子戲》一模一樣，封面設計卻是另一種構思。顧名思義，迷你版的體積比紅線裝大大縮小，由於是宣傳品，我設計時的主要考慮是其可攜性，所以乾脆設計成如衣服口袋般大小、厚度約一厘米的版本，便於放入外衣的口袋中。另外，當時碰巧有一種接近木質的紙材，正好配合椅子的木材性質，因此我便以此製作封面，其中第二集的顏色與木色更相近。

在 1990 年代，由於我十分活躍於國際交流活動，因此經常製作宣傳個人設計的刊物，除了迷你版椅子戲作品集外，我也曾在 1999 年設計名為「Lost and Found」的作品宣傳單張。這款單張的特色在於讀者需要撕開單張的邊緣才可打開。這個構思源於我在傳統書籍與信息傳播的作品系列中使用的

撕紙手法，例如是「說文解字碑」的製作過程，便需要用手撕紙裝飾碑石。為了邀請讀者感受我的創作經歷，我便以撕紙手法設定為打開宣傳單張的方式。每張的手撕效果都是獨一無二，而且更有聲音，單單是「打開」單張已經是一種有趣的交流過程。

回顧這幾本作品集，其實是一種重新檢視創作生涯的形式，讓我看清楚在創作路上自己是如何在摸索中前行。由於我是最清楚自己狀態的人，因此在構思設計時，能夠更透徹地利用各種設計方法和風格，盡情和準確地表達自己，使別人不但看到我的作品，更能認識當時的我。透過獨特的設計，我還可以邀請別人親身體驗自己的創作方法，對於設計師而言，這實在是與受眾交流互動的創意途徑。

人 形

1980 年代初，我到東京旅行時，偶然在文具店碰見一副「人形定規」的人形模型尺，設計精美，於是一次過買了幾盒，更自此喜歡上在我的設計作品中運用它。除了因為這人形的設計有趣，我購買它的另一原因是因為自己不擅繪畫人形，它於我而言是一件很有用的工具，省卻了很多繪圖功夫。在日後一段很長的時間，它更加成為了我作品的重要創作元素，起初是取人形的直立姿態，後來發展至人形的千姿百態，可屈

上 「位置的尋求」公共藝術裝置 ｜ 1994
下 「位置的尋求」公共藝術裝置草稿 ｜ 1994

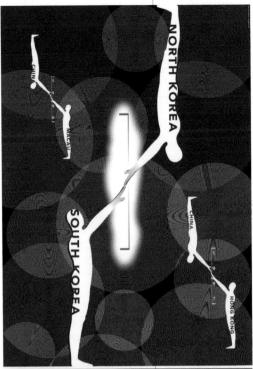

上　「韓國統一」海報　｜　1997
下　《中國旅程97》劇場宣傳海報　｜　1996

曲拗腰，可騰空飛翔。設計北京申辦奧運的宣傳海報就是其中一例，儘管當中同時集合了其他元素，但人形如龍的形態跳躍前進，卻構成了畫面中具意象與爆炸力的符號。對於這人形符號，我總抱有執着，不斷追求如何把它透徹地發揮至作品中。

我的第一件人形雕塑品，是1994年一個名為「位置的尋求」公共藝術比賽的參展作品，那是由市政局主辦的戶外雕塑展設計比賽。我透過人形雕塑與椅子在高聳方柱上的位置錯配，表達1992年最後一屆港督彭定康來港後推行的「忽然民主」，改革選舉制度，因而出現部分香港人盲目追求「位置」，也帶出普遍而言《中英聯合聲明》簽署後，香港人要尋求身份，找尋位置的情況。這些概念在日後的人形雕塑作品中屢有出現，並有所轉化，不再局限於人形與椅子的關係，更發展至與其他範疇結合，藉以探討的層面更加豐富，例如2000年為房屋署設計的公共藝術品，兩個人形在地球之中面對面，中間卻被另一球體阻隔，根本看不見對方，表達的就是人與人之間溝通的失效。

我的人形雕塑一般設定為伸手指向遠方的姿勢，象徵對將來的追求與尋找，後來我把這個姿勢變為平面符號，大量運用於海報設計中。1997年，我參加了「第三屆漢城亞洲海報設計三年展」韓國首爾邀請展，當時我便選取此人形符號為主角，設計意念是透過伸手相碰的人形符號，象徵1997年中國與香港和1999年中國與澳門的連結，更重要的是藉此表達對南北韓連結的寄望。還記得我是在展覽現場才被告知自己的作品獲得「全場大獎」。這次獲獎，除了因為設計本身，我相信更取決於評審的情感因素，對關注南北韓問題的南韓評審

而言，以香港與澳門的回歸作比喻，形
成深刻的比較，引發了他們強烈的感情
投射。

另一張涉及中國與香港關係的海報是在
1996 年設計的《中國旅程 97》，我同
樣運用了人形符號表達。這是當年「兩
岸三地文化交流計劃——第一屆城市文
化國際會議」的節目之一，透過劇場演
出，主辦單位想探討兩岸三地的文化，
演出形式是以中國傳統戲曲的「一桌兩
椅」作為共有的舞台背景。榮念曾是該
次項目的策劃人之一，一如既往，他總
是容許我在劇目內容以外自由發揮，
因此我沒有選用「一桌兩椅」作為海報
主題，反而利用三個相連重疊的人形分
別代表每個地方，象徵她們的連結與交
流，再加入「一桌兩椅」圖案作點綴。
值得一提的是，不少人最關注的竟是其
中倒轉的人形代表哪個地方，這其實是
過度猜想我的創作意圖了，因為倒置的
人形設計純粹出於美感和構圖的考慮，
沒有特別含意。另外，我同時為此次會
議設計了海報，又是以人形為主要圖
案，並利用人形符號指向遠方的姿態，
寓意長遠的視野和未知的未來，周邊的
裝飾圖案則是相關城市的景觀剪影，代
表不同的地域文化。

1999 年，我在上海國際海報邀請展的
投稿作品中，直接把藍色的「人形定
規」模具變作設計圖樣，把多個伸展的
人形頭腳相扣，形成一個圓圈，並以當
時興起的詞彙「互動」為題，象徵自己
的創作是設計、藝術和生活之間激盪互
動的開始，圖案組成的藍色圓圈也代表
地球上人與人的連結。

除了「互動」一詞，在香港回歸前後的
數年，政權交替、時局轉變、科技躍進
等問題令香港人對未來充滿未知和迷

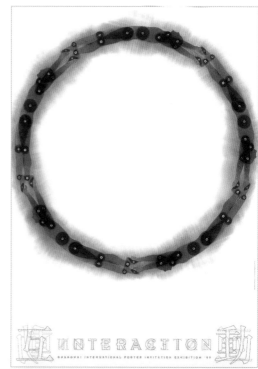

上　「互動」海報　|　1999
下　「時間的尋找」　|　2000

後跨頁
左　「Reborn 2000」海報草稿　|　1999
右　「Reborn 2000」海報　|　1999

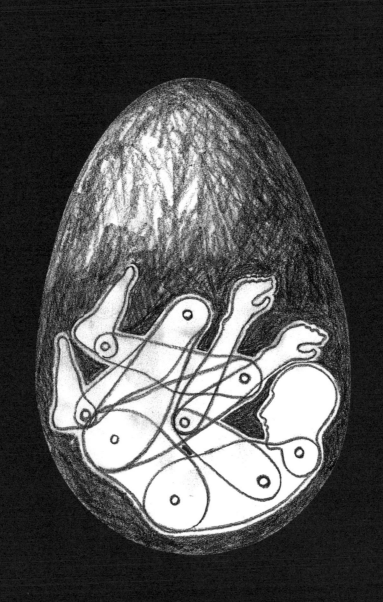

REBORN
2000

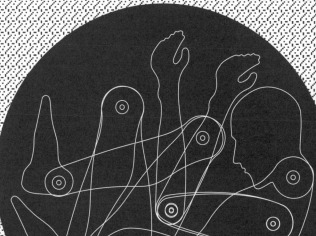

上 「九九歸一」海報 ｜ 1999

下 「紀念波蘭設計師Henryk Tomaszewski海報
　 邀請展」海報作品 ｜ 2005

惘，以致衍生出不少以「尋找」為主題的創作，表達大時代下人對未知的追尋和期待。例如在 2000 年設計的「時間的尋找」就是我以人形元素設計鬧鐘。後來，我把同一設計圖案套用至海報設計上，主題是「人類與科技抗衡的探索歷程」（In search of humanity against technology）。另一在 1999 年設計題為「九九歸一」的海報，則是表達對澳門回歸的想法，環環相扣的人形鏈轉了一圈回到中國國旗圖樣的終點，象徵政權回歸中國。

2000 年前夕，千年蟲恐慌是當時的另一熱話，加上當時自己開始使用電腦進行創作，「Reborn 2000」海報就是探討相關問題。設計構思一來是重用 1990 年的舊海報中拉大的電腦像素符號，一來是以圓圈內屈膝的人形比作嬰兒胚胎，寓意新世紀來臨之際電腦時代的再誕生，以及自己進入了另一個創作時期。

人的經歷確實奇妙，旅程中無意發現的小玩意，竟為我帶來了無限的創作靈感和力量，以至因此孕育出一系列經典的人形藝術品。總括而言，我以人形設計的作品，分為立體雕塑與平面設計兩類，在進行立體雕塑創作時，人形泛指香港人盲目追尋位置這主題，而在平面設計部分，人形所象徵的更拉闊至包括各樣的身份，無論是自己的身份、香港人的身份，甚至現代人這身份。

我創作的人形雕塑或海報設計並不止於以上的作品，由人形符號演化的人與雲圖像，更成為了我為之沉迷和追求的題目（參見「迷戀」一篇，027 頁）。除了雲的符號，在運用人形的創作過程中，我也不斷結合其他創作元素，當中人與椅子更構成了重要的符號組合，幫

助我表達了許多個人的想法，和回應了眾多的創作題目，人與椅子的關係也構成了「椅子戲」創作系列的重要元素。

後來我發現日本著名設計師田中一光早期作品也用過同類的人形符號，已故波蘭設計師 Henryk Tomaszewski 亦然，而且他在作品中除運用人形，也有與椅子結合，故此我在紀念他的海報邀請展中，便運用他其中一張椅子配上人形腳的海報內容，與我慣用的將人形向後拗腰變成「P」字的設計結合，帶出向他致敬的信息。

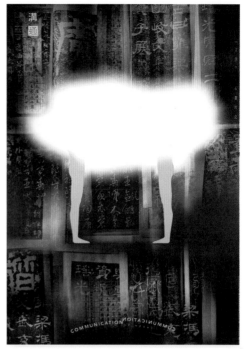

迷 戀

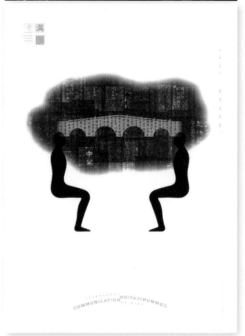

我們不難發現，不少藝術家醉心於特定主題的創作，例如莫奈愛畫睡蓮，反映他們在某一時代或階段對這些主題的追求，甚至成為一種心癮。我的創作生涯中，也是在不同階段對不同設計主題產生濃厚興趣，其中持續最長時間、橫跨 30 多年的，是建基於人形符號的人在雲中溝通這圖像，此視覺符號的產生，源於我對人與人溝通的疑惑這主題，不知何故，我總執意追求將其變得盡善盡美，也可算是一種迷戀吧！

我在理工就讀時，已開始發展兩個人上半身埋在雲裏的圖像，第一件相關作品其實是功課，我設定自己為香港

左上　學生時代草稿　│　1980
右上　「溝通──心靈的交流」海報　│　1997
下　　「溝通──思想傳達」海報　│　1997

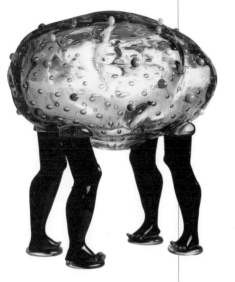

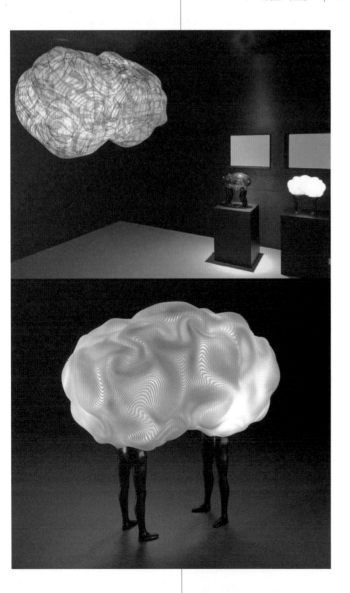

上　「對話的夢」　｜　1995
中　以「對話的燈」為藍本的大
　　型竹編吊燈　｜　2017
下　「對話的燈」　｜　2015

藝術中心設計雜誌封面和標誌，於是我以手繪插圖表現這個人在雲中的主題，藉着人與人在雲裏的狀態，象徵尋找藉藝術進行溝通的可能。及後在1995年，我參與台灣印象海報設計聯展，設計了兩幅一坐一站立，但人形上半身埋在雲裏的海報。兩海報的背景皆有大量中國古碑帖式書法字，象徵共同擁有中國文化背景的人們之間能否達成有效溝通。站立的那張二人上半身埋在白雲裏，對峙的感覺較強，雖然背景一樣，但雲中空白一片，根本無法看到對方，更別説能夠有效溝通；反而坐下來的那張，二人雖埋在雲裏，但雲中有一道寫滿漢字的中式橋樑，象徵人們可以透過分享相同的文化達成有效溝通。自此，我便致力透過這圖像探求人際溝通的朦朧狀態和不確定性，更隨之孕育了一系列人與椅子結合的藝術品。

在持續發展此主題的過程中，我不再局限於平面設計平台，開始思考把它變成立體實物，運用在公共藝術品或純藝術裝置中。我在1995年獲市政局贊助與意大利威尼斯 Berengo Fine Arts 合作進行玻璃雕塑計劃，實地赴威尼斯一星期考察玻璃製作之際，已經萌生此念頭。在威尼斯之旅中，我以自己的創作概念，加上當地玻璃工藝師的精湛手工藝，獲得了新的感覺，發現可運用玻璃做出雲的形態，合力製作了共六件作品，其中之一就是以人與雲圖像結合的純玻璃工藝擺設，那是一次很好的嘗試和開始。

在2000年，香港房屋署透過建築師邀請我設計公共藝術品，我隨即運用此主題展開構思。由於露天設置的公共藝術品以不銹鋼材質製作，較難表現雲的形態，我只好先把雲轉換為地球

形態，外層象徵地球的圓包裹着兩個人，這兩人中間又放置了如鏡面的球體，表現兩個人都無法真正看見對方，反而視野範圍只集中在眼前球體所反照出來的自己，象徵現實世界無論國與國、族群與族群、人與人之間的所謂溝通，往往有很多障礙，人們很難真正了解對方的世界，也反映了我對人與人可以有效溝通的質疑。

2015 年，康樂及文化事務署邀請連我在內的六名本地設計師，合力創作「帶回家——香港文化、藝術與設計故事」紀念品設計展，以香港歷史博物館、香港藝術館及香港文化博物館的藏品為藍本，或以香港的集體回憶作素材，設計創意與本地色彩兼具的紀念品。今次我再度起用此人與雲的圖像，並着力尋找不同的物料表達雲的形態，以求達到最理想的效果。在構想的過程中，我嘗試重用玻璃罩形式，也考慮過以藤織形式表達，但都不太滿意。隨後，在機緣巧合下，我在上海碰到三維設計創始人馬子聰，見識到他利用三維（3D）打印技術製作燈罩，我發現燈罩上的肌理質感十分適合表達雲的形態。於是大家一拍即合，以此主題製作了一座燈具，並且成為展品中希望將之製成為可供發售作品的公眾票選第二名。

對人在雲中圖像的探索過程相當漫長，之所以稱為「迷戀」，既是因為自己長期在相關題目上找不到答案，同時因為在表達形式上，整個符號未達到自己最滿意的表現狀態。因此，每有新機遇，例如碰到新的工藝技術或表達形式，都想重新嘗試尋求更好的表達手法。幸運地，最終我碰上了滿意的創作材料，令這個題目的探索畫上完美的句號。

「智息」　｜　1999

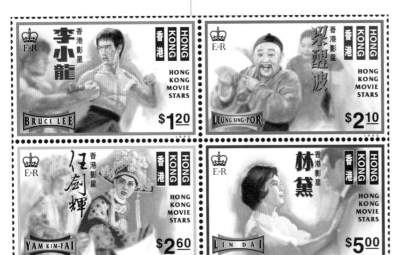

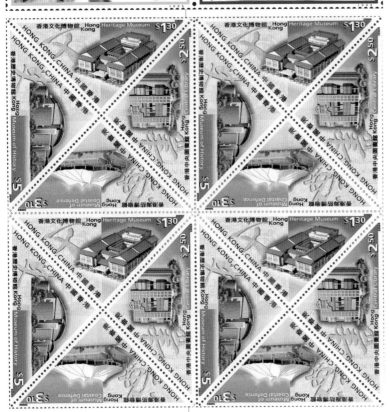

上 香港影星郵票系列 | 1996

下 香港博物館及圖書館郵票系列 | 2000

受 眾

基於郵票的公共性,設計郵票是一種頗為特別的創作行為,構思時基本上只針對大眾的喜好,很少考慮個人風格,因此郵票本身不是展現設計師個人風格的平台。每一次的郵票設計方案都要經有關當局評選,最終獲勝原因往往取決於公眾的接受程度。雖然沒有太大的自我發揮空間,但由於它是一種極之普及的應用設計品,而且具傳遞文化和信息的功能,所以仍然是很多平面設計師鍾情的創作平台之一。

1996年,我設計了一套經典電影明星郵票,當中的構思呈現了兩方面的元素,一是影星的獨特形象和個性,二是早年的香港電影業文化。在這些影星所屬的五六十年代,電影業十分蓬勃,戲院生意興旺,每當有電影上畫,大廈和戲院外牆都會懸掛大型電影宣傳照。由於電腦科技缺席,這些宣傳照全部由人手繪畫,此類畫作展示了畫師的高超技藝和逼真畫功,不同畫師也各具風格。早期香港不少平面設計師都有參與此類創作,因此也是行業的集體回憶。為了展現當年這類作品的風格和行業文化,我特意邀請當年專門繪畫電影宣傳照的著名畫師黃金先生,繪畫幾位經典影星的肖像照,重現當年電影宣傳照的畫風。同時,我在每款設計中加插了對手角色,凸顯人物之間的互動在電影中的重要性。

在2000年的本地博物館紀念版郵票創作過程中,我破格地構想了三角形形狀的郵票外形,以呼應博物館作為城市文化先驅的形象。三角形概念的另一意義在於使人聯想到金字塔,金字塔建築歷

來被視為古代人類智慧的結晶，予人莊重偉大的感覺，因此我便藉着它表達博物館圖書館這類文化機構的權威形象。除了建築物本身，每款設計的背景也加入了一個代表該建築物性質的中文書法字，在風格上兼容一股傳統中國色彩，例如中央圖書館配上「書」字、海防博物館就顯示「海」字。

七年後，我再次參與了與香港建築物有關的郵票設計，設計主題卻是歷史建築物。為了配合古舊建築的歷史感，建築物的插畫設計是模仿銅版畫做法，並且採用凹版印刷方法，從而展現歷史和懷舊珍藏的色彩。

我另有一套以成語故事為主題的郵票設計，富有教育意味，對象是兒童。與前一套郵票設計過程一樣，我負責郵票的構圖，實質的圖像則來自國內同事楊松耀的插畫作品。這套郵票的活潑風格明顯有別於我一向的創作口味，但因為適用於兒童類郵票，我便以此為首要考慮，放棄自己對創作口味的堅持。

郵票作為市民共同使用的工藝設計，雖然實用性較強，但設計師仍能在有限的空間下進行創作。透過揣摩大眾喜好，設計師可以更加了解身處的社群和社會文化，並藉創作準確地反映出來，讓自己的設計成為那個時代的文化註腳。

香港成語故事郵票系列 ｜ 2011

英華書院200周年紀念品——同為英華書院校友，我與兒子劉天浩於
2018年，即英華書院200周年校慶，共同為母校設計了一系列紀念品
及書刊，並為母校於香港歷史博物館舉辦的「英華書院創校二百年歷
史展覽——傳道授業在香江」展覽作展覽設計。　　│　2018

中華人民共和國成立50周年香港館展覽 | 1999

城市發展

香港故事，有很多種說法。其中一種是關乎城市發展及基礎建設，我們就曾圍繞這主題進行了三次創作，雖然表現方法不同，但都一脈相承，將香港的發展透過城市本身的基礎建築展現人前。

第一次就此議題進行創作，是 1999 年中華人民共和國國慶 50 周年時，我們替香港政府設計及為在北京舉行的香港館展覽策展。我們與香港建築師張智強合作構建萬多平方呎的香港館展覽，展出香港城市發展的故事，當中主要想突出香港急速的生活節奏與文化的多元性。我們在展館的四面牆上設置投影屏幕及電視屏幕，中間則夾雜展櫃，讓觀眾進場享受約 7 分鐘的多媒體表演，透過四面投影屏幕及電視屏幕的畫面與音樂，加上不同展櫃的燈光效果，講述香港從小漁村至國際都會的演變。在表演結束後，觀眾仍有約 5 至 10 分鐘時間觀看其他展覽內容，然後下一輪觀眾才入場觀賞演出。由於展覽方式有別於當時國內一般的展覽，提供了人們未曾見過亦未試過的體驗式展覽設計，故備受好評。而我們也很欣賞當年任職政制事務局局長的孫明揚有如此開放態度採納我們這破格的展覽計劃。

2002 年在中環大會堂附屬建築物地下開幕的香港規劃及基建展覽館，就是基於上述經驗去設計，主要也是介紹香港的基礎建築。在競標這設計項目時，我提出邀請集建築師、城市規劃和設計顧問於一身的公司 The Oval Partnership 合作，共同入標，其創辦

人羅健中及他們的公司負責項目的硬件設計工作，而我們則負責平面設計及內容整合。在佔地約 5,000 平方呎的展覽館內，從城市規劃、旅遊、運輸物流及環境保護等四方面，以多媒體、立體模型及互動遊戲等方式介紹了香港已有基建及未來的規劃發展，例如參觀者可以透過 270 度視角的電腦動畫，模擬在中環至灣仔的海濱長廊及西九文娛藝術區內漫步，此外還設有香港濕地公園的概念模型，和 Foster+Partners 的西九概念規劃比賽冠軍模型等。我個人最喜歡的是基建走廊，一幅長約 18.5 米，按 1：2500 比例製成東起西貢、西至大嶼山的香港模型，展現了多個現有與已規劃的主要基建項目，參觀者按動熒幕，就會出現相關項目及規劃的短片，還配以獨特的燈光效果，令參觀者透過多媒體的展覽方式獲取獨特的觀賞經驗。

該展館於 2009 年停止運作，並暫時遷移至美利道多層停車場大廈地下，面積與原展館相若。隨着香港的持續發展，展館涵蓋的六個部分增修為「香港的印記」、「香港 2030」、「新啟德」、「運輸及物流」、「可持續發展」和「生活環境」。當中包括以短片介紹香港的發展策略，及以立體模型與展版了解啟德發展區等。

及至 2012 年，改名為展城館的永久展覽館開幕。由英國公司 MET Studio 設計，主題和展覽方式不變，仍是以多媒體及互動遊戲等體驗式展覽方法述說規劃和基建發展的香港故事，但由於五層的建築佔地達三萬多平方呎，展覽的內容就更為豐富，包括「土地開拓」、「蛻變中的海岸及天際線」、「策略性基建設施」、「交通及運輸」、「可持續發展」、「生活環境」、「保

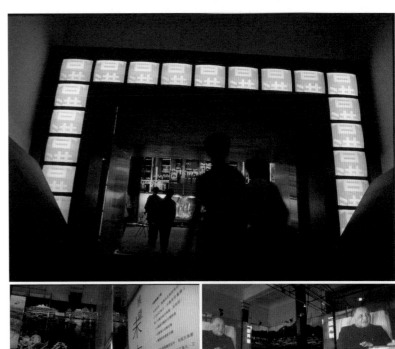

上　中華人民共和國成立50周年香港館展覽　｜　1999
下　香港展城館　｜　2012

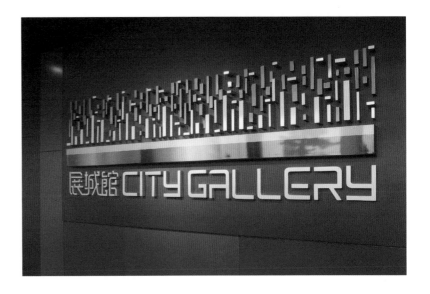

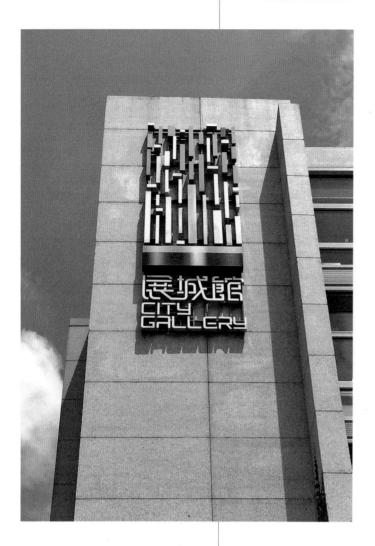

護文物」、「下一個世紀的香港」和「歷
史牆」等，而且還附設一套講述香港
不同時代的規劃及基建發展的主題放
映。我們被發展局邀請在這項目中參
與形象設計，但並不像之前的展覽有
參與製作內容。我們為展館設計了「城
市印象」標誌，圖案由象徵香港延綿
起伏山脊線的綠色層、代表摩天巨廈
輪廓的灰色層，和維多利亞港夜景璀
璨倒影的七彩色帶構成，展現香港朝
氣蓬勃、活力充沛和豐富多姿的風貌
及景觀。

香港故事不易講，關於城市發展只是
香港故事的其一面貌，不過我們也希
望把它好好地說，讓參觀者透過多媒
體及互動遊戲等體驗式展覽方法，及
描寫香港多姿多采天際線的視覺形象，
理解香港的發展之路，並寄望香港能
繼續成為多姿多采、具節奏韻律，很
活潑而充滿生機的城市。

上　香港展城館　｜　2012
下　香港建築師學會50周年紀念　｜　2006

文
化
決
定
設
計

我前一本著作《設入點：劉小康的 CMYK 創意學》開首的一章，也是題為「文化決定設計」，這種設計受周邊文化左右的認知，是我經過長時間的經驗積累而來。與前作將身份、傳統文化、公共創意等集合到文化一章裏面說的方式不同，本書我更希望將各題目說得更深更細，所以本章集中敘述關於漢字、書法、書本等以文字為載體的設計項目，以及與各文化機構的合作，而涉及十二生肖、五行等傳統生活文化層面的項目，則留待於「傳統決定設計」一章中作更深入的描述。身份在前章已談及，而公共藝術及公共創意等的範疇，讀者可在「公共空間決定設計」一章深研。

中國平面設計，或更確切地說，中國的現代平面設計，乃由香港開始。香港的歷史使其發展出來的文化與設計特質很有趣，可說是中西合璧，也可說是不中不西，這客觀環境影響我們如何在文化中攝取元素置於設計中。

1960 年代，香港仍被西方思潮主導，及至 1970 年代，香港的爭取中文成為法定語文運動（簡稱「中文運動」）和將東西美學觀念融會貫通於水墨畫作中的「新水墨運動」，以至本地電視、電影、出版業的興起，促使香港本土文化的形成。在這歷史背景下，自然吸引許多本已受西方文化影響深遠的香港設計師，回歸去看中國文化與香港的關係，激發

了許多如何結合兩者的實驗出來。由於本土訓練的設計師在中西文化兩方面也不強，反而有空間讓他們發掘方法將兩者結合，並在當中獲得趣味；至於外國設計師在香港生活，他們認識到香港這所謂西方社會，骨子裏其實非常傳統，如拜神、燒香、信風水等，受到這些刺激，他們也加入其中，利用中國民間民俗文化元素進行設計創作；外國回流香港的設計師和藝術家，則於世界各地帶回新的國際視野和觀念，增添豐富的文化養份，並進行了許多創新嘗試，例如在美國留學回港的榮念曾，就開展了眾多跨界的創作活動。三股勢力結合，加上如大一藝術設計學校等在教育方面的努力，使香港變成一個將中西文化糅合於設計中的大型實驗室，使我們這輩設計師獲益良多。

在那年代將中西文化結合的設計師當中，靳叔可說是先驅之一。我發現漢字之美，以及原來設計可以貫通中西文化，也是從靳叔的「集一」設計課程海報中的「集一」二字開始，以尖銳堅硬的鴨咀筆書寫印刷業常用的宋體字，結合用纖細柔軟毛筆寫成的中國書法，展現了利用中國文化製作現代設計的可能。我加入成為設計師後，早期較多利用漢字進行現代設計的項目，是商標設計。基於香港中西文化並存的背景，商標設計通常需要結合中英文字。漢字的字形結構，較單一的英文字母豐富有趣，其象形文字的故事性，亦能有效幫助各機構以商標説明品牌的多重意義，再加上與英文結合，就產生了變化萬千的創作可能（詳見「文化生態」及「漢字」兩文，040頁及069頁）。

單一的漢字可以用來進行多樣化的設計，而將大量的漢字集結一起，就會出現了有趣的肌理，有如山

水畫中的峋紋，所以繼以漢字設計商標後，我設計了許多滿佈中國文字的海報，這種將一堆字放在一起構成圖案的設計，成為了我作品中的一大特色（詳見「漢字」一文，069頁）。

鑽研漢字無可避免地會接觸到各式各樣的書法，令我體會到這種線條感很強的中國視覺文化。我們常道中國書法在全世界是獨一無二的藝術形式，其實說的不是漢字本身作為方塊字，而是中國歷代以來呈現了多元的字體風格，在篆書、隸書、楷書、行書、草書五種中國現代書體分類之餘，其實同一漢字同一書體由不同書法家寫出來，線條形態也各異，這種線的狀態、品質、美感、個性，給了許多書法家、藝術家、設計師大量的創作空間，也引發了我創作一系列將中國書法置入現代設計的作品。及後我更進一步，將這蘊藏中國文化的線條變成立體創作，其中書法椅子的設計便是一例（詳見「書法」一文，078頁）。

有字，便有書。文字是文化的載體，書是文字的載體。不過我在書籍的設計創作方面，其實要比漢字和書法更早。我喜愛閱讀，使我自幼對書本產生了濃厚的感情。在投身為設計師後，我亦參與了許多書籍設計的工作。觸摸紙張的質感，及在白紙上幻化出萬千的創作可能，都深深吸引和觸動了我。在1990年代電腦及電子媒體開始湧現的時刻，我還創作了不少肯定印刷書籍力量的藝術作品，並讓我獲得了多個藝術獎項。（詳見「閱讀」、「嚴謹」、「實驗」及「書脊」等文章，043頁、053頁、056頁及060頁）

於我而言，漢字、書法等中國文化符號，就如設計

夥伴，我可以一邊進行創意設計，一邊深研學習中國文化，十分有趣好玩。其實這種運用漢字、書法、圖騰等中國文化元素到設計中的取向，是香港以至大中華地區的設計特色，歐美國家就鮮有將歷史搬上現代設計的嘗試。或許，在面對仍由西方主導的世界，我很渴望將中國文化透過設計傳播到西方以至全世界，讓人們更理解我身份背後的故事，所以結合中國文化與現代設計，是我給予自己的使命，也是我從事設計的理想。

回顧香港七八十年代實驗性地將中國文化融入現代設計，除了影響香港本土設計師如我等的設計方法，也連帶左右了大中華地區的設計發展。台灣政府雖然早於六七十年代開始推動設計工業，在 1970 年代也有以本土意識去進行平面設計，但如台灣變形蟲設計協會等的團體，他們看重的不是大中華文化，而是台灣本土文化。所以如靳叔一系列將中國文化結合現代設計的創作，在當時的台灣社會引起很大迴響，而剛開始改革開放的中國內地，也有設計師來港向靳叔取經。

在 1990 年代，台灣還曾有過究竟是用大中華文化，還是用回台灣本土文化進行設計的討論，但沒有辦法，當時大勢所趨，中國大陸改革開放日趨成熟，許多人去了內地發展，而大中華的交流也愈趨頻密，大家愈來愈看重我們共享的大中華文化，於是台灣設計界別中的文化界線又開始模糊起來，未必再集中於講論台灣本土，而是放眼大中華地區。現在，台灣新一波的設計浪潮是將焦點放到台灣原住民文化，中國內地在談文化時，也再不止於談漢族文化，而是包攬了許多少數民族的文化。我認為這些轉變是好事，設計師更應適逢其時地思考我們可

以在當中做到些甚麼。

見證着台灣和中國大陸近年來的成長與轉變，反觀香港，我們似乎慢慢失卻了方向，究竟我們應鑽研甚麼？應有怎樣的設計？ 1970 年代至今已有 N 個世代，似乎前人在那些年的嘗試和實驗，並從而營造的「很香港」的感覺，正在消失。香港本土意識雖然在近年強勁，但仍流於口號式，甚少人將香港本土應有的文化歸納出來。以平面設計為例，一直未有相關的研究歸納香港本土設計應從那時候説起，以及應包括些甚麼。這些我在本書未能一一談及，但在 2013 年，我受了香港文化博物館的委託，做了「1970–1980 年代香港平面設計歷史」研究，耗時超過一年，除翻閱了大量的文獻外，更於香港、內地、台灣、澳門、日本等地，走訪了 50 多位在香港工作或來自各地但與香港有交往的設計師、藝術家、攝影師、設計教育工作者、學者，及與香港設計行業緊密合作的工作夥伴等，講述當年設計業的狀況，為香港設計行業的發展留下重要記錄，而香港文化博物館現正打算將之結集成書出版。承先啟後，從來不只是新一代年輕設計師的責任，而是必須集合上一代設計師、各教育機構，乃至政府部門的努力，才能確切做到將過去積累的經驗，轉化成今日繼續向前的力量。

文 化 生 態

城 - 市 - 文 - 化 交 流 會 議
CITY-TO-CITY
CULTURAL EXCHANGE
CONFERENCE

1

2

3

1　香港文化界聯席會議標誌　|　1996
2　城市文化交流會議標誌　|　2017
3　傳媒監察標誌　|　1990年代
4　香港柏林當代文化節標誌　|　2000
5　香港發展策略研究所標誌　|　1996
6　香港工程標誌　|　2003
7　新濠影匯標誌　|　2012

要知道文化從不抽離於社會、經濟、政治等因素而存在，文化生態（Cultural Ecology）一語，是指人們在回應既定或轉變中的社會環境時，所衍生的文化現象。1950年代以至香港回歸前，英國殖民政府並無系統性的文化政策，亦無統一部門統籌香港的公共文化服務，及至1980年代後，英國準備體面地交還香港主權予中國，才着力推動文化基建及文化組織的發展。在1990年代，香港文化界也因應回歸而開始積極關注文化政策的制訂，1991年，文化界開展應否爭取1995年立法局功能組別議席的討論，1993年3月文康廣播科發表《藝術政策檢討報告諮詢文件》，促使香港文化界成立了壓力團體性質的「香港文化界聯席會議」，是文化作為政治訴求的開始。當年我就為香港文化界聯席會議設計標誌。

聯席會議的角色定位是討論文化政策，希望藉此表達文化界的聲音，由下而上地影響政策的推行和落實。由於涉及政策倡議，成員表達意見的態度逐漸尖銳，對文化政策的開拓也愈來愈具意識。為凸顯它作為議政平台的性質，我在設計標誌時，特以紅色感歎號象徵文化界對政策發展的警醒，這感歎號與底部的「文」字融為一體，展現文化界在政策倡議上的角色。聯席成員大部分為當時文化界的代表人物，例如實驗藝術團體「進念・二十面體」的榮念曾、粵劇界的歐文鳳等。

在1997年前後，香港脫離殖民統治，社會對中港兩地發展、本地政策發展的關注日趨強烈，不少文化界精英積

極牽頭研究香港發展的可能性，除了透過藝術創作表達看法，更從學術研究着手，探討大時代下的香港前景。由胡恩威於1996年成立的「香港發展策略研究所」便是一例，而其標誌亦是我的作品。當時我為研究所構思標誌時，首要表達的是中港兩地的密切關係，以及當中微妙的互動。回歸後，無可否認香港將成為中國的一部分，因此我以兩個相連且互有重疊的圓圈代表中港關係。兩圓一大一小，象徵兩地在幅員與行政地位等方面存在差別。然而儘管香港地小且附屬中國，但具強大競爭力，因此小圓以粗線構成。兩圓的中心點一填滿一鏤空，是實質政治權力的比較。

標誌以「工」字向四方八面伸展為構圖主角的「香港工程」，又是另一由20多名文化、創意界別人士組成的民間組織，標誌象徵組織者是一群很實幹的文化工程參與者，表達文化工作並不虛無縹緲，所以予人穩妥堅固的感覺，其次向四方八面伸展代表了組織者的廣闊的視野。組織成立於2003年，源於人們經歷「沙士」疫潮，目睹醫護人員發揮專業力量，與香港民眾共同克服疫症，醒悟到新的轉機必須由群眾合力創造。當年，我與徐克是首先就此展開文化政策討論的核心成員，漸漸其他文化界代表人物也受邀一起參與，最終成立了「香港工程」，籌委會的成員除了我，也包括發起人徐克、歐陽應霽（作家）、陳嘉上（電影導演）、陳志雲（傳媒工作者）、張智強（建築師）、鄭兆良（時裝設計師）、張志成（電影導演）、劉細良（總編輯顧問）、梁文道（媒體工作者）、羅啟妍（設計師）、馬家輝（文化評論員）、蒲錦文（執業會計師）、施南生（電影工作者）、施蒂雯、

4

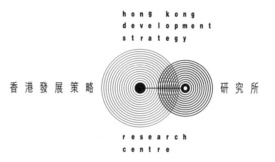

5

6

7

ART NEXT 新藝潮

3

BCC

4

陶威廉（廣告人）、黃英琦（香港當代文化中心主席）、胡恩威（劇場導演）、莫健偉、楊志超（G.O.D. 創辦人）和余志明（商人），這群創意界別的人士聚在一起，商談如何利用本身專業，為疫潮過後的香港未來打造更有利的環境，從文化創意角度來建設香港。當時西九龍文娛藝術區的規劃和發展成為城中熱話，不少民間文化團體都積極出謀獻策，「香港工程」可謂當中最具份量的文化界組織 。由於成員全部在各自文化範疇中獨當一面，甚有影響力，因此組織極受政府器重，由關注文化政策逐漸聚焦於西九龍計劃的發展諮詢，並曾於 2003 年 11 月舉辦「西九龍文娛藝術區研討會」。可惜的是，由於牽頭策劃的徐克後來轉移到內地發展，整個組織頓失凝聚力，未能對西九龍計劃等議題發揮更大影響力。

1998 年始香港藝術發展局資助出版一份名為《打開》的雙語藝術雜誌（雙周刊），內容涵蓋多類藝術活動，隨《南華早報》免費派發。這本雜誌的目的，是讓公眾更容易接觸和了解藝術資訊，培育一個健康的藝術評論園地。《打開》的標誌設計也是我的作品。我將自創的英文字「Xpressions」嵌入「開」字中，把字撐得更開闊，表達當時文化界的狹窄視野極需要被擴闊。

面對九七回歸，香港人雖然對身份角色的轉變充滿憂慮與迷惘，但又第一次感到可以當家作主，對本地文化政策的發展由事不關己的冷漠態度，180度轉為熱熾關注，從此很多民間組織應運而生。身為創意產業界的一分子，我有機會見證文化界對香港自身發展的投入與貢獻，除了參與個別組織，我也透過標誌設計表達了當下的想法。

1 牛棚書院標誌 ｜ 2001
2 香港文學館標誌 ｜ 2016
3 新藝潮標誌 ｜ 2017
4 北京歌華創意中心標誌 ｜ 2009
5 香港嘉德標誌 ｜ 2003
6 Design Chain標誌 ｜ 2017
7 「一九九七亞太海報展」標誌 ｜ 1997
8 「香港國際海報三年展」標誌 ｜ 2001

不少當時創立的組織已告結束，但這些標誌設計背後的構思，某程度上記錄了香港文化界的發展足跡。及至今天，我仍願意為香港文化界效力，如2013年我就應民間組織香港文學館之邀，替其設計標誌，我運用了以往人們慣用以寫作的原稿紙為創作概念，取其一方格及色調進行設計，象徵雖然小，但是一個開放包容的空間，這空間寓意文學創作在概念上的空間，以及香港文學館需要實質的土地空間，且略帶箭咀頭的四個一字，寓意香港文學的創作者來自四方八面，這種開放包容性亦正正構成了香港文化的重要特質。希望在不久的將來，香港的文化圈仍能維持活力，讓我有機會繼續在這方面發揮創意。

閱　讀

孩童時期，我的閱讀興趣並不濃厚，及至中二、三，經弟弟的學長介紹，認識了傳達書屋創辦人嚴以敬（香港著名漫畫家「阿蟲」）。傳達書屋是比台灣誠品更早創立的綜合型書屋，不但賣書，同時為顧客提供打書釘的位置，又設有小畫廊，整日播放音樂，為愛看書的人提供了良好的閱讀環境。「阿蟲」推出「阿蟲系列」的現代哲學畫之前，主攻政治漫畫，更在書店中的畫廊舉辦速寫班，這可能也是當年吸引我常常光顧的原因之一。另外，書店集中引進大量當年不常見的台灣

5

6

7

8

Hong Kong
International Poster Triennial
香 港 國 際 海 報 三 年 展

後跨頁
打開 ｜ 1998

打開 **X**pressions

打開 **X**pressions

打

一九九八年十二月三十一日
DECEMBER 31
1998

1997 與 2000 之間

no.9

香港文化博物館　香港歷史博物館（新館）　雙館齊開

關門大吉

兩局收檔

九

澳門回歸大件事

九

藝穗節加大　變身乙城節

藝訊賣大包　一開三

新界新文化座標　葵青劇院落成

Xpressions

Xpressions

Xpressions

FORGET 1998?

油街藝術村出現

九

一鎚定音
九八拆局

Pirated VCD downed
VIDEO KING

凸周説拜拜
捌周執包袱

New Money for
the Movie Industry

火

《打開》出版

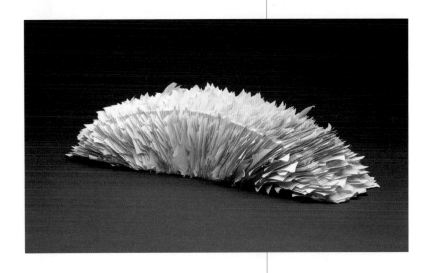

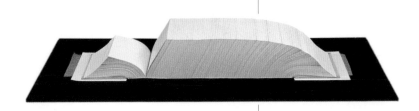

上　「信息符號 II」　|　1991
中　「信息符號 I」　|　1989
下　「信息匣子 I、II、III」　|　1992

書籍，當中包括一些日本翻譯書，我在店中較易碰上合心意的書籍，閱讀興趣也由此養成。

日積月累的閱讀經驗，不但使我的眼界擴闊了，也令我有判斷比較不同藝術創作的基礎，為我注入創作養份。另一方面，在香港從 1980 年代開始，高速發展的信息傳播科技，挑戰着傳統書籍的生存空間，人們開始思考電腦會否徹底取代書籍，以及書籍在電腦網絡世界的存在意義。由於我在 1980 年代多從事書籍設計，在大中華地區結識不少志同道合的人，這種新舊媒體的較量與共存，自然成為了我們關心和討論的題目。我們認為，書本自有其恆久的存在價值，不會因電腦的出現而徹底消失，故我們在 2004 年於香港文化博物館舉辦了書籍設計展覽「翻開——當代中國書籍設計展」，同時我也將同類信息變為自己的藝術作品主題，承載我對書的情感。

其實自 1989 年始，我設計的一系列與書本、紙張相關的作品，都在探討印刷品與電腦之間的對比、落差、模仿等關係，我相信在手機、平板電腦等移動通訊日益發達的今天，印刷媒體仍有其獨特之處，暫也不會被完全取代。我首個於 1989 年創作的藝術品「信息符號 I」，表達的就是印刷品的體量龐大，不容忽視，也無可取代，此作曾入選香港藝術館舉辦的當代藝術雙年展，雖未獲獎，但當時我已感十分開心。及後 1991 年，受邀參加香港藝術中心舉辦的「書籍 / 藝術品」展，我由此延伸創作了「信息符號 II」，利用白紙不同的排列和展現方式，體現書本、印刷媒體的力量。

1992 年，我仿照電腦磁碟（floppy disk）

形態創作的三件掛牆式書籍藝術品「信息匣子 I、II、III」，獲得了「市政局藝術獎」。1995 年，我以藝術獎得獎者的身份，參與在香港藝術館的「市政局藝術獎獲獎者作品展」，在館內製作了進一步演繹我對書籍存在的理解之藝術裝置「說文解字碑」。在構思作品時，我以 1978 年旅行時到訪西安碑林的感覺為靈感來源，當我安靜地行走於碑林中，擦身經過眾多刻鑿了不同書法字體與碑文的石碑時，感到彷彿有不同人以不同聲音向我訴說古人各自的故事，這情形就像平時在逛圖書館，書架上的書向我們招手，吸引讀者進入書中世界般。於是，我結合碑林與書架的概念，製作了八座「碑石」，以象徵傳統書本的紙張設計代替碑文，並以溢出碑石表面的形態貼滿每塊石碑，展示書本與人的密切關係，同時表達了傳統書本向世界發出的信息，也藉此強調了傳統印刷媒體無可取代的地位和力量。

「說文解字碑」的設計概念並沒就此畫上句號，我隨後在多個城市都進行了相關的創作，同樣以探討現代信息存在的空間與傳統書的關係等題目為主，例如 1997 年的「劉小康九七台北作品展」、1999 年於紐約舉行的「Lost and Found」藝術展覽等。2000 年參與由藝穗會主辦的「詩城市集」跨界創作計劃，我也是以碑林上的紙條設計為藍圖，配合詩人小西作品《美麗新世界》的意境，在中環蘇豪區的櫥窗上創作藝術裝置。

除了以碑林形態展現書的主題，我也曾嘗試以現代科技元素表達這個題目。延伸自電腦磁碟為造型的書本裝置設計「信息匣子 I、II、III」，我在 1996 年及 1997 年，製作了兩座模仿手提電

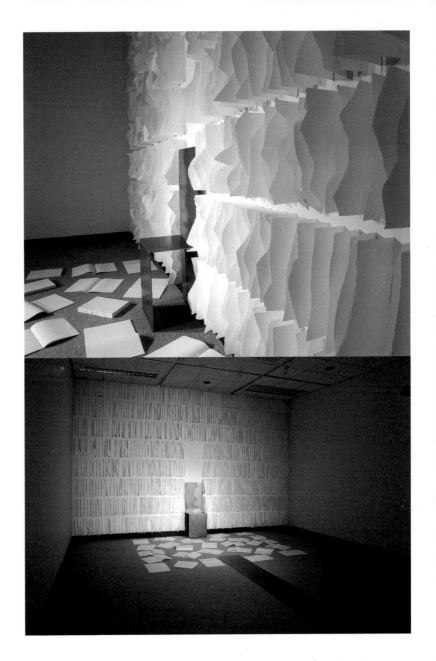

「談話」｜1992

後跨頁
「說文解字碑」｜1996

045

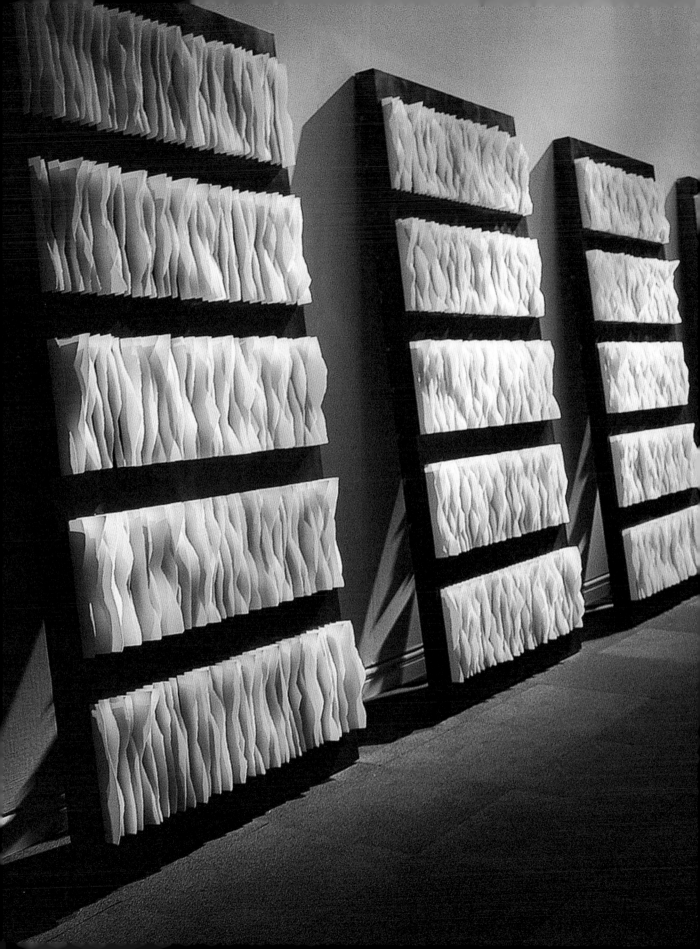

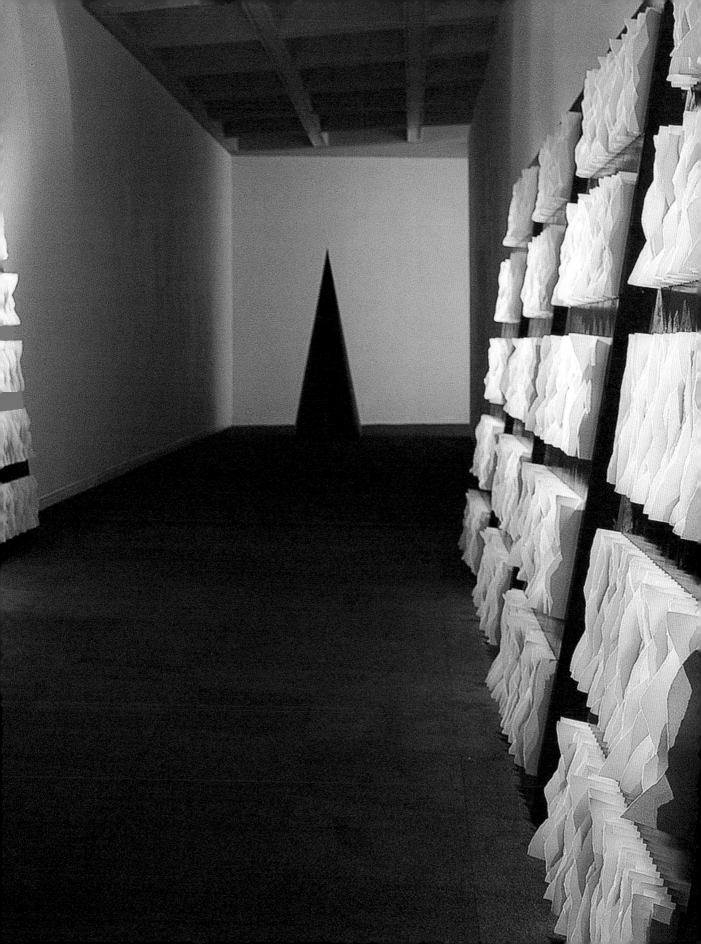

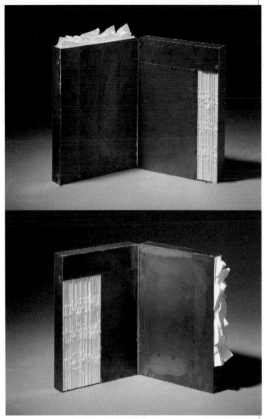

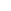

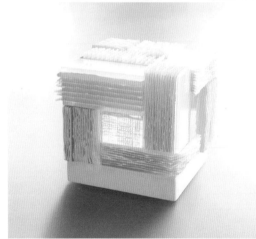

1 「書I」 | 1996
2 「書II」 | 1997
3 法國五月2013「Antalis HK, Fête en Papier」展覽參展作品 | 2013

腦形體的書本藝術裝置「書I」、「書II」，冰冷的電腦外形，裏面塞滿代表書本的紙張，象徵盛載了富情感人性的書本信息。科技與傳統共融一體的設計，既是現代信息載體與傳統書本的結合，又凸顯了傳統書籍的永恆優勢——紙張的本質讓讀者產生情感聯繫。

1998年我以椅子戲系列作品「位置的尋求II」再次獲得「市政局藝術獎」，所以於1999年的得獎者作品展中，我再次以書為題進行藝術創作。為了對這段時期的創作與思考作出總結，我製作了一條焚書的短片，透過行為藝術方式，表達我對相關思考和創作的一種消化與沉澱。在影片中，我也加插了自己創作的幾行詩句：「白紙上的黑字消失了，少了一些負擔，記憶卻在黑白之間朦朧起來。」道出燒書背後蘊含的個人情懷。

直至2001年，我被邀請在香港中央圖書館進行公共藝術裝置創作，由「説文解字碑」引申出的由碑石上溢出紙張的概念，在這次創作中得到進一步發揮，結果成就了相關概念的終極版藝術品「書之光」——用150塊玻璃代表150本書，鑲嵌在圖書館的其中一幅高牆上。礙於紙張特性的限制，我要改用別的材質表達這個概念。最後選擇玻璃的原因有兩個，一是源於再之前我為香港文化博物館設計的另一玻璃藝術裝飾品「九乘」，二是玻璃象徵光，閱讀載體由古時的紙張書籍發展至今天的電子書，都與光有關。每塊玻璃被敲鑿出不同形態，整齊地排列在牆上，營造了一種亂中有序的狀態，我個人十分喜歡這種感覺。

這項設計的另一重要元素，在於玻璃上的文字。當時我邀請梁文道一起挑

選 150 本代表香港的書，然後每本撕下一頁，把頁中的內容刻鑄在玻璃上。值得一提的是，有關當局對書本的題材頗為在意，生怕當中隱藏政治敏感內容，刻意作出查問。我其實認為這是過度敏感，雖然書單上也涉及意識大膽的題材，例如其中一本以性工作者為題的書是由梁文道挑選，但最終我們都沒有理會審查，繼續完成製作。（詳見本篇附錄，049 頁）

在文章開首我曾提及，傳達書屋引進的台灣和日本書籍引發了我的閱讀興趣，自此愛上看書，其中好幾位著名作家的書更對我影響深遠，例如三島由紀夫、川端康成等。另一重要啟蒙作家，是台灣作家李敖先生。他對台灣時局的觀察，開啟了我對台灣的認識，書中尖銳的批判文字令人嘖嘖稱奇，因此他的書籍對我產生了很大衝擊，使我驚覺閱讀帶來的震撼可以是這麼大。這些深刻的閱讀經驗也為我帶來了創作靈感。1990 年代後期，我經馬家輝邀請，參與了一個以李敖為題的展覽，以李敖的名著《上下古今談》為主角，製作了一個玻璃雕塑，把這本書鑲嵌在一個玻璃裝置中間，展現閱讀與人的關係。香港中央圖書館的設計經驗為我帶來靈感，啟發我利用敲碎的玻璃狀態表達書中的內容欲破框而出，跳出書本，與世界進行對話，也從側面重現了自己的閱讀經驗。

除了實體藝術作品，我也製作了不少書籍相關的文化活動海報。第一張是於 2004 年為「翻開——當代中國書籍設計展」創作的海報，藉着把海報中的字變成人，比喻閱讀的過程中，人從書本吸收知識後，轉化為學識、修養、文化等，於是書便成為了人的一部分。

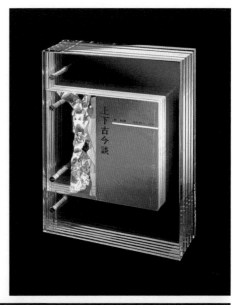

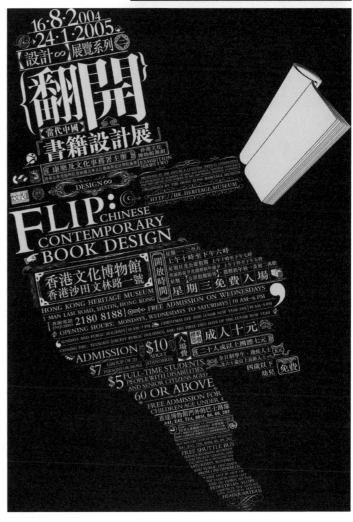

上 「《上下古今談》」雕塑 ｜ 1990年代
下 「翻開——當代中國書籍設計展」海報 ｜ 2004

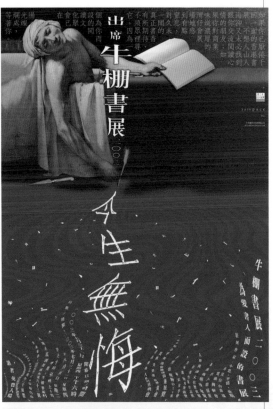

上　牛棚書展「今生無悔」海報　|　2003
下　「99服飾與文化國際海報交流展」海報　|　1999

「今生無悔」是 2003 年我被邀請為牛棚書展設計的海報，在構思期間，我不經意地想起一幅法國大革命時代的名畫，由雅克·路易·大衛繪製的《馬拉之死》，畫中的人身上淌着鮮血，緊閉雙眼，像躺在浴缸中死去，但左手仍拿着一本簿，右手執着羽毛筆，地上有一把沾滿血跡的利刀，情境彷彿顯示他自殺後仍然對手持之物念念不忘。我發現畫中的意境可以營造出閱讀至死也不後悔的信息，從而配合該書展的主題「今生無悔」，於是便把畫作直接置於海報中。在設計初期，我曾構思邀請真人美女扮演畫中主角，讓人產生視覺衝擊，增加對海報的印象。但由於製作費所限，最終只能透過名畫表達。

閱讀作為興趣，不但令人有生死不渝的情懷，也有助提升個人氣質與魅力，因此 1999 年在「99 服飾與文化國際海報交流展」中，我把閱讀聯繫至女性的吸引力，以此作為宣傳海報的主題。當時邀請了兩位年輕女性模特兒作為兩款海報的主角，表達同一概念：在她們半裸的上半身中，以書本代替女性胸圍遮掩乳房，藉此象徵女性最吸引人之處，不僅是身體的性徵部位，更應指向由閱讀產生的氣質和涵養，即女性的智慧。後來此海報設計曾入選某個世界級的色情藝術作品展。

我創作了多張以閱讀為題的海報，當中包括商業案例，例如為 2004 年台灣誠品書店 15 周年慶設計的海報。海報中展示了一位古人面前的書由小而大，逐本向上擴展，並以一行行的文字形成梯級，我想藉此表達人類從古至今，累積的書籍愈來愈多，自然愈讀愈多。不過，當涉獵的知識愈來愈多，自然又有回顧歷史的必要，借古鑑今，於是

也愈讀愈古，形成了一個閱讀的循環，所以這海報可以由下往上理解，即古人積累至今的知識，或由上往下閱讀，即今人透過書本與古人接通。

雖然以閱讀為題的個人作品，數量遠低於我的書籍設計項目，然而，憑藉個人的閱讀經驗、新舊信息媒介的時代交替、閱讀與人的關係等等，均交織成我創作時的靈感來源。以上每項作品為我帶來了嶄新的思考角度，重新審視閱讀的意義和價值，這對於今天被互聯網主導甚至牽制的現代人生活而言，可謂是一種逆流而上的生活實踐。

附錄一：梁文道的文章

圖書館不只是一堆書的集合，還是組織這堆書的形式。一部圖書館的歷史，不只紀錄了人類那種意欲蒐羅所有書籍和它們承載的一切知識的幻想；還是不斷重新組織知識、不斷結構這個世界的理性實驗史。沒有合理可用的分類方法和組織原則，圖書館可以只是一個由紙張塵封而成的迷宮，知識也不可稱作知識。

劉小康的這件作品刻劃了知識載體在這個時代的轉化情狀。紙張漸漸讓位給光，但紙張和印刷年代所確立的知識載體單位——書，卻依然保有它的地位；儘管在光線的折射和流動裏，它已變得透明，且邊界模糊。

知識載體的轉變，會不會連帶地改變了它們的組織和分類方法呢？我們不知道，但我們可以想像。於是劉小康和我想出了一種以「顏色」去分類知識和書籍的方法。以顏色為系統似乎不夠理

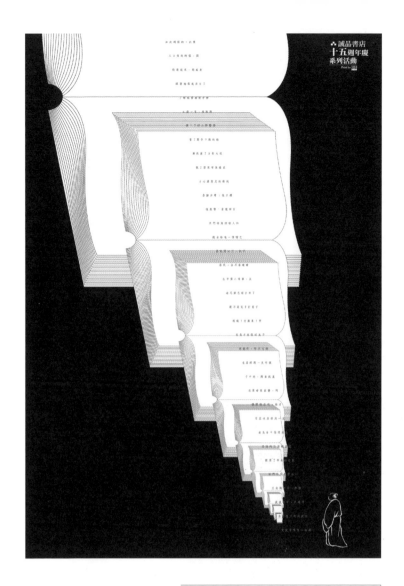

誠品書店15周年慶系列活動　｜　2004

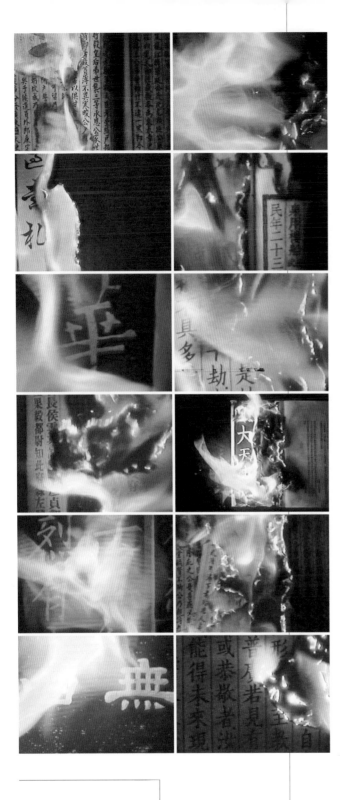

短片《焚書》截圖 | 2001

性，但卻別具一種光的「理性」。更何況在我們的常識裏，書老早就有了顏色：左派的書有點紅，色情點的書就太黃了。顏色，可以是書表面形式的元素，更可以是閱讀一本書的感覺和情緒，例如舒服的綠和憂鬱的藍。最後，我們定出了七種顏色：紅、橙、黃、綠、青、藍、紫，以為書籍的分類範疇。

這裏有 150 本書的斷頁，這 150 本書肯定不是甚麼人類史上最不朽最重要或者最暢銷的書。劉小康個人深有意味，有的是我們一提到香港就會想起來的書，有的是關於中國和世界的有趣的書。更重要的是，它們可以被妥當地列進我們的七色色譜。所以，與其在此尋找所有固有科目和系統的蹤影，倒不如猜猜看某一行是甚麼顏色。

附錄二：「書之光」採用的 150 本書清單

1　文化交流的軌跡——中華蔗糖史
2　地圖集
3　古今圖書集成，醫部全錄，第十二冊
4　梓室餘墨
5　説文解字
6　Rembrandt: Self-portrait
7　Perspective as Symbolic Form
8　尼羅河畔的文采：古埃及作品選
9　Marcus Aurelius: Meditations
10　Laboratory Life
11　飛甊
12　J. S. Bach（Volume Two）
13　The City in History
14　弢園文新編
15　夢溪筆談
16　書於竹帛
17　偽書通考
18　毛澤東選集
19　我們那一代的回憶
20　漢語景教文典詮釋
21　卡布斯教誨錄
22　Harry Potter
23　Seamus Heaney: Opened Ground
24　Hamlet
25　鋼鐵洪流
26　History of Shit
27　瘤疾初發

28　性是牛油和麵包

29　早期香港新文學資料選

30　*The Civilizing Process*

31　*The Age of Extremes: A History of The World, 1914-1991*

32　佛教邏輯

33　*The Old Enemy*

34　*The Structures of Everyday Life*

35　*The Calendar*

36　*Cigarettes Are Sublime*

37　*Whisky*

38　*The Arts*

39　錦灰堆

40　清代版刻一隅

41　《蘭齋舊事》與南海十三郎

42　*Oxford Practice Grammar*

43　圖解倉頡輸入全集

44　兩地書真跡（魯迅手稿）

45　*Totem and Taboo*

46　又喊又笑──阿婆口述歷史

47　看眼難忘─在香港長大

48　福爾摩斯

49　舊路行人──中國學生周報文輯

50　留住手藝

51　中國文化之精神價值

52　個人裝備：1 少年口味

53　古文觀止

54　香島滄桑錄

55　媚行者

56　談龍集

57　石琪影話集──新浪潮逼人來

58　香江舊話

59　地下鐵事件

60　*The Russian Experiment in Art 1863-1922*

61　*Herbert Read Modern Sculpture*

62　辭海

63　超現實主義的藝術

64　中國美術史略

65　美的歷程

66　印象主義

67　中國彩陶藝術論

68　紐約的藝術世界

69　山海經校注

70　京師五城坊巷衕衕集 京師坊巷志稿

71　宸垣識略

72　中國古代陵寢制度史研究

73　*Wolff Olins Guide to Design Management*

74　古典名著普及文庫：山海經

75　Huizinga: *Home Ludens*

76　*Bauhaus*

77　*Decorative Arts*

78　*Posters*

79　*Hong Kong*

80　*Chairman Rolf Fehlbaum*

81　*The Coming of the Book*

82　*A Source Book in Chinese Philosophy*

83　*Astonishing the Gods*

84　*The Book of Disquiet*

85　Ovid: *Metamorphoses*

86　*For Love of Country: Debating the Limits of Patriotism*

「書之光」　｜　2001

「書之光」　｜　2001

87　The Little Book of Unsuspected Subversion
88　Translingual Practice: Literature, National Culture, and Translated Modernity — China, 1900-1937
89　The Wretched of the Earth
90　A History of Reading
91　Hands
92　Orientalism
93　The Presocratic Philosophers
94　A Book of the Book
95　Mysteries of the Alphabet
96　Understanding the Sick and the Healthy
97　Two Treaties of Government
98　Kinds of Minds
99　七九・九七・167
100　The Dialogues of Plato
101　Nine Talmudic Readings
102　Flexible Citizenship
103　Cats & People
104　My Life in Art
105　Basho: On Love & Barley: Haiku of Basho
106　Doctor Zhivago
107　Chariots of The Gods
108　An Illustrated Encyclopaedia of Traditional Symbols
109　Cammile Claudel
110　OL
111　日本設計家對談錄
112　光之書
113　中國現代名詩一百首
114　畫框內外
115　愛的藝術
116　焚書續焚書
117　倒後看
118　恒跡
119　笠翁對韻
120　月泉吟社詩
121　嚴州圖經
122　潞水客談
123　唐兩京城坊考
124　迷信
125　詩經
126　光論
127　東三省韓俄交界道里表
128　樂府雜錄
129　廣雅
130　帝皇經世圖譜
131　洪園肖影
132　神機制敵太白陰經
133　養小錄
134　外切密率
135　投壺儀節
136　五木經
137　古書版本常談
138　字母的故事
139　談文字說古今
140　設計文化論
141　現代漢語用字信息分析
142　中國的文字
143　同文算指通編
144　嚴州圖經（二）

145　賡和錄（二）
146　中國古代圖書事業史
147　古典名著普及文庫　周易王韓注
148　香港大字典
149　*Texts in German Philosophy On Language*
150　十年詩選

嚴　謹

我跟隨靳叔從事設計之初，公司主要的文化業務之一是書籍設計，我對書籍設計的熱忱也是源於那時。當時我們的做書方法不但正規，而且注重細節，盡量做到一絲不苟。我們抱有這種嚴謹的做書態度，某程度是受到日本設計大師杉浦康平的影響。

1987 年出版的《藏傳佛教藝術》就是其中崇尚嚴謹的設計之作，這必須歸功於畫冊的編輯黃天和攝影師劉勵中二人。對藏傳佛教素有研究的攝影記者劉勵中先生，經歷重重困難，甚至甘冒生命危險，遊遍青海、西藏等地，把當地寺廟以及廟內珍藏一一攝下，更獲班禪頒下手諭，允許他進入多個寺院禁地進行拍攝，部分寺內珍藏其後失傳，使拍攝到這些珍品的照片更加珍貴，它們也帶動了畫冊作為歷史文化遺產的價值。

編輯黃天是整個嚴謹製作的另一重要功臣，首先基於他在畫冊命名上的堅持，開創了一個宗教的正統名稱。在此之前，由西藏傳入的佛教一般被稱為喇嘛教等名字，欠缺正統稱呼，本書名令「藏傳佛教」成為了正式的宗教

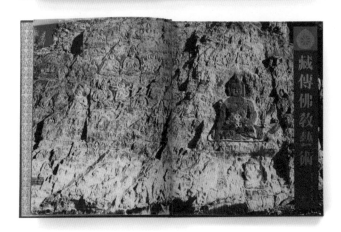

《藏傳佛教藝術》　│　1987

上　《中國觀賞鳥》　|　1988
下　《中國金魚》　|　1987

名稱。他又認為僅是青藏高原上的佛寺資料不足夠，竟要求同時兼任攝影的作者到承德、北京一帶拍攝，把當地的藏傳佛教寺院的資料和相片補充到書中，從而更全面地記載中國和西藏境內外的佛教藝術資料。這種精益求精、力求盡善盡美的工作態度，相信是黃大在旅居日本時學到的。最後，二人從5,000多張照片中挑出670張，配以文字記錄，編輯成現存最全面的藏傳佛教藝術畫冊，是一本珍貴的藏族文化歷史書籍。

在這種嚴肅認真的創作背景下，作為這本書冊的設計師，無論是在平面設計抑或書籍結構方面，我同樣不敢怠慢，嚴謹的設計工序更加顯得不可或缺。我對書籍的設計理念受到杉浦康平製作書本的理念影響，一本書就如同一個人，書封就是書的臉，書籍中潛藏着身體以及人的一生及思想。此外，我的書籍設計知識也來自讀書時期修讀的西方技巧，於是我把兩種學習經驗投入畫冊製作中。畫冊封面是我最花心思製作的其中一環，包括當中的法輪圖案，是我根據建築實物頂部的法輪造型重新繪畫出來的；金色大頭佛像則來自作者照片中一幅面相慈祥且極具感染力的佛像照片；「藏傳佛教藝術」幾個大字則是根據編輯團隊的手寫書法再轉化為電腦字而成；封面的底部圖案裝飾並非現成圖案，乃是參照西藏運來的布材質料創作。另外，每頁邊上的日月符號是源於唐卡佛教圖案中的寓意。

自從擁有了如此嚴謹精細的編撰設計經驗，我開始將之應用到與其他出版社合作的出版物中，不斷摸索相關的設計理念和做書方法。例如萬里書店於1988年出版的《中國觀賞鳥》，在

書本封套的底面設計上，我設計了四款鳥字，分別代表不同的賞鳥文化，包括鳥類本身和鳥籠等，設計包含故事性。與萬里書店合作的書籍，其主題還包括中國金魚等。基於此出版社的實用書市場定位，因此它們與《藏》一書的製作理念和設計方向有所不同，但我仍秉持嚴謹的守則。

後期的另一項大型書籍設計項目是2000年韓志勳的畫冊《恆迹：韓志勳作品集》。在書籍結構和設計風格上，我盡量將所有元素簡化，使書的層次更加清晰。更重要的步驟是，我利用電腦修圖技術，盡量還原畫作的顏色，調校至最貼近畫家心目中的色調，整本書的結構我是啟發自日本另一設計大師田中一光的書籍設計方法。他在送我他設計的 Scarpa 作品集時，跟我分享過他設計書籍的理念。田中一光設計書籍的細緻和嚴謹程度，是罕有能追上西方水平的東方設計師。

《藏傳佛教藝術》一書不但為我在書籍設計範疇奠下了堅實的基礎，黃天先生及其編輯團隊的嚴謹態度更為我帶來了深刻的啟發，就是作為設計師，若然我們具備足夠的專業與學識，就能跳出客人的思維，在他們的要求之上，提出更高層次的目標和視野，為他們提供更出色的設計服務。

《恆迹》韓志勳作品集　｜　2000

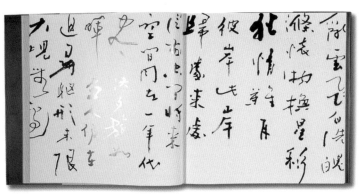

《燃藜集》──一書三冊的設計,分別記載着藝術家馬桂綿先生在水墨畫、篆刻和詩歌三個方面的精彩創新。而精裝盒子設計成能打開的卷軸結構,留有空間給馬先生在箋上題字送給朋友。 | 2002

實　驗

作為設計師，總是不斷追求設計上的新嘗試和突破，在書籍設計方面，除了平面構圖上的創意，我更希望藉着設計為讀者帶來不一樣的閱讀經驗。書籍設計的可變化元素，除了書脊以外，書的封面和結構也是設計師可以發揮創意的地方。以下介紹的多本書籍，都是我嘗試超越平面設計層面，從空間的創造、結構的完整性和書籍的用途等範疇，以提升人們閱讀經驗的實驗。

2005 年，呂大樂和他的學生姚偉雄策劃了一項關於本地玩具設計潮的小型研究，並把報告出版成書，取名《玩具大不同》，我參與了整本書的設計。為了讓讀者能一邊閱讀報告，一邊一覽無遺地觀看不同玩具設計師的作品，我把一本書分成左右連貫的兩本小書，左邊以普通揭頁方式記載報告的文字，右邊則以一張可拉開的連頁方式展示所有圖片，並可折疊收藏。這種展示方式可讓玩具集中顯示，符合目標讀者對玩具趣味成分的期望，提升閱讀經驗。

1990 年代，我受邀參與設計一本香港中文大學藝術系的課程簡介手冊時，同樣採用了以上分開左右兩邊的做法。今次兩邊都是揭頁設計，左右兩部分雖同一高度，但頁面的闊窄度則不一。左邊頁面較窄，主要介紹學校的歷史和展示相關圖片；右邊頁面較闊，羅列了課程內容和報名方法等資訊。基於兩邊內容的不同功能，分隔左右的設計手法可讓資訊分類更為清晰，而且令讀者產生好奇，引起翻閱的動機。

《玩具大不同》　│　2005

從書的結構設計而言，2004 年的《神經——陳育強作品 86-04》也是一次創新的實驗。我邀請本書作者畫家陳育強先生，特意為這本作品集新畫了一幅畫，將之變為封面、封底和內頁的一部分，令書的結構因著這幅畫變得更有連貫性。另外，精裝版的封面採用了木與布的材質，因為陳育強在藝術上以混合媒介創作著稱，其裝置藝術中往往包含不同的物料如木板，而畫布是他常用作繪畫的載體，故我將兩種材料結合，以呼應陳育強的創作生涯。

梁家泰與也斯在 1989 年出版的《中國影像：一至廿四》，是我第一次與詩人也斯合作設計的書籍，這次經驗帶來了新的設計手法。由於合作的構思，是由本地詩人也斯根據梁家泰的照片創作新詩，每首詩都是在映襯每張照片的意境，於是我便利用淡化影像的處理手法，表達每張照片的倒影效果，呼應詩與影像的合作方式。這種跨界合作，往往能開啟合作雙方的視野，讓彼此進入對方的創作世界，從而找到嶄新的表達手法。對於不太熟悉文學世界的我而言，一開始因為不知道新詩的閱讀方法，曾弄錯了排詩的方法，因此也是一次學習新事物的機會。

另一次在書籍設計上的新嘗試是為近利紙行在 2002 年設計新紙宣傳品。我本有點抗拒這類紙行宣傳品，因為即使設計美觀又可作為樣板，但由於獨立紙板已有參考作用，所以這類宣傳品通常看完即棄，欠缺保存價值。為了突破這種印刷品的限制，我以「香港平面設計先驅」為題，把這次的紙宣傳品製作成四本小書，裏面介紹了四位代表不同年代的設計和藝術界人物及其作品，包括關蕙農、羅冠樵、

上　《神經——陳育強作品86-04》　|　2004
下　香港中文大學藝術系課程簡介手冊　|　1990年代

周士心及鍾培正，令宣傳品不再流於平面設計層面，而是透過添加值得存留的信息，增加客戶翻閱的動機，這種設計理念也可被視為做書的方法和概念。

展覽場刊同樣是非正式書籍，有時我也會當作書籍般構思，包括在封面與封底的設計上花心思，例子之一是 1994 年榮念曾籌劃的話劇《拍案驚奇》的場刊設計。這次合作項目還包括海報和戶外雕塑，兩者的設計意念均來自劇中的場景——一具屍體躺在桌腳之下，因此我同樣把劇場元素挪用在場刊設計中。我在場刊中鏤出一個四方形範圍，一來象徵當時觀眾座位放置四邊的劇場空間設計，觀眾打開場刊時，就如原本的劇場空間出現在面前；二來也代表一種想像空間，呼應話劇為觀眾帶來的思考空間。我又構思了不同元素裝飾這個四方空框，例如把它變為海報上的桌面，又或者列出很多以門為部首的中文字，以創作文字的手法回應榮念曾慣用的文字遊戲。

另一個場刊設計例子是 1996 年我為「3·3·3·現代藝術群 1996 展」製作的場刊。展覽的海報也是由我設計，它也順勢成為了場刊的封面設計。海報中的象牙球與畫框相互穿越，象徵此國際交流展中不同文化與藝術手法之間的撞擊；一團火象徵交流擦出火花，也寄寓了自己的創作熱情。另外，海報中的「穿越」概念引申成為場刊封底的設計元素。當時由於經費有限，只能製作體積細小的場刊，我便採用較大體積的硬卡紙作封底，卡紙上的洞既有穿越之意，也強化了封面設計的空間感，同時構成字母「Q」，是場刊名稱 Quest for Vision 的開首。由於名稱印在封底上，封底同時也是封面，

場刊的視覺效果就更加突出。

我也曾有一些設計案例，純粹在書的封面上花心思，已經令書籍變得相當有特色。例如胡恩威在 2009 年出版的《胡恩威香港漫遊》，我把胡恩威的側面頭像以剪影方式置於封面，認識他的人從剪影設計已可辨別作者誰屬。另一例是 2001 年出版的《藝術窗》，這是一本集結本地優秀裝置藝術作品的圖冊，我構思了一個封套設計回應書名——封套以鏤空的四方形和窗框線條形成窗的形態，穿過「窗框」可看到書籍封面上的「藝術」二字，正好象徵「藝術窗」，一扇可看見藝術的窗。

雖然這些書籍案例都算不上精雕細琢的做書方法，但透過簡單的構思和變化多端的概念，仍然能讓讀者享受獨特的視覺閱讀經驗，以至手部翻動書籍紙頁的獨特感覺，也成為了我繼續求新求變的創作動力。每次我想起如日本電影《字裏人間》內所描述對書本製作的認真態度，我也深感仰慕和佩服。日本人連哪種字體印在哪種紙質上墨水化開的程度也會留意和計算，如他們就有專屬用於印製報章的字體。這種認真的態度，往往激發我希望能在書籍的設計製作上進一步深研。

上　《胡恩威香港漫遊》　|　2009
中　愛馬仕 *As the River Flows* 書冊　|　2005
下　*Quest for New Vision*　|　1996

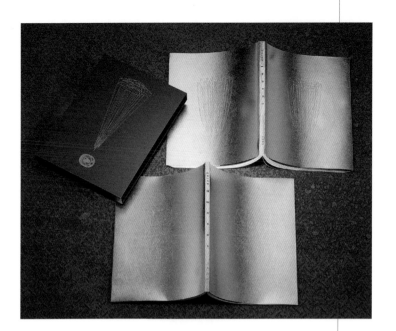

書脊

在設計書籍時，我不但思考平面構圖、設計風格等，更加顧及設計對整體閱讀經驗的影響。書脊設計看似與閱讀經驗並無重要關連，但當書本放在書架上眾多的書籍中，若書脊沒標示書名或提供任何獨特記號，就會令人難以尋找此書，為讀者帶來不便，故此書脊是值得多花心思的設計部分。

1990 年我替香港設計師協會出版的《玖零設計展》進行設計。明顯地，此作品集的設計重心在於書脊。我在書脊上同時集結佛手、電腦像素圖案和筆桿，因它們分別代表了中西文化的設計元素，例如佛手屬東方的宗教符號。匯聚東西文化符號的構圖，直接表達了設計展的多元文化特色。整個設計不但突出了書脊位置，讓書本在合上並置放於書架時可輕易被識別，更可吸引讀者攤開連貫的封面封底，以呈現完整構圖，一舉兩得。

1993 年，我被邀為香港專業攝影師公會設計得獎作品集。這套作品集一書兩冊，分別名為 *Awards* 和 *Images*。我從書本和包裝的顏色入手，把書的封套和兩冊書分別設定為黑色與金銀兩色，此色彩組合我戲稱之為「金銀膶」，如中式臘腸。黑色的書套象徵沖曬照片的黑房，兩冊書一金一銀，代表照片中的光與影。作品集夾在書套時，露出金銀兩色的書脊，當被取出時，就像黑房中散發出攝影中的光芒。

《古樹英華》是我在 2001 年受邀替母校英華書院設計記錄學校歷史的書籍

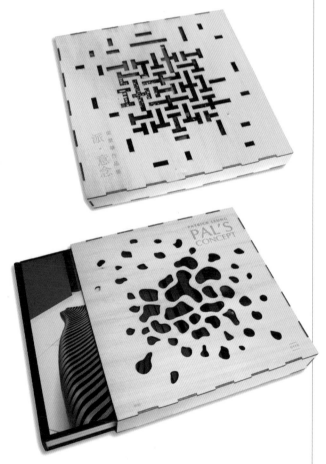

上　《香港專業攝影師公會得獎作品集》　│　1998
下　*Patrick Leung PAL's Concept*　│　2015

（製作時曾暫名為《含英咀華》）。英華書院於 1818 年創校，是比英皇書院更早在香港開辦的第一間英文中學。書脊由金屬片鑲嵌，上面鑄有「古樹英華」四個字，有別於一般的書脊質感，主要想借金屬可沉澱的特質帶出比較重的歷史感，可惜最終成品製作上未能在金屬加添古舊的色調。

另外，由梁文道、劉細良、蔡東豪等人創立的上書局，一開始志在邀請我為他們設計出版社的標誌。我運用漢字設計手法，利用三個由大到小、向上疊起的「上」字組成新標誌，並且以紅色襯底形成反白字體。這個「上」字的構圖及其衍生設計，可使人聯想到多種含意，例如由「上」字砌出的迷宮，象徵儼如置身迷宮般的閱讀過程。由於標誌鮮明奪目，因此被進一步應用在出版社的出版物之書脊上，成為了「上書局」所有書籍的指定書脊設計元素，好讓書本就算放在偌大的書店，排列於成千上萬的群書之間，也吸引讀者的注意。

1997 年，來自美國的李奧貝納廣告公司（Leo Burnett Worldwide）邀請我為他們設計其廣告作品集。為了強調這支國際創作團隊的澎湃想像力和無限創意，我略嫌圖片介紹與文字內容的介紹太平凡，不足以突出公司的形象，因此特別在書脊位置設計了萬花筒裝置，讓讀者透過玩耍萬花筒，體驗廣告人員變化多端、幻想十足的創作經驗。

富特色的書脊設計，不但外形美觀，亦為讀者和其他用家帶來方便。若然設計能切合書籍的主題，則更有助他們投入閱讀旅程，享受美好的傳統書籍閱讀經驗，對於愛書的我來說，這可說是一種創作動力。

後跨頁

《玖零設計展》　｜　1990

DES-GZ90｜玖零設計展

童　心

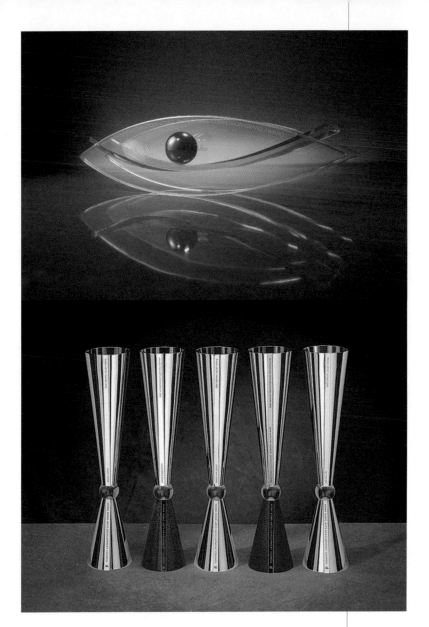

上　香港貿易發展局攝影比賽獎座　|　1996
下　「香港藝術發展獎」獎座　|　2003

大部分設計師在構思作品時，講求美感、實用性、象徵意義，甚至文化傳承等，但若然設計要使人快樂，趣味便是重要的創作元素。無論在設計中講求哪樣元素，設計師都要懂得從另類角度思考，要發掘事物有趣的一面，更不可缺乏幽默感，甚至保持一顆童心。

1996 年貿易發展局舉辦攝影比賽，便邀請了我設計獎座。攝影本身是有趣的創作過程，與其他相對靜態的創作範疇例如畫畫、寫作等相比，攝影更需要創作者走進世界不同角落進行觀察，並捕捉當下的「magic moment」，才能透過作品展示他們看世界的角度。於是，我提取了動感這個概念，構想出眼睛形狀的獎座，把眼珠設計成可流動的，象徵攝影師遊走世界的拍攝過程和創作視野。

2003 年，我再探討視野為主題，為香港藝術發展局的「香港藝術發展獎」設計了另一個獎座。這次我選擇了以萬花筒的概念表達。人們可從獎座兩端分別窺探中間的圓珠形鏡片，在轉動中看到鏡片透視世界而來的不同流動圖案，變化萬千。萬花筒是許多人的童年玩意，令獎座同時成為了玩具，也象徵年輕藝術家相對單純的創作態度。另一方面，萬花筒的豐富視野效果，顯示藝術家多姿多采的創作視覺，以及他們從多角度看世界的特質。

從趣味角度出發，創作過程看似可以天馬行空，其實設計概念需要更加緊扣主題，否則作品會變得不着邊際，既滿足不了客人的需要，也浪費了發揮創意的

機會。從我的創作經驗來看，成功的趣味設計本身既是一件玩具，也是一件能深化主題的藝術品。

自 然

天下之大，創作素材取之不盡，大自然往往更是設計師重要的靈感來源。我取材大自然的創作經驗，有時取決於合作機構的性質，例如是環保機構，有時則是對自然環境與人的關係的領悟，更多時候是來自機緣巧合的設計意念。我醉心的題目「竹山茶海」固然屬於大自然題材，而即使是微不足道的自然界事物，也能為我帶來精彩的創作歷程。

早於 1997 年，我已有機會以植物和大自然現象為設計元素，為當時地球之友的「地球獎」獎座設計。我的設計靈感來自地球與水的關係：雖然地球有七成表面面積屬於海洋，但可用的水資源依然十分有限，而且極需要保護。我以葉上的露珠象徵地球上的水資源，取其天然和點滴皆珍貴的本質，藉此為保護環境作呼籲。後來，此獎座設計延伸成為「地球獎」符號設計的雛形，並加入人的角色，展示人、地球和露珠三者的關係。雖然露珠設計最終未能進一步被採納作正式標幟，但仍然是我自己感滿意的創作。在設計「地球獎」的同期，我也曾為地球之友設計標幟，為表達人與地球當友善

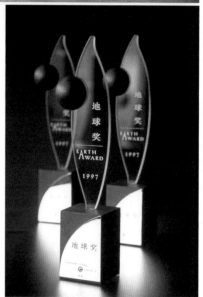

上　「地球獎」活動現場　|　1997

中　「地球獎」獎座　|　1997

下　賽馬會滙豐世界自然（香港）基金會海洋生物中心標誌　|　2008

Jockey Club HSBC WWF Hong Kong
Marine Life Centre

賽馬會滙豐世界自然（香港）基金會
海洋生物中心

「連」 | 2005

後跨頁

左　黑鋒亞洲無人機競速冠軍賽情況 | 2019

右　黑鋒亞洲無人機競速冠軍賽獎座 | 2019

相處以令世界生生不息的關係，我運用了無窮或無限大的數學符號「∞」，在兩個緊緊相靠的圓形當中，畫上象徵地球與人類笑臉的圖案，表達方式直接且簡單易明，可惜後來因為當時地球之友的總幹事吳芳笑薇離任，人事的更替間接導致未有選用這設計。

另一環保機構世界自然基金會也曾邀請我幫忙，為他們建於西貢的海下灣海洋生物中心設計標誌。這次我的構思較為具象，以珊瑚形狀象徵一棵樹，寓意它就像大自然的森林般具生命力，繁衍各種各樣的海洋生物。

2001年，我受邀為東涌地鐵站設計公共藝術品。我考慮公共藝術的設計時，十分重視那裏的公共空間與所在社區的關係，並非憑空想像。當時我發現區內不少大型屋苑內的植物，例如棕櫚樹，原來並不屬於區內生長的植物，而是從外地移植過來的，居民的日常生活彷彿與大嶼山本土植物隔絕。於是，我便構想以區內植物為主題，讓東涌居民認識屬於自己社區的樹木，也象徵他們與大嶼山自然生態的連結。我親自漫步區內的野外範圍，收集地上不同品種的落葉，參照它們的形狀進行設計，最終製作成樹葉形狀的公共藝術作品。在設計效果方面，我的原意是透過玻璃原料，運用繽紛的色彩，製成透光的彩色玻璃效果。作品的名字「連」，喻意作品把大自然與人連結起來。然而，由於設計品在完成後已歸委約設計的企業持有，後來進行翻新工程之時，當局因技術等因素的考慮，採用了非原來設計的顏料及上色技術，使玻璃失去透光效果，變為普通的彩色玻璃成品，有點兒可惜。

2009年香港主辦的東亞運動會獎牌設

計，是我另外一項採用大自然元素的作品。不像奧運會，參與國家超過200個，當中只有表現出色的國家才會被關注，國家之間重視競技多於連結，而東亞運動會則由於規模小，參與國家不多，國與國或地區之間反而有較緊密的連結，因此我的設計意念著重展現國家之間的連結與關係，而非相互競爭。在獎牌外形設計上，我選用了代表西方風格的桂冠，再經向領事館的諮詢，挑選最代表每個國家或地區的植物葉子，構成九葉相連的桂冠形狀。當中有些國家的代表植物是我們意想不到的，例如原來睡蓮代表了蒙古。為了確保設計效果不受工藝技術影響，我們專門邀請素來有合作的馬來西亞鑄造商皇家雪蘭莪（Royal Selangor）負責製作。

以大自然為題，除了運用自然界事物作為設計元素，我也曾在作品中探討人對自然界的態度，例如展現中國人天人合一這陸地文化的獎座設計—— 2005年中國最佳運動員獎座。現代體育世界中強調的競爭，其實來自傳統的西方競技觀念，這與西方世界以戰勝自然為核心思想的海洋文化有關，有別於中國古代講求人與大自然融合調和的運動哲理，兩種競技文化形成了強烈的對比。我的設計概念亦油然而生。我參考了代表古代中國人運動姿勢的《導引圖》，運用圖中各種動作的立體人形圖案砌成獎座，看上去就像剪紙窗花的設計。整個意念貫徹了我作品中常見的、重視中西文化比較的表達手法，也重現了傳統悠久的中國人競技觀念，以及當中包含的中國人與自然界的和諧關係。

兩項與環保機構合作的設計，透過以自然界事物為題材，既貼近活動性質，也

1&2　2009年東亞運動會獎牌
　　　｜ 2009

3　　中國最佳運動員獎座
　　　｜ 2005

4　　獎座得主劉翔　｜ 2005

5　　《導引圖》出土原物及復原圖
　　　（引用參考，並非劉小康設計）

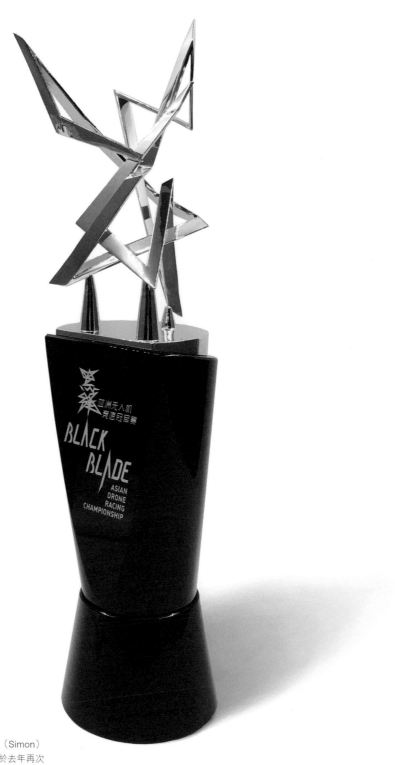

黑鋒亞洲無人機飛行比賽設計是客戶胡錫敏（Simon）
在繼2004年請我設計勞倫斯杯的十多年後，於去年再次
邀請我設計另一個運動賽事的形象及獎杯。無人機飛行
比賽是年輕人的玩意，所以我也邀請了年輕人小兒天浩
合作操刀，把中文字體和獎杯雕塑設計完成。

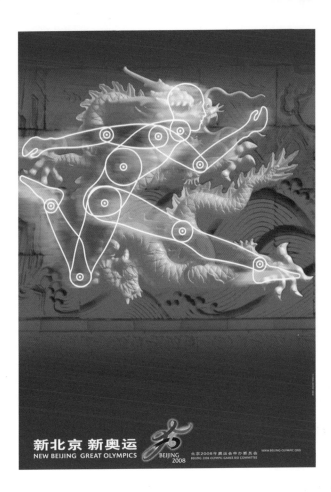

「新北京　新奧運」海報　｜　2008

有助喚起人們對自然界的想像和關注，可算是成功的公益設計項目。以區內植物作為公共藝術的題材，加強了人與社區的聯繫，讓人與大自然更加親近。自然界是設計師創作的靈感源頭，希望讚歎自然的創作，最終能回饋自然界，使人類對之更尊重珍惜。

奧　運

2008年，中國首次成功申辦奧運，我有幸在香港和北京都參與了宣傳企劃中的設計工作，包括海報設計、展覽的策劃及視覺設計。當年北京申辦奧運的口號是「新北京　新奧運」，因此我在構思設計時，也抱有突破固有想法和觀念的創作理念。另一方面，我更希望運用中國傳統文化元素，透過現代設計和圖案，展現中國民族文化的最新面貌。

當年我的首項任務是受邀投稿申奧期間的宣傳海報。海報設計的靈感來自1978年第一次遊歷中國大陸時拍攝的故宮九龍壁照片。我選了照片中的其中一條龍作為海報主角。這條龍展現騰躍向上的姿態，恍如在奔跑中爆發力量的運動員，我便把常用的人形元素代表運動員，前者象徵中國傳統，後者代表新中國，兩者結合寓意傳統與現代元素匯合於北京，呼應當局申奧的主題。最後此設計方案被選為申奧期間的官方宣傳海報，並印製了數

十萬張於各地展示，也贏了一個國際設計大獎。

隨後，我再次參與奧委會舉辦的設計招標，着手設計北京奧運的吉祥物和標誌。在眾多中國傳統元素中，我選用了五行作為設計元素，創作了一套五個，分別代表奧運五環標誌的神獸吉祥物，並邀來香港漫畫家江康泉進行繪畫，它們分別是朱雀、青龍、麒麟、白虎和玄武。這些名稱固然是來自五行傳統，但最初啟發我的，卻是自小在書中接觸的武俠世界。所謂左青龍、右白虎，或是左右護法，都是武俠小說中常出現的人物和稱謂，同時也是中國民間傳統中的神獸名稱。每種神獸正好與一種五行屬性相連，青龍屬木、白虎屬金、朱雀屬火、玄武屬水、麒麟屬土。因此，每個吉祥物都集神獸寓意、色彩與五行元素於一身，既體現五行傳統，也展示了民間神話元素，富有濃厚的中國民族色彩。

奧運是國與國之競技較量，強調國家身份，而五角星是不少國旗的構成符號，因此被我選為另一主要設計元素。我以星星形狀為基礎，設計了多款吉祥物圖案草圖，而最終提交的五行吉祥物組群，也採用了五角星外形。遺憾的是，五行吉祥物設計最終落選，由吳冠英和韓美林創作的五福娃吉祥物勝出。

在奧運會會徽設計方面，我曾嘗試了兩款設計，採用的設計元素是五角星與龍，均是具中國象徵意義之物。其中一款稱為「群龍競技」，由五條龍組成的五角星，時而聚合成星的形態，時而躍成運動健兒競逐之姿，一開一合有若生命般呼吸着，生生不息、靈活多變。富有動感的構圖象徵了為奧

上　「奧運在中國」展覽　|　2001
下　2008年北京奧運吉祥物建議方案　|　2008

後跨頁
左　2008年北京奧運標誌建議方案　|　2008
右　「文化奧運」海報　|　2008

CULTURAL OLYM NA BEIJING 2008

文 化 奧 運

「同一個世界　同一個夢想」海報 ｜ 2008

林匹克精神注入新生命，也應合了新世代的媒體及科技條件，切合北京申奧倡導的主題——北京是一個結合科技與傳統的城市。另外，設計一方面將會徽與奧林匹克五環融合，一方面亦可靈活伸延應用至其他奧運設計上，如吉祥物。這種設計手法也深化了會徽的層次，打破了以往會徽、吉祥物、運動項目識別標誌三種設計互不相通的弱點，十分符合這次以突破傳統為目標的創作理念。

另一款由五角星與龍構成的奧運會徽，則由五角星砌成不同形態動作的龍身，龍以不同的姿態和角度方位環繞奧運五環。雖然兩款會徽圖案都未能被選中，但不同的設計意念為我累積了豐碩有趣的創作經驗。

由申奧到奧運舉行期間，我分別參與了兩個展覽的策劃和設計。首先在申辦奧運期間，香港為爭取成為馬術比賽場地，港協暨奧委會與康樂及文化事務署於香港聯合舉辦「奧運在中國」展覽，並邀請我與靳叔策展。展出目的一來是爭取北京申奧委員會的支持，二來也為宣傳這項國家盛事，與市民分享奧運歷史。我們留意到大部分香港人從未有機會接觸奧運會獎牌，因此整個展覽展示了大量獎牌等奧運珍藏品，也以獎牌作為展覽場地的主要設計元素。

在奧運舉辦期間，北京奧組委舉辦了名為「百年奧運、中華圓夢」官方展覽，由北京歌華集團統籌，並邀請我們負責展覽的視覺設計與視覺系統規範設計。我們隨即組成了國際設計團隊，請來丹麥著名品牌顧問 Kontrapunkt 的 Bo Linnemann 作顧問。整套視覺設計規範應用的產品包括手挽紙袋、貴賓卡、

工作人員名牌和場刊格式等。

除了人龍合體的申奧海報，我也曾參與北京奧組委舉辦的奧運海報邀請展，題目同樣圍繞北京奧運主題「同一個世界 同一個夢想」。我以奧運五環作為構思起點，把五環構想為可自由發展的圓圈，這些圓圈向上升，則慢慢組成了地球形狀，密集的圓圈又凸顯了中國地圖形狀，彰顯中國作為東道主的角色。

回想整個參與過程，我的心態有所調整，發覺當時以五角星為主的設計理念過於政治化，與強調去政治化的奧運精神顯得背道而馳，這是當時未能察覺的思考盲點。在其他中國元素的運用上，例如五行和龍，這些創作嘗試，實質是又一次藉現代設計展現傳統文化的操練與實踐。後來我受委約參與馬來西亞鑄造商皇家雪蘭莪的精品系列設計工作時，五行作為設計元素便再被深化運用。（詳見「五行」一文，202 頁）總括而言，作為華人設計師，能夠參與首次由自己國家舉辦的奧運會設計項目，實在是與有榮焉。

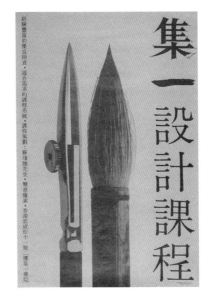
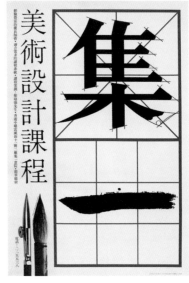

上左　「集一設計課程」海報（靳埭強作品，並非劉小康設計）　｜　1970年代
上右　「集一美術設計課程」海報（靳埭強作品，並非劉小康設計）　｜　1970年代
下左　天安國際標誌　｜　1992
下右　中國銀行標誌　｜　1986

漢 字

作為華人設計師，我們日常無可避免地都要面對漢字與設計的關係。無論是設計書籍、雜誌、宣傳品等，我們都要不斷處理文字與圖像的關係與位

1

2

3

4

1　大公文匯標誌　｜　2017

2　星光集團有限公司標誌　｜　1992

3　倡印社標誌　｜　1992

4　上名堂標誌　｜　2004

置。我於 1970 年代投身設計行業,當年香港已是發展成熟的殖民城市,我們接觸的大部分設計內容都是中英並存,處理漢字結構的手法與其他華人社會有所迥異,我們的焦點在於中文與英文的肌理結合,甚至於構思時,我們都習慣在漢字設計上扣連英文,發展出一些中英結合的設計和符號,可謂香港設計業的一大特色。

我真正開始對漢字結構產生興趣,源於靳叔為「集一」設計課程製作的海報,當中「集一」二字,結合了印刷業常用的宋體字與中國毛筆書法的美態,啟發了我探索漢字與設計的結合。此外,靳叔也設計了很多經典的漢字商標,例如中國銀行、沙田區議會、荃灣大會堂等,進一步引導了我在漢字商標的設計理念,並且進入這個創作領域。以下我將介紹一系列我以漢字為設計元素的商標作品。

象形

其實在我讀書時期,大部分香港設計師並不擅長、也不熱衷於中英並存的文字設計,只是基於香港社會的歷史發展背景,中英文字並存達至和諧並富有創意效果的設計,慢慢成為香港獨特的設計風景。在參與漢字設計的初期,我主要留意象形文字的構造方法,並從象形文字結構思考標誌設計。例如在 1992 年設計的「天安國際」標誌便是一例。這所國內企業的原意是把「天」字設計成抬頭向上看的人形,既代表企業蒸蒸日上的形象,也蘊藏天人合一的中國傳統哲學思想。然而,我則進一步把「天」字設計為城樓的形態,下半部宛如城門,藉此配合企業的房地產業務性質。

另一利用象形文字構造設計的商標，是同樣在 1992 年設計的星光印刷。標誌中的藍底白線構圖，既展示了「光」字的字形，也包含了兩重意義，一是看上去像是夜空中的一顆星，散發光芒；另一含意是代表一組分割線，象徵紙張的切割和多角形的折疊，兩種技術分別代表了紙張印刷和產品包裝作為其主要業務。

值得一提的是關於漢字在商標設計上的可塑性，我曾在一個探討商標設計的演講上提出，漢字商標比英文字母商標更能表達豐富的信息，除了因為象形文字具圖案性，也因為單一漢字本身可以代表多種含意。例如字母「A」，它僅能代表字母本身；但單獨一個「天」字，它的字形結構已經是一種符號，可以延伸出不同含意，透過組詞，它又能代表不同概念，可以指「天空」本身，也可以是「天意」、「天子」等等，讓人有無限聯想。

「倡印社」是一位朋友的太太為傳揚佛教而創立的機構，「倡印」是指派發免費經書給一眾善信或有心向佛的人。我起用了當中的「印」字作為標誌主角，運用現代設計手法，把「印」字放在一片菩提葉上，再把「印」字上半部設計成書的形狀，下半部變為菩提葉的葉梗，整個設計表達了利用經書傳揚佛法的概念。我在 1992 年更憑此標誌獲得東京字體指導俱樂部的年度銅獎。

這位印刷公司的朋友從事「倡印」之外，也印製與佛教有關的印刷品和文具，例如筆記簿和明信片等，這些產品的系列名叫「上名堂」，我在 2004 年再次為他們設計有關商標。我運用篆書「上」字作為標誌，一橫上加一點，便是「上」。標誌有兩個特色，

5

6

7

8

5　興益（中國）發展股份有限公司標誌　|　1992
6　裕景興業有限公司（ETON）標誌　|　1988
7　音科有限公司（INCUS）標誌　|　2019
8　聯齋標誌　|　1989

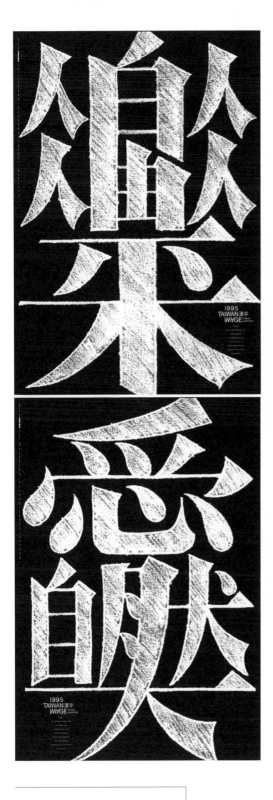

上　「人人自由平等」海報　｜　1995

下　「愛自然」海報　｜　1995

第一是上面的一點與水墨畫大師呂壽琨的上方一紅點的畫風十分相似，看上去儼如蓮花蓬與蓮花，又像人在打坐的姿勢；第二是上下兩個扁圓中，分別有一個圓形與一個方形，寓意天圓地方，是中國傳統文化中對天地的理解。

另一地產發展公司興益（中國）發展股份有限公司在 1992 年也邀請我設計商標，我同樣運用漢字造型法，提取公司名稱裏的「興」字為主角，把它設計成從平地上崛起發展的姿態。另外，我藉現代設計手法，把興字中間的橫間結構符號化，形成橫間筆畫，從而把「美」字展現其中，寓意美好的事物，同時也令「興」字有橫向發展的意味。

再有一間同樣由我操刀的地產公司標誌，由中英文結合而成，英文名字稱為「ETON」，在 1980 年進行設計。我透過把漢字「土」藏在英文字母「E」中，帶出土地與地產發展的關係，「土」字與「E」字相疊的結構和形狀儼如中國《易經》中的「震卦」，此卦代表事物平穩地發展。與此同時，「E」字被置於四方形中間，象徵在一塊土地中發展。

「ETON」地產集團旗下另一地產公司「晉江集團」，也是由我負責設計商標。晉江是企業創辦人的家鄉，以家鄉命名企業，顯示創辦人對華人傳統的重視，希望藉命名展示自己的血脈身份。因此，我以象徵華人血統的龍作為標誌的主角，以切合創辦人龍的傳人的民族身份。由於「晉」字有日出東方之意，於是我參照《書法大字典》中的古字形態，把整個「龍」字設計成一條彎曲的長河之形，「龍」字的第一筆變成了太陽，河流之上有太陽升

起，正是日出東方之意。

曾有一間花藝社在 1992 年邀請我設計商標，「花」字成為了創作的素材。根據象形文字的結構和概念，我把標誌分作上下兩部分，上半部是「花」的部首草字頭，代表花的形態，因此用花束表示；下半部的「化」字嵌入了長方形方塊中，就像傳統的印章圖案。這樣既強調了象形文字的圖案性，也凸顯了字體不同部分的含意，標誌的花架形態正好象徵花藝社。

另外，古董店「聯齋」在 1989 年的標誌設計，創作方法同樣是透過漢字本身的結構，令漢字演變成具象的符號。我把「聯」字設計成古董架的造型，當中的筆畫結構演化成可放置古董的層架，盡顯行業特色。由此可見，筆畫多的漢字在結構上更有趣味，藉着創意可演化成生動的符號。不過這個設計未有變成正式的標誌，僅印了在古董店的產品包裝上。

1998 年香港藝術發展局採納了由南華早報與國際演藝評論家協會（香港分會）聯合提交的建議，撥款出版跨媒介藝術雙語雜誌《打開》，每兩星期出版一次，隨英文《南華早報》免費贈閱。我負責為《打開》設計標誌，我將其中的「開」字的門拉闊，像是中門大開，象徵開拓人們的藝術視野，歡迎進來閱讀，加入成為文藝群體的一員。

會意

除了透過象形文字傳遞信息，我慢慢發現會意字也是一種說故事的方法，便開始把它應用於漢字商標設計。中國漢代學者把漢字的構成和使用方式歸納為

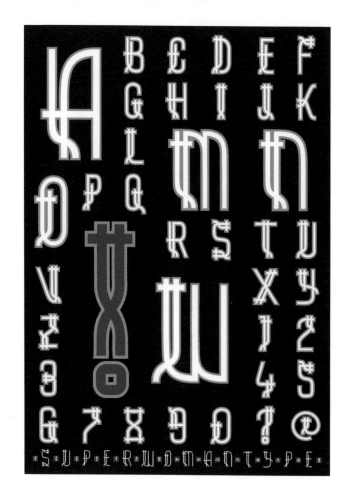

「Superwomantype」海報 | 2002

後跨頁

「Superwomantype」海報——由香港文化博物館與海道會攜手呈獻「大女人：海道卷二」展覽，展出逾一百五十幅海報。作品受到湖南「江永女書」的啟發，那是一種全世界獨有，只有當地的女性學習、流傳、使用的文字，我以「女」字為基礎，創作了整套英文字款，再於海報中呈現此套字款。 | 2002

D

SUPERWOMANTYPE

E

SUPERWOMANTYPE

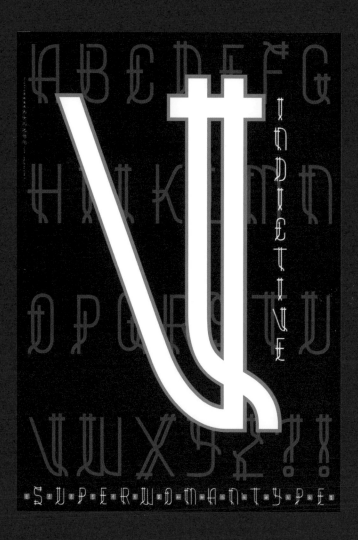

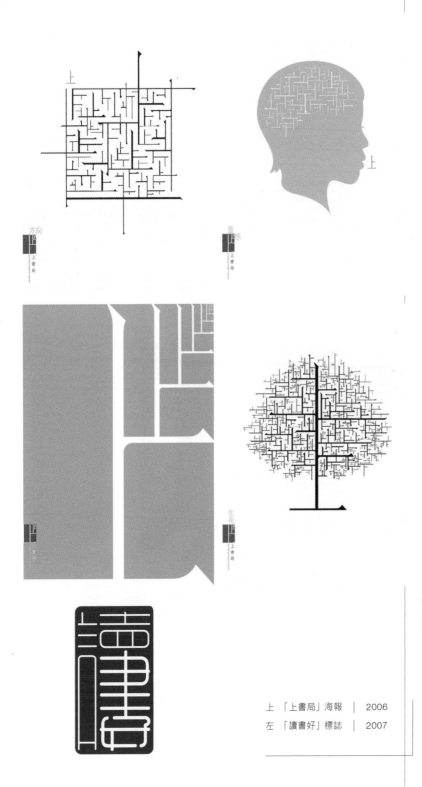

上　方向　上書局

上　靈感　上書局

作　書目　上書局

生長　上書局

上　「上書局」海報　｜　2006
左　「讀書好」標誌　｜　2007

「六書」，共六種類型：象形、指事、
會意、形聲、轉注和假借。其中象形、
指事是「造字法」，會意、形聲是組字
法，轉注、假借是「用字法」。要這樣
細分起來，其實「上」這字是以指事這
方法造出來的字，這方法是將一些簡單
的符號加插在字的不同部分，來表達新
的意思，較象形更能包含抽象的含意。
而會意字則是由兩個或以上的獨體字或
字符組成，並把它們原有的意義聯繫起
來表達新意思，例如「孝」由「老」和
「子」組成，意即老來從子。

我在 1995 年的「台灣印象海報邀請
展」上，利用「會意」造字法設計了三
張海報，每個新創的會意字都包含了
一句信息，分別是「人人自由平等」、
「天下太平」和「愛自然」。

在 2006 年設計的上書局標誌時，我把
原來屬於指事字的「上」字，用會意
的組合方式重疊成上書局的標誌，形
成像樓梯的符號，表示閱讀的過程如
同拾級而上，一步步登上知識的寶庫。
設計藉着漢字本身的意思和構造，創
作出抽象的符號，從而傳遞饒富意義
的信息。上書局的標誌以紅底映襯白
字，因此被統一放在書架上時，其出
版物的書脊奪目耀眼，吸引讀者目光。
（詳見「書脊」一文，060 頁）

在 2006 年的書展上，我以上書局的標
誌為雛型，為他們設計了四款海報，
其中三張運用重疊的「上」字組成的
圖形，分別表達方向、靈感和生長三
個主題，第四張則是上書局的標誌。
海報以生長為題，故「上」字衍生成
樹，比喻學問與智慧就像樹一般生長，
不斷吸收知識與學問，就會累積成繁
茂的大樹。此外，這組海報圖案的空
間劃分就像印刷書籍時的對頁，有大

有小，包含了形形色色的書籍，比作
上書局的出版概況。

2007年我替專門推廣閱讀文化的雜誌
《讀書好》設計標誌，也用了建構會
意字的方法進行設計。我把「讀書好」
三個字組成在一個新創造的「讀」字
中，遠望只會看見恍如「讀」字，走
近細看才會發現內藏另外二字。這種
造字法正是一般會意字的組成方式，
由不同的字合成一個新的字，創造出
新的意思。

除會意字外，指事字的深化也可以構
成設計，例如我在2007年為上書局的
分支「小書局」設計標誌，「小」本
身是指事字，我以「小」字左右兩撇
構成了「小書局」的標誌，並特意放
大左邊一撇，令筆畫構造清晰可見，
表達以小見大的意思，用作形容閱讀
過程的意義，從書中的小世界看到真
實的大世界。

逐漸地我把各種造字法由應用在文化
項目至企業商標設計，再發展至海報，
創作了一批以漢字結構和肌理為主要
元素的海報作品。

繁簡

在海報中，利用文字符號表達的信息
十分多元化，有時更可以進行自我探
索。就如「劉小康藝術設計兩面體」
的海報，我把「劉小康」三個字的繁
體版和簡體版並置，旨在由繁簡字的
應用帶出中港兩地的文化分歧和身份
認同。回歸後，簡體字文化滲入香港，
衝擊本地文化，繁簡字體的文化地位
備受爭議，凡此種種反映香港人在身
份認同上的困擾。此外，兩種字體的
應用也成為了設計工作上的抉擇，令

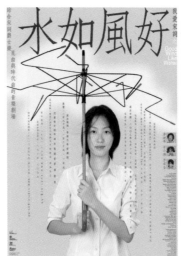

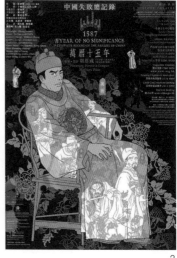

1

2

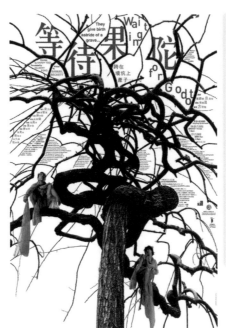

4

3

1　《好風如水》劇場宣傳海報　|　2003
2　《萬曆十五年》劇場宣傳海報　|　2006
3　《等待果陀》劇場宣傳海報　|　2002
4　「劉小康藝術設計兩面體」海報　|　2003

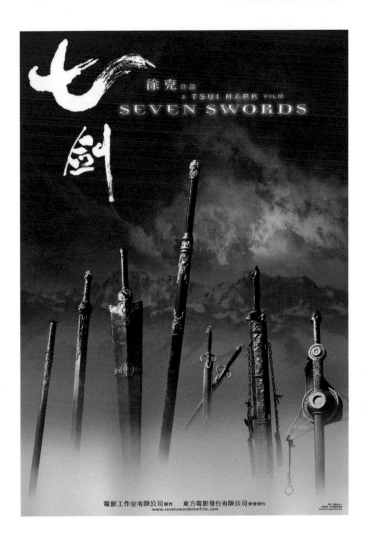

上 《七劍》電影宣傳海報 ｜ 2005
下 董陽孜書法作品（並非劉小康設計）｜ 2005

設計師不得不面對身份問題。這張海報正是表達我作為香港人在文化差異與身份認同上的困境和思考。從客觀的設計理念而言，我們很少利用簡體字進行創作，因為在簡化過程中，它們在結構上已喪失原先的字義，除非它與書法字體相通。因此，即使不談文化與身份，我們多數只會利用繁體字進行構思和創作。

峋紋

在設計漢字海報時，另一種我喜用的手法是在海報中佈滿文字，展現密集的文字肌理。我對這種文字肌理的興趣，一方面是源於對舊版書的密集肌理的偏愛，另一方面是對當時山水墨畫的峋紋的着迷。峋紋是山水畫中由碎點形成的山脈肌理，峋紋包括不同種類，但當中都蘊含了一種節奏，也流露出細微的感情。這種展現文字肌理的作品，包括 2002 年我替蔡錫昌設計的《等待果陀》、2003 年胡恩威與榮念曾聯合導演的《好風如水》、2006 年胡恩威導演張建偉編劇的《萬曆十五年》等海報設計，都是以擠滿文字的平面效果，呼應我所喜愛的山水畫峋紋肌理。

總括而言，從讀書時期直到現在，無論是商標抑或海報，我仍然可以繼續以漢字進行設計，實在感到十分幸運。觀乎中國改革開放後的幾十年來，不少國內企業揚言國際化之時，只懂依賴英文商標，我認為這是自信不足的表現。其實漢字商標可以獨樹一幟，藉方塊字符號把中國文化帶上國際舞台，反過來影響西方世界。例如，就讓他們透過商標，學懂中國人的「天」是甚麼意思。

誤 會

在在平面設計界，抄襲行為屢見不鮮，一些具文化底蘊的原創設計元素，例如設計師的親筆書法字，往往被直接挪用。結果，這些設計徒具外形，卻忽略了原創者的設計理念及其背後的文化根源。以 1988 年我為自己開設的 Freeman Lau Design 名片為例，名片中的火形框架圖案是根據古畫中火的繪畫方法和圖案設計而成，由於圖案甚具中國風格，結果被其他人直接挪用在他們的設計中，但設計背後關於古代畫火方法的鑽研，卻無人理會。

故此，我一向極力主張要運用原創設計元素，例如我為徐克的電影《七劍》設計海報時，便邀請了台灣著名書法家董陽孜親自書寫「七劍」二字。可惜，基於一些過程中的陰差陽錯，最終推出的版本竟夾雜了我對董老師筆跡的模仿。

當年在「香港工程」計劃的合作之後，我多了機會與徐克導演接觸，在攀談間他邀請我參與電影《七劍》的海報設計。我雖然較少設計電影海報，但當時對他的電影十分着迷，例如《蝶變》和《蜀山》等，於是一口答應與他合作。為了配合中國武俠片風格，我故意突出海報中的中國書法元素，在提交設計方案時，我先從董陽孜老師的書法中提取筆畫作拼合，模仿她的風格設計了「七劍」二字作為設計樣本，及至提案被接納後，才正式邀請董陽孜老師題寫電影名稱的書法字。意想不到的是，徐克堅持選用我自創的「七」字，卻棄用董老師親自題寫的「七」，只保留她的「劍」字，

「十足滋味」海報　│　2002

POSTER POWER Hong Kong International Poster Triennial 2001

左 《海報的魅力》 ｜ 2001
右 《海報的魅力》內頁 ｜ 2001

而且最後未及通知董老師便推出了市場。幸好，最後董老師寬宏大量，不計較這次誤會，事件才得以解決。但由於設計行業的抄襲風氣從未能被遏止，海報中的「七」字，同樣被其他人抄襲甚至直接挪用。

這次創作構思，源於我對原創設計元素的追求，在誤打誤撞下，作品最後竟包含了抄襲元素，可算是一場美麗的誤會。不過，我仍然認為新一代設計師不應只追求設計風格和方法，這些東西只是表達自己的工具，更重要是明白自己要表達的信息內容，才能言之有物。

書法

我與書法結緣於兒時填寫習字簿之時，當時對「上大人孔乙己」這類臨摹字帖沒甚感覺，令我印象較深刻的是我身為左撇子增加了我的書寫難度，墨水對我來說也十分難聞。真正令我對書法產生興趣，是源於對中國文化的着迷，加上對漢字研究日子愈久，愈體悟書法字體的文化深度。與此同時，不少前輩在設計中運用書法的概念和功力，也深深影響了我，啟發我不斷在現代設計光譜中探索這種傳統中國藝術。

字體

我第一份運用書法元素的作品創作於讀書時期。當時是 1970 年代，紫砂茶

壺在香港興起，加上羅桂祥先生捐贈予文化博物館一批宜興紫砂壺，相關茶道文化逐漸盛行。我為此創作了一幅宜興紫砂茶壺展覽的海報，作為我在理工就讀時的功課。當時植字庫已開發了書法字體，在設計中應用書法字很方便，於是我透過植字，將書法字作為海報背景，既襯托茶壺上的雕刻書法字，也凸顯了茶藝的中國風格。

讀書時期另外兩份運用書法元素的作品，是受到靳叔創作的「集一」設計課程海報啟發。海報中的「集」和「一」二字分別採用了現代設計的宋體字與書法字體，兩者並置形成對比，喚起我重新注視書法字體與現代設計的關係，於是我便受啟發設計了「中國歷代書法名家展」海報。題目「中國歷代書法名家展」中的每個字均採納自不同朝代的書法家字體，如「法」字是套用東晉的王羲之字體。由於當時的電腦植字只有單一的書法字體，無法配合我構想中的設計，而且當時也沒電腦配備各種各樣的書法字體，於是我便要由《中國書法大字典》中，找尋各書法名家的字體逐一印上，頗花心思和費時，但搜尋過程也饒富趣味。

另一份是「賈魏鷹篆刻展」海報，這個我創作的展覽名字賈（假）魏（偽）鷹（贗）三字都是假的意思，即意指真實上並無此展覽。書法字與篆刻密不可分，在現代社會，篆刻字體最常見於印章，因此我便以印章作為海報主角。對於印章，人們一般只留意底部的蓋印，忽略印章邊款，即印章石的側面，它通常用於交代印章的雕刻時間和背景等。於是，我把蓋印內容與邊款設計同時放大印在海報上，並專門請人把展覽資料製成篆刻字，讓人既能認識印章的構造，也對兩部分的書法字特色一目了然。

olympic sports and literature competition 2001

上　「溝通」海報　|　1997
下　二零零一奧林匹克作文比賽宣傳海報　|　2001

書法家

直到 1980 年代，電腦排版字的書法字體興起，在設計上使用書法字體變得更方便，我也有機會在海報以外的設計形式上運用書法，例如是在 2001 年為「香港國際海報三年展」設計一本書刊。當時我邀請了書法家區大為先生合作，用篆隸書法設計英文字，作為該書的標題字體。

另一位曾合作的書法家是我的老師郭孟浩先生，雖然他不算是正統的書法家，但他的藝術家書法風格成為了其設計的一大特色。這次合作有趣的地方是，不僅展示了他的書法字，書法內容更是我罕有地創作的打油詩，詩寫成後交由他書寫。設計項目是 1997 年的「台灣印象海報展」──「溝通」，時值回歸前夕，社會普遍認為中港兩地溝通不足，我便透過這首打油詩表達了個人想法。現在回看詩的內容，也算為時代留下了一個小小的注腳。這張海報也是我的椅子戲系列相關作品之一。

在北京申辦奧運期間，香港奧林匹克委員會舉辦了一場寫作比賽，會長霍震霆先生邀請我設計宣傳海報。體育與寫作皆不是我的專長，於是我選擇了以熟悉的書法元素象徵寫作，用運動鞋代表體育，然後把書法字寫在波鞋上，代表兩者結合。為了便於在運動鞋上進行書寫，我乾脆用剪刀把運動鞋逐部分切割，然後邀請中國書法家鄭明合作，在「解體」的運動鞋上揮筆，在每部分寫上不同的比賽基本資料，例如時間、地點等。把運動鞋剪爛，確是一種破格的想法，但當時主要為了使設計變得更有趣，同時又能展示書法家的字體，一舉兩得。

其實我能與之合作的書法家，還可以超越時空來自中國古代，透過挪用古代各著名書法家遺留下來的書法珍寶，便能進行多樣化的創新設計。例如我與皇家雪蘭莪於 2013 年為台北故宮博物館設計茶葉罐，就採用「集字」方式，以蘇軾、乾隆、趙孟頫和王庭堅的書法字設計茶葉罐（詳見「茶藝」一文，218 頁）。

除了文創項目之外，我在商標設計上也曾與不同的書法家合作，例如邀請容浩然為我書寫華潤城的標誌字體，締造出「水」的感覺；在設計車仔茶包標誌時，徐子雄負責題寫包裝上的茶葉名稱；靳叔則為皆一堂新包裝題寫「皆一」二字，與同樣是他創作的山水畫包裝背景融合，書畫合一，表達「一生萬物、萬物歸一」，物我平等的皆一觀念。

董陽孜

在眾多合作過的書法家之中，擦出最多創作火花的，非台灣著名書法家董陽孜老師莫屬。我認識她是源於電影《七劍》海報的設計項目（詳見「誤會」一文，077 頁），那次誤會不但得蒙老師的諒解，大家自此更成為好友。

我和董老師早期在書法上的合作，結合了我在椅子戲創作上的嘗試，設計成果就是於 2009 年在台北當代藝術館舉行的「對『無』入座」展覽。董老師書寫了名為「九無一有」的九組佛家語，我挑選了「無我」、「無盡」、「無礙」和「無漏」四組，把它們印在多組可自由變化組合的椅子或椅背上。這些椅子的形態是參考我的收藏品──巢睫山人的「益智圖」設計的，

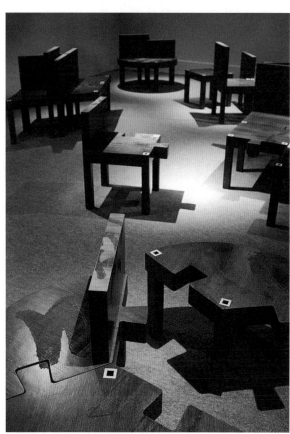

上　「皆一」（靳埭強水墨作品，並非劉小康設計）　|　2013
下　「對『無』入座」　|　2009

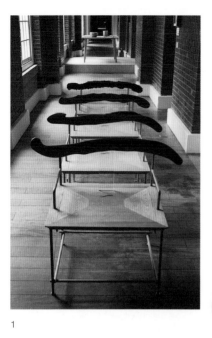

1 「座『無』虛席」 | 2009
2 「妙法自然」書法紙鎮 | 2011
3 「九無一有」書法盤子 | 2011
4 「九無一有」書法盤子包裝 | 2011

2

1

3

4

「益智圖」在中國古代遊戲七巧板的基礎上，增添源於《易經》的概念，一量、二儀、四象和八卦，把十五塊組件拼合成一正方形，這些椅子亦可隨意搭配，四種書法體的「無」字均可與其他四個字組合，拼出參與者心中「無」的境界。椅子戲的「戲」字有遊戲人間之意，展覽裏的椅子組合實驗，是一種空間轉變的遊戲，同時又是尋找文字的遊戲。另外，可活動的椅背設計，是運用了當時已發展的男女椅系列，利用可變動的椅背象徵不同的兩性關係，這套男女椅系列曾在「Chair of the Year 2004」椅子比賽中獲獎。

另外我也把老師「九無一有」的書法字與器皿產品結合，把她的「無」字與其他幾組字詞印在瓷碟上，設計出一套 6 隻的書法瓷碟組合。每隻獨立觀賞或使用時，可透過放大的筆畫，讓人感受書法的細膩筆觸；合起來時，則可鑑賞書法的氣勢，察看其獨特的線條和結構。這作品在 2011 年台北世界設計大展中的「妙法自然──亞洲文創跨界創作展」首次展出，而這個由董老師、我和台灣平面設計師陳俊良策劃的「妙法自然」展覽，後來更移師香港展出，名為「妙法自然──董陽孜 x 亞洲海報設計暨文創跨界創新展」，由香港設計中心與亞洲文化藝術發展協會合辦，雲集內地、香港、日本、南韓、台灣及澳門這亞洲六大漢字文化區域合共 40 位平面設計師，以書法藝術為基礎，漢字為載體，詮釋董老師名為「妙法自然」的二十四帖書法字作品以創作海報。展覽更獲得 2012 年度香港設計中心頒發的「亞洲最具影響力設計獎」，成為得獎項目之一。

線條

我對書法與椅子結合的進一步想像，是把書法字立體化，變成實體家具，最終在 2009 年創作了「座『無』虛席」的椅子家具組合。這是我與中國著名家具設計師朱小杰的合作計劃，把董老師的「無」字其中一橫畫的四種筆觸，變成椅背的線條，製成四張不同椅背線條的椅子，同時把「無」字刻在椅上。另外也製作了一張桌子，成為一套一桌四椅的家具設計組合。在桌椅以外，我們又與一位陶藝家合作，以董老師的書法字為設計元素，設計了一套油金漆的文具，包括毛筆、筆座以及筆洗。

這次把書法實體化為家具的實驗，也開啟了我對明式家具的興趣。我在一次飛機的航程中巧合地拜讀了趙廣超的《一章木椅》，這書引領我認識中國人坐的文化，讓我了解到明式家具的特色，不在於人體工學的設計，乃在於其黃金比例結構和椅子線條的運用，這點讓我聯想到書法與家具在線條上的共通性，誘發我在 2009 年創作了海報系列《椅子書法 I》，我將明式家具的四種椅子形態，分別與中國書法的楷書、隸書、行書和瘦金體筆觸進行重疊比較，成為四款黑底白字的平面海報。與董陽孜老師合作後，經她的同意，我採用相同的創作概念，抽取了董老師一套長達 54.32 米長卷鉅作「滾滾長江東逝水」中的草書筆畫，再次與椅子線條進行比較，在 2009 年製成「椅子書法 II」海報系列。兩套海報設計主要展現了書法與明式家具的線條藝術。

以上兩套海報的設計效果，反映書法線條與椅子結構是如此相像，直接體現

上　「椅子書法 I」海報　｜　2009
下　「椅子書法 II」海報　｜　2009

後跨頁

「墨感心動」海報——書法的筆觸是有生命的、是立體的、是流動的，我以輕煙取代書法作品當中的筆畫，以強調書法筆畫的靈動。2011 年，我與台灣平面設計師陳俊良共同策劃了「妙法自然」展覽，共邀請了亞洲各地共 40 位設計師以董老師的「妙法自然」書法作品為題，每人創作一套六張海報。當中不少參展作品都在世界各地的比賽中獲得殊榮。　｜　2011

遊心
A Playful
Spirit

華
Splendor

美
Beauty

日新
Daily
Renewal

義

Righteous

《遊南帖》　　2011

了書法線條的空間感。又因為書法講求筆順的先後次序、筆觸的輕重濃淡，並非單純講求平面視覺，而同時包含速度感。在「妙法自然」展覽的海報中，我運用煙虛無縹緲的特性表達書法的抽象特性，以煙自然飄揚的形態，代替董陽孜老師書法字的部分筆畫，並且總共製作了六張海報。由於煙的形態難以控制，需不斷攝下不同的形態以供挑選當中最貼近老師筆觸者，是十分費時的創作過程。

習字簿

《遊南帖》是另一個我自己十分喜愛的書法元素設計項目，我們利用習字簿的形式，透過蒐集和拍下台南各特色店舖的牌匾字體，把它們變成供人臨摹的描紅字帖。邀請我製作《遊南帖》的是台灣「點·心設計 50 禮邀請展」策展人胡佑宗先生，該展覽於 2011 年舉行，廣邀港台和新加坡共 60 位設計師，各自為台南設計具地方特色的伴手禮，藉此宣揚 17 世紀時曾作為台灣首都、歷史文化特別濃厚的台南文化，並且記錄這個地方的社會風俗面貌。

在訪台尋找設計靈感期間，滿街的店舖牌匾映入眼簾，酷愛書法的我馬上被各種特色漢字字體所吸引，於是便萌生製作招牌字體習字簿的構想，每頁展示一間店舖的招牌字臨摹帖。我們所挑選的招牌大多數歷史悠久，幾乎全由人手書寫，因此每個都是獨一無二，既反映了當地人的書寫特色，也是台南本地文化的重要組成部分。我們先拍下每個招牌匾額，然後在電腦中把字體勾畫出來，製成臨摹字帖。整個製作過程耗時數月，先由我們親自蒐集一部分店舖，再由主辦單位繼續尋找，選取的店舖類別包羅萬有，

衣食住行、手工製作等應有盡有。由於蒐集的店舖數量達一百多間，每頁在提供字帖之餘，同時列出店舖地址，因此足以成為旅客遊台南的參考工具。《遊南帖》另設豪華裝，置於造工精美的木盒內，更附有台南製作的毛筆，供臨摹之用。

《遊南帖》推出後第二年，更進一步發展成另一種形式的手信禮物——手挽布袋，上面則印有《遊南帖》內的招牌字樣，書法同樣成為主要的設計元素。

經過長年累月的設計實踐與鑽研，書法已然成為我最重要的創作元素之一，它的吸引力不僅在於所結連的中國文化底蘊，書法的靈活性更令創作充滿無限可能，無論是筆畫中潛藏的空間感，抑或字體的多元性，每每為設計者開創更多的創作領域。更重要的是，與書法家合作常常為設計帶來更多樂趣，這種傳統藝術也因此可以在現代設計舞台上大放異彩。

上 「遊南袋」 | 2012
下 台南街頭招牌（並非劉小康設計）

後跨頁

「香港文學特展」海報——我應台灣朋友的邀請，參加了台北的「香港文學特展」，除展出大押椅外，我更特意為此展覽設計了兩張海報。 | 2019

085

香港文學特展

2020
17/1・24/5

TAIWAN LITERATURE
NATIONAL MUSEUM OF

地點
國立臺灣
文學館
展覽室D

HONG
KONG
LITER-
ATURE

國立臺灣文學館
臺南市中西區
中正路1號
電話(06)
221 7201

開放時間
週二至週日
10：00
8：00
9：00
週一休館

WWW.NMTL.GOV.TW

指導單位
文化部
MINISTRY OF CULTURE

主辦單位
國立臺灣文學館
National Museum of Taiwan Literature

香港教育大學
The Education University of Hong Kong

10

香 文 港 學 臺 特 灣 展

HONG KONG LITER-ATURE

地點
國立臺灣文學館展覽室D

開放時間
週二至週日 09:00-18:00
週一休館（逢國定假日照常休館）

國立臺灣文學館
臺南市中西區中正路1號
電話（06）221 7201

17/1 2020
至
24/5 2020

指導單位
文化部 MINISTRY OF CULTURE

主辦單位
國立臺灣文學館 National Museum of Taiwan Literature

香港教育大學 The Education University of Hong Kong

交流決定設計

跨地域、跨界別的交流於我30多年的設計專業生涯中，構成了重要影響。我很幸運能與靳叔一起工作，他是位注重與世界各地設計業界進行交流的設計師，我們時常一起四出外訪，透過觀察各地的設計及設計業界生態來學習，了解不同地區文化與設計的關係、設計從業員的工作模式及態度，以至整個行業的運作。而橫跨平面、立體、產品設計等界別的交流，則是不同設計師之間、各式產業之間、各種產品物料之間很好的實驗室，激發多樣化的挑戰與學習，使設計專業能繼續向前邁進。

回顧這麼多年跨地域的交流經驗，我發現已歷經了不同的階段。最初我們到外地交流，看展覽、與外國設計師接觸，無論心態還是實質上，僅是觀摩學習。有許多東西，你是要到訪他方親眼看到、親身體會，才會發現真相，並從中領略其要旨。例如日本的印刷技藝，你必須親眼目睹真跡，才能被其仔細精密程度所震懾，因為實物與書籍畫冊再翻印出來的效果相差很遠，同樣是四色印刷，他們卻可以印得這麼好，由此你便了解到日本人嚴謹的工作態度。

在看得愈多，接觸得愈廣之後，我才慢慢發現真正

的交流有許多層次。首先是從中認識及了解世界各地的文化如何影響設計，及設計師們如何將自身的文化置入設計之中，例如本章「亞洲決定設計」一文，就詳細闡述了「亞洲設計連」的成立，如何增進亞洲各地區之間對當地獨特文化的認識，其中如「亞洲色彩」這大型研究及展覽項目，詳細探討了色彩運用與現代設計在亞洲的關係。

另一個交流層次是了解各地設計態度的差異，例如歐美與日本的設計專業態度明顯不一樣。日本崇尚個人創作，強調設計要有個人風格，追求近乎藝術家的境界，就算為客戶做項目，但最重要的精神還是放在自己的個人作品中，參與展覽會展出自己的海報，與客戶無關；歐美則主要考慮設計專業上對客戶的貢獻，是否有自己個人風格成就不是他們的重點考量，參與展覽交流，設計師也會展出替客戶設計的成功個案。當然，至今世代改變，藝術與設計分野愈趨模糊，歐美設計師在產品設計方面的個人風格也很強，但專業平面設計的個人風格還是遠遠不被強調。

回過頭來看香港，作為中西文化並存的地方，我們於 1970 年代開始注重文化設計，及至 1980 年代開展商業設計，究竟應採納日本還是歐洲的設計態度？我們的結論是取兩者所長，要將個人設計及為客戶做的設計項目分得很清楚。就像日本設計師，我與靳叔也愛做自己的創作，不止是設計類型的作品，個人藝術創作領域也各自發揮，有私人的創作

空間，而且也用資源支持文化活動，如製作文化海報。但這不是公司唯一的重點，當我們接觸客戶，為其進行設計時，我們的態度就如歐美設計師，希望做出來的設計令客戶感到那設計是屬於他們的，如他們的親生骨肉，而我們只是幫忙提供分娩前的營養和胎教，以及接生。

第三個層次是認識整個設計行業的運作模式。在1980年代，日本已有很強的師承制度，每位大師帶領一批如學生般的員工在運作，大師的公司不會很大，但員工都跟隨他很久，甚至當離開公司後，仍像學生般與大師保持良好關係。而大師在接到大型設計項目時，也往往將不同的工作項目分配給學生做，大師自己則擔任監督統籌的角色。我認為這方法不錯，一方面大師可將自己的專業知識傳播開去，培養人才，而新晉設計師離開去開立小公司，亦不用擔心沒有機會參與大型的設計工作，而是能繼續在大網絡中擔當重要的角色。這比員工只抱打工心態工作，離開後開立公司與老闆競爭好，因為後者會變成惡性循環，設計水平和收費每況愈下，經驗亦無法累積，反觀日本的方法，經驗會在行業網絡繼續累積，提升整體業界的設計專業。可惜這方法較難實踐在香港這麼密集的商業社會。日本能成功，不止於設計師們的意願，更是客戶十分尊重專業設計師，願意跟隨大師，不因設計項目由同事跟進，同事離去開立新公司便跟他們走，反而會問大師可否給這同事工作。

歐美的經營模式，則有頗切合新時代的做法，值得參考。例如英國設計公司 Pentagram 以合夥形式連結不少知名專業設計師，但每位設計大師也有屬於自己的客戶，較少合夥人之間的合作，但分擔、分享了許多行政、製作及品牌的資源。這是合乎新世代設計師希望擁有自己獨立面貌的經營模式，因為單打獨鬥很難，例如有大型的工作到來，若沒人與你共同承擔，或未能應接，而這合夥形式的設計公司成為品牌後，客戶對旗下夥伴也有較大信心。

在積累了這麼多年的交流經驗及自己的設計實踐後，最近我們外出交流，就不止於從別人身上觀摩學習，還會將香港、東方的設計帶到歐美及世界各地，及帶領更多年輕一輩的設計師出去見識，希望可以透過交流推動設計業的發展。歐美設計師甚少將歐美的傳統文化放進設計中，相比起來，我們透過設計表達中國傳統文化內涵的層次就多很多，故現在進行交流時，我們不止會講述自己在做甚麼設計，還會介紹中國文化，使交流兼具文化傳播的功能。不少外國朋友因這些交流而對我從事的題目如書法結合設計、竹作為設計物料的研究有興趣，繼而參與其中，最後達到透過交流去推動香港、內地、亞洲的設計文化，以及創新的設計模式，影響全球設計業的發展。透過交流，我希望可以做得更加多、更加廣、更加深，例如歐洲跨地域的設計比賽有上百年歷史，我們又可發展甚麼交流模式以聚焦亞洲文化？種種對跨地域交流的理解，及這機制的

發展仍有待研究，其中我在 2003 年於香港設計中心創辦的亞洲最具影響力設計獎（Design For Asia Awards），就是一個重要的研究平台，這一切是我仍在探討中的議題。

至於近十多年的跨界別設計交流實驗，我的實踐歷程是首先在香港發生，然後才到國際。在新世代，設計已不像從前單純，平面設計師的專業生涯不能只做平面設計，也應嘗試立體設計，甚至可以跨界到產品設計，及各類社會公益及文化的推廣活動。

跨界別的交流有多重意義，一是平面與立體設計之間的互換，可以激發更多樣化的創作，例如我與榮念曾合作的「天天向上」系列就是一個很好的例子（詳見「天天向上」一文，136 頁），而我個人的「椅子戲」系列作品就更是平面與立體不斷互換的過程（詳見「外篇：椅子戲決定設計」一文，259 頁）。

第二重意義，是與各類型的藝術家或設計師合作，可藉此理解不同人的思考，及他們製作其作品時的方法，豐富自己的經驗，例如設計 Canon「Vision 6」相機套系列（詳見「玩味」一文，132 頁），和「Vogue 4 Sight」女性專用相機袋及相機帶系列（詳見「功能」一文，134 頁），每位設計師都天馬行空，構思了很多以不同物料製作的設計，對設計師自身是一大挑戰之餘，對產品製造商 Zixag 也帶來了很大的挑戰，各人在過程中的揣摩構成了重要的學習

歷程，而趣味也在於這種跨界創意帶來的學習。

繼而帶來跨界交流的第三重意義，是透過物料的差異學習到各式各樣的工藝，能將不同物料和工藝以現代設計傳承下去，例如與博物館合作的「帶回家——香港文化、藝術與設計故事」紀念品設計系列，我以旗袍造型設計瓷製茶葉罐，嘗試將中國女性的旗袍美態化作實用的瓷器產品。

最後一重意義，是跨界項目能促使被邀請的設計師之間就同一議題展開對話，雖然大家的出發點不一，但最終能在展覽進行交流，甚至與觀眾產生不同層次的對話。我見到新世代的設計語言及設計範疇已變得更闊，不再局限於你只做平面、室內或產品，許多時候會擴闊到從生活文化層面切入來進行設計，或以藝術形式來做設計，而社會對設計師亦有同樣的期待，不再認為設計師只限做某一類型的項目或設計。

透過各式各樣跨地域、跨界別的交流活動，世界各地及不同類別設計師之間互相刺激、互相學習，加上如 3D 打印技術等日新月異的科技，我看到將來設計的轉型將會很急劇，例如我與上海極致盛放合作的設計「對話的燈」枱燈，就用了三維打印技術（3D Printing），這使設計師可以更加快速地完成許多我們以前未曾想及可這麼快做到的設計，整個設計產業、設計師的身份，以至設計師的個人設計願望，均會被不斷改寫。

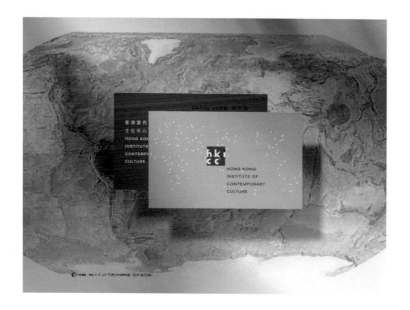

上　香港當代文化中心名片　|　1996
下　香港當代文化中心標誌　|　1996

今天，我們對創意產業（Creative Industies）一詞並不陌生，但其實這是一個僅有數十年歷史的詞彙，而早在這用語出現以前，創意產業其實早已存在，只是人們普遍以文化產業（Cultural Industries）稱之，新用語的出現，主要是方便政府宣傳和推動有利經濟發展的政策，例如英國政府在工黨領袖貝理雅帶領下，於 1998 年訂立文化與創意產業發展政策。而香港政府則在 2003 年發表「香港創意產業基線研究」，將創意產業分為 11 個範疇：廣告；建築；藝術、古董與工藝品；設計；電影與錄像；數碼娛樂；音樂；表演藝術；出版；軟件與電子計算；以及電視與電台。當時我也有份參與這研究項目。將這 11 類工業放在一起，要找共通之處，唯有「創意」二字可以統合。不過我認為不少投身創意產業的朋友，往往將焦點放在「創意」二字，而忽略了「產業」的重要性。

真正要做到可持續發展的創意產業，就必須既有創意，也要跨出只是創作人的思維模式，顧及產業鏈中關於市場定位和銷售渠道等方面，達至創意與產業兩者有機地結合。以榮念曾創作的《天天向上》概念漫畫為例，由最初的四格漫畫，到漫畫展覽，再經與生產商合作被製成立體產品，又發展至實體塑像展覽，最後衍生出周邊產品設計如天天算算牌，透過不斷的合作和整合，能將一項平面設計作品提升為文化符號，成為兼容多元創作的平台，最終還投入產業鏈，成為真正的消費產品。因此，創意產業的效益不止關乎設計水準的高低，更涉及

商業操作的細節，例如設計師的作品權限、策展水平、製作成本和銷售渠道等。

創意產業擴展了設計業的領域，各地設計人才對產業的發展極其重視，除了積極投入區內的創意產業圈，也希望透過對外交流，掌握更多推動產業的資訊和資源，包括操作技術、人才吸納和資訊互換等。香港設計業的跨界合作最早出現於 1970 年代，在 1990 年代趨向成熟，加上香港逐漸晉身世界設計中心之位，創意產業成為不少設計師努力摸索的範疇。當時，我是其中一個。

1996 年，香港當代文化中心（Hong Kong Institute of Contemporary Culture）（簡稱 HKICC）成立，目的之一是推動城市與城市之間的藝術文化交流，我也以此概念設計了中心的名片，象徵香港與不同城市之間的連結（詳見「國際交流」一文，107 頁）。隨着香港與鄰近地區的設計交流愈趨頻繁，各地對創意產業的知識和支援有明顯需求，2010 年，HKICC 創立「中華創意產業論壇」（Chinese Creative Industries Forum）（簡稱 CCIF），旨在建立一個聯繫中國內地、台北、香港及澳門創意產業界別的交流平台，透過進行應用研究及舉辦會議，系統地建立中華地區城市創意產業的網絡，發展智庫，以便提供政策制訂、資源配合、人才培訓的知識基礎，全面帶動中華地區城市創意產業的發展。

這次也是由我負責設計標誌。我把「CCIF」四個字母搭建成「中」字形狀，由於我熱衷於運用書法元素，因此標誌雖然體現西方字體形態，也同時充滿了隸書風格。

上　四城會議海報　｜　2017
下　中華創意產業論壇標誌　｜　2010

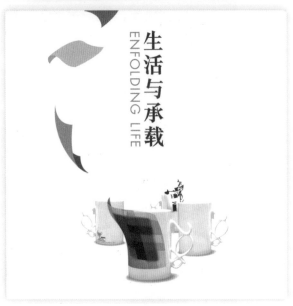

上 「生活與承載」展覽 ｜ 2010
下 「生活與承載」書刊 ｜ 2010

論壇於 2010 年在上海世博期間舉辦兩次跨界交流會議，並進行四項應用研究（中華市及區創意產業發展研究、中華區創意產業企業界及園區研究、中華區高等學府創意產業學院教學研究、華人創意產業工作者研究），強化跨界對話，為中華地區的創意產業發展儲備智力資源。

2011 年，論壇以「創意投資」為題，籌備新的研究項目，並於香港舉行會議。研究項目包括「城際創意產業網絡——長三角與珠三角可持續創意區域發展研究」及「投資創意——台灣與南韓文創產業人才與環境研究」。

2012 年，論壇於澳門舉行兩次會議及進行「打造『創意城市』：構築創意城市的民間互動、法則與過程」研究計劃。

綜合論壇多年的交流狀況，作為一個中西文化交雜的華人社會，香港文化的多元性得天獨厚，加上設計人才的靈活，為發展創意產業所必須的跨界能力提供優良的土壤，因此在大中華區，香港應最能掌握創意產業運作。又由於香港相對不受限於國家政策的框架，研究方法能夠做到較客觀和持平，這些都是香港能夠主導區內研究的絕對優勢。

對我個人而言，創意產業是未來重點摸索的範疇。現時，我參與開發的創意品牌「No Art No Fun」正依靠跨界商業模式發展，是我研究創意產業運作的實踐平台。希望藉着區內更多交流學習，加上參考亞洲其他國家的成功經驗，可以突破限制，在創業產業之路繼續向前邁進。

城 市

2010 年，上海舉行世界博覽會，主題為「城市‧讓生活更美好」。世界博覽會，顧名思義，世界各國匯聚一起，展示各自的文化、科技及文明發展，讓人同時飽覽全球文化。此次也是中國首次舉辦綜合性博覽會，極之難得，因此我受邀籌劃了一個海報設計邀請展，藉全球文化匯聚一堂之際，廣邀世界各地設計師從世博主題出發，透過海報設計作回應，從城市與自身的關係為起點，喚起人們對身處城市、甚至是世界的關注。

此次有幸邀來 27 個國家及城市共 81 位世界各地設計師參與海報設計，設計背景橫跨歐美國家、俄羅斯、克羅地亞、伊朗、以色列、和亞洲各地如寮國等，當中既有知名的國際級設計界前輩，如來自芬蘭的 Kari Piippo、德國的 Helmut Langer、日本的青葉益輝、松永真，也有中國內地的年輕設計師。透過參與者的作品，我們發現不少設計師並非單純順應主題，褒揚城市的美好，反而是對城市現象提出各種質詢，指出城市不必然等於生活美好，帶來深層的思考。另外，根據設計師身處地區的發展程度，大致有兩類想法。來自發展中城市的設計師，多對城市抱懷疑態度，對城市想像仍充滿困惑，例如中國年輕設計師夏文璽，透過七彩繽紛的扭曲線條，反思城市生活背後被扭曲的社會現象和價值觀；而生活於已發展地區的設計師，對城市發展有清晰的概念，態度相對正面，例如日本設計師勝井三雄以方格建構出 Innovation（創新）、Interaction（互動）和 I（我）三個 I 字，代表以創新

1 「生活與承載」展覽 | 2010
2 展品，圖案海報由劉小康設計 | 2010
3 展品，圖案海報由靳埭強設計 | 2010
4 展品，圖案海報由高少康設計 | 2010
5 展品，圖案海報由勝井三雄設計 | 2010

後跨頁

「生活與承載」展覽——2010年，在獲瑪戈隆特骨瓷上海有限公司贊助下，我策展了上海世界博覽會的「生活與承載」展覽，邀請了100位來自世界各地的平面設計師參與，每人以當年世博的主題——「城市‧讓生活更美好」為題創作海報一張。雖然最後只收集了81份作品，但展覽仍然非常受歡迎。後來我們把徵集而來的海報印在杯子上，並於展覽中與海報一起展出。2015年，我的個人作品展「劉小康決定設計」中，亦再次展出這套杯子。 | 2010

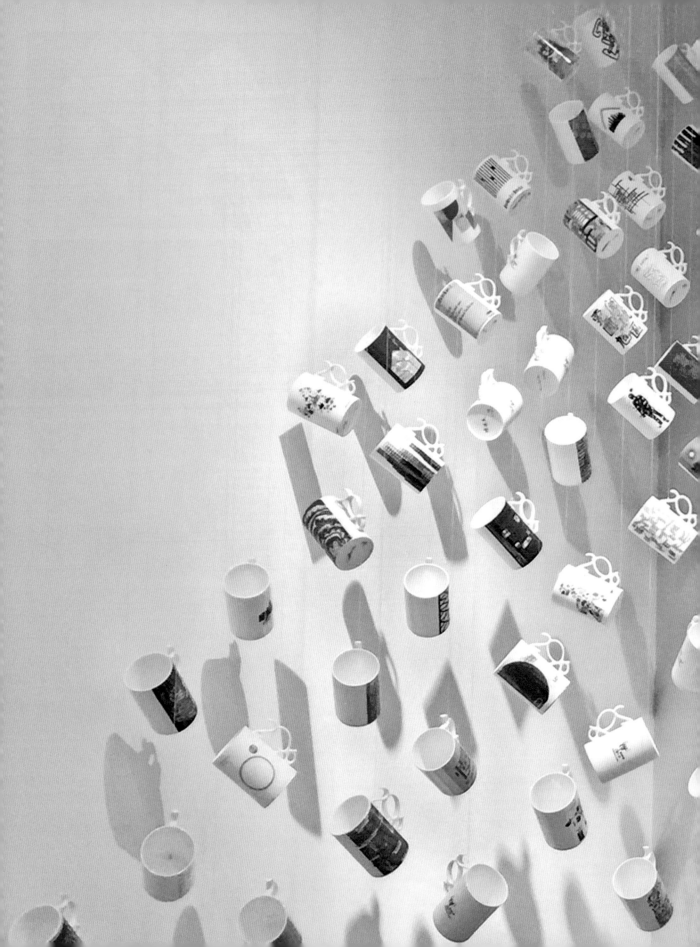

Chen Ju...
Chen Pingbo
Cheng Kar Wai
Daisuke Sasaki
Dan Reisinger
David Tartakover
Eugeniusz Skorwider
Finn Nygaard
Götz Gramlich
Han Jiaying
Heinz Waibl
Helmut Langer
Irvan A. Noe'man
James Chu
Jean-Benoit Levy
Jeroen Van Erp
John Yu
Joost Roozekrans
Jouri Toreev
Kan Tai Keung
Kari Piippo
Katsunori Aoki
Kenny Roi
Kieu Pham Huyen
Ko Siu Hong
Lee Mi-Jung
Lee Shan, AmosTai
Lin Horng-Jer
Marie IsabelMusselmann
Marina Langer-Rosa
Masuteru Aoba
Max Skorwider
Mehdi Saeedi
Mitsuo Katsui
Miodozeniec Piotr
Niklaus Troxler
Park Kum-Jun
Praseuth Banchongphakdy
Rico Lins
Rosanne Wong
Shaun Cunningham
Shih Ling Hung
Shin Matsunaga
Shinnoske Sugisaki
Song Xiewei
Stanley Wong
Stony Cherng
Sun Byoung-Il
Tang Yau...

去建設支撐城市豐富文化的生命；居住當地的人之間的互動，和城市與我的關係，整個設計包含對未來更好的城市空間和生活的心願。

此次計劃更得到瑪戈隆特骨瓷公司的贊助，把每張海報設計製成瓷杯，與海報同時展出之餘，也可作為博覽會紀念品出售，藉此提醒大眾對自己城市的關心。

本展覽的可貴之處，在於透過設計這媒介讓世界各地的人，展現並交流對城市大相逕庭的理解和想像，為世界帶來豐富的思考和嶄新的盼望。

深 港 交 流

承接內地改革開放，深圳成為經濟特區，全國人才湧入，基於各類商業項目印製宣傳品的需要，帶動了印刷業的興起，有利於深圳設計業的發展。1990 年代初，深圳的設計業發展日趨成熟，香港與深圳兩城僅一河之隔，地理位置便利兩地設計及創意人才往來，為深港業界提供更多交流可能。兩地最早的交流始於個人層面，例如國內設計師時有專程來港拜訪靳叔，包括現任中央美術學院設計學院院長王敏，和中國知名設計師韓家英，也有設計師寫信求教，向他取經。

深港兩地設計業之間正式且較密切的

「第二屆深港設計雙年展」標誌　|　2016
下　「第一屆深港設計雙年展」活動情況　|　2014

交流，始於「平面設計在中國」（GDC, Graphic Design in China）展覽。這個展覽在 1992 年由深圳平面設計協會創辦，首屆在深圳舉行，主要面向大中華地區，包括中國大陸、香港、台灣和澳門等地，除了為區內平面設計師提供交流的渠道，也成為他們比拼較量的平台。相對其他城市，香港的平面設計業發展得最早最成熟，在早期的展覽上，香港的作品明顯處於較高水準的位置，稍後，澳門與台灣也分別有突出的表現。以現任協會主席朱德才所言，1992 年中國仍未有「平面設計」一詞，只稱作「裝潢」或「裝飾美術」，1992 年和 1996 年兩次舉行的「平面設計在中國」展覽奠定了平面設計在中國的基礎。雖然中國平面設計的起步晚於區內其他城市，但據我個人觀察，近年內地的平面設計業增長迅速，在各式設計比賽中可見人才不斷湧現，而且不限於深圳、北京等大城市，更遍佈中國各地。

透過比賽切磋設計水準，彼此交流互勵，本來具正面積極作用，但我也注意到兩地在交流心態上的差異。經過「平面設計在中國」的交流經驗，或者近年香港創立的國際設計比賽，例如「香港國際海報三年展」等，我發現國內設計師往往側重於比賽的勝負和個人設計的水平，卻忽略了作品對設計產業發揮的效益和影響力。從另一個角度而言，只強調個人作品成就的比賽，某程度體現設計風格的演變和精緻度，能夠推動藝術教育，提高學生設計品質，但卻不能反映產業發展的成就。

相比之下，香港設計業不僅考量設計的技術和美學，更關注它對設計產業的影響力。在 2003 年，香港設計中心成立「亞洲最具影響力設計獎」，當

上　深港設計策動標誌　｜　2014
下　「第二屆深港設計雙年展」活動情況　｜　2016

[ZE T A] BRIDGE

上 二元橋標誌 ｜ 2019
下 前海二元橋基地 ｜ 2019

中包括 10 個大獎，評審標準不但要求作品具高的設計水準，而且要對業界和社會產生影響力，包括被群眾接受、推進社會文化、具社會創新能力等，最終目標是讓設計提升亞洲人的生活質素。有幸地，我負責策展的台灣妙法自然展覽（詳見「書法」一文，078 頁）和「亞洲的滋味」（Tasting Asia）展覽（詳見「亞洲交流」一文，103 頁），分別在 2013 年和 2014 年獲得此比賽的文化大獎。

2008 年，香港設計中心與深圳的市工業設計行業協會在「首屆中國（深圳）國際工業設計節」中，簽訂了港深設計戰略合作協議。而在 2009 年，中國國務院綜合配套改革方案也明確提出，港深聯手打造國際文化創意中心的目標。2010 年，廣東省人民政府和香港特區政府在北京簽署《粵港合作框架協議》，當中包括深港兩地文化創意產業和工業設計合作的安排，深圳兩會政府工作報告中明確指出要全面落實《深港創新圈三年行動計劃（2009-2010）》。在 2010 年首屆在深圳舉行的深港文化創意論壇上，我在演講中首先提出全球獨一無二的「設計雙城」（Design Twin Cities）概念，建議把香港和深圳兩個獨立的設計城市，結合創造為全球設計樞紐。本屆論壇亦促成了首個深港設計合作項目「深港交互設計實驗室」的成立。香港設計總會在上述框架下，近年積極推動深港設計交流，主要計劃是由香港政府資助推行的「深港設計策動」，內容包括產業研究報告、每年一次的交流論壇和網上資訊平台，深圳政府亦相應支持各項目。此外，兩地的業界代表和官員又共同倡議舉辦「深港設計雙年展」，希望藉着不同形式的合作交流，集結兩地設計業的力量和各自的優勢。

我更為「深港設計策動」設計了計劃標誌，把香港與深圳的英文縮寫 HK 和 SZ 設計成十字座標，象徵計劃是兩地以邁向「設計雙城」品牌為最終目標。

大中華交流

在獨特的歷史背景之下，香港既是中西混雜的前殖民地城市，又是傳統的華人社會，她的文化底蘊為設計人才帶來豐富的創作資源，現今在一國兩制賦予的政治條件下，香港的創作空間仍能較中國內地自由開放。1970、1980 年代設計業的起飛，令香港一早化身成世界的設計中心之一，所以她自然也成為兩岸三地設計業界重要的合作夥伴。作為華人文化社會的一員，香港與大中華區的交流，有別於與其他地區，既看到了與其他城市在文化上的重疊，也因着彼此的差異，擦出不同的火花。

我們對外真正密切的交流是與台灣之間。最初，台灣變形蟲設計協會邀約我參與海報設計交流。1994 年和 1995 年，靳叔、我與廣州的王序先後被邀請參與「台灣印象海報設計展」。這是由台灣設計界聯手創立的年度海報展覽，每年設立題目，邀請台灣設計師設計海報，表達對台灣本土人、事、物的關懷。我首次參與的展覽主題是「溝通」，第二屆則以「漢字」為主題，「漢字」那次靳叔以紙筆墨硯和「山水

上　創意策動2019標誌　|　2019
下　「創意策動2019——設計代碼」展覽　|　2019

上　「台灣之美」海報　|　1991
下　「色彩」海報　|　1996

風雲」四字創作了四張海報，結合中國文化元素和現代設計，盡顯強烈的個人風格；我則利用會意字造字法，創作「人人自由平等」、「天下太平」和「愛自然」三張海報，這次以漢字為設計元素的經驗，開啟了我日後其他漢字系列的創作，例如「讀書好」的標誌等（詳見「漢字」一文，069頁）。1997 年的題目是「溝通」，當時熱衷於人形符號的我設計了兩張海報，除了兩個慣用的人形圖樣，也加入了漢字圖像和背景，表達文字與溝通的關係。我覺得有趣的是，這個展覽的主題雖然環繞台灣文化，但由於台港兩地都深深扎根於中華文化，透過這類作品交流，我們不但認識台灣人對中國文化的看法和應用，更加得以檢視自己與中國文化的關係，並且從中了解兩地的差異。

我們不僅從創作交流中體驗兩地的同與異，也從台灣社會的日常生活中感受到兩地既相近又相遠的文化特質。交流期間，有一次參觀中正紀念堂（現稱自由廣場）的憲兵檢閱儀式，這些禮儀體現了台灣人對國家主權的重視程度。相比之下，雖然當時已值回歸前夕，但香港人對國家主權的認知仍然相當薄弱。及後我在 1991 年「台灣印象海報設計展」以「台灣之美」為主題，設計了一幅結合台灣憲兵的帽和當時一尊台灣藝術家在製作中的大型觀音像的海報，講述台灣的現代與傳統之美。

隨着內地改革開放，我們在 1990 年代亦展開了與中國內地設計業的交流，初期最大規模的一次，莫過於 1994 年在北京、廣州等地舉辦的「香港新設計十五人展」。這次交流由香港設計業發起，我擔任策展人，參與的 15 位香港

設計師包括了不同訓練背景，有來自理工大學日校和夜校，也有從海外回流的，頗能反映當時香港業界的專業面貌。交流過程中，令我們印象最深的，並非參展的作品，而是展覽期間透過人與人接觸所了解的中國南北兩地文化差異、內地的政治氣候、對業界培訓的觀念，以及對香港設計的評價，這些體驗才構成交流的真正意義。

我們首先在廣州舉辦展覽，廣州美術學院頗能接受我們不同的演繹手法，展現了包容開放的態度。然而轉到北京交流時，經驗就相當不一樣。在展出前，北京中央工藝美術學院認為我們部分參展作品涉及敏感題材，實行自我審查，即時抽起不容展出，當中包括我為進念．二十面體設計的海報《香港二三事》和香港藝術節演出海報《哩度哩度過渡過渡》（詳見「回歸身份」一文，010頁），這與廣州的開放態度形成鮮明對比。另外，在北京的座談會上，我與院長陳漢民教授對設計教育的理念有很大差異。他認為設計學生理應全心投入業界，專注發展設計專業，必須要成為好的設計師，我卻覺得未必如此，假若設計畢業生轉向其他界別有更好的發展空間，應該轉行，不必留在設計業。香港其實有不少成功的跨界發展例子，如 G. O. D. 創辦人楊志超和從事劇場創作的榮念曾，都是出身建築系。陳教授又認為香港設計師偏向「迷信」，不少作品帶有民間宗教信仰元素，以及傳統習俗，例如風水、符咒、通勝等符號。最初我還不甚理解他的意思，誤以為這是一種「綺麗」的解釋，後來當我從事七八十年代香港設計發展研究，回顧大量資料，才發現我們的確較內地多使用這些中國傳統元素，而這與內地 1949 年建國後強調破除迷信的風

「香港新設計十五人展」宣傳海報　｜　1994

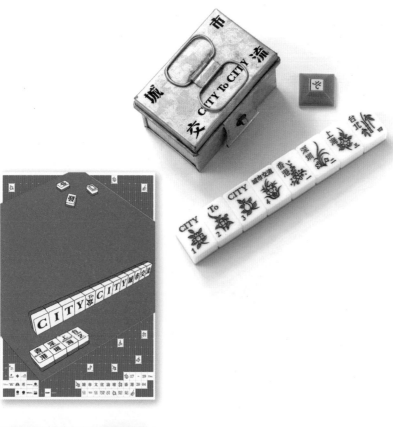

尚不同。這種設計風格的差異既反映了當時內地相對狹隘的創作視野，也體現了香港的多元文化。

回歸後，我們與內地在文化藝術上的交流日漸頻繁，1997年榮念曾組織了以城市為單位的四城（台北、香港、深圳、上海）文化論壇，把各地的文化界及相關人士連繫起來，每年進行連續三日的聚會，四城輪流擔任主持，促進文化互動和交流，簡稱「四城會議」。2004年商討的主題是城市的創意產業，我負責設計活動海報，於是以香港人常見的娛樂打麻雀為設計元素，以麻雀耍樂比喻交流過程。因應創意產業的主題，我更加設計了一副麻雀套裝作為紀念品，藉此探討設計與產品結合的業界運作模式。

我們與深圳為鄰，深港交流自然更加密切。在改革開放的機緣下，深圳成為年輕設計人才開創事業的首選，當地印刷業的興起，更加有利設計業的發展。1996年，由深圳設計師協會主辦的「平面設計在中國」比賽為兩岸四地（中港台澳）提供了實質的交流機會，城市之間也由交流轉向競技。從近年的比賽看到，國內平面設計體量大大拋離台港兩地，新人輩出，本是可喜之事，然而中國設計師往往過於計較比賽結果，只看重個別作品的設計水平，卻不懂關注整體設計產業的運作水平。對我來說，一個地方的設計產業的專業性更加關鍵，若設計項目不能為設計業的效益和影響力帶來正面影響，這才是需要檢討之處。

2010年，首屆深港設計論壇開啟了兩地設計業正式的官方交流，交流層面亦由公開活動深入至個人之間的交流，促進設計業與商界的合作，不少商業項目

上左　「城市文化論壇2004」宣傳海報　|　2004
上右　「城市文化論壇2004」宣傳品　|　2004
下左　「城市交流會議2004及設計城市品牌海報展覽」宣傳海報　|　2004
下右　「城市交流會議2004及設計城市品牌海報展覽」宣傳品　|　2004

和創意產品因此誕生。2014 年,首屆「深港設計雙年展」啟動,透過更加全面的合作,包括產業合作、學術交流、人才互換和資源整合等範疇,以求創建獨一無二的「Design Twin Cities」(設計雙城品牌),把香港與深圳構建成全球重要的設計樞紐。(詳見「深港交流」一文,096 頁)

亞 洲 交 流

在 1995 年,日本大阪 DDD 畫廊舉辦「亞洲設計六人展」,邀請了我和靳叔、來自內地的王序、台灣的程湘如、南韓的安尚秀和吉隆坡的 William Harald-Wong 參展。我與 William 一見如故,彼此有很大的啟發,例如我們發現各自闡述的亞洲文化雖有所相連,但更多相異之處,他眼中的亞洲文化以東南亞文化為主體,並不看重華人文化;我們所說的亞洲文化則以北亞文化,即應用漢字的文化為主。雖然大家都關注同一區域文化,但各自的認識都有所缺欠,不夠全面。這種亞洲文化概念上的落差,形成了彼此進一步交流的迫切性。直至 2000 年,參與「亞洲設計六人展」的其中兩位設計師——我和 William,成立了「亞洲設計連」(the Design Alliance Asia, tDA Asia)。成立初期,我們的目的是透過招聚亞洲設計人才,促進各地的文化交流,推動亞洲設計業的發展,最初的設計師代表有來自老撾、新加

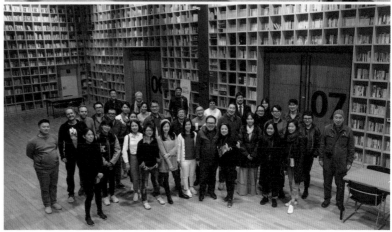

上 亞洲設計連「亞洲色彩」會議活動情況 | 2011
下 亞洲設計連南韓年會2018活動情況 | 2018

亞洲設計連歷年年會標誌 ｜ 2013-2018

坡、泰國、馬來西亞、印尼、韓國以及台灣和香港地區，後來才逐漸增加。

2003 年，我們首次以「亞洲設計連」為單位，應邀到日本名古屋參與國際平面設計協會 (International Council of Graphic Design Associations; Icograda) 四年一度的大型設計交流會議，講論何謂亞洲設計。該年的大會主題名為「Visualogue」，世界各地均有代表出席，讓我們有機會向全世界展示亞洲設計的個性與特質。我們來自九個國家或地區的代表，同場透過別出心裁的多媒體演繹，再配合印度先進的科技設備，闡述這九個國家或地區的文化和設計。由於大部分來自西方的設計師對亞洲並不認識，故此我們可謂一鳴驚人，讓他們首次了解到原來亞洲設計文化可以這麼豐富，成功地擴展了西方世界理解亞洲設計的闊度，不再片面地以日本元素代替整個亞洲概念。

除了對外交流，我們每年都在其中一個地區舉辦活動，由各地會員介紹當地的設計行業發展，後來這個年度聚會稱為年會「Asia Meets」。從多年累積的分享中，我們不但了解到各地多元化的發展前景，當中有快有慢，各自朝不同方向，更加意識到亞洲文化在現代設計中的發揮空間愈來愈大。為了與更多人分享我們的觀察和想法，於是我們構思透過策劃展覽，向外宣傳亞洲設計概念。

2002 年，我藉康樂及文化事務署舉辦「新視野藝術節」的機會，策劃「亞洲設計連」的第一個展覽，名為「亞洲的滋味」 (Tasting Asia) 的裝置藝術展。當時我們的會員不多，只來自八個不同城市，包括香港、雅加達、

漢城（現稱首爾）、永珍、吉隆坡、
新加坡、曼谷及胡志明市。他們分別
挑選當地特色美食，包括新加坡的海
南雞飯、越南的釀田螺、香港的盆菜、
南韓的石鍋拌飯、泰國的冬陰功湯、
老撾的菜肉飯、馬來西亞的椰漿飯和
印尼的黃飯，配上各地的食譜、攝影
作品、香港詩人也斯創作的12首新詩，
以及設計師如何理解傳統美食與設計
之間關係的文字，透過我特意把展品
置於仿穀物早餐盒裝巨型裝置內的構
思，在場地中展示亞洲各地的飲食文
化特色，突破了傳統展覽的框框。我
們又以一排八盒的穀物早餐盒裝設計，
代替了平面的展覽介紹單張，把相關
食物資料和新詩包在一起，派發予參
觀者，令展覽每個細節都顯出一致性。

在第一炮展覽小試牛刀之後，我們更
加雄心勃勃，於是在 2012 年構思了另
外一個綜合研究、展覽和出版三大範
疇的大型交流項目——「亞洲色彩」
（Colours of Asia），邀請「亞洲設計
連」中 13 個亞洲地區的設計師參與，
包括印度、印尼、老撾、黎巴嫩、馬來
西亞、菲律賓、新加坡、南韓、台灣、
泰國、越南、中國大陸及香港，一起發
掘色彩在當地獨特的文化意義，從而了
解色彩運用與現代設計在亞洲的關係。
此項目獲創意香港贊助，與香港知專設
計學院合辦，由我們負責研究、撰寫報
告、舉行論壇、設計展覽場地，以及把
研究結果出版成書籍，當中「亞洲設計
連」主席 William 和安尚秀教授負責策
劃展覽，我主要負責設計書籍，而兩間
學院則負責提供場地和維持其運作。

在研究中，我們邀請專業設計師以說
故事或描述文化資訊的形式，透過探
究紅、黃、藍、綠和黑白（算作一種
顏色）五種顏色在當地的文化意義，

上　亞洲設計連老撾年會2001活動情況　｜　2001
下　亞洲設計連老撾年會2011活動情況　｜　2011

「亞洲色彩」展覽　｜　2012

展現色彩與地區文化之間各種各樣的連繫。透過運用平衡比較形式，我們不但發掘了每種顏色在日常生活的應用和文化意義，更從染料本身衍生的顏色差異等層面，細察到色彩文化對設計行業帶來的影響。

色彩關乎生活的每一個細節，小至食物，大至建築，色彩的運用全部涉及在地的歷史文化社會因素。例如印度人視藍色為神聖之色，是與印度教各種傳說有關，其中一個傳説是印度教主神之一的濕婆（Shiva）因吞下能摧毀世界的毒藥而變成藍色。因此在與濕婆有關的節日上，小孩子會把身體塗上藍色，打扮成神祇的樣子；中國的天壇使用藍色，則代表青天，象徵永垂不朽。色彩的流行亦與染料有關，例如靛藍是古代的天然染料，源於印度，故此各古代亞洲文明都使用靛藍染製不同色調的藍色布料。由顏色蘊含的文化意義，到染料的特質，都在建構每個地方的獨特面貌，設計作為古老手工藝活動的延伸，色彩絕對是設計師表達概念和風格的關鍵選項。

我們不但把此次項目的研究成果集結成研究報告，更正式出版同名書刊《亞洲色彩》。作為書籍設計的負責人，我還專門邀請了日本教授近江源太郎教授撰寫〈日本色彩的含意〉一文，詳細闡述日本文化與五種色彩的關係，以填補「亞洲設計連」一向缺乏日本會員的遺憾。最後，我們把《亞洲色彩》分發至全香港中學和大專院校的圖書館，使此書成為本地藝術與文化教育的讀物。

這次研究項目開啟了我們對亞洲色彩的探究之門，摸索到研究亞洲文化與設計關係的方法，但卻不代表亞洲色

彩的文化定義與價值惟此而已。透過
這次實驗性研究，我們訂定了新的研
究項目，繼續探索現代設計領域中的
「亞洲」概念。

2001 年只有數人參與的「Asia Meets」，
到 2014 年已增長至 80 多人，可見整
個組織充滿發展活力。透過近年的交
流和觀察，我們得悉不少發展中地區
的設計業，正以超乎想像的速度發展，
例如越南就是當中的表表者，而印尼
政府對設計業界的支持也愈來愈明顯。

我們相信亞洲文化對現代設計的貢獻
只會有增無減，除了亞洲各地千差萬別
的生活方式所蘊藏的豐富文化，各地
基於經濟增長而在改善中的生活品質，
也正透過設計向世界展現亞洲地區的
文明發展和活力。在未來，亞洲設計
業界的目標之一，是把亞洲工藝品發
展成現代設計產品，藉創意產業模式，
摸索如何把傳統文化與現代設計結合，
呈現亞洲設計的新力量。

國 際 交 流

香港設計業不單享有自由開放的創作
空間，身處中西文化薈萃之地，不論是
人才的往來、業界資訊的流通等方面，
設計師均與國際舞台有緊密接觸。自
1970、1980 年代香港設計業崛起之
後，一方面海外設計畢業生陸續回流，
一方面西方設計人才不斷進駐，本地

上 「亞洲色彩」展覽開幕活動情況 ｜ 2012
下 《亞洲色彩》研究報告書籍 ｜ 2012

後跨頁

左 亞洲設計連年會海報2009（由馬來西亞設計師William Harald
-Wong 設計，並非劉小康設計） ｜ 2009

右 亞洲設計連標誌（由馬來西亞設計師William Harald-Wong 設計，
並非劉小康設計） ｜ 2009

设计连 ◇ 設計連
डिज़ाइन सहयोग
aliansi desain
ພັນທະພາບອອກແບບ
اتحاد التصميم
gabungan rekabentuk
디자인얼라이언스
ดีไซน์อลายแอนซ์
liên minh thiết kế

هارون امين الرشيد
مڠهيدڠكن
"مليهة توڠ"

The Design Alliance™
IDE
ASE
XCH
ANG
E

Seeing the Light (Vision), 1953

ASIAMEETS

Monday 10 August 2009, Kuala Lumpur, Malaysia

9.15 am—1.30 pm Royal Selangor Visitor Centre

The Design Alliance
A S I A

「竹亭」展覽宣傳海報　｜　2000

設計業百花齊放，1990年代，我們更開始參與海外比賽或交流，並且愈來愈頻繁，把香港設計帶進國際設計圈，逐步推動香港成為世界的設計中心。

早年，日本是不少設計師學習的熱門對象，雖然我不曾到日本留學，但早期到訪日本的經歷，對我日後的設計生涯影響深遠。1990年代初，我跟隨靳叔拜訪10多位日本設計大師，不但從他們的作品真跡見識到超卓的設計水準，更被他們的專注和毅力所折服。另外，我深感佩服的是田中一光，他善於把傳統日本美學元素，例如能劇面譜、藝妓面孔等，運用於現代設計中，對於我摸索如何將中國傳統元素與現代設計結合的裨益甚大。他又能夠利用設計理念開創新的商業模式，建立日本品牌無印良品，使我見識到設計師須具備的商業觸覺，以及需擁有更廣闊的視野。

1993年，我與七位香港設計師獲邀參與日本東京GGG銀座設計畫廊主辦的「香港設計八人展」，那是當地備受注目的設計界盛事，我的參展作品是一幅以尺規和電腦圖案比較中西創作模式的海報。（詳見「私人藏品」一文，121頁）在展覽上，我們遞上了自認為出色的作品，雖然有人讚賞，但在展覽開幕禮上，卻聽到當地業界直接批評香港設計，質疑香港設計師的水準，同時由於策展安排的失當，令香港參展作品予人的觀感大打折扣。雖然這次的經驗不盡如人意，但卻引發了我們更多的反思，認識香港設計師的不足，例如部分人太偏重商業作品，忽略個人藝術創作的能力等，從而增加了我們求進的動力。

作為曾經的殖民地，英國自然也是我

們交流的重要對象。1996 年，我與
另外六位設計師參與倫敦近利紙藝廊
（Antalis）主辦的「香港東西」七人展，
由於當時無論英國和香港社會也在熱
烈地討論回歸議題，赴當時的宗主國參
展，我們的創作難免也觸及相關題目。
我們共設計了兩款海報，一款是用作
宣傳這次展覽的海報，當中透過我們
合共 7 個設計師使用中英文名字的習
慣，凸顯中西混雜的香港文化現實（詳
見「自我」一文，006 頁）；另一款是
我個人在展覽中的參展作品，以遊走
於東西茶文化的概念，帶出回歸前香
港人模稜兩可、不中不西的身份認知
（詳見「回歸身份」一文，010 頁）。

同年，香港當代文化中心成立，其中一
個目的是推動國際層面的文化藝術發
展及交流。我負責為他們設計名片。基
於他們成立的理念，在以城市為座標的
世界地圖背景圖案上，我把機構英文名
Hong Kong Institute of Contemporary
Culture 細楷簡寫「hkicc」的「i」字
那一點，點在香港這位置，名片上的
其他點，代表全世界的 200 多個城市，
象徵今天的社會着重城市與城市之間
的交流，而不再是國家之間的交流。

2000 年，HKICC 與柏林世界文化中
心合辦了「香港柏林當代文化節」
（Festival of Vision – Hong Kong /
Berlin），整個活動分成「香港在柏林」
（2000 年）以及「柏林在香港」（2001
年）兩個部分，先後在柏林和香港進
行，涵蓋視覺藝術、裝置藝術、時裝
及設計、教育、文化政策及評論等多
個藝術範疇。我負責為整個「香港柏
林當代文化節」項目設計的標誌，以
三個相疊向外擴展的三角框與一個圓
圈，象徵眼睛所見的視野透過交流不
斷被擴闊。在平面設計範疇，於柏林

「東風西水」海報　　|　　2000

舉辦的「城市發現」主題海報展由靳叔策劃，邀請了香港與鄰近16個城市共50位設計師，各自與居住在該城市的一位兒童一起互動創作主題海報，方法是先由兒童創作以城市感覺為題的海報，再由設計師以另一張海報回應。我與當時年僅10歲的兒子合作，他以水墨畫的凌亂筆觸形容九七後香港的亂況，我在他的設計上有秩序地加上彩色圓點，告訴他香港人在諸多限制中創造了自己生存的一套策略，所以仍能活得多姿多采。透過展示兒童心目中的城市面貌，這些海報設計某程度記錄了各城市的發展狀況。

及至「柏林在香港」部分，我再設計了相關的標誌，以代表柏林的一組啤啤熊圖案為主角，而啤啤熊身上則繪有具香港特色的物件，並以此概念創作宣傳海報，如啤啤熊手持中英文報紙，代表香港是中英並重的國際城市。我又透過不同造型的啤啤熊，顯示香港活躍於不同的藝術範疇，包括音樂、電影、舞蹈等。

關於國際設計人才交流，不得不提國際殿堂級的設計組織國際平面設計聯盟（Alliance Graphique Internationale），簡稱AGI，始創於1951年。此組織每年只招收極少會員，招收標準也極為嚴謹，在申請加入的自我作品介紹中，只能展示20張作品，作品加起來既要表達完整信息，也要突出個人風格，並體現作品是長期保持高質素。我在2002年加入後，較少參與他們的年會活動，多數只參與以會員為對象的海報設計邀請項目。

近年，我較多透過香港設計中心參與對外交流，更有涉及與國家層面的交流，對於創意文化、產業體制和政府

上左　「城市發現」海報——劉天浩作品（並非劉小康設計）　｜　2000
上右　「城市發現」海報——劉小康作品　｜　2000
中　　《城市發現》展覽書刊　｜　2000
下　　「設計營商周2009」海報交流展參展作品　｜　2009

支援等，有更多的觀察和討論，我參與交流的形式，亦由以往着重設計作品的交流，轉向宏觀的政策制定。例如自 2003 年起，設計中心舉辦年度旗艦活動「設計營商周」，我多數擔任策劃的角色。在設計中心的交流項目中，我唯一參與的作品創作，是 2009 年與法國合作的海報交流展，我以漢字為設計元素，以繁簡體的「國」和「国」字，及「囧」字，分別代表 1911 年、1949 年和 2009 年人們對身份認同的演變，看似國字的「囧」字意指現今的人看重普及文化多於國家觀念。

因為得到靳叔的提攜，我與國際設計界的交流始於對日本設計界的認識，日本設計師對卓越近乎瘋狂的追求，使我為之震撼，鞭策我不斷追求進步和提升自我要求。在東京 GGG 交流展遇到的挫敗，為當時香港設計業帶來很大的反思，我認為除了文化上的交流和學習，從別人的評價中進行自我修正，健康地成長，是國際交流的重要意義之一。

「香港柏林當代文化節——香港在柏林」宣傳海報 ｜ 2000

詩 歌

設計，除了以美觀和實用為目標，有時更能成為文藝作品的載體，令文字力量透過設計平台展現魅力，把普羅大眾甚少接觸的文學創作重現公共空間，打開更多作家與社會交流的渠道。在眾多文藝作品形式中，詩歌是我較

後跨頁

「香港柏林當代文化節——柏林在香港」宣傳海報——1990年代，我與黃英琦、胡恩威等文化界朋友共同成立了香港當代文化中心，籌辦不同的活動以推動香港文化產業，參與人次包括視覺藝術家、表演藝術家、文化及電影工作者、設計師等超過400位。當中我們於2000年及2001年連續兩年舉辦了「香港柏林當代文化節」，包括2000年的「香港在柏林」以及2001年的「柏林在香港」，透過不同形式的展覽與活動促進香港與德國的文化交流。 ｜ 2000

添馬艦
文化中心

Tamar
Festival Centre

歡迎多謝

ong Kong

香港柏林當代文化節 歐亞創意文化交流
FESTIVAL OF VISION BERLIN HONG KONG

A Creative Venture between Asia and Europe

3/11/2000 – 20/12/2000

在柏林香港 Berlin in Hong Kong

策劃機構
Co-organizers

The Glorious Sun Holdings Ltd

Lufthansa

Hebbel Theatre, Berlin
Aktions Galerie, Berlin
Galerie Eigen+Art, Berlin
Büro für Architektur, Berlin
Werkmeister, Berlin
Orchestra Academy of the Berlin Philharmonic Orchestra
German Film and Television Academy, Berlin
Institute for Foreign Cultural Relations, Germany
Art Teachers' Links
Black Box Exercise Art-in-Education Association
School of Creative Media, City University of Hong Kong
Hong Kong Academy for Performing Arts
School of Design, Hong Kong Polytechnic University

於「添馬艦文化中心」舉行之節目全部免費。
Free admission for all programmes at the Festival Centre.
其他場地舉行之節目，除特別註明外，全部免費。詳情請參閱有關小冊子或單張。
Free admission for programmes at other venues except those specified.
Please check details from respective programme brochure or leaflets.
敬請留意有關節目調動的最新公佈。
Please check the latest information for any changes.
一般查詢 General Enquiries : 852-2827 0626
學界查詢 School Enquiries : 852-2893 8704 (Education Programme Unit)
網址 Website : http://festivalofvision.tom.com

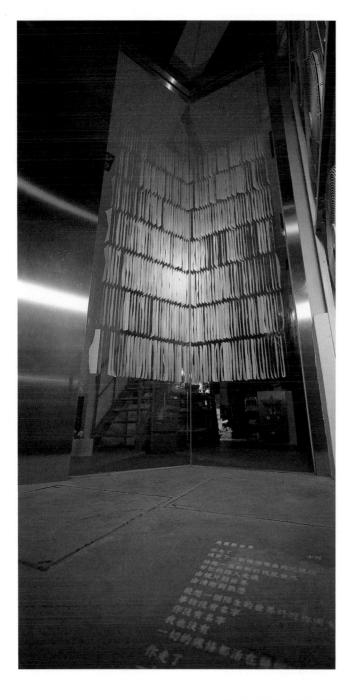

多以之配合設計的文學類型，我曾與
一些本地詩人合作，把他們的作品融
入設計構思之中，或是邀請他們為我
的作品吟誦成詩，共同成為公共藝術
擺設的一部分。我也曾挪用著名詩人
的作品，把經典的文藝世界與現代設
計結合，孕育新的創作可能性。

2000 年及 2001 年，我被邀參與由藝
穗會主辦的「詩城市集」展覽，與詩
人合作，以另類媒介展現本地文學作
品。展覽分別邀請了 10 位詩人與 10
位視藝工作者（當中包括藝術家與設
計師），利用中環蘇豪區的餐廳和商
舖櫥窗進行跨媒體創作，藉各種視覺
方式，把文學世界融入鬧市人群中。
各詩人與藝術家、設計師們的合作模
式不盡相同，部分作品由詩人帶動，
部分則由視藝工作者構思及邀請詩人
配合。我的現場作品選用詩人小西的
作品《美麗新世界》為創作藍本，在
商舖玻璃櫥窗上撕貼一張張豎立的紙
張進行裝置設計，來配合當中詩句「一
切的線條都活在幾何以外」，因為觀
者透過紙張在玻璃窗上構成的間隙望
出去，跟原來慣常目睹的世界有所不
同。這創作與獲市政局藝術獎的作品
屬同一系列，後來於 1999 年我也將同
類創作在美國加州做了一次。除此之
外，我也負責設計展覽的標誌與由作
品結集的書冊。

《美麗新世界》小西

你走了
遺留下一副微微彎曲的近視鏡

抬起一個嶄新的視覺世界
匆忙的路人走過
由鏡片到世界
由清晰到熟悉

設想一個陌生的世界將迎你而來
事物沒有名字

上　「詩城市集」櫥窗裝置藝術　|　2000
下　「詩城市集」展覽書刊　|　2000

你沒有名字
我也沒有
一切的線條都活在幾何以外

你走了
一切都不再一樣
我閉起了眼
讓不同的世界
自行關掉

已故本地著名作家也斯先生是與我合作最多的詩人，他多配合我的設計概念撰寫詩句，我們的合作始於本地知名攝影師梁家泰的著作《中國影像：一至廿四》。梁家泰於 1980 年代開始展開其紀實攝影生涯，以鏡頭記錄各地人間風景，作品被多次刊登於《國家地理雜誌》和《紐約時報》。他把部分在中國拍下的照片結集成攝影集，並邀請我負責設計書刊。我先把每張照片排在左揭頁，仿效鏡子對照原理，把照片經色彩淡化處理，印在右揭頁成倒影效果。也斯便根據照片的意境和設計的倒影效果，每張照片都創作一首詩。雖然設計手法簡單，但在當時而言可謂是優雅高貴的風格。此書在 1988 年出版，1989 年獲德國萊比錫國際書展銀牌獎。

我與也斯先生的合作更多見於我的藝術裝置創作，他的一首《椅上青》便是參照我的裝置設計而寫成。2011年，我受邀參與由香港藝術館與上海當代藝術館聯合主辦的「承傳與創造——藝術對藝術」展覽，創作藝術擺設「椅上青」——運用以前的椅子作品「相連的椅子」為主角，把植物鋪在椅子上。在我的椅子作品系列中，我一直以椅子喻人，而這把「椅上青」的椅，則代表城市人，我藉着椅子與植物的結連，表達綠色生活對城市人的重要性，同時鼓勵人們不要逗留在冷冰冰的城市生活，應該多些投入大

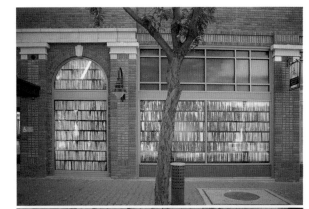

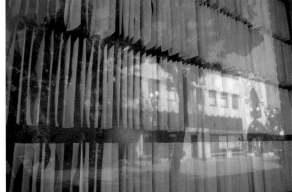

1　「Lost & Found」展覽——美國　|　1999
2　「Lost & Found」展覽——美國　|　1999
3　「Lost & Found」展覽——美國　|　1999
4　《中國影像：一至廿四》　|　1988

113

「椅上青」 | 2011

自然。我與也斯分享了設計概念，他便創作了同名詩《椅上青》，詩句展示在展覽場地的玻璃窗上，與我的椅子設計互相襯托。

《椅上青》 也斯

苔痕爬上了台階
　　胖婦人坐在椅上吹乾頭髮
　　潮濕溽熱逐漸變成涼爽

池塘生長了春草
　　技工坐在長凳上抽一根煙
　　半天的勞累在空氣中舒散

圓柳變成了鳴禽
　　白領午休拿起几上的漢堡
　　抬頭在高樓夾縫尋找飛鳥影子

草色映進了眼簾
　　打字小姐修理呆鈍麻木的電腦
　　等待從銅灰的心懷裏泛出嫩葉

另外一次與也斯的合作，是「亞洲設計連」於 2002 年藉康樂及文化事務署舉辦「新視野藝術節」的機會，由我聯同來自吉隆坡的創辦人 William Harald-Wong 籌劃「亞洲的滋味」（Tasting Asia）裝置藝術展覽，我挑選了盆菜作為代表香港的特色美食，並由也斯賦詩一首。

《盆菜》 也斯

應該有燒米鴨和煎海蝦放在上位
階級的次序層層分得清楚
撩撥的筷子卻逐漸顛倒了
圍頭五味難與粗俗的豬皮
狼狼的宋朝將軍兵敗後逃到此地
一個大木盆裏吃漁民貯藏的餘糧
圍坐灘頭進食無復昔日的鐘鳴鼎食
遠離京畿的輝煌且試鄉民的野味

無法虛排在高處只能隨時日的消耗下陷
不管願不願意亦難不藕底層的顏色
吃久了你無法隔絕北菇與排魷的交流
關係顛倒互相沾染影響了在上的潔癖
誰也無法阻止肉汁自然流下的去向
最底下的蘿蔔以清甜吸收了一切濃香

我們的另一次合作題目是「十四行詩」，作品同樣是以椅子為題的藝術創作。2003 年，我參與了藝術推廣辦事處為香港文化中心舉辦的公眾藝術計劃公開比賽，繼續運用椅子元素創作了另一大型戶外藝術品。我把 14 張椅子以旋轉形式排列，每張椅子由頹倒到直立，第一張只是畫在地上，第二張開始呈半橫臥姿態，之後的椅子與地面所形成的角度逐漸增加，直至呈 90 度角直立在地上，繼續升高。由於藝術品擺設在香港文化中心外，我的概念是配合文化中心的性質，藉着椅子不斷升高的狀態，象徵中心內的藝術節目為觀賞者的視野、精神、心靈等帶來昇華。也斯因此作品而創作的「十四行詩」，則逐句刻在 14 張椅子上。此外，他自己甚是喜愛這首詩，不但把它收藏在個人詩集中，更加自行譯作英文，可見也斯每次與人合作是既爽快又投入，就此我亦對他心懷感激。

上 「亞洲的滋味」展覽 | 2002
下 「亞洲的滋味」展覽宣傳品 | 2002

《十四張椅子》 也斯

你微軟的靠墊承受住幻鏡中興奮與頹唐的起伏
蜃樓隱現，商賈善舞的長袖幻變廣廈三千
眺望已不存在的火車站，想像更遠的長征
歷史坐在那裏與大地見證人間不斷窰變的斑痕

你若是一張椅子，承受過整日呆坐工作的白領
安慰城市裏失意的流浪人，收容街頭的浪蕩少年
在戰火間讓難民休憩，何妨開放包容更多
避冬鳥兒的靈魂來過冬，園裏有倦飛歸來的荷蘭人

鐘樓已是黃昏，音樂廳裏傳來樂章的斷片
挽住行人匆忙的腳步，撩撥麻木的神經
那另一人的創作，想告訴我們的是甚麼？

長期承受筋肉酸痛易令人消沉，但你若不站起來
又怎可以扶持他人？我終見你帶着去夏的希望連着挫折
在冷雨濕霧中顫危危站起，攀援抵達自己的位置

Fourteen Chairs

Your cushion receives glory's rise and fall in a magic mirror
Mirages flashing, tycoons conjuring luxury high rises
Gaze into the train station that is gone, into the Long March further gone,
History sits with Earth, witnesses its constant layering of glaze.

As a chair, you have received white-collar workers who sit dully all day long,
You have consoled vagabonds, saved runaways from the streets,
Given respite to refugees of war. Why not open your arms for more?
Let spirits of migrating birds rest here. The Flying Dutchman has returned to the garden.

Twilight has fallen on the clock tower, from the concert hall fragments of music
Slow down the hurried pedestrians, quicken their numbed nerves.
Another person's creation, what is he trying to tell us?

You are depressed by the prolonged strain, but if you don't stand
How can people lean on you? Finally, I see you struggle to stand
In rain and fog, with last summer's setbacks and hopes, to arrive at your rightful place.

「十四張椅子」 | 2003

另一以其他詩人作品為設計元素的創作，是 1999 年設於油街藝術村的藝術裝置。我通過投映機技術，把徐志摩的小詩《偶然》投射在藝術村內的建築物外牆上，每張幻燈片把詩中每字放大，逐字投映出來，途人需要停留等候投映機顯示完所有字，才能看到整首詩的內容。這種展示形式可以引發途人的好奇心，吸引他們透過等候，慢慢細味詩句內容，領略作者的創作心境。如果換個做法，把整首詩一次過投射出來，途人匆匆看完，就未必有空間體會詩的意境。此詩是徐志摩和陸小曼合寫劇本《卞昆岡》第五幕裏老瞎子的唱詞，由於我不經意間想起了他們的愛情故事，便喚起了以此詩為創作藍本的構想。

《偶然》徐志摩

我是天空裏的一片雲，
偶爾投影在你的波心——
你不必訝異，
更無須歡喜——
在轉瞬間消滅了蹤影。

你我相逢在黑夜的海上，
你有你的，我有我的，方向；
你記得也好，

最好你忘掉，
在這交會時互放的光亮！

跨界創作本身具有一定的優勢，它可以
打破固有的藝術形式框架，擴闊人們對
藝術形式的想像空間，更新大眾觀賞藝
術的觀念。雖然對於設計師而言，文藝
世界是截然不同的創作領域，我對文學
的認識也有待擴展，但只要對文藝世界
保持開放性，不但有助彼此之間的交
流，也能賦予我更開闊的創作視野和設
計觸覺，透過駕輕就熟的個人設計語言
和技巧，把文學世界以不同形式宣揚，
為社會大眾增潤文化養份。

作 品

大部分時間，設計就是生產自己的作
品、展示個人風格的創作過程，但有時
我也嘗試透過自己的作品，回應其他人
的作品風格，這包括幾位藝術造詣高
超、個人風格鮮明，甚至對我的創作生
涯有所啟發的前輩藝術家。我會在設計
中直接挪用他們的作品形態，或是仿效
他們的藝術創作手法進行設計，目的是
讓別人藉我的設計認識他們的作品，而
不只是看到我的設計。這種創作手法不
但有趣，也十分具挑戰性，直接考驗我
對這些藝術家及其作品的認識，以及對
他們的身份和特質的了解。

張義是我在理工讀設計時的老師，他也
是第一個具有國際影響力的香港雕塑

「偶然」　　1999

上　張義名片及文具套裝　│　1996

中　與張義合照　│　2012

下　學生時代受張義啟蒙所創作之
版畫作品　│　1978

家，對古代雕刻情有獨鍾。他的藝術作品特色之一，就是展現古代藝術和現代圖像的結合。我在讀書時期已受到他的風格所影響，例如他鍾情甲骨文與龜甲，愛以龜甲組合出大型浮雕或圓雕作品，我也曾以龜甲形的圖案繪畫設計圖案。畢業後，我們不僅保持聯絡，甚至偶有合作，例如仍在進行中的十二生肖設計項目，他便是「二牛」的作者。1996年，身居美國的張義老師提出想製作個人名片，我便自告奮勇為他設計。在他的龜甲作品中，「蟲蛀」設計是非常重要的符號，體現了強烈的歷史感，於是我以他的一件浮雕作品為藍本，把整個浮雕的圖樣甚至當中的鑿洞設計套用於名片上，而在名片上穿洞也是我常用的設計手法。除了浮雕，張義老師也喜愛在其他作品方式例如紙模浮雕與屏風上鑿洞，因此這名片設計強烈地展現了他的作品風格，使人一眼便能識別設計構思背後的作品誰屬。除了名片，我還設計了同一系列的信封和信紙。

另一展現藝術家作品風格的創作項目，同樣是為自己的老師而做，今次是著名行為藝術家，也是我在理工跟隨學習的老師——郭孟浩。2011年他代表香港參加「第54屆威尼斯雙年展（視覺藝術）」，邀請我為他設計宣傳海報。郭孟浩老師之所以被稱為最離經叛道的藝術家，除了因為他天馬行空的創作意念和多元化的藝術形式，更在於他獨特的藝術行為。他的藝名是「蛙王」，既是由於他作品中恆常出現的青蛙主題——包括書法中的青蛙大眼、青蛙眼鏡計劃、皇冠圖案以至山巒起伏的港島輪廓，更是因為他無論甚麼場合，都會把青蛙作品穿戴上身，他認為「每次變身，都可以從現實中抽離，使生活變得趣味化」。在我眼中，他的人、他的行為，也是作品的一部分，所以我把他的

人變成海報的核心構圖，表達的是他不但是一個行為藝術家，他本身就是一件作品。當年，在「威尼斯雙年展」香港館門口，我們也擺放了他的人像，有時郭孟浩老師自己也會坐在展館門口，呼應着海報的設計意念，製造了極為成功的宣傳效果，在芸芸展館海報中脫穎而出，讓人深刻難忘。

夏碧泉老師是香港很有名的雕塑家，亦可稱他為素人藝術家，即從未正式接受過學院的藝術訓練，無師自通。於 2003 年，他希望製作一本能見到他樣子的水墨及雕塑作品畫冊《夏碧泉：水墨·雕塑展》，當時他正從木製浮雕版畫、雕塑轉向水墨創作，是他創作生涯的重要轉捩點，故我在替他設計畫冊時，在封面上運用了水墨透現他的樣貌，以尊重他的想法，但人像的底部仍能見到木紋，寄意他的創作歷程是從木製的浮雕版畫開始。在出版此書後，他獲邀到了北京舉辦藝術展覽，故可說此書的出版是他創作生涯的其一里程碑。

我也曾在商業案例上，融合藝術家的作品進行廣告平面設計。在 1991 年，有朋友邀請我為其代理的英國顏料品牌「Winsor & Newton」設計雜誌廣告，並邀請了其他三位藝術家一同參與，包括靳埭強、韓志勳和周綠雲。我透過展示藝術家的畫作、他們對色彩的看法和創作工具三個元素，表達他們與色彩的關係，帶出這輯廣告的主題「Vision of Color」（色彩的視野）。此外，每款廣告上均附有藝術家的簽名或名字圖章，使各人的風格躍然紙上，更形鮮明。雖然從廣告界的角度考量，這次的設計或許是美學價值高於銷售效果，但也是一次新穎有趣的創作經驗，並贏得了 1990 年香港設計協會主辦的 HKDA Show、

上　「威尼斯雙年展2011──蛙托邦」展覽宣傳海報　｜　2011
下　《夏碧泉：水墨·雕塑展》　｜　2003

「Vision of Colour」廣告系列 │ 1991

由蘋果電腦贊助的 Apple Distinction Award，屬於我早期的得獎作品。

眾所周知，靳叔最擅長水墨畫，他某段時期的作品更以強烈的色彩入畫，這幅以藍色為主調的山水畫便是一例。我們邀請他表達對色彩的看法，他強調了色彩與作品的關係，因此道出了「藝術家的啟發令色彩不只是色彩」。調校顏料容器是創作時接觸顏色的起點，同樣象徵了靳叔作品與顏色的關係，也是他與顏色發生感情的媒介。

另一前輩藝術家韓志勳則形容作品中的顏色猶如人的血脈，透過笑、唱歌、歎息、擁抱、擁吻等動態，直接生動地比喻了顏色為作品添上生命的含意，因此我也選用了一幅他以紅色為主調的畫。韓志勳的繪畫工具十分多元化，不限於畫筆，有時也利用噴筆和碎布進行繪畫，於是我選用了較少見的碎布代表他運用顏色的工具。

至於畫家周綠雲雖然多數繪畫水墨畫，作品顏色以黑白為主，但他強而有力的筆觸成為了一大創作特色。他在形容有關顏色的句子中，大膽直言黑色是所有顏色之始，足以反映他運用黑色的境界、對水墨畫的獨特見解。因為他往往揮筆有力，畫筆代表了他與顏色接觸的中介，當時我便直接拍下他使用過的畫筆，將之置於海報中。

其實整套雜誌廣告共四款設計，最後一款介紹的是已故藝術家陳福善及他的作品。我們向畫廊借出的作品，主題正是圍繞他生前有關色彩的敘述，故在廣告中我們提及「色彩與幻象是他重要的藝術範疇，他甚至在色彩中做夢」。汽水罐是他生前畫畫時使用的工具，手法是把油彩顏料直接淋在罐

上，因此我便以此展現他的創作手法。

在設計中重現藝術大師的作品，其實是相當有難度的創作方式，設計者不但要對藝術家的作品風格瞭如指掌，更要懂得從中抽取作品的靈魂元素，在設計中展現他們獨一無二的一面，讓人一看就分辨出作品誰屬，例如是張義老師的「蟲蛀」設計，馬上讓人聯想起他的龜甲圖案和浮雕作品；在設計中展示「蛙王」真人，透過他的奇裝異服體現行為藝術家的身份。在作品中呈現「作品」，不但有向藝術家致敬之意，更能將前輩的創作養份與年輕一輩分享，使大師級的藝術成就有所承傳，啟發新一代藝術家的創作力。

私人藏品

我的其一嗜好是購買有趣的物件，特別是在外地旅遊期間，經常在各地跳蚤市場搜尋奇珍異寶，把它買卜來收藏。這些小玩意多數不是用途明確的商品，有時反而更似被人丟棄之物，甚至是別人眼中的爛銅廢鐵，但在那些市集中仍被當作商品販賣。也許正因為用途不明，這些「寶物」更能刺激我的創意，在無意義和缺乏價值中發現箇中的可能性，成為設計構圖的一部分。

自 1992 年始，我慣以當年的重要經歷或回憶為題，每年設計一張藝術海報，

「Vision of Colour」廣告系列 ｜ 1991

上　西班牙萬國博覽會後個人創作海報　｜　1992
下　「生命的熱情、忍耐與尊重」海報　｜　1990年代

一來是為了儲存有意義的人生回憶，二來也可隨時用作交流展之參賽作品。1992 年，我以作品「另一終點的開始」獲得夏利豪現代藝術比賽「雕塑組冠軍」，赴羅馬領取獎學金，順道在這歷史古城遊覽了一星期，當地城市景觀的歷史感震懾了我，我參觀了萬神殿等象徵古文明的遺跡，從古老建築物的超卓設計領略到古羅馬文化的威力。羅馬一站之後，緊接的是參觀西班牙萬國博覽會（又稱世界博覽會、國際博覽會），我頓時穿梭於古文明與新科技之間，從浸淫於古老文化的旅程，跳入新奇先進的文明新世界，接觸的是世界最新的發展動向。在博覽會中，不少參展國家包括英國、德國、日本等，都展示了強大的未來發展趨勢，單單由展館的外形設計和建築技術已可見一斑，例如日本展館展現了東方建築的線條，英國展館則顯示了科技的實力。這次是我首次較長時間逗留在歐洲，而且跨越了古老之城與現代文明的競技場，歷史的深度與新紀元的闊度激發了我的創作欲，因此那年我設計了一幅述說新舊並存的海報作紀念。海報中狀似長矛之物乃購自羅馬小市集，出處不明，我估計是舊圍欄上的尖頂，生銹與磨損的表面象徵了古羅馬文化帶給我的歷史感；上方由小地球串成的珠鏈卻是博覽會的紀念品，再對上的球狀符號是博覽會的標誌之一，兩者同時代表了博覽會對我的啟發；所以該次旅程的私人藏品，當放到同一海報的畫面上時，便產生了有趣且具張力的效果。

另一運用收藏品表達設計概念的作品，是於 1997 年一幅參與日本 DDD 畫廊海報邀請展的參展海報，主題圍繞「對設計的探求」。我以「牛角尖」與「象牙塔」為構圖的主角，兩者都代表了

一種生存態度，靈感源於參展過程中
對日本人鍥而不捨的鑽研態度的體會
與敬佩。這兩物件均是我家中的藏品，
但已忘記了購買的時間和地點，其中
「象牙塔」製品其實並非由象牙製成。

1993 年，我在參與另一個日本展覽——
東京 GGG 銀座設計畫廊主辦的「香港
設計八人展」之際，也設計了一款利
用收藏品作構圖主角的海報。這次的
收藏品由巴黎跳蚤市場買來，是一套
可拼成圓形的組尺，組尺上的數字表
示以此尺可畫成的圓形直徑。海報以
實物攝影方式展現，我邀請攝影師王
正剛協助，以多重曝光方式拍攝組尺，
呈現了類似版畫的效果。除了這組尺
之外，海報上也有一組以電腦繪畫的
紅線圓圈。我透過兩種表達圓形的方
式，展現中西在創作思維上的分野，
前者的每把尺都能代表圓的一部分，
毋須依照統一規則才可成圓，象徵了
開放的西方創作模式；後者紅色的硬
性統一線條，則象徵中國人規行矩步
的創作習性，例如書法與繪畫，都由
臨摹開始。

在 1990 年代初，運用電腦進行設計未
算普及，我又一直鍾情攝影，所以常
常與攝影師合作，利用攝影效果進行
構圖。由那時起與我合作至今的攝影
師王正剛，他本來也是修讀過設計，
所以能一起參與構思作品。1995 年我
為香港設計師協會會員展設計海報，
是另一次與他的合作。用作海報構圖
的是一件我很喜愛的收藏品———一塊
四方水晶石，這水晶石呈半透明，模
糊的感覺與方正的外形構成強烈對比，
正好為我帶來了靈感。會員展分別在
交易廣場（Exchange Square）和時代
廣場（Times Square）舉行，我以「A
Tale of 2 Squares」（兩平方的童話）

「現代香港平面設計八人展」海報　｜　1993

後跨頁

「尖端的開拓」及「完美的探求」海報　｜　1997

A

QUEST

FOR

EXCELLENCE

DESIGN

完美的探求

STILL

A QUEST

FOR

PERFECTION

FREEMAN LAU · HONG KONG · CHINA

為題，以重影攝影效果展現兩塊水晶石的畫面，其中英文名的「2 Squares」正呼應兩個展出場地名稱。至於水晶石的購買地，我還是忘記了。

另外，我曾在倫敦古董市場購買了一個天使小孩雕塑，它成為我在 1997 年台灣海報設計協會的邀請展中所設計的海報主角。展覽主題是保護兒童，我便以此雕塑比喻孩子如天使般珍貴。海報底部的雞蛋代表仍在孕育中的小孩，雞蛋上的「圖案」其實是我兒子當年功課簿的內容，故此海報增添了一份個人情感元素。

有時我也會運用別人的收藏品來創作，1993 年我為設計雜誌《設計情報》（DA News）創作的封面便是一例。當時我身兼雜誌的設計師與編輯，其中一期主題是介紹設計師的收藏品，包括我的銅獸、張再厲的舊雜誌、湯宏華的鴨子擺設，我便順水推舟，挪用雜誌內容中部分收藏品作為封面構圖的主角，包括精緻的貝殼、銅製紙鎮、木製鴨子和舊雜誌等。在我的構圖下，鴨子可變身會飛的動物，由此體現了收藏品可引發的想像空間。

值得一提的是，有時在購買這些收藏品的一刻，都弄不清它們的實際用途，售賣的人更會胡吹亂謅一堆故事，或訛稱其用途，最後經過很長時間才發現真相，例如一次在內地買來一個頗有年份的鐵盒，銷售者跟我說是以前人們用來盛煙灰的。但許多年後，我在另一處卻遇上了同一款鐵盒，打開來看，裏面卻完整地盛有兩瓶墨水，我這才恍然大悟，原來自己被騙了這麼多年。但這些經歷卻也十分有趣，成為了我人生中的快樂回憶。

上　「香港設計師協會會員展九五——
　　A Tale of 2 Squares」宣傳海報
　　| 1995

下　「教育為保護兒童之本」海報
　　| 1998

以收藏品作為構圖主角，是我在 1990
年代較常用的設計方法，是一種隨性
而為的創作過程。本來已是無價值之
物，但又為我帶來了無限的靈感和創
作可能性，成為我記載人生、回應設
計題目的工具，決定了作品的效果。
反過來說，創作也再次賦予了它們生
命，使它們成為會說話的作品主角。
不過由於我的收藏品累積數量已不少，
所以近年已阻止自己繼續購買太多了。

博 物 館 藏 品

博物館裏的藏品，通常予人高不可攀
的感覺，而且只能在短暫的參觀過程
中欣賞，令出色的作品很難融入平常
人的生活，因此 20 多年前，紐約大都
會藝術博物館開創把藏品製成紀念品
的做法，打破藏品只能留在博物館的
概念。隨後，又有紐約現代美術博物
館發展 MoMA Design Store，透過產
品設計，展示最新的設計物料與概念，
以及出色的設計作品，成為當地著名
的遊覽點。博物館藏品的產品也逐漸
興起成為設計項目。

這類以藏品為藍本的設計產品，大致
可分為四個層次：第一，亦是最普遍
的，乃以遊客為目標，作為遊客與朋
友分享旅遊城市特色的手信或紀念品，
例如是某幅畫作的紀念貼紙；第二，
是博物館藏品的複製品，這針對那些
對博物館藏品深感興趣的參觀者，產

《設計情報》封面 ｜ 1993

孫中山先生的「博愛」書法作品（並非劉小康設計）

品讓他們有將展覽藏品帶回家的感覺，這包括將藏品如中國書畫印在絹上發售、仿製近乎一模一樣的瓷器藏品，使之甚具觀賞價值；第三，是藉藏品發展出實用性、功能性強的日常生活產品，在紀念之餘亦可實際使用，這類設計產品的規模和數量在世界各地的博物館商店中不斷增加，因為以往中看不中用的裝飾品，例如鎖匙扣已沒那麼受歡迎，猶記得 10 多年前這類紀念鎖匙扣泛濫成災，有人曾笑說，家裏有 100 個鎖匙扣，卻只有一串鎖匙；第四，是藉博物館藏品誘發藝術家、設計師重新創作的藝術作品，而這些新作品同時具收藏價值，我相信這會是博物館發展新藝術作品、設計產品的未來方向。

2015 年，康樂及文化事務署邀請黃炳培先生（又一山人）為客席策展人，聯同包括我在內的六位本地設計師，以香港歷史博物館、香港藝術館及香港文化博物館的藏品為藍本，或以香港的集體回憶作素材，設計「帶回家——香港文化、藝術與設計故事」紀念品設計系列，讓公眾欣賞博物館展覽之餘，還可以將博物館紀念品「帶回家」。

我以不同的藏品為藍本，設計了三款產品。第一個是「博愛杯」。我從國父孫中山先生的「博愛」書法作品提取概念，透過設計紀念品重新演繹這詞語的意涵。孫中山先生一向崇尚「博愛」精神，我認為要傳揚這理念，身體力行最重要，因此透過杯的設計，表達這個理念。我以杯的外部與內部設計，分別展現「博」與「愛」這兩個字的意思。「博」字刻鑄在杯的外部，環繞杯子一圈，代表要有廣闊的胸襟包容別人；「愛」則刻在杯裏的底部，

用家要在飲水時才可看見，代表人不能光靠說話，要從行動和實踐中才能體會甚麼是「愛」。把兩個字融合在杯的設計中，正正展現了「博要廣、愛要深」的理念。

由於製作成本不高，「博愛杯」被選中投入生產，由展品變為產品。當時我首先自行尋找廠家合作試製，從杯形大小、手握感覺以至鑄造技術三方面考量，最後製作出合格的樣板產品。可惜的是，最終的投標制度，使挑選投標商以價低取勝，欠缺解決問題的勇氣和誠意，未能解決試製期間本已通過的開模與印花技術，排拒了價格稍高而同時技術水平較高的競投者，最終令產品質素大打折扣。這個失敗的經驗反映了創意產業的發展關鍵，不在於創意的強弱，而在於產業流程的訂定。

第二個是旗袍造型的茶葉罐。這個設計意念並非突如其來，一直以來我都思考如何製作旗袍造型的產品，曾考慮過不同材質，但未遇上好的材料配合。我對旗袍的情意結，既由於它本身就是一種別具特色的服裝設計，也因為它凸顯了東方女性的獨特美態，成就了電影裏的獨特女性造型，例如上世紀60年代的蘇絲黃（經典愛情小說及電影《蘇絲黃的世界》中的角色），和王家衛電影《花樣年華》中女主角多變的旗袍打扮，都成為一時經典。另外，製作旗袍也屬於香港的傳統手藝，本地有不少資深的旗袍師傅，他們分工仔細，例如有專做旗袍布鈕的。城中名人利孝和夫人的旗袍打扮也成為一時佳話，旗袍成為了她的標記，我參照她捐贈給香港文化博物館的其中兩件旗袍展品，設計了三個茶葉罐。不過，這次旗袍造型的設計未必百分百反映東方女性體態，因此我會繼續

「博愛」水杯　　｜　2015

後跨頁

音科（Incus）是香港科技大學教授蘇孝宇與學生張健鋼合作的科創公司，以低廉的價格製造出高效的助聽器，能夠協助中國內8千萬有聽覺問題的人士。產品入選了英國安德魯王子舉辦的皇宮發表會（Pitch@Palace）世界科創大賽的決賽。我特意找馬子聰（Steven Ma）以3D技術設計製作了這款首飾型的助聽器，於賽後贈予英女王。產品上的圖案靈感來自我曾於英國布萊頓參觀過1787年建造的英皇閣（Royal Pavilion），裏面全是英國在兩百多年前充滿着中國概念的室內設計。　｜　2019

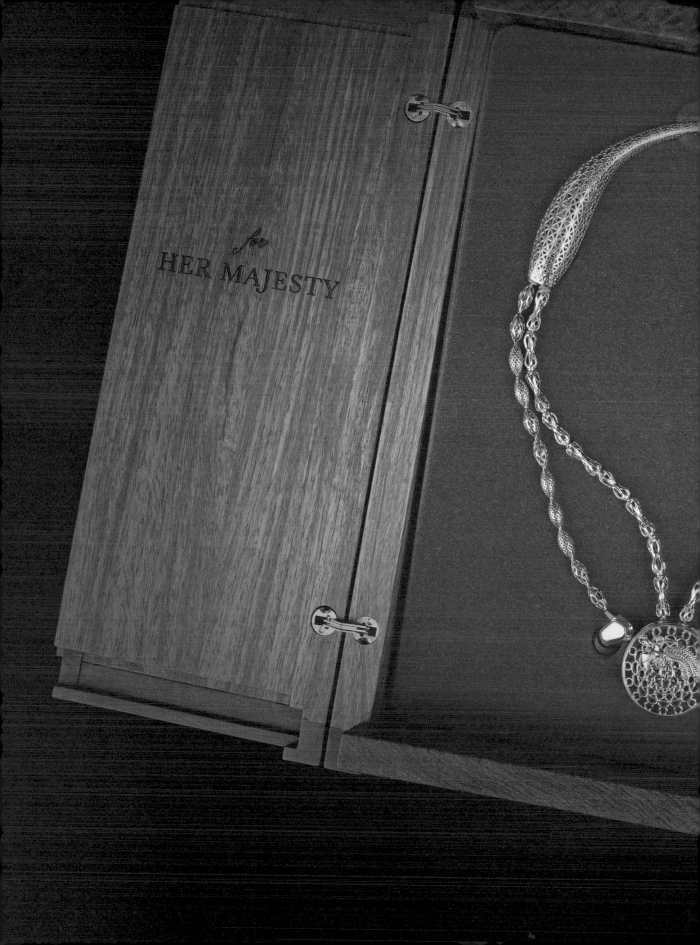

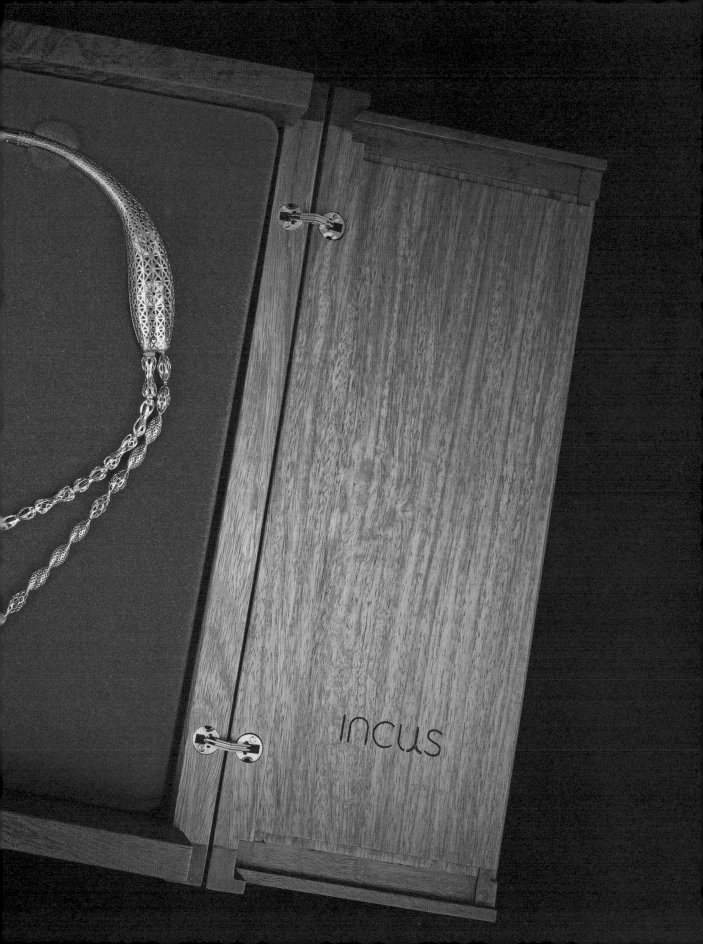

「旗袍」茶葉罐　｜　2015

探索這個題目。旗袍這種衣飾也並不過時，據我所知中國不少旗袍設計的派別仍在發展中，值得我們繼續留意。

在茶葉罐製作方面，最大難度是選擇開罐位置，而且旗袍造型會令儲存空間減少，都加大設計的難度。幸而難題能一一解決，最終設計也獲得好評，更在公眾票選哪些展品值得真正投入量產作公開發售中，當選了第一名。

除了香港博物館內的藏品，我也可選擇以自己設計的作品，為設計紀念品的創作藍本，最後我選擇了製作兩個人上半身埋在雲裏的燈具。兩個人與雲的圖像演化自我的人形作品系列，表達了我對人與人之間真正溝通的質疑。我曾以「溝通」為題，運用此圖像創作了同一系列的兩款海報，表達文字在溝通裏的角色，分別是「思想的傳達」與「心靈的交流」。為了更具體地表達兩個人上半身在雲裏的意義，我嘗試創作實體藝術品。在一次威尼斯之旅中，那裏的玻璃工藝啟發了我以玻璃展現雲的形態，我更與當地的玻璃工藝師合作，製作了人與雲圖像的純玻璃工藝擺設，它更成為了當地展館的收藏品。在不斷嘗試以更適合的物料表達雲之形態的過程中，誤打誤撞下，我在上海碰到了極致盛放三維設計的創立人馬子聰 Steven Ma，了解到這種技術的巧妙之處，而他處理燈罩的線條技巧，十分適用於表現雲的形態。最終我們共同利用這技術，製作了兩個人上半身在雲裏的燈具，並成為我第三個在「帶回家——香港文化、藝術與設計故事」紀念品系列的產品。這次也是十分愉快的合作經驗。（詳見「迷戀」一文，027 頁）

收藏品的紀念品設計，屬於產品設計

的一種，從目標客戶到產品定位都帶有商業目的，有別於一般的文創設計項目。在設計過程中，除了着重創意的運用和個人風格的發揮，更要顧及製作成本與市場接受程度。成功的設計案例，不但是商業與藝術的完美媒合，更能透過紀念品作為宣傳媒介，擴大博物館的參觀者基數，讓藝術品不再僅僅存在於展覽館內，而是能活於日常生活之中。

團 結

設計作品往往反映創作人重視的理念和價值觀，可能是不自覺的，但更多時候是一種人生歷練的流露。團結、合作、連結是我和靳叔成立公司之初最重要的理念，也是公司今日仍然強調的理念，有一段時間，它更成為我重要的設計主題。最初，團結概念的作品發展自陰陽椅（又稱為男女椅）的概念，利用一凹一凸結構，表達人與人的扣連和關係。因此，相關作品既是椅子戲系列的一部分，也開啟了關於團結主題的設計。後來，我又嘗以人形圖案替代椅子，設計出人與人互牽的圖案，直接強調人與人之間各種合作和共存的可能。

2002 年，馬家輝邀請我以團結為題，設計回歸五周年海報形象（poster image），當時椅子已成為我表達對時局想法的重要元素，1995 年我的第一

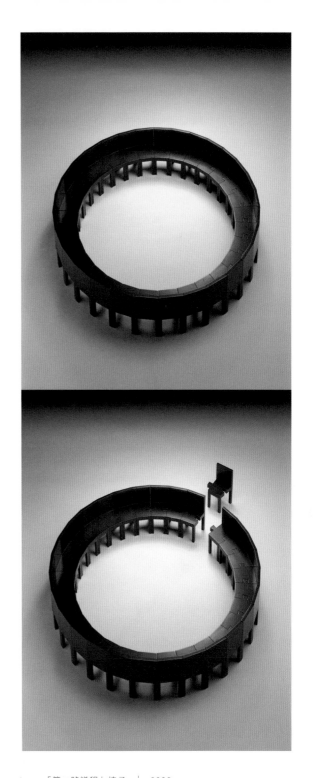

「第二號議程」椅子　｜　2003

「和而不同」海報 | 2004

項公共藝術創作「位置的尋求」便是一例，於是我利用一圈緊緊扣連的陰陽椅回應主題。這張海報設計最後登上了回歸當日《明報》的世紀版，佔了全版的篇幅，可謂十分罕見。然後，我嘗試繼續圍繞着團結主題的思考，翌年，我把回歸五周年單張的設計變成兩項實物作品，分別是「第一號議程」和「第二號議程」，其中後者出現演變，圍成一圈的椅子不但不再緊扣，而且由不同材質製造，凸顯人與人之間的差異。這種演化反映了我當時對團結的進一步思考：在團結的呼聲中，如何顧及彼此的不同，保持個體的獨特性？基於這種想法，我以「和而不同」為題，參與 2004 年以漢字為主題的全國美術大展，以椅子圖案分別建構「和」字和「同」字兩張海報，並以一張與別不同的椅子畫龍點睛，帶出團結之中差異的必然性。2014年，我把「團結」海報與兩張「和而不同」海報的設計混合，為保育項目元創方（PMQ）設計了一張新海報，圍成一圈的椅子和與別不同的椅子組成字母「Q」，既是 PMQ 的象徵，也是 Question（問題）的縮寫，表達思考保育政策由發問開始。

隨後，我把椅子元素的團結概念轉化，透過更具象的人形圖案表達，並把它首先應用於與佳能（Canon）的跨界合作項目。2010 年日本佳能邀請世界各地設計師為新推出的打印機設計 T 恤和賀卡。我以「分享」（Share）為題，以相互緊扣的人形圖案寓意團結，再加上大自然的符號如樹葉和雪花代表地球，寄寓世界和諧。

這次合作之後，我以人形圖案代表團結的理念，一連設計了多項平面圖像及海報。其中一項作品是於 2006 年我們公

司位處的創新中心成立，邀請設計師們宣傳創新中心的理念時，我為此設計的裝飾海報，我分別以 Achievement、Innovation 和 Business 為題，設計了三張海報，象徵創新中心是一個凝聚志同道合的人共同完成目標的地方。另一項作品是在日本 3.11 海嘯後，我在 2011 年受邀參與第八回大垣國際海報邀請展（8th Ogaki International Invitational Poster Exhibition 2011），於是我便以人形圖案為元素，緊扣的人形看上去像快被衝破的拉鏈，卻始終緊扣在一起，象徵日本人在大自然災難中的團結形象，同時祝福他們災後能好好癒合。另外一套共三張的海報作品名為「愛和平」，是 2002 年華人世界「愛與和平」海報展的參展品，我以像齒輪一般的人形圓圈再次象徵團結，道出人的團結是世界實現愛與和平的重要基礎。三張海報既可獨立，也可合併成為一組設計。

以上一系列以團結為題的創作，始於回歸後五年，當時雖然已存在社會爭議，但只屬溝通不足，不難提倡團結。然而時至今日，若然仍舊一味地鼓吹「團結」，只會令撕裂的社會更加壁壘分明，分化更嚴重，因為各陣營在立場與意識形態基礎上存在對立性差異，無法磨合，團結只會出現在立場一致的圈子中，繼而產生排他性更強的情緒。所以我們更應珍惜的是一個包容不同意見和聲音的社會，看重人與人之間和而不同的共存狀態，着重「和而不同」，令多元價值得以保存，這樣每個設計師珍視的創作空間，才不會受到侵害。

上　「愛和平」海報　｜　2002
下　「分享」海報　｜　2010

後跨頁

左　「團結」海報——香港回歸五周年，我以一圈椅子呼籲香港人齊心團結，以對抗包括政治問題與金融危機等種種風浪。　｜　2002

右　「共處」海報——香港回歸接近二十年，社會矛盾加劇，大家都各持己見，像顏色形狀大小不一的椅子。如此局面下，要求香港人團結，實已是強人所難，唯有盼望大家能為共同的目標互相妥協，學習與持不同意見的人共處，達至和而不同，社會方能和諧發展。　｜　2016

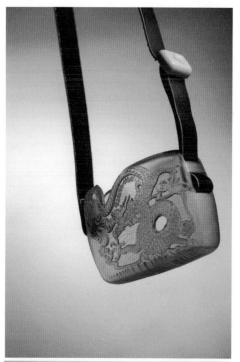

玩 味

作為設計界的一分子，我的跨界合作機緣始於 2002 年的屈臣氏蒸餾水水瓶招紙設計項目，讓不同範疇的藝術家藉相同平台各自發揮，展現不同的藝術手法，透過突破界別的框框，也展現了更多元的創作空間，這是跨界合作最值得鼓勵之處。在 2008 年，我們又碰上了另一次的跨界創作機會，並且由平面設計層面進化至產品設計範疇，與攝影產品業界合作，展開玩味風格的創作之旅，為品牌形象注入更多時尚破格的元素。

2008 年，相機品牌「錦囊」（即 Canon，現稱「佳能」）邀請我們進行營銷策劃，透過設計相機套，推廣當時品牌主打的相機系列 IXUS，我們即時提議邀請不同設計師加入，務求令設計風格更加多元和有趣。我們邀請了張路路（時裝設計師）、楊志超（G.O.D. 住好啲創辦人）、張智強（EDGE Design Institute Ltd. 創辦人及創意總監）、李民偉（建築師／藝術家）和翁狄森（天地之心創辦人及創意總監），再加上我自己，為 Canon IXUS 輕便式相機設計相機套。

除了講求美觀的外形與獨特風格，我更邀請他們從設計中說明隨身攜帶的相機與機套為人帶來的生活享受和品味，最終各人設計了材料與概念都相當不同的相機套，而且體現了每位設計師的藝術手法和生活態度。

本身從事時裝設計的張路路採用布質製造出三款中國手工藝袋的感覺，相機套上的花枝圖案十分簡潔，帶有回

上　佳能「Vision 6」系列相機套——楊志超作品（並非劉小康設計）　｜　2008
下　佳能「Vision 6」系列相機套——李民偉作品（並非劉小康設計）　｜　2008

歸自然的味道，風格相當女性化，切
合其作為女性時裝設計師的藝術風格。

楊志超則以穿戴玉器作為構思起點，
運用青色的矽膠，設計出玉器的感覺，
把隨身攜帶相機比作配戴玉器飾物般
貼身。我們更打趣形容，設計也像一
個肥皂盒。

李民偉起初構思以橡筋作包裹式設計，
但由於橡筋形態難以成形，我們便轉
用黃色的條狀矽膠，編織成橡筋盒一
般的相機套，由於富有彈性，相機套
可因應置入物件的大小收縮放大，更
加便於隨身攜帶。

張智強突破了一般相機套的形狀構思，
創作出像香港小姐身上掛的彩帶形設
計，帶上有多個口袋位置，跨肩配戴
在身上，可同時擺放多件隨身物品，
相機只是其中一部分，意念相當破格。

翁狄森的設計同樣以女性用家為考量，
基於當時手提電話未流行相機功能，
他遂把相機套設計成可配襯女性宴會
服飾的硬盒形提包，讓女士便於攜帶
相機出席宴會。

至於我，起初是想到民間用布包裹不同
東西的形式，並以磁鐵扣作開關，但擔
心磁鐵影響相機功能，便轉用木材質料，
把相機套設計成折疊式包裝，扣合位則
挪用了椅子戲中的「Duo」概念男女椅
設計，藉一凹一凸的結構互相緊扣。

2008 年，整個「Vision 6」Canon IXUS
相機套系列以限量版形式推出，贏得
不少口碑，被媒體廣泛報道，成功為
品牌製造宣傳聲勢之餘，設計師藉設
計帶出的文化觀念和生活態度，更加
提升了品牌的內在價值和形象。

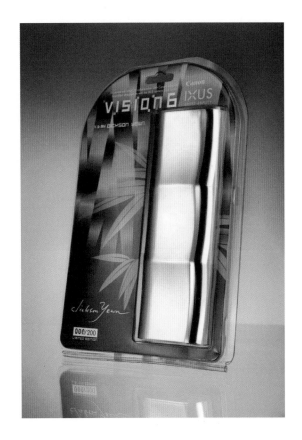

1

VISION 6

2

VOGU4E
SIGHT

3

HK8logy

4

1　佳能「Vision 6」系列相機套──翁狄森作品（並非劉小康設計）　|　2008
2　佳能「Vision 6」標誌　|　2008
3　佳能「Vogue 4」標誌　|　2009
4　佳能「HK8logy」標誌　|　2010

在此次設計項目之後，我們繼續由玩味風格出發，又為 Canon 設計了不同系列的相機帶，今次則由自己公司的設計師負責。這次合作的設計系列包括不同風格，其中一款「紅玫瑰花瓣」設計是屬於強調個人飾物元素的「Another Wardrobe」系列，其他系列包括以香港景色和街道名字為元素的香港主題系列。這類設計系列往往不會大量生產，由於大型生產商不肯承接小型訂單，只能交由小型工廠製作，因此我們往往需要親自嚴格監工，以確保設計效果不受生產水準影響。

這兩次與 Canon 的合作，都以玩味風格作為設計重點，原因離不開市場策略，為的是搶佔以年輕人為主的數碼相機市場。雖然商業目標往往主導了設計方向，但如果我們懂得利用創作空間，勇於跳出固有的設計概念，仍是能夠盡情發揮個人風格，享受設計過程之餘，甚至把品牌文化和價值引領至意想不到的高度。

功 能

繼「Vision 6」相機套系列合作的一年多後，我們再受 Canon 之邀，配合日益增長的單鏡反光相機女性用家市場，設計女性專用相機袋及相機帶，名為「Vogue 4 Sight」系列。與上次合作比較，今次的設計着重功能性，我們先設計內袋的分隔尺寸和規格，確保每

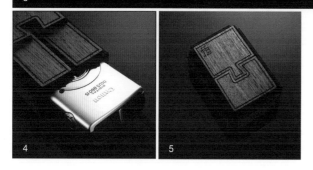

1-5　佳能「Vision 6」系列相機套——劉小康作品　│　2008

個袋容得下一部單鏡反光相機及兩枚鏡頭，設計師受限於固定的內袋尺寸，不能隨意決定相機袋的形狀大小。

在「Vision 6」系列裏，時裝設計師張路路設計的女性化布袋套大受歡迎，某程度啟蒙了客戶的市場觸覺，更加明白女性用家在相機市場的重要性，而且她們已晉升至使用專業相機的級別。張路路理所當然地再次成為今次跨界合作的設計師之一，我又邀請了另外兩位本地著名時裝設計師，分別是鄧達智和劉志華，一起參與創作。

張路路貫徹其簡單自然的風格，再次設計具手工藝特色的布袋，袋上的織花圖案由人手製作，不但予人舒服順眼的感覺，也與相機的重機械味道形成強烈對比。她的相機帶設計也採用了淡淡的粉紅色，與相機袋風格如出一轍。

鄧達智的設計更加凸顯女性特質，鮮紅色的裙邊設計恍如一襲艷麗的晚裝裙，加上同樣是鮮紅色的相機帶，十分配襯典型的女性雍容華貴的氣質。

作為年輕的時裝設計師，劉志華的設計充滿青春氣息，窩釘加流蘇裝飾的型格設計，適合配襯牛仔褲等便服，袋的肩帶和相機帶都以織皮手法設計，盡顯完整的設計細節。

我其實不擅長女性風格的設計，所以我的設計偏中性，袋身由多塊不同圖案的灰白黑布料拼合，並以有真有假的拉鏈作實際間隔功能和裝飾，有趣又有性格之餘，還帶點防盜效果。相機帶則採用方格和中性圖案。

雖然四個作品的設計風格大相逕庭，但在功能設計上卻是一致，能容下相

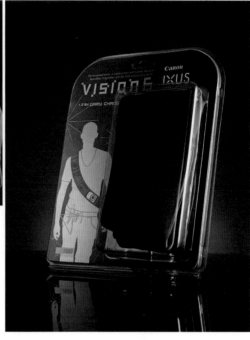

上　佳能「Vision 6」系列相機套——張智強作品（並非劉小康設計）　｜　2008
下　佳能 Another Wardrobe「Love Blossom」相機帶　｜　2010

後跨頁
佳能「HK8logy」相機帶系列（當中左下相機帶為周寶盈作品）　｜　2010

同器材。這次設計唯一可惜的是,整個系列只作短期推廣,在 Canon 的年度品牌展覽上作限量展銷,售完即止,沒有被發展成長期的品牌系列,這也是不少跨界設計項目的遺憾。

天 天 向 上

「天天向上、好好學習」是上世紀50年代毛澤東送給當時小朋友的名句,寄語他們要對未來有所嚮往,影響了數代中國人,更成為不少人的座右銘。在 1970 年代,這名句啟發了藝術家榮念曾創作概念漫畫「天天向上」,漫畫中的主角以「天天」命名,是一個不斷問問題、不肯「好好學習」的小朋友。我與榮念曾由 1990 年代開始合作,主要圍繞他的劇場宣傳海報設計,認識多年,他總是在創作上給予我很大的發揮空間,讓我盡情摸索與演繹個人風格,彼此逐漸建立默契和友誼。繼海報設計合作後,「天天向上」成為我們再度聯手的項目,其漫畫形式及主角「天天」為我們提供了無限的創作可能。

和榮念曾多年的合作中,我最欣賞他的創作之一,就是「大大向上」系列的作品,因為「天天向上」概念漫畫打破了傳統漫畫的框框,透過四格、六格,甚至九格漫畫,利用各種天馬行空的說故事方式,運用空間和破格的處理,把主角「天天」的故事穿梭

1 佳能「Vogue 4」系列相機袋——劉小康作品　|　2009
2 佳能「Vogue 4」系列相機袋——鄧達智作品(並非劉小康設計)　|　2009
3 佳能「Vogue 4」系列相機袋——張路路作品(並非劉小康設計)　|　2009
4 佳能「Vogue 4」系列相機袋——劉志華作品(並非劉小康設計)　|　2009

跳躍於各個漫畫格子中，不但顛覆了大眾對連環漫畫的概念，也是一種極好的創意鍛鍊方法。

榮念曾在漫畫中也利用「天天」與人們展開提問與對話，引發大眾思考。這些漫畫包含了許多對白結構、感歎及助語字的實驗。舉一個三格一問一答形式「學問」的例子：第一格左面的小人問右面的小人問題：「一格一格的圖畫是甚麼？」右面小人答：「那肯定是電影囉！」第二格左面小人再問：「我一句，你一句的又是甚麼啊？」右面小人答：「那當然是相聲喇！」第三格也是最後的一格，左面小人再問：「一格一格，我頭上有一句，你頭上又有一句的，那又是甚麼啊？」右面小人答左面小人：「不會是漫畫吧？！」這些實驗更啟發了榮念曾之後的劇場創作，因此被喻為顛覆文字的漫畫、顛覆劇場的文字。

我最初參與有關「天天向上」系列的創作，是在 2007 年由我策展、香港當代文化中心主辦的「天天向上．香港創意」榮念曾概念漫畫展。展覽在上海 1933 老場坊創意產業集聚區舉行，展出了 200 多幅榮念曾的「天天向上」漫畫，並邀請了香港各創意領域人士以及香港財政司司長曾俊華的藝術參與，同時又得到香港兆基創意書院的學生以漫畫回應，以「天天」為主角，在四格漫畫底稿上發揮創意。

在策劃這個漫畫展時，我和榮念曾也開始籌備把「天天」由平面漫畫主角變為立體塑像，不過受時間與資源所限，未趕及在 2007 年的展覽中實踐。對榮念曾而言，一個純白的「天天」立體塑像有如一張充滿可能性的白紙，提供了平台及框架給大家一起書寫、

「天天向上」九格漫畫 ｜ 2007

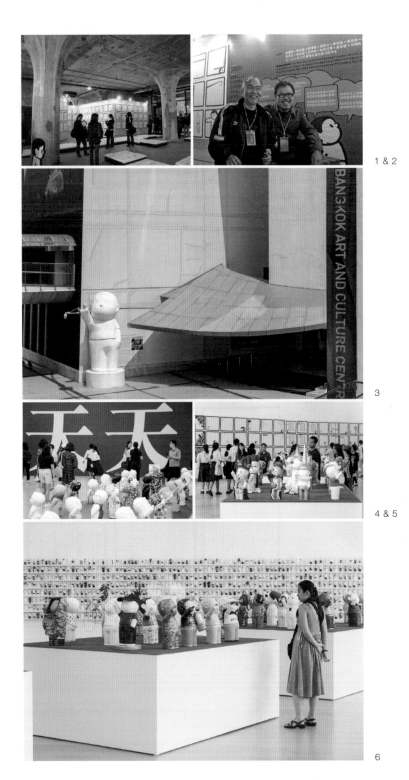

1 & 2

3

4 & 5

6

1-2　「天天向上・香港創意」榮念曾概念漫畫展　|　2007
3-6　「天天向上」泰國曼谷展　|　2019

表達，並討論。書寫表達討論愈多，就愈有可能帶動創意。而我則一如以往，總想把平面上的創意提升至實體藝術品，讓更多人可以接觸和認識。

後來，我得到產品製造商 Zixag 創辦人周達智的幫忙，終於製作出「天天」人形立體塑像，每個「天天」的基本動作都是一致的，稍抬起頭望向遠方，並伸出右手直指天空，似是意有所指。在 2010 年上海世界博覽會中由香港設計中心主辦的「香港：創意生態——商機、生活、創意」展覽上，榮念曾邀請包括我在內的 65 位香港設計師，在純白的「天天」人形塑像上進行創作。由於嘉頓麵包是香港人的常見早餐，加上我與嘉頓的合作淵源，於是我用其經典藍白方格包裝作為「天天」的外套，展現香港特色，又如李永銓（Tommy Li），他讓「天天」塑像背着一棟樓，反映香港市道樓價高昂，普羅市民因供樓或租樓要背負巨大的生活壓力。每位設計師藉着「天天」作為引子，表達了對香港文化的觀察，也向全世界示範了多元地道的香港設計風格。借榮念曾的表述，這 65 個「天天」成為 20 世紀香港文化的一個橫切面。

2011 年，「天天向上」展覽移師香港文化中心再度舉行，並由我再次擔任策展人。這一次，我們請來本地 108 位社會各界人士，既有設計師和藝術家，也包括意見領袖和政府官員，發揮各自的想像和創意，把「天天」塑像繪製成各種造型的創意作品。從這次眾多不同的構思和設計圖案，不但看到了大眾豐富的想像力和創造力，更加見證了香港文化的改變。2012 年，展覽轉到東京舉行，邀請了當地設計師們一起創作。我們更為展覽製作了一個五米高的毛坯

雕塑，最後日港兩地設計師共創作了130 件不同表情和服飾的「天天」塑像，「天天向上」成為了兩地設計界互相對話的創作平台。

事實上，「天天向上」在 1970 年代末以概念漫畫形式誕生，由小孩子教育，一直發展至今天的集體創作，並且成為象徵香港的文化平台，發揮文化交流的作用，為各地文化帶來溝通的渠道。這種演化過程，既歸功於創意人才的設計觸覺，也基於香港文化人的多元性。由於沒有深厚的文化包袱，外來文化與本地文化長期混雜，反而令這類文化符號有更大可塑性。從文字角度，它既可代表年長一輩對毛澤東的認同，又可代表新一代對自己未來的追尋和期盼，反映了新舊世代的分野。從雕塑形態角度，向上指的動作既像有所指，也可解讀為無所指。若是有所指，是追求，抑或發問；是指責，抑或欣賞，這動作沒有帶來答案，反而是問題的開始。然而，可以肯定的是，它集結了香港幾代人的文化認同和演繹，這些演繹一方面反映了與中國文化的關係，一方面又看到了香港如何認識自我身份和問題，為香港人提供了各自表述的公共平台。

「天天向上」起初單純是平面設計，經歷多次策展項目，繼而與「之道生活館」（Zixag）合作，成為實體產品。由於它的概念蘊含豐富的想像空間，有利跨界創作，因此成為了發展創意產業的工具，多項文創產品陸續誕生。例如 2013 年我與友儕創立的文創品牌「No Art No Fun」（詳見「樂趣」一文，142 頁），邀請了不同設計師設計的20 款餐墊，其中一款便以「天天向上」九格漫畫為主題。開創實體「天天向上」塑像公仔的 Zixag，除了製作一系

1 劉小康的「天天向上」雕塑 ｜ 2012
2 「天天向上」日本東京展 ｜ 2012

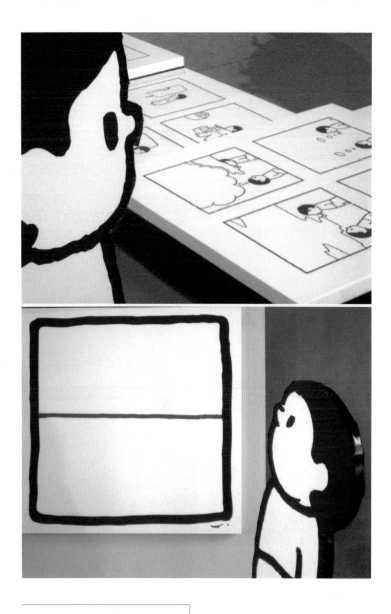

上　「天天向上」展品　｜　2007
下　「天天向上」標誌　｜　2010

列不同大小，甚至各種手指姿勢的立體「天天」公仔，也繼續開發不同類型的產品，例如是十分受歡迎的「天天算算牌」。這是一盒模仿塔羅牌的紙牌遊戲，透過抽牌形式，讓玩家決定和解讀自己的「命運」。紙牌概念由榮念曾構思，他選用 64 組疊字四字詞作為紙牌內容，我則負責紙牌設計。坑法可以是玩家抽牌後，將紙牌置於自己額上面向他人，自己暫不知抽牌結果，經他人拍攝並將結果放上社交媒體，然後才自我解讀抽牌結果。

文化設計一旦投入了創意產業鏈，如何繼續發展下去，主要取決於業界的經營取態和操作技巧。自從成為立體產品後，「天天向上」系列一直處於隨機性發展的模式，在未來將有更多演化的可能。在現階段，我主力處理它在本地的創作授權，範疇包括產品設計和展覽策劃，例如 Zixag 和「No Art No Fun」便是經授權後開展設計合作。

「天天向上」系列的誕生，起源於榮念曾先生的文字觸覺，建立於他勇於跳出漫畫框框的決心，成為一代香港文化人的典範。隨着設計主題的開放性不斷增加，「天天向上」已不再限於漫畫形式，而是成為了多種媒介都可介入的設計平台。藉着香港創意人才的觸覺和創造力，它將不斷被更新、被定義，真正演繹了「天天向上」的創作態度和生命力。

商 業 模 式

我們與 Canon 聯手的多個設計項目，其中把設計變成實物的工序，有賴與產品製造商 Zixag 的順利合作。Zixag 既是生產商，本身也是一個本地文化創意產品品牌，透過與本地或海外設計師和藝術家的合作，創作不同系列的文創產品，例如與榮念曾合作，把其「天天向上」概念漫畫發展成同名的文創產品系列，包括漫畫主角「天天」不同大小不同姿勢的實體人形雕塑。

在合作 Canon 系列後，Zixag 愈發留意到香港設計風格的多樣性，見識到本地設計師的無限創意，在 2010 年銳意嘗試發展相關產品系列「Art in Motion」，並邀請了我、高少康、何倩彤和江記等本地設計師、藝術家，設計生活化產品。「Art in Motion」的意思，就是讓設計透過產品流動。因此計劃的第一炮，便是設計不同大小功用的袋，如手提袋、電腦袋和筆袋等，把紙上的創意設計移至隨身攜帶的產品上。

同年，Zixag 首次在上海設立分店，適逢世博會在當地舉行，我們再度合作，製作由兩名跟隨並協助我創作的理工學生張靜嫻和周寶盈設計的世博紀念手袋，與「Art in Motion」系列產品一起在上海分店展銷。

與 Zixag 繼續合作，除了因為 Canon 系列後，我們認同其生產技術，更重要的是，他們的商業模式為經營創意產業起了示範作用。這種商業模式包含了設計以外的三個範疇，分別是開發產品（例如決定袋的造型、結構與

天天算算牌 ｜ 2014

上　上海世博紀念袋　｜　2010
下　「圖騰椅」系列　｜　2017

物料）、與藝術家互訂合約條文（例如設計權限誰屬）和開拓生產、銷售渠道。當中的操作細節，決定了公共藝術能否投入產業鏈，從而使地方的創意產業蓬勃發展。

綜觀今次的合作經驗，不得不承認，我們最難掌握的是開拓銷售渠道這個環節。銷售渠道未能擴展，產量不能增加，平均製作成本上升，進一步推高產品價格，令產品繼續滯銷，形成惡性循環。在現階段，我們雖然要放緩發展這種商業模式，但不會就此放棄，未來將會繼續參考亞洲其他城市如台灣的成功經驗。之後發展了「No Art No Fun」，這又是另一個故事了（詳見「樂趣」一文，142 頁）。

樂　趣

在跨界合作的領域中，我不斷努力經營與探索，在 2013 年創立了「No Art No Fun」設計系列，旨在透過聯合本地設計師的力量，展現香港文化的多元性，並藉跨界合作，把平面設計延伸至產品設計，把設計師的作品發展成實用產品，令設計進一步融入大眾的日常體驗，為生活帶來樂趣。這種跨界合作的邀請，同時是為了承傳過去與藝術家的合作模式，延續當中的成功經驗。此系列的命名靈感來自 1970 年代本地電影《天才與白痴》插曲的一句歌詞「No money no talk」，我認

為藝術的責任之一，是增加生活的樂趣，因此取名「No Art No Fun」。

這個計劃共邀請了 11 位本地設計師，他們橫跨了本地設計界的四個年代，其中靳叔代表最早的一代，本地雕塑家麥顯揚與蛙王郭孟浩屬第二代，我屬於第三代，我的學生張靜嫻、周寶盈等及我的兒子劉天浩則成為了第四代。每一代設計師由關注主題、設計手法、藝術形式，到色彩運用都有不同取向，他們的設計集結一起，可謂形成了香港創意文化的縮影。這計劃有兩個具體的基本目的，一方面是透過這個跨界平台，招聚我相熟或陌生的設計人才，集合他們的作品化身為人們的實用產品；另一方面，讓「No Art No Fun」的形象超越一般品牌概念，成為香港視覺藝術印象的縮影。

對於我而言，生活中的樂趣應垂手可得，例如我十分在意每天吃早餐時所用的餐墊，雖然已有多種款式可替換，但當中的設計未必都合心意，於是便萌生自行設計的想法，餐墊成為了此計劃開拓的第一項產品。設計餐墊的另一原因，是它可當畫作被觀賞，一張餐桌上如果放滿了不同的餐墊，就能同時間欣賞不同的畫作，令人賞心悅目，就如我為自己策劃了一個小型展覽，這都增加了我的設計意欲。

在本計劃的 20 款餐墊設計中，最令我感動的，是得到著名雕塑家麥顯揚遺孀的首肯，借其先夫有關馬的畫作，合作製成了四款餐墊。

另有兩幅設計是來自郭孟浩的作品，他被公認為最具香港味道的藝術家。第一款設計來自我購自他的畫作，我放大了畫作的局部，成為了餐墊的設計，

1

2

3 4

5

6 NO ART
 拐 NO FUN
 拐

1 No Art No Fun ——「Curate Your Own Table Show」餐墊系列 —— 劉天浩作品 | 2013
2 No Art No Fun ——「Curate Your Own Table Show」餐墊系列 —— 李梓良作品 | 2013
3-4 No Art No Fun ——「Curate Your Own Table Show」餐墊系列 —— 劉小康作品 | 2013
5 No Art No Fun ——「Curate Your Own Table Show」杯墊系列 —— 劉小康作品 | 2016
6 No Art No Fun 中文標誌—— 劉天浩作品 | 2019

1

2

3

4

5

6

7

8

9

10

11

12

No Art No Fun ——「Curate Your Own Table Show」餐墊系列 ｜ 2013

1	張可之	2	高少康	3	郭孟浩（蛙王）	4	靳埭強
5	周寶盈	6	劉小康	7	劉小康	8	郭孟浩（蛙王）
9	劉小康	10	何思芃	11	陳漢標	12	劉小康

上面的文字書寫風格相當隨意，再添上不同的顏色，看起來既像一幅港式塗鴉作品，又帶有書法作品的特色，故此形成了十分強烈的本地文化風格；第二款設計由多個他自己創作的蝌蚪圖案組成，蛙王的代表圖案是青蛙，未演變成青蛙前的蝌蚪，自然也是具象徵意義的圖案，我們則負責編排圖案的位置。

此外，其中一款設計來自榮念曾的概念漫畫「天天向上」系列，餐墊的設計在他四格或九格漫畫的基礎上，進一步擴展至二十四格，設計結合了漫畫主角「天天」及我的椅子概念。這次與產品製造商 Zixag 合作，也是我們發展「天天向上」產品設計的其中一環，也開啟了「No Art No Fun」往後的產品拓展。

各款餐墊設計就像一幅幅不同的畫作，當中的趣味在於包羅萬象的特質，由設計界前輩到年輕設計師，由漫畫、書法到實驗性創作，當中既有抽象又有具象，色彩運用也千差萬別，完完全全反映了香港文化的多元性。

值得一提的是，餐墊製作看似運用單一的印刷方法，我們誤以為製作十分容易，原來殊不簡單，既要符合運用環保墨的要求，又要控制製作成本，再加上印量過少找不到承接的工廠這常見問題，都為產品的製作過程增加變數。幸好，最終的製作成果令人滿意。

未來，我們將繼續利用此平台開拓不同的產品設計，邀請更多人合作，其中包括小兒劉天浩，他在荷蘭讀設計課餘時設計了一組木製玩具，透過原創者的設計，進一步清晰表達原本想講的故事，並且開拓更多的產品行銷

渠道。因此，「No Art No Fun」也是
我摸索創意產業運作模式的重要平台
之一。

上　劉天浩的「Moon」系列木製玩具　｜　2017
下　豬仔錢箱　｜　2018

後跨頁

No Art No Fun——「Curate Your Own Table Show」餐墊系列——麥顯揚作品——
一直以來，我都喜歡與不同的人合作，總覺得有好玩的事，應與眾同樂。至2013年成
立了 No Art No Fun品牌，就邀請了不同朋友一起加入，當中有我的老師，也有我的
學生；有殿堂級前輩，也有新進青苗；有設計師，也有藝術家。我們把各位朋友的圖案
應用在產品上，而「Curate Your Own Table Show」就是第一個系列，希望能透過品
牌，把藝術及設計的趣味融入大眾的生活中。可惜我們經營此類產品業務經驗不足，加
上所能投放的資源有限，此產品系列至2019年暫停營運。　｜　2013

商業決定設計

我與靳叔均愛做文化設計項目，但在社會層面上比較有影響力的設計，卻往往是商業項目，因為無論是標誌、包裝、品牌或產品，都可讓設計直接走進消費者的日常生活，甚至改變人們的觀念，例如 2002 年我替屈臣氏蒸餾水設計水瓶，成為了常伴香港人左右的設計品，且扭轉了人們認為瓶裝水作為消費品只限於解渴的觀念（詳見「觀念」一文，180 頁）。而對企業來說，他們往往期望透過做好品牌形象和設計包裝，在消費群體中確立清晰形象，以增加產品的銷量，甚至讓企業的發展更上層樓。雖然設計的而且確可以協助企業達到上述目標，但我認為，真正的焦點不在美化形象和包裝，而是協助企業找到真正有待解決的問題是甚麼。企業時常誤以為只要做好形象，許多問題就會迎刃而解，但事實是視覺美學上極優秀的設計，也僅能解決簡單的符號問題，而無法解決企業在運作上的諸多問題。我認為身為設計師，是可以透過設計項目的研究過程，發掘企業的核心價值和面對的問題，並藉着設計項目幫助企業加大發揮原有價值，和解決部分根本問題，整固基礎，再進一步協助企業在大環境中確立文化定位。例如我們受聘為北京國家大劇院建立導示系統，標幟的美觀和是否配合四周環境等因素，我們固然會納入設計的考慮當中，但真正重點是導示系統的設計，能否解決觀眾迷失在偌大的劇院中，不知如何進場這根本問題，所以我們針對這問題設計的系統，可讓觀眾進

入這龐大的劇院後輕鬆快捷地找到自己的位置，不會因找不到自己所屬的劇院座位而產生焦慮，影響觀賞節目的心情（詳見「問題根源」一文，156頁）。當然企業不要誤以為單純依賴設計就可解決所有問題，企業自身也要做好本分，例如提升生產技術和產品質素，並迎接各種社會議題包括環保、綠色生活、可持續發展等帶來的新挑戰，才能產生更大的市場效益。

由此可見，從事商業設計的第一步，就是釐清核心問題所在。例如同樣是更新品牌，本地傳統中式餅食品牌「榮華」，與周生生珠寶金行有限公司面對的問題就不一樣：前者着重如何在強調品牌歷史地位的同時，吸引年輕一代品味傳統食物，使之能追上時代變遷，故在1997年提出以「華食新傳統」作為品牌定位，及至2012年演變為「Tasting Life」這更為國際化、更為廣泛包容各式產品和顧客的品牌定位（詳見「演變」一文，177頁）；後者則在凸顯周生生珠寶金行有限公司與粵港澳湛周生生珠寶金行有限公司的分野，同時確立精緻時尚的品牌形象（詳見「精緻」一文，172頁）。此外，設計也可以在改善公司的管理系統上扮演重要角色，例如在中國銀行香港支行的新總部大廈落成後，我們為中銀訂立了一套企業形象規範系統，令企業能有效處理不同層次的信息，後來更伸延至在全中國使用（詳見「管理」一文，152頁）。

第二點我想指出的是，雖然我和靳叔均很喜愛從事個人風格強烈的設計甚至藝術創作，但在商業設計方面，我們強調的是設計作為一項專業，有清晰的目標，希望在設計完成後，客戶會感到這設計是屬於他們的，甚至感到本身就應該如此，而作為設計

師，可以隱身其後，甚至被淡忘，客戶不必向人強調這是劉小康或靳埭強的設計作品，而是會說：「這是我們公司的設計。」我們為客戶進行品牌設計時，會追本溯源檢視品牌的歷史，深研並梳理品牌的文化，協助企業建立與當地文化緊扣且企業自身認同甚至堅信的品牌理念，例如我為中國內蒙古鄂爾多斯羊絨集團設計新商標時，就曾在蒙古草原實地考察，並挪用岩畫中繪畫羊的圖案作為設計元素（詳見「根源」一文，184 頁）。品牌的建立需要緊繫本源，設計亦該當如此，所以對企業的長遠利益而言，品牌設計不可像三不五時換季般更換的時裝，因為這會令品牌缺乏統一連貫性，而是需要將品牌設計視如親生骨肉，持續栽培孕育和發展。至於對設計師而言，從事商業設計必須抱持以服務設計目標為先的態度，一方面不凡事聽命客戶的喜惡要求，另一方面要放下設計師自身的個人設計風格，以專業態度為客戶尋求解決問題，並提升長遠競爭力的最佳方案。

要做到透過設計釐清核心問題並加以解決，以及讓企業將設計成果視如己出，就必須有第三點團隊精神來支撐，這不是指企業或設計公司內部的團隊精神，而是設計公司與客戶坦誠地共同協作的團隊精神。設計師需要客戶將他們視作企業團隊的一部分，這點的意義非常重要，因為只有以這種態度來協作，設計師與客戶就不再僅僅是買與賣的關係，企業需要付出的不止是金錢，而是為設計共同付出努力，例如在尋找企業核心價值和面對的市場問題時，企業能與設計師坦誠溝通，商討究竟當中有哪些部分設計師是可以幫忙的，哪些部分設計師則無法提供協助，企業得自行尋求另外的解決方法。強調團隊精神，亦是我們公司商標圖案設計中的其一

重要含義。（詳見「階段」一文，150頁）

上述三點對製作成功的商業設計相當重要，而隨着經驗的積累，我慢慢發現還有一點必須強調的，就是設計能否為客戶看遠一點，鋪墊將來的可能性。這是我們現在從事商業設計項目的主要目標之一。回顧過去，我們在最初的商業設計案例中，並沒有做到這點，至今才發現這反而可能是最重要的一環。無論是建立品牌，還是經營設計項目，設計師和企業均需要在自己身處的社會環境中看得遠，尤其是文化方面，我指的不止是自己公司的文化，還有包括思考如何緊扣城市的文化、區域的文化，甚至全球的文化走勢。這有助企業探尋將來的發展可能性，是培養軟實力的方法。當設計師和企業的視野提升到更高更遠，就不止於製作看到、用到的設計，而是能認識該地方的設計需要，並提供解決方案。例如我現正參與的「啟德發展計劃」和深圳華潤城兩個公共創意項目，就是在設計時考慮到將來長遠的區域創意文化發展，並吸納更多該區不同的持份者參與共同發展創意產業中各項設計，藉以一起建構將來的文化（詳見「公共決定設計」一章）。當然，不少客戶不能一下子去到這麼遠，但我們也正在尋找一些客戶可站在這層次去共建設計的可能。

我的設計生涯從文化設計開始，後來逐漸接觸了許多商業設計項目，意想不到最終還是要回過頭來思考文化，才有助企業透過商業設計項目長遠發展。

階 段

公司的商標設計如能歷久彌新，在時間的洗練當中仍不會予人落伍的感覺固然最好，但若時移勢易，更新公司的商標以對應時代，及配合公司發展的不同階段，也不失為 個好選擇。就以我們的公司商標為例，在時間的巨輪中也歷經幾番修改，以配合香港發展、設計專業發展、公司發展及我們設計師發展的不同階段。

1976年靳叔與舊同事兼好友張樹新創立新思域設計公司，當時香港經濟開始起飛，香港設計業也剛起步，在英國殖民管治下，人們對現代設計的追求很受西方設計影響，所以公司標誌也很西化，具現代感，甚至有說竟然像德國納粹時期秘密警察蓋世太保的標誌。

及至1970年代，基於呂壽琨、王無邪領軍的「新水墨運動」影響逐漸浮現，設計界別開始思考中國傳統文化如何與現代藝術及設計結合，靳叔也對如何運用中國傳統文化元素進行設計有了反思，故公司標誌改為以中國懷舊招牌的骨格來設計。那段時間公司投入大量資源及精力從事文化設計，如參與製作亞洲藝術節的海報等，商標的改變反映了公司在那段時間對中國民族文化如何置入設計的思考與追求。

我在1982年加入新思域設計公司，在1988年獲靳叔之邀共同將公司改組為「靳埭強設計有限公司」，並於1996年易名為「靳與劉設計顧問」。在1988年構思新的商標時，我們選用了具有兩千多年歷史的中國吉祥圖案「方

1 「新思域設計」標誌 | 1970年代

2 「新思域設計」標誌 | 1980年代

3 「靳與劉設計顧問」標誌 | 1995

4 《靳埭強設計有限公司標誌作品圖冊》 | 1988

5 《靳埭強設計有限公司八十五獲獎近作集》 | 1991

勝」作為商標形狀。這由兩個菱形對角相疊的中國傳統圖案，有「同心相合，彼此相通」的吉祥含義，我們取之改為商標，有三大原因：一）希望凸顯我們的文化血源，且能將中國傳統元素有效轉化為現代設計；二）具有力能勝任的意義；三）最重要的，是透過兩個方格八個角的圖案象徵設計師和客戶兩隊人的緊密合作。我和靳叔均相信，設計是團隊工作，指的並不是我和靳叔兩人合力，而是設計師和客戶的緊密合作，這也是我們公司的經營理念。我們相信一件工作的成功，客戶的承諾和投入很重要，客戶不能抱有付了錢等待成果的心態，而是需要一起參與討論，投放時間及資源在設計上，而多年經驗積累的事實也證明，我們的信念行之有效。為推廣新公司，我們在 1991 年還製作了《靳埭強設計有限公司八十五獲獎近作集》一書，講述我和靳叔二人以 85 件作品共獲得了 128 個獎項。這商標一直沿用至今，及至 2013 年邀請高少康加入改組成為「靳劉高創意策略」後仍不變。

我們的公司商標經歷從上世紀 1970 年代至今的變遷，反映了香港的變化、社會大眾對設計需求的轉變，以及香港設計專業不同階段的變化——由最初向西方學習做專業設計，融入西方社會作為開始，到反思中國文化可以在設計上做些甚麼，以至將中西文化融會貫通成為專業。而糅合這些階段，我們最終整理出公司現今的定位：「以國際的視野與本土的經驗，結合文化與商業，引領着中國的品牌設計。」

4

5

後跨頁

「近樓高遠見月明」月餅——當年，時值我司成立 40 周年，我們就請合作多年的品牌榮華幫忙製作了紀念月餅，餅上印上靳叔、我和高少康的容貌，象徵我們三代同堂，一起領導整所公司。而包裝設計方面，當然也別具心思。清雅的白色紙套上以我司一直沿用的方勝標誌密鋪平面，中間月圓部分上的圓點都是鏤空的，透出底層金色的月光。只要有此紙套在手上，無論我們身在何方，都能分享到同一個月光。 | 2016

樓高遠見月明

上 中國銀行年報 | 1989

下 1980年代我們團隊與內地的中國銀行團隊會議，順道
　　於當地遊覽一番。 | 1980年代

管 理

設計師都知道，設計基本上是個解難過程。作為設計師，我們透過設計為人們消除生活上的不便，協助企業進行管理。你或許疑惑，管理是商業行為，重條理；設計是創作，重概念，兩者風馬牛不相及，設計是如何能協助企業管理呢？從過去30多年斷續地與中國銀行合作的經驗中，我發現兩者其實相輔相成。

今日中國銀行的標誌，乃出自靳叔的手筆。早在1980年，靳叔獲邀為中國銀行香港分行設計商標。該標誌外形象個古代的錢幣，象徵銀行業；中心的部分是個「中」字，代表中國；外圓內方而以紅色直線相連，喻意貫通全球。標誌一出，獲一致好評。1981年，靳叔更憑這標誌勇奪美國傳達藝術（CA）年鑑設計獎，這是一個國際權威性的專業設計獎。1986年，中銀總行為統一各地分行的標誌，於是全國進行徵選。這個原先只代表中銀香港的設計再次贏出，自此成為全國中國銀行的標誌。

我們與中銀的合作並未就此完結。1980年代，隨着銀行業務高速增長，他們愈來愈重視企業形象與現代管理。1990年，由著名建築師貝聿銘設計、在美利樓原址興建的香港中銀大廈落成並啟用，成為中銀在香港的新總部。為迎合新的國際化企業形象，我們也順理成章繼續被委約為設計顧問，負責訂立一套企業形象的規範系統，當中涉及銀行名字的中英文字體、文件署式的標準等等。要建立這套系統，除為美觀外，更為使企業處理不同層

次的信息時有統一的系統可循。後來，我們更為香港中銀大廈設計禮品包和宴會用品，為他們的形象系統提升至全新的層次。

我們為中銀香港設計的這套形象系統，亦獲得中銀總行的垂青。當年正值中國改革開放，中國銀行在國內以每年新增約 1,000 間分支銀行的速度急速擴展，極需要傳達統一的企業形象。我們都很明瞭，這項委任的重點不僅在於提升形象，更在於建立一套完備的管理工具。於是，我們重新調校了中英文名稱的並置格式，也轉換了英文字體、空間規格的規範等等，所有格式都是有系統地進行調整。另外，香港作為國際城市，香港人都較習慣中英文在視覺上同時並存，也因而在展示的方法上較為完善，所以我們又特意為中銀訂立了中英文同時出現的視覺比例與規範。對於不熟悉中英混合使用的國內管理層而言，這種規範大大減少了混亂和出錯的機會，對整體的管理來說相當重要。

另一重點是，由於中銀是對外的銀行，這套系統必須同時符合不同地區或國家的規例。譬如在某些國家，銀行名字要放在國家之後，例如加拿大中國銀行；在少數民族地區，銀行名稱上須加入少數民族的文字等等。我們這套系統可說是成功地處理了這些額外的信息傳播要求，提升了管理效能。

假使當年沒有建立此形象系統手冊，每間支行的職員每遇上視覺處理相關的問題，他們都得花上大量時間思考、嘗試，甚至從錯誤中找尋解決方案。如此一來，所耗費的資源、時間，實非我們能夠想像！而且，當中涉及的

1	中國銀行大廈標誌	1990
2	中國銀行發行港幣鈔票紀念書冊	1994
3	中國銀行企業形象規範系統指引	1990

錯誤，更會損害公司形象，妨礙企業信息的傳播。

中國銀行決定聘任我們進行設計，而我們的設計反過來影響他們的管理；先是管理決定設計，繼而設計決定管理。如此互相依存的關係，再一次成就了我們團隊的一份經典之作。

資 源

廣東話一句俚語「睇餸食飯」，意思是我們按照實際條件或環境作出相應的選擇和決定。設計師考量設計的方向時，往往要顧及客戶所能付出的資源。資源充裕，則設計者可選擇於作品中應用更上乘的物料；資源不足，或會局限了設計師的選材，可算是資源決定了創作的方向。可是，創意源自設計師本身，未必受物質影響。資源縱然決定創作的方向，卻不一定局限設計師的創意。設計師絕對可以在有限的資源下發揮創意，打造出優秀的作品，為客戶帶來無窮效益，豐富客戶的資源。所以，資源可決定設計，設計亦可決定資源。

在完成中銀企業形象規範和門面招牌設計手冊後，於 1994 年和 1995 年我們再次獲中國銀行總行邀請，為其首次在香港及澳門發行的紀念鈔票設計精裝封套。1994 年，香港版套裝獲批充裕的製作費，我們決定以隆重得體

1　中國銀行發行港幣鈔票紀念精裝封套及特刊　│　1994
2　中國銀行發行港幣鈔票紀念海報　│　1994

為目標，選用名貴的物料，為作品打造比較隆重的感覺。那是一個富中國傳統色彩的精緻錦盒，概念是把中國古代的書函錦盒與鈔票上的西方圖案合而為一。那錦盒的結構像個火柴盒，只是中央多了一個燙上金色中銀商標的活動機關，用者只要輕輕一按，內盒就能脫離外盒，再輕輕一拉，就可移出整個內盒，非常有趣。那也是我第一次做這種帶有活動機關的設計。

一年後，我們設計澳門版本時獲批的製作費僅有香港版本的十分之一左右，而中銀亦明確指示作品要以簡約為目標。我們並未氣餒，反之，我們循比較港澳兩地各方面的差異着手，分析她們在歷史上的角色、城市規劃和人口結構等方面的分別。我們發現，澳門面積雖然比香港小，經濟體量也大不如香港，可是，小小的社區深受殖民領主的影響，整個城市籠罩着浪漫的葡國藝術氣息，詩意而脫俗。

在構思主題時，我想起中學時曾與同學們遊覽澳門盧九花園（盧廉若公園）的經歷。那是一個煙雨濛濛的下午，園中的荷花正盛放着，細密的雨粉輕盈地落在花瓣上，把荷花都洗刷得清澈潔淨。雨中賞荷，好不詩意，恰如澳門予人的印象，詩意脫俗。故此，我們就決定以這澳門的市花為創作的主題，既能迎合要保持簡約的要求，又能體現澳門特色。在執行上，我們模仿了呂壽琨的禪畫構圖，上方紅色的中銀商標與下方帶紅的荷花垂直對應，使整個主題和意境更為突出。

香港版的錦盒包裝顯然比澳門版的單頁設計來得豪華，但意想不到的是，由於澳門版發行量少，後來在市場上獲炒賣，收藏價值竟高於香港版。今

中國銀行發行澳門幣鈔票紀念特刊及紀念品 | 1995

後跨頁
中國銀行發行澳門幣鈔票紀念特刊及紀念品 | 1995

中國銀行發行澳門幣鈔票紀念
Comemoração da Emissão
de Notas de Pataca pelo Banco da China
1995·10·16

次的創作讓我們體驗到，資源雖決定了創作的方向，卻不必局限創意，只要深入發掘題材，依然能製作出色的作品。

問 題 根 源

設計就是要解決問題，所以優秀的設計，必須要認清問題的根源，並尋求最有效的解決辦法。我們替於 2007 年開幕、位於北京的國家大劇院設計的導示系統，就是設計解決問題的很好範例。

國家大劇院在開幕之初已有導示系統，及後亦曾再聘請設計公司替他們更新導示系統，但一直被觀眾投訴，指無法讓他們快捷有效地尋找並進入演出場地，故每天演出不斷，每天投訴也不斷，因此在 2008 年，國家大劇院邀請我們協助建立全新的導示系統。

國家大劇院佔地近 12 萬平方米，總建築面積更達差不多 15 萬平方米，即 160 萬平方呎。演出場地有歌劇院、音樂廳、戲劇場和小劇場，所有場地能同一時間容納 5,000 多名觀眾，由此可見，觀眾來到這麼大的地方去尋找自己應該進入的演出場地及座位，會不期然產生一種焦慮，尤其當開場時間逼近，如他 / 她是首次進入場館，這種焦慮感必定會更強烈。以往失敗的導示及標識系統，着重指示這裏是甚麼樓層、甚麼演出場地，但這些資訊對焦慮的觀

眾沒有作用，因為他們最主要是想在整個場館的數十個入口當中，找到屬於他的入口和座位，而不需要知道這裏是第幾樓。

成功的設計最重要是能夠從用家的角度出發，回應用家的基本需求。大部分導示系統會從配合環境的角度切入，但在我看來不止這麼簡單，我們需要更進一步，顧及用家是甚麼時候開始變成用家。以進入劇院而言，觀眾從購票那一刻開始，其實已成為劇院的用家，因為當下已決定了他要進入哪一個入口去尋找自己的座位，所以當他抵達劇院後，導示系統最重要是協助他找到屬於他的入口。因此我們設計的導示系統，在門票上已清楚標示每位觀眾的入口編號，並以該編號設計了一個標誌式的符號，那麼觀眾抵達場館後，只需依從這編號，跟隨場內同款式標誌式符號的指示，就能找到演出場地的入口。情況就有點像機場的閘口設計，你手上的登機證不會標明你要去甚麼樓層，只是註明入閘口的編號，而機場的空間設計也作出配合，清晰標示不同的閘口要往哪個方向走。

在導示系統的立體設計方面，我們為國家大劇院設計的各入口指示牌，以具現代感的弧線雕塑形狀呈現，旁邊的紅線還帶出少許中國特色，但設計導示系統，美觀只屬次要，解決根本問題，解決數千人湧進劇院空間時所產生的焦慮，才是整個設計系統背後最重要的一環。

1　國家大劇院外觀
　　（並非劉小康設計）　│　2007
2　國家大劇院內導示系統　│　2008

上　機場快綫列車外觀 ｜ 1998
下　機場快綫標識系統建議書 ｜ 1998

整 合

我和靳叔均相信，設計不能閉門造車，而是設計師與客戶的團隊工作（詳見「階段」一文，150 頁），有時更需要與不同的生產商、其他設計公司協力推行設計項目，故必須具備將各方資源、要求、意見整合的能力，而有時也正因為透過整合各方面的差異，才使設計成為最終的模樣。

為配合赤鱲角香港國際機場於 1998 年啟用，地下鐵路公司（現香港鐵路有限公司）興建了一條連接香港國際機場及香港商業中心區的機場鐵路，全長 35.3 公里，旅客由機場前往中環市中心僅需約 24 分鐘。時值九七回歸前，為配合機場鐵路的啟用，地下鐵路公司在英國就機鐵的品牌設計項目進行國際招標，當時來自英國意欲投標的公司 Citigate Lloyd Northover，為補足其對中國及香港文化缺乏認識和理解這缺點，特邀我們公司加入共同參與這設計項目，終獲地下鐵路公司聘任。

以前我們曾與日本公司合作進行設計項目，但未嘗與亞洲以外的公司合作，故 Citigate Lloyd Northover 可說是第一間我們與之深度合作的西方公司。這次經驗，無論從策略、實際執行，及至設計管理方面，我們都獲益良多，尤其 Citigate Lloyd Northover 委派到香港負責溝通和管理項目的設計管理專家 Susan Lee，其管理能力讓人佩服。英國公司的強項在設計管理上，方法精密，尤其如此大型的項目涉及大量的人手及與不同單位的協調合作，他們從一開始就各方面已有清晰的預算，包括成本、每位工作人員的時間

投入，至每階段要達到甚麼成果，及下一階段的開展又需要有甚麼基礎等，都有全盤計劃，還顧及怎樣做簡報、怎樣開會等細節。相比起來，我們當時在項目的執行管理方面就很「土炮」，相對缺乏系統，所以是次合作是很好的學習過程，有助本地設計專業的提升。

機鐵設計項目的工作包括命名和整體規劃，我們當時還邀來語言專家和風水師在中英文命名上進行推敲，加上機鐵以特快形式運行，曾經考慮的名字包括飛翔快線、飛翔快鐵（簡稱飛鐵）等，但由於顧及人們最終還是會視之為機場鐵路，稱之為機鐵，所以在整合各方意見後，選用了機場快綫（Airport Express）這較保守的名稱。

機場鐵路就是將旅客從市區送抵機場然後乘搭飛機，所以細看我們設計的商標，你會發現右邊如地球的表面上，畫有幾條代表高速鐵路的白線，而左邊的三角形圖案則象徵飛離地表的飛機，寓意乘搭此鐵路到盡頭就可一飛衝天，整個構圖強調了速度感。

項目執行的過程中，涉及了向大型公司不同部門的遊説，以選擇整個機鐵項目的主色調為例，就經歷了長時間的調查研究及遊説工作。我認為以藍綠色作為機鐵的主色調很合適，這是在整合對天空和大自然的想像、予人新科技的感覺，及原有鐵路系統中未曾選用的色彩等因素後得出的結論，但由於與我們合作的公司，以及地下鐵路公司的管理層均是外國人，他們反而是最迷信的一群，尤其相信中國風水及注重各樣忌諱，他們聽到藍色，就聯想到中國人喪葬儀式中所用的「死人藍」，他們稱之為 Dead Man

地鐵青馬大橋百萬行紀念車票 | 1997

Blue，故對無論任何一種藍色都很抗拒，也可以説大部分的香港英資公司高層均很尊重本土文化，會盡量避免使用藍色，但我們認為色彩的分類並不是這麼簡單，故此我們做了一個研究，證明我們建議選用的藍綠色並非「死人藍」，兩者有本質上的分別。我們嘗試從源頭開始，在殯儀喪葬業尋找他們使用的藍色顏料，可惜最終未找到，期間我們做了許多殯儀業的色彩調查，發現殯儀業早期用的藍色較鮮，至現在則有點亂，因多選用塑膠貼去做，而不是找原本的顏料去寫字，但無論如何，我們建議選用的藍綠色與管理層腦海中的「死人藍」兩者有別。我們繼而在中國歷史文化長河中尋找支持我們論點的理據，指出中國皇室也有選用藍色，跟英國一樣，藍色可以象徵貴族，如中國皇帝的服飾有以藍色製作，皇帝書房的書封面也是藍色的，及許多中國優秀的青花瓷器也漆以藍色，所以藍色在中國文化中也有象徵好的一面。後來我在日本人的色彩系統中，找了一種擁有美麗名字的藍色——「佛青」，英文名為 Buddha Blue，最終能説服英國的合作夥伴及地鐵的高層選用藍綠色這建議。

機場快綫是一個龐大的計劃，當中涉及眾多設計及建築公司，我們負責的部分，原本不包括車廂內的設計，但其實整件事應要統一思考，完備的設計管理系統，是要看到整個設計項目的闊度和深度，形象從來不只是商標的問題，亦不只是車廂外殼的問題，而是連帶乘客進入車廂內的體驗，包括燈光、色彩系統、車廂服務員的服裝及車廂設計等，雖然這原不是我們工作範疇內的事，但我們額外製作了設計指引予地鐵參考，好讓他們有整合的設計方向，最終我們的設計倒過

來影響了車廂的設計，使機鐵整個身份的色調得以統一。

及至 2009 年，由於新增的西鐵九龍南線通車，港鐵發現機場鐵路的標識系統有點混亂，故邀請我們重新替他們在設計上尋求可能性，於是我們和湯宏華合作撰寫了一份建議書。這研究項目的結果雖沒完全被採用，但也有部分於 2010 年落實啟用。

要有效完成一個龐大的設計項目，設計師必須具備整合各方意見、要求及資源等的能力，無論是合作和管理方法、合作單位本身的文化差異、客戶需求、設計資源等，我們都需要想得更闊和更深，令每個設計能顧及使用者的整體經驗（Total Experience）。完成機鐵項目後，我們和設計管理專家 Susan Lee 成為了好友，後來在 1999 年時更受香港四個設計師協會的聘任，來港撰寫一份成立香港設計中心的建議書提交予香港特區政府，並終獲接納。Susan Lee 更於 2006 年再度回港，擔任香港設計中心的行政總裁，可見具統整計劃能力的管理者，在設計的發展上是如何重要。

《地鐵車票珍藏集》　｜　1997

新世界第一巴士服務有限公司競投巴士
專營權提案書內設計圖 | 1998

前 瞻

作為當代的專業設計師，我們要懂的事情往往超出設計本體，尤其當客人是行業剛冒起的競爭者，正摸索適合自己的商業模式和發展方向時，設計師的責任就不僅是提供美化企業形象的方案，更要為客人多想一步，洞悉行業的未來趨勢，帶來超前的設計想像。

新世界第一巴士服務有限公司（New World First Bus Services Limited，簡稱「新巴」），乃由香港新世界發展有限公司與英國第一集團（FirstGroup Plc）合資經營。當年，他們競投巴士專營權時，我為他們打造了一套設計方案，涵蓋視覺形象、服務理念及配套設施等各大範疇，各方都可互相配合。如此的一套模式，對客戶所屬的行業來說是耳目一新的。這套方案既成功為客戶爭取得經營資格，更為本港公共交通服務業定下全新的形象標準。

當時舊專營權持有者中華汽車有限公司（簡稱「中巴」）因未能與時並進、服務質素下降等因素而未獲續牌，所以我們的首要目標是去除死氣沉沉的巴士服務形象。我們以代表兩間母公司的英文名字縮寫 NW 構成的弧線和 No.1 的標記組成企業標誌，帶出輕巧活潑的感覺。顏色方面，我們又選取了橙色、綠色鮮艷的組合，帶出新世界、陽光、大地等滿有大自然氣息的活力形象，令企業形象和巴士外形看來更鮮明突出。

除了奪目的企業標誌，設計成功的另

一關鍵更是全面改革了巴士服務的形象，當中包括透過革新制服設計，以提升司機的專業形象，增強他們的工作士氣。此外，我們更向新巴提議利用新世界電訊的業務優勢，構思當年前所未有的巴士站資訊服務，例如巴士班次、路線規劃和地區資訊等。最後，我們亦為他們設計時尚美觀的巴士站，並加入候車座位等設施，讓乘客享受更周到的服務。此等在當時而言都是前無古人的理念。

雖然新巴投入服務後，並沒有完全按我們的方案進行革新，最後也只沿用了制服設計、企業的標誌和顏色等構思。然而，十多年來，我們當年對巴士服務模式的嶄新想法，亦見逐步由業界的其他成員實踐，足以證明我們當時的設計理念極具前瞻性。可見設計師對未來的想像，不但成就當下的設計，更足以改寫潮流、影響未來。

LAMEX

系　統

設計師參與建造品牌形象，設計或改良標誌只屬基本步，洞悉企業最迫切的需要，透過建立設計系統，為企業進行形象整合和系統規範，才能有效完善品牌的再造工程。除此之外，如果設計師更能為企業提供品牌的遠景，設計講求的就不僅是創意與執行，更需要包含策略思維，令品牌更有競爭優勢，傲視同儕。

美時（LAMEX）標誌及
應用情況 ｜ 2007

LAMEX 本來是香港品牌，後來被美國集團收購，需要即時更新品牌形象，打入國際市場。這個辦公室家具品牌在全中國擁有 50 多個銷售點，邀請我們重新設計形象之餘，也要建立一套全面的視覺系統，應用範圍包括品牌標誌、產品目錄冊、廣告、企業文件署式、店舖的視覺系統和標誌等等。另外，也要藉規範銷售模式，提升企業形象，從而推高營業額。由於該品牌的顧客全是商業機構，一套完整美觀的營銷手冊不但供銷售人員作產品介紹之用，更能令企業形象更為專業化。

一開始構思新形象的時候，我們覺得品牌名字中的字母 X 很有意思，一來形態與辦公室座位之間的屏風相似，二來可聯想到英文字 Excellent，象徵優秀的品質，可令品牌形象更加鮮明。因此，我們把它變為標誌的焦點，並轉換成紅色和灰色，體現了一種現代的結合。另外標誌上添上了橙色，為刻板單調的辦公室空間注入活力元素。為了令企業的視覺系統更統一，在企業的其他設計應用上，我們也運用了 X 作為設計主體，例如是以三角凹位突出 X 的公司名片；在企業的辦公室和店舖的室內設計中，強調 X 的視覺元素等。

我們從事品牌形象管理，除了提升品牌的表面形象，更重要是針對客人獨特的業務需要，提供到位的設計構思，令企業業務得到實質的幫助。由於 LAMEX 的銷售對象是企業而非零售客戶，因此在整合企業形象系統時，最重要的一環就是設計營業手冊。這套手冊不但在視覺設計上表現出一致性，關鍵是規範了企業員工的銷售程序和用語，當他們向室內設計師、測量師等推銷產品的時候，附上精美和系統

化的產品手冊，便令人留下專業、做事有效率的印象，提升品牌形象之餘，也體現了產品和服務的質素。

另一透過更新設計系統整合品牌形象的案例是嘉頓公司。這間已成立超過90年的本地餅食糕點老字號，其企業負責人對產品品質一直有所堅持，為公司的持續發展打下了堅實的基礎。然而，隨着市場環境的轉變，品牌產品結構變得複雜，累積推出市場的產品數量龐大，系列眾多，包裝設計系統逐漸不敷應用。於是，於2003年，他們邀請了我們參與其品牌形象的完善工程，主要包括調整商標設計和更新包裝設計系統兩大部分。

當時其廚師頭像的品牌標誌已沿用30多年，在1970年代屬於相當有現代感的風格，持續至今，在本地市場累積了良好的聲譽，也具頗高認受性。不過，我們認為嘉頓作為代表香港的知名品牌，舊標誌的面積過小，難以令人產生自豪感，因此我們首先把標誌放大。另外，我們亦作出了其他調整，包括由原本紅線勾劃變成紅底白線，配上大紅長方形底色，頭像與英文字由並列改為上下擺放，又重新設計品牌英文名字體。雖然修改不算太大，但視覺效果明顯有所提升，變得更加時尚悅目。

除了現代風格的標誌之外，嘉頓的產品在早年已十分具創新性，例如推出多年的蔥油餅，品質在行業中一直保持領先水準。這與企業負責人本身對產品研究有濃厚興趣，和對優良品質的執着有關。為了令高水準的產品更具市場競爭力，包裝設計系統的完善和提升顯得更有意義。嘉頓產品大致分四大類別，包括餅乾、麵包、糖果

嘉頓標誌及產品包裝設計 ｜ 2000年代

Front View 正面

0.8x x 0.8x 0.4x

2/5
3/5

Pattern
Bar Scale
圖案比例

Side View 側面
Corporate Used 公司專用

1.7x

1.1x

Logo Scale
商標比例

Centred
0.3x
Centred 嘉頓

Centred
0.22x
Centred

Back View 背面

0.5x x 0.2x

Advertisement Area
廣告範圍

Side View 側面
Advertisement Used 廣告宣傳專用

1.3x 0.4x

2360 2100

1.7x

0.25x

0.5x x

Side View 側面

Logo Scale
商標比例

Centred 1.3x Centred

2360 2100

Back View 背面

嘉頓標誌的應用情況 │ 2000年代

和禮盒系列。我們由餅乾系列入手，在品牌裏所有餅乾產品包裝上，將新標誌以 10 度斜角方位置放，令包裝風格變得活潑生動，一洗老字號的沉悶形象。更重要的是，這套包裝系統能夠作為整合其他產品系列包裝設計的統一規範。

除了品牌形象和包裝系統的更新，我們亦同時重新建立嘉頓的企業形象。例如統一企業商標和品牌商標，配上新設計的繁簡中文字體，並以嘉頓最具代表性的「生命麵包」包裝中的藍白方格圖樣作企業標誌的輔助圖形，應用於企業內的不同署式系統中，例如內地市場的貨車車身設計。

雖然嘉頓的經營手法，特別在開拓內地市場方面，未算特別進取，但他們多年來對品質的嚴謹態度，成為我們在創作上追求盡善盡美的動力。

上述兩間企業要持續發展，都有賴品牌形象的更新和提升，而純粹的標誌設計已經不再足夠，針對業務性質而孕育的系統設計需求，才是對設計師們的一大挑戰。企業若成功推行這些系統的運作，員工不需要額外花時間分門別類，就能輕易為公司建立專業的企業形象，從而令設計師的創作成果得到更大的肯定。

層次

一間集團旗下可以開立經營各種業務的公司，擁有不同的投資項目，而集團本身亦可以是控股公司，或經營實業，設計則有助在這複雜的網絡中表達不同的層次和系統。

以金山工業（集團）有限公司為例，這於 1964 年成立，並自 1984 年在香港上市的公司，現今已蛻變為控股公司，成為一家亞洲跨國集團，主要產品有「GP 超霸」電池、「KEF」和「CELESTION」揚聲器等。金山工業（集團）有限公司現時擁有 GP 工業的控股權，而 GP 工業則擁有金山電池國際有限公司的控股權。GP 工業及金山電池均在新加坡上市。另外，金山工業（集團）有限公司也擁有金山實業（集團）有限公司。那麼視覺形象上的設計，如何可以在這關係網中凸顯公司的不同層次？

自 1972 年始效力金山工業集團的羅仲榮（Victor Lo），1990 年起獲委任為主席兼總裁，畢業於美國伊利諾理工學院的他，持有產品設計理學士學位，後來更持有香港理工大學榮譽設計學博士學位，並身為香港設計中心董事會主席，故 Victor 很明白設計對企業的重要作用。因此，自 1993 年開始至今，金山工業集團聘請我們製作的年報，能展現不一樣的胸襟和視野，容讓我們發揮最大的創意，營造集團控股公司與旗下經營實業的公司，在視覺形象上之不同層次。到今天，羅仲榮先生及他旗下的企業，已成為我們最長遠的客戶。

上　金山工業（集團）有限公司旗下品牌標誌　｜　1990年代起
下　金山工業（集團）有限公司40周年紀念品套裝及特刊　｜　2004

梅潔樓年曆　│　2000-2014

Victor 本身也是一位藝術收藏家，其家族擁有各種中西藝術精品，並設立了以「梅潔樓」為名的私人收藏，我們十多年來也替他選取藏畫設計掛牆年曆，因製作認真，比得上博物館的目錄冊，受到世界各地藝術界、收藏界、藝術館的朋友鍾愛珍藏。在金山工業集團蛻變為控股公司，旗下持有數家上市公司的時候，我們建議為其公司年報的設計訂定別樹一幟的新方向——以他的藝術藏品作為年報封面，對應作為控股公司較抽象化的本質，以及在概念上的視野與高瞻遠矚。

回顧過去 10 多年來的設計，我們可以看到客戶對這設計方針的投入和承諾，歷年年報封面曾採用的藝術品，從呂壽琨相對傳統的水墨畫作，到韓志勳、周綠雲較現代的畫作，以至內地畫家如李可染、張大千等的作品皆有之。早期為增加藏品作為年報封面設計的合理性，我們故意選用描繪高山的畫作，代表公司發展達到高峰，但後來這種直接關聯的需要漸減，故在 1999 年至 2000 年的年報始，我們選用的藝術品變得抽象。有時我們未必在既有藏品中選到合適的佳作象徵該年公司的主旨，Victor 便會與我們一起選購新的藝術作品，以求達到最佳效果。

我認為既然是大機構的企業年報封面，就要做得大氣一點，有視野、有遠見一點，不需要做一些很廣告式的封面。我相信在香港，金山工業集團是唯一的上市公司會這樣做。其實以藝術品作為年報封面，放在公司內，員工、朋友、顧客等皆可看到，間接或直接地鼓勵了創作。至於是否有人真的因收藏年報使其品味獲得提升，或是否有人因此留意到某畫家而展開收藏，我們不得而知，但如果每個企業都有

心，不純粹以商業手法去製作，願意利用這平台間接推動藝術文化，是值得鼓勵的風氣。我不會說這設計系統有多偉大，但客戶本身多年對此的承諾，是值得讚賞的。

當然，這種設計模式，亦要配合公司不同層級的需要，例如我們同時亦有為金山工業集團旗下的金山實業（集團）有限公司製作年報，與控股公司不同，金山實業集團是真正經營各種電子業務的，所以在設計金山實業集團的年報時，我們運用了象徵電子的抽象符號、線條、圖案及顏色作為封面，具體有產品的影子，久而久之，人們透過年報，就能對公司的不同層次有清晰理解。

一間公司能對自己做的事有信心、有堅持，不會搖風擺柳，已是成功，已能產生影響力。金山工業集團對年報封面設計多年來的堅持，慢慢凝聚出清晰的定位，彰顯了公司的自信，是設計有助確立公司不同層次和系統結構面貌的典型範例。

本 質

不少人誤以為設計師的工作是透過包裝美化產品，而包裝甚至可與產品的本質無關，但我認為設計師真正要做的，是尋求真實的故事，找出品牌或產品真正的價值和本質，並透過視覺

梅潔樓年曆 ｜ 2000-2014

後跨頁

廣生行有限公司產品包裝設計 ｜ 1990

廣生行有限公司雙妹嚜標誌及產品包裝設計 | 1993

語言將之講述，而不是去「創作」與品牌或產品本質無關的包裝。以早於1898年由馮福田先生所創辦的廣生堂雙妹嚜為例，我們於1990年代初替其包括花露水、雪花膏等產品的雙妹嚜品牌重新設計形象和包裝時，便深研並發掘了品牌的歷史和產品的製作物料，實話實說地將品牌和產品的真實價值帶給消費者。

雙妹嚜是香港難得的百年品牌，在受邀替這品牌進行形象更新工程後，我們第一步做的是重新檢視品牌和產品的本質，第二步是找出其歷史文化價值是甚麼。廣生行在20世紀初生產和銷售很多不同類型的個人護理產品，並不只花露水這麼簡單，其規模恍如現今的屈臣氏個人護理店，售賣的產品種類繁多，當中最出名且流行的品牌是雙妹嚜，而品牌更聘用「月份牌王」關蕙農替其繪畫了大量的月份牌畫布，當中的女性肖像糅合了中西畫風，膾炙人口廣受歡迎。

關蕙農的曾祖是19世紀廣州著名外銷畫名家關作霖（啉呱），因此自幼承傳了西畫技藝，後來又師從嶺南派畫家居廉研習國畫，所以在1905年移居香港後從事廣告海報、商標設計及印刷等工作，並投入月份牌創作之時，其作品便糅合了東方畫「寫意」和西方畫「畫真」這看似矛盾的繪畫哲學。月份牌的創作格式是西方的海報，而非中國年畫，但當中所描畫的女性服飾打扮，卻充分展現當時香港婦女的形象，反映了社會實況及扼要表現了時代特色，擁有強烈的本土況味，加上月份牌的製作嚴謹，版畫均在英國製造，表現了香港中西夾雜這獨特個性。所以近百年後我們為雙妹嚜重新設計形象時，為喚起人們的回憶，帶出品

牌本身的文化和價值，便特意選用了關蕙農繪畫雙妹嘜海報中的女性形象，做了一系列的包裝，甚至以此創作紙品，以紀念品的形式在店內發售。這在品牌建立新形象之初，也曾引起許多人的興趣和討論。

我們亦為針對在超市售賣的雙妹嘜新系列產品設計新商標，當中運用了兩位女性重疊的輪廓，其衣領髮型的線條，均呈現二三十年代上海女性形象予人的感覺，擁有裝飾風藝術（Art Deco）的味道，以迎合那個最輝煌的年代。

在尋求品牌文化本質的同時，我們亦很着重產品包裝與產品本質的關係，強調包裝要對自己的產品誠實。過去花露水包裝曾以許多不同的花作裝飾，當中尤以玫瑰為主，但仔細查閱花露水的主要成分，你會讀到薰衣草、薄荷、檸檬、玉桂、丁香等植物名字，卻偏偏沒有玫瑰，為了令消費者不感到被包裝誤導，並凸顯產品的真實品質，我們改以薰衣草為包裝的主要花飾。反觀雪花膏卻真的含有玫瑰香味，故我們在雪花膏的包裝上繪以玫瑰圖案。這一系列重新包裝的產品，在新推出期間很受注目和歡迎。

此外，1990 年品牌翻新之時，在藍田麗港城商場內構建的旗艦店，更邀來好友建築師張智強以復刻唐樓格局的設計作裝修。店面非常之不吝惜空間，關出約五分一的地方來作為騎樓式的公共空間，店內還裝有假的橫樑，以求達到展現廣生堂雙妹嘜的歷史本質，成為一時佳話。這如今看來十分浪費空間的店面設計，回想起來還是十分值得去做。

廣生行有限公司專門店形象設計　│　1990

周生生標誌及應用情況 ｜ 2006

周生生 ChowSangSang

珠寶講究精湛的手工藝，在設計其品牌商標時，如何透過視覺效果凸顯其精緻程度，是設計師需要花心思認真構想的重點。我替點睛品、周生生和YEWN 等珠寶品牌設計的商標，可說是闡明此點的好例子。[1]

1994 年周生生珠寶金行有限公司於香港創立旗下品牌點睛品，當時傳統金行的首飾設計往往予人「老土」的感覺，故 1991 年創立的 Just Gold 鎮金店，藉突破傳統的產品設計和現代化的行銷策略，衝擊着傳統金業市場，周生生集團便於 1994 年開立點睛品以便攻佔這新開拓的年輕化金飾市場，對準都會女性對時尚優質生活的追求，將生活品味和實用性元素如 「East meets West」、DIY 及「一款多戴」等特色注入品牌的原創設計中。所以我在替點睛品設計商標時，圖案勾勒出女性側面的剪影站在水中央，以象徵東方的「出水芙蓉」，和仿效西方名畫《維納斯的誕生》裏在海中赤身站在貝殼上的維納斯女神，代表穿戴點睛品的女性既有如水面上初開的荷花，清新可愛嬌柔清麗，也可以有西方女神般的大方典雅雍容。

由於合作愉快，2006 年周生生集團在更新其周生生珠寶商標時，便再次邀請我們進行設計，而本項設計的重點之一，是讓消費者易於區別周生生珠寶金行有限公司和粵港澳湛周生生珠寶金行有限公司。

1 靳叔則有替金至尊及潮宏基這兩大珠寶公司設計品牌形象。

1934 年湛江人周芳譜（又名周芳溥）
於廣州西關十七甫創立生生金舖，其
名寄意「周而復始，生生不息」。
1938 年，周芳譜再在廣州創立周生生
金舖。時值中國抗日戰爭，同年廣州
淪陷，周芳譜舉家遷往澳門並繼續在
該地經營生意。雖然戰事激烈，但在
三四十年代，周生生先後於廣州市長堤
（粵）、香港中環何東行（港）、澳
門新馬路（澳）及湛江市赤坎中興街
（湛）等地開設分店，故獲得分行遍佈
「粵港澳湛」的稱號。周芳譜與正室育
有三名兒子，與妾侍亦育有三名兒子，
1941 年周芳譜將店舖交予各兒子分別
經營，二房的周君令、君廉及君任三
兄弟獲領澳門店。周芳譜並在 1946 年
訂立遺囑，列明子孫及後人可沿用「周
生生」這名字經營，惟不可將名字出
售或容許外人加入。1948 年，二房的
三兄弟在香港旺角上海街開設分店，
並在 1957 年於香港成立周生生金行有
限公司，至 1971 年改名為周生生珠
寶金行有限公司，在 1973 年於香港上
市。於 1982 年，周芳譜正室的一房兒
子周少明，成立粵港澳湛周生生珠寶
金行有限公司，但與二房的周生生集
團無業務關連。基於上述歷史，消費
者易於混淆兩間公司，而設計師的工
作，就是如何令消費者辨別兩者。

基於點睛品的經驗，我發覺珠寶首飾
品牌不一定需要圖案式的商標，因為
這在應用上較困難，例如難把圖案式
的商標刻於首飾上，人們最重要的是
記得品牌的名稱，因為消費者購買珠
寶首飾時取決於產品的真偽及質素，
故商譽十分重要，而品牌的名字，就
已經代表了公司在行內的商譽及地位。
加上前述周生生品牌的家族歷史使人
易於混淆，所以在進行形象更新工程
時，更加要凸顯兩間公司在名字及形

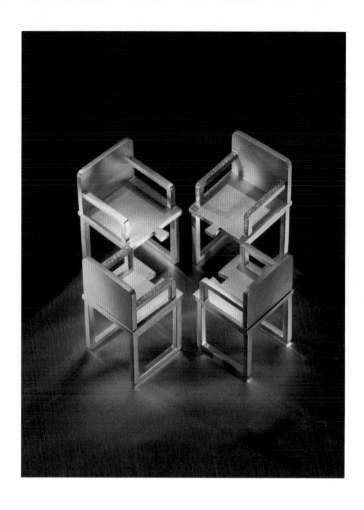

上　「椅子戲」珠寶系列　｜　2007
下　YEWN標誌　｜　2007

象上的差異，讓人一眼就易於分辨，所以周生生集團雖沿用橢圓形商標，但透過把周生生珠寶品牌的字體做得富特色，就已可使人免於混淆周生生珠寶金行有限公司和粵港澳湛周生生珠寶金行有限公司，因為品牌所採用的字體本身已能決定品牌的形象和個性。

經過一輪嘗試，為了使周生生珠寶在傳統行業中凸顯其時代感，我把品牌的字體做得現代化，使其具結構性的感覺。尤其在掛在店面的招牌方面，我將「周生生」三字以立體方法去做，線條仿照鑽石、金條棱角分明的感覺，不同筆畫有不同質感，加上部分更以斜面切割，整個招牌有如雕塑，難以冒充。不過由於這招牌製造困難，在公司業務蒸蒸日上，及至 2014 年，周生生珠寶在中國大陸共有 301 家分店、遍佈 97 個城市，在香港有 54 家分店，在台灣及澳門分別有 21 家及 5 家分店，人們單從字形已經能辨別品牌，不需再擔心混淆後，招牌已不再這麼講究製作精緻了。

與此同時，由於周生生珠寶已走向年輕化，名字響噹噹，店內亦已售賣許多現代化金飾產品，故旗下點睛品的業務需要轉型，增加從世界各地如意大利、法國、瑞士及日本等入口時尚獨特的珠寶首飾，開創新的產品路線以吸納不同的客戶群體。

在替周生生珠寶更新品牌形象後，我也有為高端珠寶品牌 YEWN 設計商標。YEWN 的創始人翁狄森（Dickson Yewn）早於 1995 年以其姓氏的拼音「Yewn」的名義，為欣賞他藝術作品的客人設計高級珠寶。在 2007 年，我受 Dickson 之邀替其品牌設計商標，

基於 YEWN 一語雙關，它雖然是「緣份」的「緣」和「好運」的「運」字諧音，但主要還是源於翁狄森姓氏的獨有拼音，故此我設計 YEWN 這品牌的字體時，盡量透過字形展現 Dickson 這人本身的特質——體形偏瘦、衣着打扮優雅、説話溫柔，故予人秀氣的印象，也同時帶出他所設計的珠寶別具韻味。2005 年，「淵」YEWN 概念店 Life of Circle 更被美國《福布斯》（*Forbes*）雜誌評選為全球 25 間頂尖商舖之一，與愛馬仕（Hermès）、馬諾洛（Manolo Blahnik）及拉夫‧勞倫（Ralph Lauren）等品牌齊名，成為當代中國高級珠寶品牌的代表。現今 YEWN 的分店已遍佈中國大陸、台灣、美國、英國、日本、俄羅斯等地，香港的店舖則位於置地廣場。

多年積累的經驗，讓我認識到在理工就讀時兩位教字體設計的英國老師 Michael Tucker 和 Michael Beach，何以不斷要求學生抄寫英文字。回想起來課堂雖然十分悶蛋，但其所學卻畢生受用，因為字體線條極微小的差異，已可左右最終的品質和個性，所以一個設計師的功力，還是從字體設計的仔細考究程度開始。

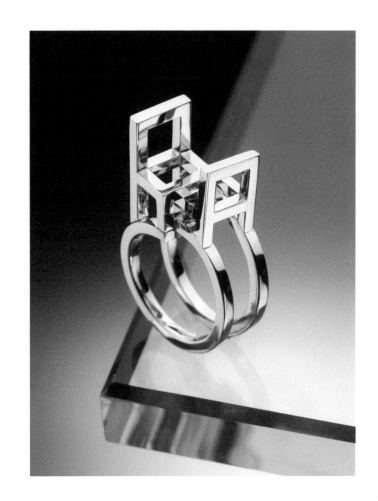

上 「椅子戲」珠寶系列 ｜ 2007
下 VELEE標誌 ｜ 2019

嶢陽茶行產品包裝設計 ｜ 2000年代

防 偽

出色的包裝設計，令人眼前一亮，將品牌由眾多同類產品中區分出來，建立鮮明的品牌形象，是最重要的品牌資產之一。在技術層面，包裝比起產品本身相對較容易被抄襲，甚至盜用。因此，有時設計師需額外從防偽角度出發，令包裝既美觀獨特，同時難以被抄襲，從而減低仿製品對品牌形象的損害，也保障了品牌的產品收益免受侵害。

嶢陽茶行是一個老字號的茶品企業，1842年福建安溪人王擇臣於台灣彰化鹿港從事茶葉買賣，首建茶行，及至1921年由王擇臣孫王淑景於廈門創立「嶢陽茶行」，產品暢銷內地、台灣兩地。然而，由於香港嶢陽茶行的舊包裝以錫罐製作，在內地、台灣等地常被不法商人循環再用，放入劣質茶葉重新出售。我們受聘於香港嶢陽茶行進行包裝設計，任務除了設計新形象之外，更重要的是在包裝上添加防偽功能，以免產品再被輕易仿製。

為了凸顯茶葉的中國元素，我們採用了中國式窗花的鏤空雕刻，這除了具傳統中國風格，也是一種高難度的設計，在外形上較難仿製。另外，由於我們早前與日本紙行合作研發了新的紙張，相當獨特，故將錫罐改為紙罐，令茶罐難以被循環再用，再用招牌貼紙連着罐的蓋子與罐身，令包裝打開後不能再回復原貌。三管齊下，結果新包裝大大減低了假冒產品的出現，降低企業的損失之餘，也提升了品牌形象。更有趣的是，此設計惹來最擅長包裝設計的日本同行抄襲，還改良了紙罐

用紙的質量，製作了高質素的贗品。

新包裝的構思以防偽為目標，終能成功擊退劣質的假冒產品，令品牌形象受到保障，但出眾的設計卻意外地招徠了高質素的偽造者，令防偽設計反成為別人抄襲的對象。

演　變

當年奧巴馬參選美國總統，以一個字Change（改變）作為號召選民的口號，最終成功當選；香港就有一句深入民心的歌詞是「變幻原是永恆」。面對改變時，我們如何可以屹立於時勢的洪流之中，不被淘汰？這是人生的哲學課，也是企業傳承的重要議題。能配合時勢變遷，甚至創造時勢的設計，就像一頭牽引企業前行的領頭羊，可改寫企業的發展方向。本地傳統中式餅食品牌「榮華」於過去二十年一直在調節設計，以迎合時代的變遷。品牌形象順勢演變，引領企業並不斷創新發展。

我們與榮華的淵源始於 1990 年代末。當年新思域設計製作公司的辦公室剛巧與這間老字號酒家為鄰。我們在長期觀察下，深感這傳統餅店除了品質出色，應該有更大的發展潛力，竟生出自薦為這傳統品牌更新設計包裝的念頭。初次接觸後，我們才發現他們於各方面都十分傳統保守，無論是行業性質、經營理念、製餅材料與方法、甚至是價值觀念

榮華標誌應用情況　　|　　2000年代

177

榮華各項產品包裝設計 | 2000年代

等，都堅守着固有的一套，例如他們流動資金雄厚，從不借貸經營。然而，要經得起時代洪流的洗禮，要在新時代中屹立不搖，傳統品牌的唯一出路似乎只有求變。他們最終接受了我們的品牌形象革新方案，重新調整市場定位，並與我們展開了長達 20 多年的合作關係。

在更新如此傳統的品牌前，我們主要有兩個思考方向，第一是尋求突破的傳統是否仍是傳統？第二是如何在不同層次進行突破？在視覺形象上，我們重新設計了標誌，以一方一圓的圖案為主體，圓形代表月亮，方形代表餅食，兩圖交疊部分呈牡丹花瓣形狀，既傳承了舊有標誌中月亮與牡丹花的兩大主題，又構成了新的視覺效果。此外，我們又構思以「華食新傳統」作為品牌的新定位。

在舊傳統預備蛻變的一刻，剛巧遇上 1998 年赤鱲角新機場落成的契機。我注意到當時能代表香港的食品手信選擇極少，而榮華恰巧成功投得機場小型舖作新據點，我們遂提議把榮華打造成遊客眼中的香港特色手信，希望能藉此把這傳統食品推向國際市場。策略定好了，我們始着力改良各類傳統榮華餅食的產品線，包括設計獨立包裝、推出雜錦餅款式、縮小餅塊體積等。我們又在禮盒中加入小型餅模，讓旅客認識中式餅食的製作方法。傳統的中式餅食，搖身一變成為各國旅客光顧的特色手信禮盒。

轉型後的各系列傳統餅食種類中，以「老婆餅」系列最受歡迎。我們相信遊客都認為富故事色彩的地方特產非常吸引，於是把「老婆餅」名稱由來印成小故事書，置於包裝內，令「老婆餅」作為手信的意義更加豐富。為方便旅客攜帶，我們又建議以水皮代替酥皮製作「老婆餅」，避免食物在旅程中被撞碎。

這些心思來自我們保留傳統的意識，但如果我們不調節傳統以適應時代，傳統也許就會從此消失，退化為歷史。至於如何調節傳統，則要視乎每個獨立個案的情況了。後來在「老婆餅」的熱潮下，「老公餅」也應運而生，但由於缺乏傳統底蘊承托，故終未獲市場受落。

在確立了品牌的發展大方向，使其由本地中式餅食市場，轉而面向國際，成為香港傳統禮品手信品牌後，機場店於2000年的擴充為品牌帶來了第二次的轉型機遇。擴充後的機場店，名正言順成為了榮華手信專賣點，店內不但設計時尚，更增設先進的顯示屏幕。我們把所有單點餅食作了明確的分類，分別劃入茶、傳統餅食以及老婆餅三大範疇。在寬敞明亮的機場店內，產品分類系統不但令整個店面更顯清晰整齊、方便顧客找尋所需產品，更凸顯了三大產品類別的名稱，有助確立子品牌形象。

隨着機場店第三度擴充，我們再次思考品牌的形象，調整市場定位。富庶的經濟與蓬勃的食物貿易，豐富了這代人的食品選擇。要在多如天上繁星的餅食之中突圍而出、要吸引年輕一代繼續青睞傳統餅食，榮華的定位不再只是承傳中式餅食文化的企業，更應是帶領品味生活的品牌。因此，我們再次更新品牌口號為 「Tasting-Life since 1950」，既強調了品味生活的主題，亦保留了品牌的歷史感。而以英文表達，更貼近年輕一代的語言特色，拉近品牌與年輕人的距離。為了讓傳統風格淡出，我們轉用較輕鬆活潑的包裝色調，與以往彰顯尊貴傳統的深色系列有所不同。

近年，我們與榮華再思的是如何把品牌與香港結連，為品牌注入本土文化元素，演變為更有意思的本地手信品牌。

黃枝記爺爺麵包裝設計及標誌 | 2019

179

我們展開了不同的跨界創作項目，例如於 2010 年開始與文化實驗室策劃統籌的「十二肖」項目，共同開發十二生肖豪華月餅禮盒，嘗試透過與本地創意文化團體的合作加強品牌的本土文化色彩。

與榮華合作歷時之長，足以讓我們體會到與客人一起成長的深厚關係。傳統品牌為適應時代的轉變，不斷尋求演變和生存之道，也推動我們在設計創作上持續突破嘗新。而我們為品牌創立的新形象和定位，又引領企業穿越時代的洪流。我們與客戶並肩二十載之間，共同見證了演變，也創造了演變。

觀 念

觀念規範着我們生活的每個層面，小至事物的用途，大至人生的意義。觀念若變得牢不可破，就會囚禁我們的想像力，甚至令世界無法邁步向前。我們從事商業設計的使命，除了把品牌包裝得華麗悅目，不時更要有顛覆舊有一套的勇氣，讓設計推陳出新，帶動品牌走得更遠。這也正是 2002 年我設計屈臣氏蒸餾水瓶時的理念。

當時屈臣氏於香港市場的佔有率已逾百分之五十，為更上一層樓，我們建議透過改革包裝設計改寫用戶對屈臣氏蒸餾水的認知，甚至扭轉他們對瓶裝水作為消費品的觀念。屈臣氏是一

HANG HEUNG
1920

上　恆香月餅包裝設計　｜　2019
中　福臨門月餅包裝設計　｜　2017
下　恆香餅家標誌設計　｜　2019

間具創新思維視野的公司。早於我為
他們品牌進行革新以前，他們已曾推
出迷你裝水瓶，配合女士把水放進輕
盈手袋中的習慣，明顯有意針對年輕
女性市場，可算是當時較前瞻性的產
品設計規劃。不過除此以外，他們未
有更領先、更突破的方案使其品牌於
琳琅滿目的瓶裝水貨架上突圍而出。

一直以來，我們以為飲用水唯一的功
能就是解渴，大家都沒很在意水瓶的
設計。當時市場上大部分飲用水的包
裝幾乎千篇一律，產品設計只着眼於
品牌標誌的設計，結果市面上所有的
瓶裝水都採用白色蓋子配以透明水瓶，
大不了就加上印有品牌標誌的標籤，
僅此而已。沒有哪個牌子可以脫穎而
出，沒有哪個牌子可以令人印象難忘。
因此，我在為屈臣氏構想水瓶設計時，
一方面務求打破大家對飲用水品牌的
乏味想像，另一方面是思考如何把喝
水的過程變得更有趣。

飲用水的功能除了解渴，其實也直接影
響生活品質，與我們的生活品味息息相
關。在這種聯想的基礎上，我遂着力探
討如何在設計上凸顯這品牌代表的生
活品味。終於，我的新設計於 2002 年
獲正式發表，新的屈臣氏水瓶具有三個
設計特點：一是換上了流線型的瓶身，
不但配合水的流動感覺，更符合人體工
學，柔和的弧度和觸感更方便扭開瓶
蓋；二是破天荒地在瓶蓋上附加杯的功
能，令飲水這過程變得更優雅和好玩，
這設計同時也解決了大容量瓶裝難以直
接飲用的不便；三是顏色的改變，以鮮
艷的青色取代原先沉悶的深綠色，令產
品在貨架上變得十分矚目，更容易吸引
顧客目光。結果，這新穎又搶眼的瓶身
推出市場後，品牌的市場佔有率提高達
雙位數字的增長，目標顧客亦由構思時

屈臣氏蒸餾水酒店版水瓶設計 ｜ 2002

後跨頁
屈臣氏蒸餾水100周年紀念版水瓶 ｜ 2003

February

KWOK MANG HO

郭孟浩

March

TED YEUNG

楊學德

April

FREEMAN LAU

劉小康

January

CRAIG AU YEUNG

歐陽應霽

September

LAI TAT TAT WING

黎達達榮

October

SEEMAN

二犬十一咪

May

JOHN HO

何達鴻

November

CHI HOI

智海

June

LI CHI TAK

利志達

July

MATHIAS WOO

胡恩威

December

EDWARD LAM

林奕華

August

MA WING SHING

馬榮成

針對的 30 歲客群，擴展至 10 至 20 歲的青少年，可見新的設計成功跳出了人們對飲用水的舊印象和觀念，帶起了新的潮流。

品牌的形象要更新，除了設計師要突破觀念，市場能消化新的產品概念，更重要是內部人員在概念上要同步轉化，才能制定有效的市場策略。幸而新的飲用水觀念很快獲品牌營銷員工接受，並且在 2003 年的品牌成立 100 年誌慶項目中，接受我們的建議，邀請另外 11 位香港著名文化人，分別設計了 12 個月的屈臣氏蒸餾水瓶的標籤貼，確立品牌時尚年輕的文化地位。另外，我們又舉辦一系列與年輕人相關的活動，包括音樂飲食等主題，回應品牌包裝更新後在年輕人市場的崛起，正式與年輕顧客接軌。凡此種種，帶動品牌結合生活文化，往後品牌也與更多不同的團體合作，甚至為公益慈善團體訂製並推出限量版標籤的水瓶，為他們宣傳籌款。屈臣氏蒸餾水不再只是提供解渴飲料的廠商，而是致力回饋社會、扎根香港的企業品牌。

屈臣氏這案例帶給我們的最大啟發，是如何透過跳出固有觀念的框框，孕育設計意念，從而讓新的設計扭轉人們對事物的概念，更重要的是同時轉化企業的營銷思維，與設計師合作進一步建立嶄新的品牌形象。

屈臣氏蒸餾水100周年紀念品系列　│　2003

極 致 品 質

為商標命名，也可以是設計師的工作。
商標名字及其圖案字體，是一個整體
的組合，每一個細微部分的差異，都
會左右顧客對該品牌的觀感和認知，
故商標的命名及設計相當重要，不同
的企業、不同的產品，會藉此去建立
形象和凸顯自己的定位與價值。而我
們為鄂爾多斯集團旗下高價羊絨產品
命名和設計商標的一例，就偏重和突
出了企業對產品質素的承諾和期許，
商標的名字「1436」正是原材料特徵
的描述，不但可反映品質實況，更立
時收宣傳之效。

該集團於 2006 年為旗下每件售價動輒
過萬的羊絨產品重新創作商標，藉此
開拓國際市場。此產品的特點在於原
材料精選自生於每年 2 月，及至第二
年 4 月滿周歲的鄂爾多斯白山羊的肩
部和體側，屬於最稀有的白中白無毛
山羊絨，是直徑小於 14 微米、長度又
達 36 毫米以上的極品纖維，與一般羊
絨的數量比例是 1 比 100。我們意會
到這種稀有性是重要的賣點，於是抽
取當中的規格數字「14」和「36」合
併，作為商標名字「1436」。此名字
特別之處，是有機會讓人誤會是品牌
的創立年份，這反而可藉此機會解釋
名字由來，宣傳產品原材料的稀有性，
提高顧客的興趣。

如何令這數字式商標看來具國際性
呢？我想起自己年輕時曾在羅馬一間
酒店把門牌的「1」誤讀為「7」，發
覺原來簡單一個數字，用不同地域文
化的風格書寫，便會變得十分不一樣，
於是我靈機一動，邀請了意大利書法

1436標誌及應用情況　｜　2007

家 Francesca Biasetton 書寫「1436」，呈現我在羅馬看過的「1」字的書寫特徵，以便使商標形象予歐洲及其他西方人士一種親切感，同時反過來在中國市場產生具西方風格的獨特性。在商標顏色方面，我們選取了具尊貴氣質又富生氣的湖水藍，配以代表西方高級餐具的銀色。我們又另外設計了一個以「1436」拼湊成的仿西方家族徽章的圖案，配合產品的尊貴品質，有助客戶將來把產品和品牌帶往歐洲的目標。

設計很多時扮演裝飾的角色，提升人們對產品品質的印象，但這個鄂爾多斯副品牌的品質，卻反過來帶領了我們的設計方向，最終令產品包裝看起來更貼近它自己的品質。

根 源

為了配合時代的步伐，不少企業都積極提升品牌形象，專注最新的市場狀況，謀求應對策略。然而，要真正提升品牌價值，設計師除了從包裝形象入手，更需要尋溯它誕生的根源，透過整理品牌的文化傳統，重構產品的文化涵養，為品牌灌注更堅實的市場價值。因此，重新認識品牌的歷史和承傳的文化，是設計師與品牌負責人共同展開品牌形象重建工程的第一步。

起源於中國內蒙古的鄂爾多斯集團，

| 上 | 1436產品包裝 | 2007 |
| 下 | 1436店面形象 | 2007 |

其名字取自盛產羊絨的鄂爾多斯高原，前身是伊克昭盟羊絨衫廠。隨着改革開放的步伐，自 1981 年以生產羊絨衫起步，於 1995 年首在上海證券交易所上市，逐漸發展成為現今全球最大的羊絨生產商之一，產量佔全世界的三分一，也是國內羊絨產業的代表，可謂聞名中外。影響所及，甚至 2001 年國務院批准撤銷伊克昭盟這地名，成立鄂爾多斯市。

鄂爾多斯集團是至今在全中國設有 3,000 多個銷售點、所產的羊毛衣物售價以數千甚至過萬元計的高端羊毛產品品牌，其商標卻未能與集團旗下其他範疇的產品區分開來，即同一個商標既出現於羊絨產品上，也用在集團的化肥產品包裝上，產品形象和發展策略顯得很混亂。故此，他們在 2006 年極需要一個全新的標誌，單單代表鄂爾多斯的羊絨產品。由於當時我們已成功為其以國際市場為目標的子品牌「1436」設計嶄新的標誌，備受肯定，因此便繼續受託為母集團設計羊絨產品的標誌。

30 多年來，這個品牌能成功擴張，相當大程度有賴當地豐厚的羊群資源與優質的羊絨材料。當我們與品牌負責人商討設計方向時，要歸結公司過往的成功經驗，除了地利因素，更重要的是思考品牌過去的發展與其所在地的文化特徵的關係，這對他們理解企業自身文化息息相關。不過，起初他們卻未能清晰表達品牌文化——即相傳已久的草原文化——的底蘊，這不單對產品傳遞品牌文化構成阻礙，也不能幫助員工認識企業傳統，建立對公司文化的認同感。

我們遂展開資料搜索，重新發掘企業

上　鄂爾多斯店面形象　｜　2010
下　鄂爾多斯標誌應用情況　｜　2010

185

上　卡汶（KAVON）標誌　｜　2012
下　卡汶（KAVON）產品包裝設計　｜　2012

發源地的歷史，探究草原文化的全相。在 2009 年一次實地考察中，我在古代蒙古的草原岩畫中，發現了那時當地人與羊群共同生活的悠久歷史痕跡，了解到原來羊絨產品當初之所以出現，就是建基於羊與人在草原相依而活的生活型態，而這種羊與人的親密關係，同時展現了草原文化的真諦。這種由久遠的岩畫年代延續至今的生活方式，對述說品牌傳統和文化相當有意義，也是企業持續發展的基石。

於是，我們運用了岩畫上的羊隻形態構成新標誌的雛型。與此同時，為了保留舊標誌的獨特性，我們將原來的「e」字（代表鄂爾多斯的英文名字 ERDOS）藏於羊隻形態中，再簡化了原有標誌的複雜性，便組成了具代表性又富時代感的新標誌。這標誌有力地展現了當地歷史悠久的草原文化，令品牌價值不單建基於原材料的品質，更連繫着涵養豐富的古文明傳統。

企業在產品品質上的成功取之於優厚的地理資源，這種地理資源背後連結的歷史痕跡與古文化意義，就為品牌建立了堅固的文化價值，令品牌形象由淺薄的市場定位，走向具歷史深度的文化傳承者。這一切已遠超於一個品牌標誌設計的功效。而且在整個品牌策略上，我們除了回顧文化尋找根源，說出人與羊與土地的原始關係之餘，亦大膽創新，打破了當時國內知名時裝品牌僅聘用西方人為模特兒的慣性，改聘中國模特兒，以收營造品牌身份、肯定民族自我價值之效，同時集團亦聘用法國設計師布萊克先生為產品創意總監，冀產品能迎合國際化品味。總而言之，整盤且有效的品牌策略，除回顧根源，還要往前看，思考如何發展產品，與時並進，跨躍未來。

提 升

一間公司若希望持續發展，便需要不斷提升產品的品質、生意的模式、品牌的形象等。透過更新各方面的設計，擴闊視野，便有機會更上層樓，開拓過去未曾想及的新天地。我們為服裝品牌公司卡汶（KAVON）於 2012 年進行的形象更新工程，就從各方面協助提升了品牌的層次及管理層的視野，使其當年秋季的業績猛進，增加了 78% 以上的客户，業績增加達 50% 以上。

卡汶能夠有如此大的躍進，當然首要歸功於其創辦人及設計總監何淑君（Mary）的努力和識見。Mary 在大學期間雖然讀的是工商管理，但一畢業她就進入服裝公司任職高層管理，及至 1993 成立香港嘉怡時裝（國際）集團有限公司，1997 年開始自己動手設計時裝，並於 1998 年留學法國攻讀時裝設計。於 2003 年，香港嘉怡集團推出了 KAVON 這時裝品牌，並由旗下全資擁有的子公司深圳市嘉汶服飾有限公司負責營運管理。

Mary 在設計方面很有天份，也是很努力的創業家，深圳作為自主創新服裝品牌基地，KAVON 已是當中的表表者，但 Mary 一直不滿足於現狀，希望無論在作品還是公司業務上都能有新突破，更上層樓。於 2012 年，我們受聘為 KAVON 進行形象更新，認識了Mary，並了解她的長遠目標是希望將KAVON 打造成一個有品質、有品味的品牌後，我們便以此概念設計了一個大方得體、硬中帶柔的商標字體。這亦配合 Mary 給我的印象，她雖為生意人，但其設計的女性服飾着重展現女

卡汶（KAVON）店面形象（並非劉小康設計）　|　2012

上　卡汶（KAVON）標誌應用情況　│　2012
下　卡汶（KAVON）店面形象（並非劉小康設計）　│　2012

性的時尚美態，所以商標的字體本身雖剛硬，但在細節處卻有細緻溫柔的一面。

此外，在構思店舖的室內設計時，我們從世界各地挑選了數名頂尖設計師供她挑選，最後 Mary 選了來自北美洲、以替服裝公司做室內設計聞名國際的設計師團隊 Yabu Pushelberg。Yabu Pushelberg 的客戶包括連卡佛，他並非一個來者不拒的設計師，所以在聯絡他之前，我們已預備了視覺影像的設計稿，說明 KAVON 希望可以建立優雅而有品質的新視覺形象，令 Yabu Pushelberg 覺得可以做到好的室內設計，故他才會一口答應幫忙。而於整個過程中，我們在中間擔任設計管理和協調的角色，包括在開展設計前，給予室內設計公司整合整個設計方案的建議，希望能營造出一個細緻而富自然感覺的空間，最終效果理想，例如在家具設計方面，Yabu Pushelberg 甚至做了類似立體雕塑的籐製屏風，來配合細緻而自然的空間主題。

我們替 KAVON 設計的整個視覺主題是想表達「蕙質蘭心」，這成語意指有蕙草一樣的心地，和蘭花似的本質，比喻女子心地純潔，性格高雅。但我們不希望純粹用中國傳統方法來表現這點，所以選用了生於 1988 年的香港年輕水墨畫家洪輝，協助繪畫水墨畫作為視覺形象。洪輝以現代方法呈現水墨，驟看似漢字水彩，但細看卻是水墨，使「蕙質蘭心」兼容中國文化與現代感，大家對效果相當滿意。

品牌的革新，也直接促使商業模式的改變。KAVON 以特許經營權方式營運，但以往在生產大量服裝後，任由加盟商在貨場自由選貨，然後運至各地不

同的店舖銷售，雖然店名一樣，但不注重整體品牌，欠缺統一形象。Mary 透過提升貨品的設計和品質，同時配合品牌與形象規劃，淘汰了部分未能跟得上步伐的特許經營商，而新加入的特許經營商，則會被告知品牌的本質是甚麼、室內設計要配合甚麼方針、品牌的所有推廣要跟隨怎樣的系統，互相要求更加高，提升至真正做一個品牌的商業模式，即品牌的內涵和形象，不止為了滿足特許經營加盟商，吸引他們去買貨，還要滿足整體消費市場，提供統一印象，讓公眾理解品牌代表的價值觀及生活態度，令消費者對品牌有所期待，最終吸納更廣闊的消費群體，這也是提升品牌形象的真正價值。

KAVON 的品牌提升後，使店舖形象耳目一新，吸引到年輕、消費能力強的目標顧客群，而更重要的，是客戶在參與設計項目的過程中，提升了自己的視野，例如認識到全世界頂尖的室內設計師可以怎樣經營不同的設計方案。目前，KAVON 在中國已有逾 300 家專門店。

我看到許多中國自主創新的品牌，經過十多二十年的發展，有基礎可以躍進一大步，但每個企業對設計的敏感度有多強，又願意在這方面投資多少，最終將影響他們能否在競爭如此激烈的市場中突圍而出，邁向成功。

卡汶（KAVON）標誌應用情況　｜　2012

傳統決定設計

傳統與文化是兩個層次的概念，如果以一個樹形分支表去描述，文化可以延伸出種種不同的概念，包括現代日常生活文化，以至從世界各地輸入的文化等，而傳統僅是文化的一項分支，意指世代相傳的精神、制度、風俗、藝術等，具有歷史向度。多年來將中國文化與設計結合的過程中，我深研了十二生肖、五行、筷子、茶藝和竹工藝等與中國傳統生活甚有淵源的文化元素，並探求了將傳統活化，即有機地融合到現代生活中的可能。

在香港生活，我們從小到大都被這些中國傳統文化所圍繞。從出生開始，父母長輩就告訴你是屬於甚麼生肖，命格是五行中的金、木、水、火還是土；長大一點，開始學習拿筷子吃飯、用茶壺飲茶、以竹器載物，所以傳統文化，不是停留在嘴裏說說就算，而是與日常生活不可分割。不過對於這些日常生活經驗，我小時候並不理解，但成為設計師後，藉着不同的因緣際會，我慢慢深入鑽研和了解當中的意義，並對這些一直在中國人生活中避不開的傳統深感興趣。我希望能用不同方法、不同角度，以設計去保存並活化傳統，使之現代化、當代化、生活化，並因此得以將傳統文化流傳下去，這我亦視之為中國設計師的責任。

要達到活化傳統這目標，首先我們要調整對「設計」這概念的理解。有不少人對設計的認知，還

停留在僅僅美化包裝和進行宣傳推廣的層次，但究其根本，「設計就是解難」（design is problem solving），即以設計作為解決日常生活難題的方法。由此推演，我會進一步將定義拉闊為「設計就是生活」(design is living)，意指凡人類創造、製作出來的物件，其實也包含設計思考，如盤古初開，原始人的打獵工具要做得好，也必須經產品設計的思考過程。筷子和毛筆，就是中國兩個偉大的產品設計發明——筷子簡單地用兩枝幼小的木棒或竹棒，藉少許手部訓練，已能十分靈活地進食；毛筆則利用竹天然生長的粗幼，已能製作出產品的大小型號，很是聰明。只是那時候我們並不將之稱為設計。

當一位設計師開始對傳統文化置入現代設計，藉以建構現代生活產生興趣，就必須向自己提問：你的切入點是甚麼？想做甚麼？希望做甚麼？可以做甚麼？能夠做到的又是甚麼？於我而言，設計是一座橋樑，接駁傳統文化與現代生活。回顧我的創作歷程，這種橋樑角色其實歷經幾個階段。基於想了解和學習中國文化，且享受將中國文化運用到現代設計的趣味，我首先從認識和運用傳統文化中的圖騰開始，當時由於對中國文化其實認識不深，故只能較生硬地將許多圖騰直接置入設計當中，跟隨靳叔替香港郵政設計的十二生肖郵票可說是一例；到了第二階段，由於積累了對中國傳統文化的少許認識，我漸能將傳統符號有機地轉化為具現代特質和香港特色的設計，例如替馬來西亞鑄造商皇家雪蘭莪用五行概念設計的精品系列；第三階段，我看到將傳統藝術文化融合到現代生活的可能性，故運用十二生肖製作了家具；最後在第四階段，我會先看生活，再思考

傳統究竟可以如何配合，竹工藝與科技結合的相關設計項目可歸納於此階段，只是一切仍在進行中，進展尚未可以發表。

其實現今大部分中國設計師、設計學生均熱衷於嘗試結合中國傳統文化與現代設計，很多人從事如我所做的第一、第二階段的創作，只是要進入上述的第三和第四階段，必須整體產業的配合，故暫仍在發展當中。例如不少中國設計師現努力進行將傳統工藝品提升至現代設計產品的實驗，我就認識一些朋友花多年時間專程到少數民族的聚落裏去研究及保存民間工藝，但這些由基金會、個人，或學院支持的研究或活動，許多時候只做出了一些紀念品，卻未能甚至沒有將這些工藝品或傳統文化與現代生活結合。要知道現今消費者購買或欣賞一件設計產品時，不是想知道自己的文化傳統，而是要滿足生活上的需要，大部分脫離生活的廉價紀念品，容易陷入不良競爭，跌進愈做愈簡單簡化的惡性循環中，讓結合傳統文化與現代設計的努力付諸流水，所以當設計師希望藉設計承傳文化時，要有值得讓人尊敬的態度，自己先做好一件可用於日常生活的產品，而不是旅遊紀念品，並倒過來首先思考現代甚至未來的生活需要，而不是去想過去有甚麼工藝品可拿來複製。只有透過這種若要向後追溯，首先得向前思考的時間觀，傳統文化才有機會真正得以傳承。這是我希望設計師在做文化設計時，更多去考慮的角度。

我喜愛比較各地的經驗，日本在透過設計結合傳統文化與現代生活方面的成績相當不俗，那麼為何日本做到，我們做不到？重要的事實是，他們

不止在工藝品的製作等方面能保持傳統，而是工藝品之所以能保持傳統，是依賴生活上保持了傳統，即花道、茶道、武士道等的傳統文化能在生活中延續。而且不止是品味，還有服飾、儀式等均繼續傳承，就算不是熱衷茶道的人也會欣賞茶具，這構成了需求傳統文化的消費市場，養活了許多工藝師，或為他們提供了許多承傳創新的機會，即他們有空間不限於重複製作傳統已有的工藝品，而是能將傳統技藝融合現代技術及文化來開拓新創作。

我年輕時曾讀過一本名為 *The Living Treasures of Japan* 的書，內容講述日本著名的工藝家。我當時很驚訝日本人給予工藝師「人間國寶」的封號，因為我所認知的中國國寶皆是死物，但日本國寶卻是活生生的人。這封號凸顯了日本人對傳統文化的尊重，也同時反過來強化了傳統文化在國民心目中的地位。這些工藝師，甚至乎可能只是從事簡單的民間玩具創作，有了這封號，他們對自己的定位，以至其活着的意義，便有不一樣的思考，公眾亦一樣，會隨之對工藝師的工作更加尊重和支持。相較起來，內地甚至兩岸三地的民間工藝師生活則坎坷得多。這書所傳達的信息對我構成了重大的衝擊，令我想到要建立起能支撐傳統文化的消費市場，是真的需要從這角度去看待事情。這也解釋了為何當我們想找回傳統文化，並將傳統工藝進行活化設計時，會顯得這麼辛苦，因為我們缺乏尊重傳統的文化，也因而沒有需求傳統文化的消費市場，以致能秉承傳統的工藝師得不到持續工作機會，再無後來者加入，最終失傳。我認識不少朋友每年去幾次內地蒐集工藝品回港售賣，我自己也熱愛蒐集中國民間玩具，過

去曾時常出入創立於 1969 年、當時設於海運大廈這高級商場的小店「高山民藝」，和始於 1982 年的「潤土民藝」這兩間在香港售賣中國傳統工藝品的商店。此外，我又愛逛各大國貨公司。過去我曾買到來自山東、山西、北京、惠州各地如泥人、剪紙等的民間玩具，但今已不復再，因為許多老師傅在離世後其工藝已經失傳。又如仍然營業的高山民藝，可見許多中國內地幾乎消失的工藝品已成為絕版藏品，而潤土民藝則轉而主力售賣民族布藝產品。

所以當一個平面設計師想藉着設計將中國文化透過符號表達出來，應用於商業或文化項目時，他必須能夠將這件事提升到更貼近生活的層次，甚至跨界進行產品設計。因為符號只是很表面的東西，真正在生活中起到作用的設計，才不會被視為古董，僅作供奉懷念，終遭時間淘汰。我建議其一方法是觀察中西生活習慣的不同，藉由了解當中的差異而進行設計創作，其作品雖不一定有中國傳統符號，但只要能體現到中國人的生活就可以，例如設計具中國傳統文化的茶壺，不一定要雕龍雕鳳，或以傳統的紫砂物料製作，而只要設計出適合沖泡中國茶葉並能泡出好茶的茶壺，就是可取的、應發展的設計方向。從這角度出發，然後才回頭檢視傳統的工藝與材料是否適合去做這設計，是我認為最終要推動的思考模式。將傳統帶進日常生活，才是設計師真正的角色。傳統一直存在，但經歷時代演化，設計師要找到傳統背後的意義，並將之現代生活化，變成能有益於日常生活的用品，一面保存過去的優點，一面之活化於現代，才是真正的傳承，也才是真正能藉設計將傳統文化傳播開去的妙方。這種能生活

化的設計創新，經歷世代之
後，就是未來的傳統。

執箸

在餐桌上，手執着一雙筷子，把喜愛
的食物夾到碗中，對我們中國人來説，
這是一個習以為常的動作，其實當中
展現了一項聰明的產品設計：筷子。
它單純由兩根棍組成，但只要配合正
確的手勢，即變成了靈活的飲食工具，
而且製造方法簡單，實用性卻很高。
作為一個設計師，我相當佩服這項設
計發明；作為一個中國人，我為這項
中國食具發明感到自豪。故此，過去
幾十年，我間斷鑽研這個主題，進一
步領會，原來筷子在形象上的可塑性
甚高，並且蘊含無限的可能。它推動
我繼續尋求更巧妙的表現方式，也不
知不覺成為了我在創作上的執着，甚
至是迷戀。

海報設計是我運用筷子作主題的主要
創作平台，透過筷子的本質、形狀和
線條等特點，我嘗試在這種平面上拼
湊出各種不同的圖案和構圖，甚至配
搭其他物件例如燈罩等，塑造出不同的
意境。在這系列的筷子作品中，部分
創作靈感是來自我的另一主題創作「椅
子戲」系列中兩張凳腳相纏的椅子。

1992 年，香港設計師協會舉行 20 周

上 「香港設計師協會20周年回顧展」宣傳海報 ｜ 1992
下 「互讓和平」海報 ｜ 2001

後跨頁

左 「平行線」海報 ｜ 2011
右 「中華100」海報 ｜ 2011

195

「浮動的對話」（Floating Dialogues） | 2010

年回顧展，邀請我設計展覽海報。於是，我選取了四對不同材質和顏色的筷子，兩對一組，分別呈交叉狀，並列置放，代表羅馬數字的兩個「XX」，即共 20 的意思。這設計意念源於筷子多變的本質，雖然均是兩根棍，但卻有千變萬化的材質和設計，由不同物料製作的筷子，有華麗有樸素，有冷有輕有重，代表着不同的時代背景、社會地位和文化。用筷子是選取食物，是一個選擇的過程，代表各人不同的品味，性質等同我們從事設計：每一個設計個案，包含了各種選擇，例如品味和執行方法等，不同的預算又決定了材質的差別。選擇和品味，正正是設計師風格形成的主要因素。

另一張名為「互讓和平」的海報，是在 2000 年為了「台灣印象海報設計展」而設計。我用兩對不同材質的筷子構成和平的標誌，也是 1970 年代嬉皮時期最流行的和平符號。「筷子」分別是紅色和象牙色，每對其中一隻被橫腰折斷。我要傳遞的信息是唯有透過合作，特別是中國大陸與台灣之間才能有和平。這當中隱含複雜的政治涵義，折斷代表各方要有所退讓，當雙方都有所妥協，選擇折衷的方法，才有合作的可能，最終達至和平。紅色代表大陸，象牙色象徵傳統，即代表國民黨（也即是台灣），底部的圓形藍青花瓷碟代表源遠流長的中華文化。

另外在 2011 年設計的兩張海報，其構想意念同樣來自我「椅子戲」系列中的「繞腳椅」，兩張並列的椅子，每張的其中一隻腳跟另外一張的互相纏繞，以代表人與人之間互相依存的狀態，而在海報中取而代之的，是一雙同樣互相纏繞的筷子。由於我當時已

很喜歡筷子，一直思考筷子是否最好的產品設計，並想證明這個想法，因此就以筷子代替了椅腳。

其中以「平行線」命名的海報，是為「2011 深圳・香港設計邀請展」所創作。香港與深圳的平面設計業在改革開放後交流日趨頻繁，兩地設計師會以不同形式進行交流，有時是透過書籍出版，有時則是舉辦展覽。「平行線」這主題是關於香港與深圳的交流，兩城是相鄰且互為平行，然後慢慢發展到後來有所結合。我個人主張港深合作，推動兩地成為設計雙城（Design Twins Cities）。雙城（Twins Cities）寓意香港與深圳挨在一起，應該共同發展，不可分開，因為單打獨鬥必敗。無論是大中華區、亞洲抑或全世界，沒有任何兩個城市可像香港與深圳般被形容為設計雙城（Design Twins Cities），就算紐約、倫敦、巴黎、米蘭、東京、上海和北京等等，都不能像港深一樣，兩個這麼龐大而發展成熟的城市相鄰，卻在文化和社會環境等方面很不一樣。我們與深圳既是同根（twins），但又不是完全一樣（identical twins），兩個城市之間是互補的關係。只有借助兩城的互補合作，我們才能與其他設計中心（Design City）競爭。因此，圖中有一對紅色筷子互相結合，是寄託了兩個城市最終能夠合作的想法。兩地合作，除了能增強彼此的實力，我認為設計師更希望藉着這些交流平台，發展講故事的方法，尋找可供發揮的題材。

另一挪用「繞腳椅」概念的設計是來自紀念中華民國一百年的「全球華人100 名家海報邀請展」，相繞的紅筷子象徵兩岸團結，構圖形成了「中」字，代表中國。在海報以外，於 2010 年，

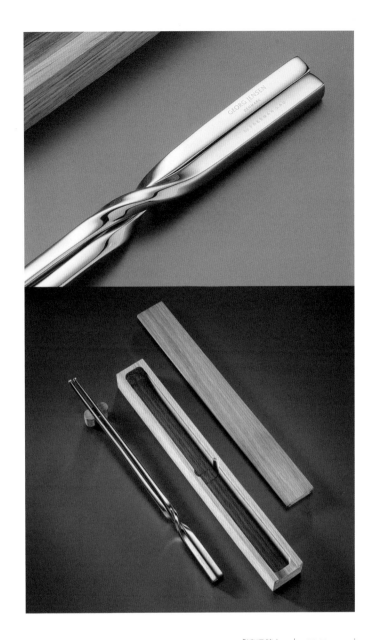

「連理筷」　｜　2012

「紙張的魅力」海報 ｜ 1990年代

我應邀參與畫廊的展覽，[2] 在預設的菜市場燈罩上插上大量木筷子，沿燈的光線向四方八面放射，象徵設計師的才華與出色的作品迸發出光芒。

在以筷子為題創作過不同的平面及立體作品後，我一直耿耿於懷，希望自己能創造一雙真正可在餐桌上使用的筷子。於是便四出尋求合作夥伴，終邀得國際知名銀製品品牌 Georg Jensen 將筷子製成可用的實物產品，並精心為之設計了包裝——在盒內用作固定筷子位置的部件，拿出來可同時用作筷子座。

作為平面設計師，我們習慣使用許多圖像符號說明理念，但我近年的改變，是將平面的符號由抽象概念，變為可以接觸可供使用的實物，包括筷子和椅子等，使符號跳出平面，成為立體。這種由平面到立體的創作過程，於我而言亦有很多學習在當中，例如筷子的重量要適合日常使用，故需與生產商在設計過程中商討筷子哪部分可以空心，以減輕重量。過往單純地作為平面設計師，並不會考慮這些製作產品的技術性問題，只專注於印刷的美觀性，但為產品做設計，要顧及人體工學等大量製作的實際技術問題，既好玩，也是新挑戰。

筷子，或稱箸，既是代表中國人的餐具，亦是一種出色的產品設計，或是國民身份使然，或是出於對超卓設計的膜拜，誠然這主題已成為我執着追尋的創作領域。這種鍥而不捨地琢磨同一主題的探究精神，往往又把我引

2 展覽名稱為 The Butchers' Deluxe Exhibition，由 C'monde 工作室的 Johan Perrson 策展，以菜市場常用的燈罩為題，邀請了 13 位來自世界各地的設計師設計了 13 款別具特色的吊燈。

領至更廣闊的創作境地，在設計中發揮更多筷子的可能性。

通俗

我既鍾情於竹文化產品、茶道、十二生肖等可登大雅之堂的中國文化題目，同時對流行於民間社會的通俗文化興致盎然，因為它們體現了濃烈的地方色彩，更實在地反映了人們生活上的細節和喜好，讓作品更容易引人共鳴。雖然在作品數量的比例上，以這類文化元素作為設計題材的作品只佔少數，但仍能令我的作品形成鮮明的風格，成為我的創作標記之一。

小時候看粵語武俠長片、鬼怪片等，使我對劇中代表發放超能力武器或能量的「豬尾」影像十分着迷，覺得它慢慢飄出來的形態很夢幻。這種原始的影像表達手法，有可能來自道教的傳統符號，既具強烈中國文化特色，也可轉化成具現代感的一面。因此，我把它化約成一個通俗文化符號「豬尾」，主要運用於不同的平面設計作品中。

我第一次運用此符號，是早年一次獲大德紙行邀請，圍繞「紙張的魅力」這主題，與其他設計師共同設計該紙行的公司年曆，我負責其中一頁版面。我透過白紙上生長出「豬尾」的概念，表達一張白紙可以觸發的創意和想像力，為了顯示兩者不受限制，我在豬

上　「香港印製大獎展1993」宣傳品　｜　1993
下　粵語長片截圖（並非劉小康設計）

尾範圍內加入許多白紙與豬尾的圖案，象徵想像引發想像、創意無窮無盡。白紙配襯年曆底部的紅色，設計效果十分奪目，當時整個年曆的製作也相當精美。

然而，我最經典的一幅運用「豬尾」符號元素的作品，要數 1993 年為香港印藝學會設計的海報。海報中的「豬尾」盛載了四種顏色的球體，包括青綠色（Cyan）、洋紅色（Magenta）、黃色（Yellow）和黑色（Black），簡稱 CMYK，是當時印刷業共知的四種基本色彩，展現了當代印刷技術的特色。除了以「豬尾」為主角，海報的另一特色是同時置入了其他通俗文化元素，包括《通勝》和《芥子園畫譜》。《通勝》是民間用於預測吉凶運程的曆法書籍，我覺得它的版式編排十分特別，每格運程資訊不但擠得密麻麻，而且更包含英文資訊甚至讀音教學。《芥子園畫譜》則是另一部中國古代文化中的經典書籍，是清朝康熙年間的一部著名畫譜，詳細介紹了中國畫中山水畫、梅蘭竹菊畫，以及花鳥蟲魚繪畫的各種技法。我向來鍾情水墨山水畫，於是便把畫譜中木刻峋紋方式繪畫的山水畫、《通勝》版面內容以及「豬尾」符號共冶一爐，一次過展現我喜愛的通俗文化元素。另外，我在 1990 年代初末開始使用電腦做設計，所以海報中所有圖案和文字，一筆一畫都需經人手繪畫和剪貼，在當時屬於規模龐大的製作，過程中創作團隊十分艱辛，令人印象深刻，是電腦製作流行以前的手工藝回憶。

除了結合其他通俗元素符號，我也嘗試以慣用的中西文化融和手法，配合通勝設計元素來做創作。在 1996 年「香港設計學會比賽」的海報與請柬設

上　香港設計師協會「設計九六封神榜」展覽宣傳品　｜　1996
下　香港設計師協會「設計九六封神榜」展覽海報　｜　1996

計中，我以「封神榜」為題，用代表金銀銅獎牌的三個圓點為主角，表達獲獎猶如封神這有趣比喻。其中請柬的構圖同時置入了代表東西文化的神祇和符號，包括西方的天使和東方的飛龍圖騰、蓮花、八卦鏡等，這種中西合璧的設計風格也帶出了強烈的香港中西混合特色。

此外，每次與榮念曾合作，他都給予自由度極大的創作空間，讓我能夠盡情發揮，這在我另一份運用通俗元素題材的作品中，可見一斑。在 1996 年和 1997 年，進念‧二十面體策劃的劇目《山海經——老舍之歿》分別於東京和香港上演，我受邀設計宣傳海報。這次，我運用的通俗文化元素包括本地色情雜誌《龍虎豹》的人物形態、神主牌、招牌的字體和香港景觀圖。一如以往，榮念曾容許大部分設計元素與劇目內容無關，再次體現他作為文化人與藝術家對創作自由的尊重。

在《山海經》海報的構思中，我選擇了以中國古代木版畫中的春宮圖作為海報主體，並以重影線條手法展現當時色情小說流行的立體繪圖效果，就如今天的三維立體色情電影。另外，我分別在兩人的眼部和腿部加上一片紫色淡暈，象徵瘀傷，隱含性虐場面的指涉，是大膽的表達手法。我又採用了《龍虎豹》中的性交照片並加以扭曲化的影像處理，變為承托中國春宮圖男女的地氈。還記得基於當時電腦繪圖軟件的限制，我們需改由人手作後期修正，增加了創作過程的工作量。

我將完整的畫面分拆為兩款海報，要合併才組成原貌，且分別印上「山」和「海」兩個大字，是屬於 20 世紀流行的中成藥藥品包裝字體，凸顯了本

上　《〈山海經〉——老舍之歿》劇場宣傳海報　｜　1996
下　《〈山海經〉——老舍之歿》劇場宣傳海報道具　｜　1996

土文化。設計上唯一與劇目內容有關的，是刻上「老舍之歿」的神主牌，我還特意找來真的製作神主牌的工場去做這牌，然後運用了實物攝影效果表達其立體感。

在 1990 年代擔任北京中央工藝美術學院院長的陳漢民教授，曾評論香港當時的作品風格頗富迷信色彩，這大概與八九十年代香港設計師大量挪用風水、八卦等通俗文化元素有關。對我而言，用意當然不在於宣揚迷信風氣，乃是因為香港對民間宗教風俗的開放，與內地對此的忌諱形成了強烈的對比，足以凸顯香港擁有相對自由無拘束的創作氛圍。

作為一個香港設計師，我認為必須忠於身處的文化環境，因為我正是在這樣的文化中成長，成為今日的我。以地方通俗文化為題的作品，見證了設計師對周遭生活細節的觸覺，反映了他們對事物的敏銳度，也是體現設計師的人文關懷質素的平台。透過以上作品，我除了享受到創作帶來的滿足感，更能把一個城市的通俗文化傳揚海外，是一種文化承傳與交流的重要途徑。

1　「生生不息」產品系列標誌　|　2008
2　「生生不息」產品系列圖案及發展情況　|　2008
3　「生生不息」產品系列圖案及發展情況　|　2008

五 行

「五行」這題目或令人聯想到老土、八卦、迷信等在現今社會被定義為負面的想像，但作為中國人，我卻認為

這個題目不單難以避免,而且充滿古老智慧,與我們息息相關,故此我不時把它運用至文化創作項目,甚至是商業案例上。這一系列有關五行主題的創作,一方面展現了傳統題目與現代設計融合的各種可能,一方面又能實踐我喜愛匯合東西文化的創作手法。

先秦文獻《尚書》已有「五行」的記載,「五行」又稱「五相」,即指金、木、水、火、土五種物質,被認為能總括一切自然現象的變化,它們之間互相牽引,相生相剋,在循環不息的相互作用中達至平衡。經過中國古代傳統智慧與哲學思想的發酵,這五種元素的關係不僅被應用於自然界,也被套用於人的身體機能、人際關係等範疇,因此又被視為博大精深的東方哲學思想,甚至涉及精準的科學計算。

我有關五行主題的創作,最早要回溯至張義老師的作品,他的創作大量利用傳統元素包括書法等。1990 年代我們為置地廣場設計了一系列藝術展覽海報,其一便表達了張義的五行作品。這創作基於張義老師將他一大型的蟹形雕塑置於海邊拍照,及後我們在他這幅照片上,放置了五個球體代表五行,並以實物拍攝展示五種球體,例如以水晶球代表水元素、燒焦的木珠代表火元素、石頭代表土元素等,組織了海報形象,也用在圖錄封面。

在 2000 年,我參與了位於柏林的交流展,除了設計展覽海報外,更在當地的「世界文化中心」展館內以五行為題,創建了大型風水裝置,體現這種有趣的東方文化。在此之前,我已開始留意風水傳統,曾考慮在自己的辦公室擺設風水陣,對風水學說略懂皮毛。

1	「五行」玉石吊墜系列樣品	2017
2	「五行」玉石吊墜系列樣品	2017
3	「生生不息」產品系列吊墜	2009

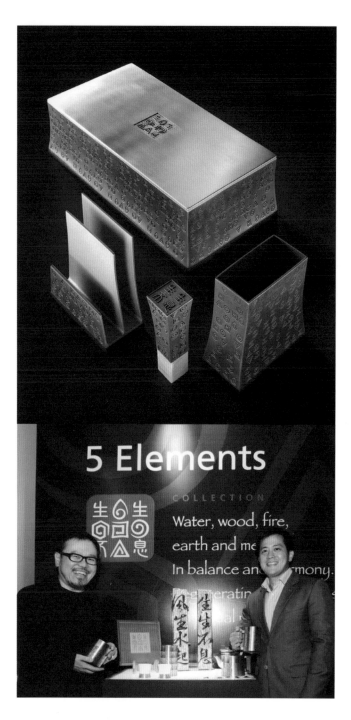

上　「生生不息」產品系列文具套裝　｜　2011
下　「生生不息」產品系列發佈會情況　｜　2009

我專門邀請了風水師傅為柏林展館「探測」風水,在最有利運勢的五行方位,擺設風水裝置,在玻璃牆上貼上相應的五行元素大字,並把它們圈在代表五行的圖形中。整個裝置設計簡單直接地表達了風水概念,既是一個「風水陣」,也成為了展覽內的藝術品,題為「東之風水之西」。這次創作,我首次嘗試把民間傳統風俗與現代展覽館結合,對自己而言是很有趣的實踐經驗,同時也開拓了西方設計師和藝術家的眼界,使他們親身融入中國傳統民間智慧的精髓。為了配合風水催運的傳統民間宗教意味,本來展覽期間打算加入放天燈儀式,可惜最後有關活動只成為了展覽海報上的展出內容,沒有真的進行。

北京 2008 年奧運會舉辦的吉祥物設計招標,在眾多中國傳統元素中,我再次選用了五行作為設計元素,創作了一套五個,分別代表奧運五環標誌的神獸吉祥物,並邀來香港漫畫家江康泉進行繪畫,它們分別是朱雀、青龍、麒麟、白虎和玄武。這些名稱固然是來自五行傳統,但最初啟發我的,卻是自小在書中接觸的武俠世界。所謂左青龍、右白虎,或是左右護法,都是武俠小說中常出現的人物和稱謂,同時也是中國民間傳統中的神獸名稱。每種神獸正好與一種五行屬性相連,青龍屬木、白虎屬金、朱雀屬火、玄武屬水、麒麟屬土。因此,每個吉祥物都集神獸寓意、色彩與五行元素於一身,既體現五行傳統,也展示了民間神話元素,富有濃厚的中國民族色彩。可惜這設計最終未能入選。

除了與藝術和文化圈的合作,我也有機會把「五行」主題發揮在商業品牌設計案例上,而且覆蓋多種用品,讓

我嘗試以不同方式展現該主題。2011年，我受委約參與馬來西亞鑄造商皇家雪蘭莪的精品系列設計工作，推出「五行」系列，透過一系列實用性和裝飾性兼備的精品，表達五行所蘊含的精義，展現品牌的東方文化色彩。這一系列精品包括茶具、茶葉罐、杯子、一對牌匾，香爐、香盒、香座、相框、桌面小盒、信架、筆筒、印章和五款垂飾。這次我回到書法篆書風格圖案，最終發展成五款迴紋圖案，分別代表五行元素，以不同方式妝點在各款精品上，例如每一件垂飾設計就是一款圖案。牌匾設計則是刻上「風生水起」和「生生不息」，因為五行相生相剋，又生生不息的緣起緣滅，互為因果循環，符合現代持續發展的觀念，以文字直接表達五行元素循環共存的運行模式，也傳達吉祥的寓意。除了五行圖案，當中如茶葉罐的設計同時融入柔韌挺拔的青竹形態，讓此系列增添不屈不撓和節節高升的意義，配合「五行」和諧平衡的意象，反映了生生不息和繁榮昌盛的美好寓意。整套精品系列不但透徹地表達了五行的精義，加上品牌本身採用的高級器皿製作物料，令設計效果更添現代感和時尚風格。

「五行」作為中國傳統文化的重要題目，加深了我對中國古代哲學和科學倫理的基礎認識，也有助我在其他傳統主題上繼續深耕創作，包括書法、漢字、生肖和茶藝文化等。另外，「五行」也反映了香港底層的中國文化傳統，構成了香港人不自覺卻有趣的生活元素，例如我們每逢新居入宅，媽媽會要求我們煲一壺水，那時我們不懂得問原因，但其實在這煲水的過程中，根據過去傳統生活模式，已包含了五行——爐灶由「土」所提煉製造，壺由「金」屬製造，柴代表「木」，

上　「生生不息」產品系列香薰盒　|　2011
下　「生生不息」產品系列咖啡壺套裝　|　2009

後跨頁

「廿四令」圖案——我於當年應北京設計周邀請參加一場中國二十四節氣的公開及邀請比賽。這次我們不以傳統文化圖案入手，反而是透過設計表達二十四節氣與天文變化的關係，道出全年由最長至最短的日照時間，並分出春夏秋冬及二十四節氣。設計得到了邀請組冠軍並註冊為官方的系統標誌，應用在各項「廿四令」文創產品上。　|　2018

廿四令 24 solar terms

香港郵政於1996年至2007年期間發行之十二生肖郵票　|　1996-2007

火代表「火」，水代表「水」。本文所述各項無論是藝術創意項目抑或企業品牌設計，我也忠於自己的創作原則，以求在創意得以發揮之餘，讓中國傳統文化透過不同的作品演繹，得到推廣和傳承。

生 肖

十二生肖，每個中國人都不感到陌生，也是不能迴避的題目，因為只要你是中國人，總會談論到它。生肖不但關於我們的出生年份，中國民間盛行的生肖習俗更投射了人們對掌控命運的慾望，和對趨吉避凶的期許。作為一個鍾情於傳統中國文化的設計師，我的創作生涯也無可避免地與生肖這題目有所交接，由政府的設計項目、自己公司的公關活動，及至長達12年的大型跨界創作實驗也有之。過往30多年來，一系列以生肖為題的設計項目，進一步擴闊了我們對傳統元素與現代設計結合的想像，也提升了傳統文化在商業世界中的功能和地位。

工藝

生肖既是中國民間傳統中的重要題目，自然讓人聯想到配搭傳統手工藝，例如以刺繡、剪紙等方法來展現設計圖案，令傳統題目的作品更富中國傳統

色彩。各種手工藝的方法和材質不同，因此又帶來了不同的風格。

我的設計生涯首次接觸生肖題材，就是源於靳叔與郵政局合作設計郵票。當時我於他的靳埭強設計公司任職設計師，由於靳叔的設計提案被選中，於是我們便獲邀完成一整套十二生肖的郵票設計。

在構思初期，我們參考了多種中國民間藝術形式，例如木刻、刺繡、剪紙等，希望盡量在圖案造型上貼近中國傳統風格，但最後在進行設計時，僅挑選了刺繡作為方法，共創作了全套12年48款動物生肖郵票。以龍年圖案為例，我們以雲彩襯托龍，就是源於「飛龍在天」這類中國傳統藝術常運用的主題。較為可惜的是，那個年代由於我們與中國大陸沒甚交流，缺乏內地人際網絡，未能邀請真正的刺繡家設計起稿，最終只能覓得廣東一帶的刺繡工廠，與刺繡工匠合力完成。雖然每款生肖圖案造型仍能體現傳統風格，但由於並非出於著名刺繡藝人之手，難以成為具收藏價值的藝術品。

透過這次傳統文化主題和民間工藝的結合，我們其實是實驗了設計界與民間工藝界的合作，雖然工藝水準未達至刺繡工藝家的程度，但不失是一次成功的跨界創作。

合作

十二肖郵票設計之後，我們開展了第二次生肖為題的創作階段——製作新思域設計公司賀年卡。初期的年卡設計，由公司內一位設計師獨力負擔，後來才改為集體創作，由公司每位設計師就該年生肖各自創作，然後將各

1

2

3

4

1	乙亥年賀卡	1995
2	丁丑年賀卡	1997
3	乙丑年賀卡	1985
4	己巳年賀卡	1989

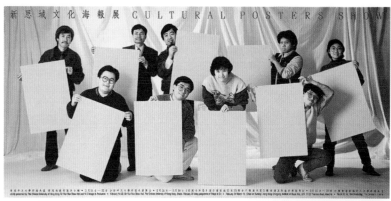

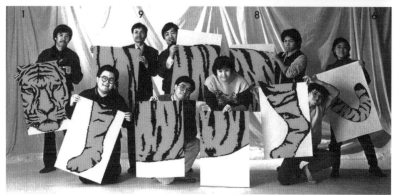

1	1986年新思域設計賀年卡照片原貌	1986
2	1986年新思域設計賀年卡	1986
3	1998年靳與劉設計賀年卡	1998
4	2010年靳與劉設計員工合照	2010

人的創作結晶集合於同一年卡中。這種各自發揮又合力創作的工作，不但豐富了賀年卡的設計意念，更能藉此展現公司團隊合作無間的公司形象，增強同事們的歸屬感。

自 1983 年始我們製作了豬年摺疊卡（豬年）、老鼠娶親卡（鼠年）、牛年立體卡（牛年）、用一張長方形紙折成蛇狀的年卡（蛇年），和九九消寒圖（羊年）等等。其中豬年、牛年、蛇年、羊年均由我負責創作，而在迎接 1986 年虎年的到臨前，剛巧年底新思域設計公司在置地廣場和香港中文大學舉行海報展，我想到邀請同事們手持白紙拍照，以展現公司的團隊精神和海報創作的空間。及至在製作虎年賀卡時，我想到在這海報上，透過電腦加工，於同事們手持的白紙上添加老虎圖案，以此製成照片作為當年的賀年卡。有趣的是這竟成為了我們公司的傳統，在 12 年和 24 年後的虎年，我們也會用同樣方式拍照，見證公司的成長和人事的變遷。1997 年開始，我們嘗試新做法，請公司內每位設計師各自為當年生肖設計特色圖案，在這種合作下，每位設計師同事都盡情發揮創意，設計的圖案各自各精彩，例如在 1993 年雞年，各人透過肖雞的主題發揮非凡的想像力，我便利用雞腳張開的形態，代表我所嚮往的嬉皮士年代流行的和平標誌，那年更有「雞眼」、「吹雞」等設計圖，可謂將肖雞的象徵意義發揮得淋漓盡致。又例如 1997 年牛年，其中一位設計師就以中國與西方品牌的牛肉罐頭併在一起，以「兩罐交接」命名，寓意中英政權的交替。

這樣一年一度的集體創作，激發了同事們的創作靈感，把傳統生肖題目運用得相當透徹，也向外展示了公司的團隊

精神。不過認真創作總是較花時間和心血，隨着公司工作量日增，這種年卡創作模式也在 1999 年告一段落，改為製作電子生肖賀卡，甚至是十二生肖電腦動畫短片，除了傳送給客戶，也會放在公司網頁，及放上 YouTube。

標誌

我們首先在 1999 年兔年加入了賀年短片的製作。同樣以當年生肖為主題的賀年短片，創意之處在於結合公司標誌進行設計。靳與劉設計的標誌由靳叔創作，概念源自中國傳統圖案「方勝」，由此構圖，商標上兩個菱形平行相疊其一角，形成另一個小菱形在中間，三個菱形的角上都以圓點相連，這個圖案強調傳統的現代化與團隊精神（詳見「階段」一文，150 頁）。

每個生肖設計都是透過動畫、色彩和變幻圖形展現，把每種動物的特徵在 5 秒內表達出來，創作過程十分過癮。一開始兔年的設計概念很簡單，把頂部兩個圓點拉長，狀似兔子耳朵，便成為了象徵兔年的標誌。隨後，龍年的設計則以龍鬚表達，中間的小菱形左右兩圓點象徵龍的鼻子，再以飄出彩帶象徵兩條龍鬚。蛇年的設計相當有創意，把組成標誌的線條和圓點連成線條，成為盤纏彎曲的蛇狀，配合動畫技術，標誌一下子變成周圍滑行的小蛇，生動有趣。馬年以馬臉特徵為主題，把兩個大的菱形拉長就變成長長的馬臉。羊年由標誌的圓點幻化出卷曲的羊毛，再添上羊角，便成為了羊年設計。猴年同樣以猴子臉為主體，把菱形中大小不同的圓點拼湊成猴子的眼鼻口，菱形繼而轉為深褐色，可愛的猴子臉便油然而生。兩個轉為黃色的菱形，又可成為兩隻小雞，並在動畫效果中作出啄米動態。最後的狗、

3

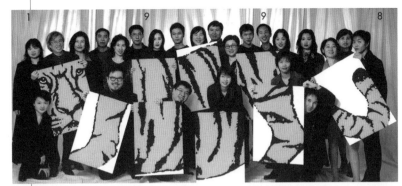

4

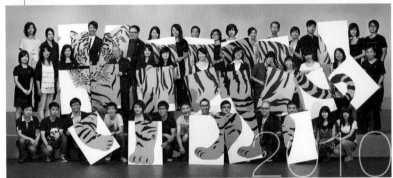

後跨頁

十二生肖在中國文化之中可謂是最家喻戶曉的一個題目。在1996年至2007年期間，我與舍弟劉小健合作，以我司的方勝標誌及生肖為主題，創作了十二段動畫，作為當年的賀年短片，與客戶及朋友分享。自2008年起，我與文化實驗室合作的「十二肖」項目開展後，賀年動畫的主角就變成年度雕塑轉化成的平面作品，而這個賀年動畫的傳統一直傳承至今。　│　1996-2007

豬、鼠、牛設計,皆利用幾何圖形的變化表達出動物的特徵。

經過了 12 年的動畫設計後,我們把每年的短片合併製成逾一分鐘的動畫,以記錄公司這項創意製作,也同時可成為宣傳公司品牌的創意之作。

專業

經過多年對生肖主題的探究和發揮,我的思考不再停留於僅僅以這類傳統文化元素為主題的創作,加上也許是來自靳叔的薰陶,我積極追尋將中國傳統元素與現代設計融合,從中孕育出新的可能和意義。2007 年,我與朋友獲香港梅潔樓的贊助,創立文化設計機構「文化實驗室」,以「承傳立新」為宗旨,全力探索中國傳統精髓和現代設計與製作如何有機地結合,「十二肖」計劃便因此誕生。

此計劃為期 12 年,每年邀請一位亞洲區內的藝術家或設計師,為該年的生肖設計雕塑。設計完成後,我們首先生產此雕塑品,之後因應作品的特色和市場需要,生產各類後續產品,例如是縮小版的雕塑擺設。

透過這些合作,一方面能夠展現現代設計師在傳統題目上的演繹,一方面又能把新演繹應用於日常生活與產品設計。另外,每年的製作方法皆是一個新挑戰。雖然至今已累積了八年的創作體驗,但我們仍處於摸索階段,並沒有從此鎖定未來的發展方向,更期望透過餘下的計劃年期,繼續追尋更多創新的嘗試。

因應這些參與計劃的設計師來自不同專業,他們明顯在生肖造型與取材上各具特色,我們不會刻意限定他們的方法。

1	十二肖「劉米鼠」雕塑(藝術家:劉米高,並非劉小康設計)	2008
2	十二肖「二牛」雕塑(藝術家:張義,並非劉小康設計)	2009
3	十二肖「毅虎」雕塑(藝術家:許誠毅,並非劉小康設計)	2010
4	十二肖「如兔」雕塑(藝術家:薩璨如,並非劉小康設計)	2011

由於所屬專業差異甚大，他們的創作手法和製作過程迥異。我們期望完成整個12年的創作後，能梳理現代設計與傳統題目的關係。我們更寄望日後有機會創立名為「十二肖」的品牌，把12年的創作結晶擴展至商業產品範疇。過去八年，這些創作仍屬嘗試性質，集合12年的十二肖後，我們將建立更長遠的具體發展藍圖與策略。

「劉米鼠」

第一年我們已作出大膽的跨界嘗試，邀請知名人型模型設計師劉米高創作鼠年的雕塑「劉米鼠」。他的創作一向在年輕人間甚具影響力，是流行文化的符號。「劉米鼠」的創作效果出乎我們意料，雖然與預期有所出入，但為我們帶來了驚喜。首先，他所塑造的老鼠造型介乎具象與抽象之間，相當具個人風格；第二，雕塑展現的並非老鼠一般的俯伏姿態，而是不常見的坐姿，效果頗為特別。另外，設計師也藉此機會嘗試了首次在雕刻中加入中文篆刻，在老鼠屁股底部刻有「鼠」字。

這次跨界創作的另一特色，體現於我們與瑞士著名珠寶公司 Adler's Jewelry 的合作，用銀鑄造配以鑽石眼睛的「劉米鼠」雕塑和筷子座，開創了一次流行文化與精緻珠寶擺設的媒合。

由於此乃計劃首年的創作，我們銳意將創作推展至更多受眾群，故舉辦了工作坊和展覽等活動。我們邀請了香港知專設計學院、兆基創意書院與理工大學的師生，為36隻放大版的「劉米鼠」添上創意造型，並置於2008年的維多利亞公園中秋節花燈晚會，為大眾帶來了歡樂的節日氣氛。我們又

十二肖「龍行」雕塑（藝術家：劉家寶，並非劉小康設計）

十二肖「蛇舞」雕塑（藝術家：陳瑞麟，並非劉小康設計）

曾把展品放在商場與學校作短期展覽，引發各界討論。儘管大眾對放大了的「劉米鼠」外形的意見不一，但這連串的嘗試為整個計劃拉開了序幕，觸發更多對藝術家的挑戰。

「二牛」

緊接着的牛年，我們找來相反風格的傳統藝術家張義，創作了「二牛」。張義老師擅於創作紙模浮雕，今次他同樣用紙捏製出水牛的造型，然後我們運用產品設計方法，透過複製技術將之放大，製作出具摺紙質感的銅雕「二牛」，細緻的效果令張義老師也感到滿意。這次的合作，可謂藉創新方法革新了傳統藝術。

「毅虎」

2010 年虎年，我們邀得奧斯卡得獎動畫電影史力加的監製、著名動畫設計師許誠毅創作老虎的作品。最初他利用電腦繪畫了立體的老虎造型，但要將之變為實體立體雕塑，我們繼鼠年後再次與商業品牌合作，邀請馬來西亞知名錫蠟工藝品牌皇家雪蘭莪（Royal Selangor），利用其逾百年的鑄造技術，把熒幕上的立體老虎造型鑄成鏤空形態的合金雕塑「毅虎」，牽涉的技巧其實相當高。

「如兔」

繼之前三年分別使用不同質料製造雕塑後，兔年的創作運用的又是另一種材料——意大利雲石。該年合作的是移居意大利的華裔雕塑家薩燦如女士。對擅長抽象藝術的她而言，這次的挑戰是首次創作具象作品。她最終揀選了優質幼滑的高質意大利雲石，並在

十二肖「易馬」雕塑（藝術家：靳埭強，並非劉小康設計）

十二肖「羊祥」雕塑（藝術家：盧志榮，並非劉小康設計）

1	十二肖「龍行」雕塑（藝術家：劉家寶，並非劉小康設計）	2012
2	十二肖「蛇舞」雕塑（藝術家：陳瑞麟，並非劉小康設計）	2013
3	十二肖「易馬」雕塑（藝術家：靳埭強，並非劉小康設計）	2014
4	十二肖「羊祥」雕塑（藝術家：盧志榮，並非劉小康設計）	2015

意大利完成雕鑿過程，製造出線條簡潔圓潤的具象石兔——如兔。雕塑除了質料上乘和手工精細，也令人聯想起女性的圓潤體態特徵，頗受女性歡迎。有了市場基礎，石兔雕塑隨之成為了行銷的藝術品，寄售於香港畫廊如 Galerie du Monde，甚至乎上海 M50 藝術中心。

「龍行」

第五年是龍年，雖然龍的形象較男性化，我反而特意邀請了一位女性設計師合作，希望能突破固有的想像。劉家寶是福特汽車首席設計師，負責中國市場汽車產品的本地化設計。基於汽車設計專業，她對龍的流動性與線條轉動的掌握與構思與眾不同。就像考慮汽車外形線條一般，她從全方位多個 360 度的角度構思龍的造型，創作過程專業嚴謹，務求令雕塑從任何角度都展現龍的英姿與動感。

「蛇舞」

蛇年我請來了我的同學、著名珠寶品牌 Qeelin 的創辦人陳瑞麟創作。他運用了一貫設計珠寶產品的方法，藉機械原理在作品中添置可活動的部分，令蛇型雕塑透過可扭動的關節變得生動靈巧，同時也成為一個精密的珠寶，甚至是工業設計。在製作過程中，最大的難度在於設計蛇身關節的接口配件，最終整個工序都要在法國才能完成。這件稱為「蛇舞」的作品，由最初以設計珠寶的技術展開，最後成為了一件雕塑，我們更期望日後能把它正式推出市場，變為真正的珠寶產品。這次能夠創作出可動式的雕塑作品，可謂另一種嶄新的嘗試。

3

4

1　十二肖「翔猴」雕塑（藝術家：羅偉基・並非劉小康設計）　｜　2016

2　十二肖「和鶯」雕塑（藝術家：莫一新及文鳳儀・並非劉小康設計）　｜　2017

3　十二肖「樂犬」雕塑（藝術家：陳日榮・並非劉小康設計）　｜　2018

4　十二肖「豕喆」雕塑（藝術家：劉小康）　｜　2019

「易馬」

由於我的拍檔靳埭強生肖屬馬，因此他選擇了為 2012 年馬年的設計操刀。中國傳統文化一直是靳叔喜愛的創作元素，他也重視展現東西古今的對比，今次也不例外。他選取中國古代《易經》為主旨，借神馬背河圖傳世的傳說故事，創作銘刻着《河圖》圖案和文字的「易馬」。雕塑左右兩部分不但姿態各異，就連鑄造的材質也不同，設計師藉此表達陰陽平衡的古中國生活哲理。

「羊祥」

2015 年，設計師創作的結果又來了一次極端的轉變，由既傳統又創新且極度具象的易馬雕塑，變為極度抽象的雕塑作品——「羊祥」。雕塑由一個金屬框加簡單的線條組成，表現手法相當抽象，這又是與設計者的專業有關。今次請來的設計師盧志榮從事家具設計，因此創作出來的雕塑充滿家具的特徵，具超強實用性但形象虛化，十分切合他的身份。

我們計劃除了與指定的藝術家合作，創作生肖的藝術雕塑與其延伸製作的產品，更邀請了不同的篆刻家，根據這些雕塑品的形狀，重新設計印章圖案與篆刻文字，並在每年將這些圖案設計印製成利市封，作為當年的賀年日用品推出市場，把這些大膽新穎的嘗試和出色的創作進一步發揚光大。此外，我們還邀請了台灣著名書法家董陽孜老師書寫十二生肖書法。由於我與計劃贊助人之一羅仲榮先生均鍾愛董老師的書法，在一次機緣下收藏了董老師書寫的「龍」字，後來我們想到何不邀請她書寫另外 11 個生肖字

體？於是在 2012 年大膽邀請她進行創作，幸得董老師接納並視之為挑戰，為我們寫了一套十二生肖書法，史無前例，亦後無來者，我們深表感激，也很開心能獲此珍藏。我們將這套書法用在每年的計劃推廣上，亦將書法作品展示出來供人們觀賞。

家具

2007 年，我首次把生肖題目與椅子設計結合，嘗試製作具生肖形態的椅子家具。與其他生肖系列的文化設計項目有所不同，椅子的本質是商品，實用性和市場定位是最關鍵的考慮。因此，在創作過程中，我必須同時兼顧傳統題目的演繹、創意的發揮和產品的銷售三方面，令最終的設計成果既能彰顯生肖傳統的文化意義，又能透過創意產業這個平台，讓更多人接觸到我的設計，分享我的設計理念；同時亦令合作生產家具的企業，能藉這些產品設計，進一步建立品牌。

我暫時只製作了三款生肖家具，根據以下年份的生肖設計，分別是 2007 年豬年、2014 年馬年，和 2015 年羊年。其中豬年、馬年的設計是與家具品牌合作，而馬年的 Pony Chair 更成為熱銷家具產品。

我一開始以肖豬為題設計椅子，是為了參加展覽製作藝術品，構思延伸自我的一凹一凸「陰陽椅」系列，所以除了以簡單的線條表達豬的肥厚外形，每張椅子的豬仔頭部可與另一張椅子的尾部以中國傳統家具入榫的設計互相嵌入。起初椅子的製作用料是木材，後來我們成功邀得專營沙發的茲曼尼（Giormani）合作，在他們的協助下，重新以意大利皮革製作，成為適合家

後跨頁
十二肖利是封　｜　2008-2019

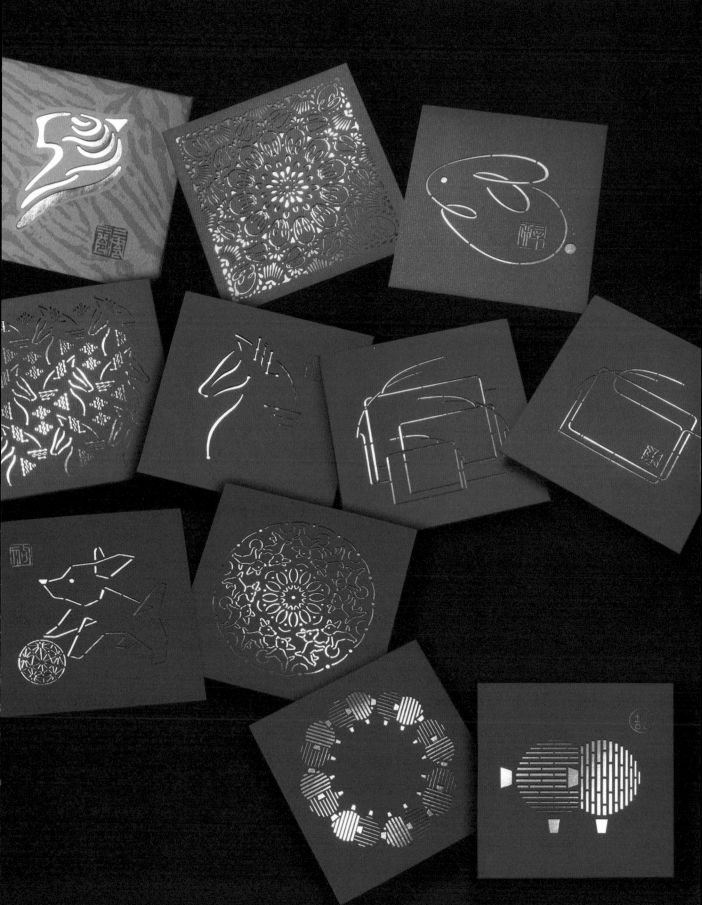

十二肖月餅 | 2008-2019

居使用的特色皮革椅子。

在 Piggy Chair 的產品發佈活動上，我提議用多張不同顏色的 Piggy Chair 拼成「豕」字，再邀請在場的家長小朋友組成字的頂部，合成一個「家」，寓意家字的由來與豬息息相關，因為豬是古代家庭賴以生存的重要資產，可謂無豬不成家。這次活動中，家長與孩子們都樂在其中，享受美好的親子時間，令我覺得這次將創作融入商業模式，是相當有意義的決定。

馬年家具的概念，其實是源自同樣由我設計，於 2008 年擺放在沙田公園展示的公共藝術作品——「幻彩神駒」，一個既像椅子、又像馬的大型公共雕塑擺設。基於這個創作概念，我決定延續豬年的設計取向，把這馬造型的大型雕塑縮小，使它不但變成椅子，更是可供小孩子坐在「馬背」上前後搖晃的兒童玩具家具。這個構思也與我童年時的社會見聞有關。眾所周知，低稅率下的香港社會多年來政府福利政策薄弱，公共福利設施不敷應用，馬會成為了最主要的社會福利贊助機構，為基層民眾提供許多免費慈善服務，例如賽馬會診所、賽馬會學校等等，因此馬會的標誌在我孩童時期已隨處可見，我對馬遂產生了幸福感，並因此聯想到歡樂無愁的童年時光。另外，由於我們也汲取了豬年椅子的製作經驗，嚴格控制生產成本，把馬年椅子 Pony Chair 的售價定至較大眾化的水平，大約港幣 1,000 元，令產品的銷售成績較 Piggy Chair 理想。

羊年家具的設計包含兩個概念，一是源於中國陰陽相合的文化傳統。其實我一向着重體現事物的陰陽結合，所以構想這家具的時候，自然想到它應

該由兩部分合併而成，並且選擇以球體形態表現羊身，再以簡化的形態分別代表羊的頭部和尾部。另外，球形具圓潤可愛的感覺，與小孩子的形象相似，與前兩次為小朋友設計家具的理念接近。

這幾次設計生肖家具的歷程，除延續和豐富了我在生肖主題上的創作經驗，也讓我學習到如何把文化創作融入商業，進一步打開創意產業之門，讓自己的設計不再只是停留於展覽場所，而是能與更多人分享。

總括而言，因着個人對傳統中國文化的着迷和追求，生肖成為了我近十多年來重要的創作主題之一，不同的創作項目帶來了新鮮的創作模式，例如展現團隊精神的公司賀年卡集體創作。「十二肖」這大型創作計劃，不但是一個全面的跨界交流項目，也為現代設計與傳統文化的融合與對話鋪展了更多可能性，至今已孕育了八項出色的雕塑創作，而未來四年會繼續有作品面世，令人萬分期待。我們寄望「十二肖」在完成第 12 年作品後，能發展成具傳統文化承傳價值的品牌，讓歷史悠久的生肖習俗能透過商業模式，在國際舞台被更多人認識，使中國人熟悉的生肖文化，能藉着出色的設計，成為世界認識中國文化的管道。

Piggy Chair（豬仔凳）　｜　2010

茶 藝

飲茶是中國飲食文化中不可缺乏的主題，中國俗語開門七件事「柴米油鹽醬醋茶」表明了茶在中國文化中的重要性。中國不但是茶葉的發源地，也是現時全球主要的茶葉生產和出口國家。作為一名華人設計師，茶自然也是我喜愛和努力經營的設計主題之一。我在創作上與茶的淵源由香港的紫砂茶壺展覽引發，及後機緣巧合地與香港國際性的茶藝品牌、茶莊，至台灣的茶莊、內地的大型茶藝品牌客戶有商業合作，遇到不少有意思的茶人，經過如此長時期的接觸和關心，使我不但對茶藝有更深入的認識，成為少數認識兩岸三地茶藝文化的設計師，並且對茶具設計產生了濃厚興趣，不斷嘗試結合現代與傳統元素，進行各種革新的設計，最終令茶成為了個人創作生涯的另一標誌性主題。

研究

在我讀書的時期，1970 年代末 1980 年代初，宜興茶壺開始在香港流行，加上羅桂祥先生捐贈了一批宜興紫砂茶壺予茶具文物館，進一步引發香港人思考當中隱含的文化傳承，以及獨特的文化風味。此茶具展覽不但令我感動，更為我學生時期的作品帶來靈感，創作了以宜興茶壺展覽為主題的海報——「宜興紫砂壺展覽」海報。為此我搜尋了相關書籍和圖譜，把各種新舊宜興茶壺設計的形態置入海報中。同時，我配上當時首次面世的中國書法電腦植字作海報背景，配襯茶壺上的書法雕刻字。背景上書法字的內容除了介紹紫砂茶壺的歷史和演化，

上 「迎海神駒」於香港 ｜ 2013
下 「幻彩神駒」於台北 ｜ 2012

更提到了它的材質特性，相當具資訊性。這也是我首次把研究資料化為創作元素，融入作品之中。

當年設計紫砂茶壺海報，僅是從設計角度研究茶壺的藝術性，真正對品茗產生興趣，是受到台灣茶文化的影響。當時台灣茶葉開始被引進香港，例如高山烏龍茶，我們也透過朋友了解台灣的飲茶文化，如飲茶時會預備兩種杯，一是用作聞香，一是用作飲茶。我之後在台灣旅行期間，結識了一些茶人，留意到台灣飲茶的文化不但承傳了中國傳統，更建立起創新而獨特的茶道。自此我更加留意有關茶的文化，雖然未有隨即運用到我的設計中，但成為了我繼續研究的題目。

習慣

除了受到茶具展覽啟發有所創作，紫砂茶壺背後牽涉對茶藝的嚴謹態度，成為我對它產生濃厚興趣的原因。在1970年代，相對於潮州功夫茶和台灣高山茶對茶藝的講究，香港人的飲茶文化並不精細。雖然已成生活的一部分，但大部分人對茶藝欠缺深入的了解，以港人在茶樓的飲茶習慣可見一斑：只重效率，輕忽質素。我對本土飲茶文化的另一觀察，來自香港人飲茶的多元性。就如我於1996年設計題為「香港東西」的海報構思，便源於香港人遊走於中西方的飲茶文化之間，日常生活常接觸各式各樣的茶，例如早上飲奶茶、中午飲中國茶、下午飲西茶、晚上飲涼茶等等，體現了殖民城市獨特的文化混雜性。在這種粗淺的飲茶文化背景下，精細的紫砂茶壺文化傳統變得相當吸引。

此外，我也崇尚紫砂茶壺設計的演化。

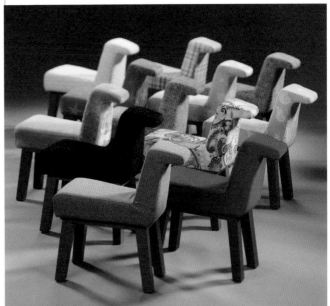

上　Pony Chair（馬仔凳）　|　2014
下　Wooly Chair（羊仔凳）　|　2015

「宜興紫砂壺展覽」海報及包裝 | 1980

歷來不少雅緻的設計都是受古時文人的影響，甚至由他們親自在壺身題字，令茶壺昇華為工藝作品。明末清初紫砂壺大師時大彬的設計卻是另一種風格，他以人手捏製方式造出茶壺形態，營造出自然的質感。可見，這種製壺工藝文化融合了多種藝術文化範疇，可算是最早期的跨界創作例子。

區分

繼紫砂茶壺海報設計之後，我再次接觸與茶相關的設計題目，便是茶包品牌邀約的設計工作。首先邀請我們公司的是本地品牌車仔茶包。我們分別為其完成了兩次設計工作，第一次是重新設計品牌的英國紅茶（Black Tea）系列包裝。我們保留了舊包裝的綠色，但加上了強烈的漸變效果，除了可以藉此凸顯茶葉品質與其他品牌的分別，當中更主要是與集團旗下茶味較淡的立頓（Lipton）作出區分，以便為兩個品牌建立截然不同的包裝風格和產品形象。第二次是為車仔茶包的中國茶包系列設計包裝。雖然這是一個西方品牌，但他們早在 1990 年代已破天荒推出中國茶葉茶包。為了配合產品的中國元素，我邀請了畫家兼書法家徐子雄為包裝題上茶葉種類的名稱，例如香片等字。同時，我們又用不同包裝顏色代表不同的茶葉，例如烏龍配綠色、鐵觀音配紅色、香片配黃色、普洱配啡色等。

像真

我們在構思集團的另一品牌 Lipton 的茗閒情系列包裝時，又是另一種考慮。同樣是西方品牌下的中國茶包系列，茗閒情系列的原片茶葉三角形茶包屬於當時的創新產品，茶葉在三角茶包

內有更大空間張開，茶味更佳，因此明顯屬於較高品質的茶包產品。為了突出茶的真味，表達產品的優質，我們的着眼點不但在包裝設計上，更利用印刷上的調色技術，確保包裝上顯示的茶色能夠還原茶的原色，以嚴謹的設計方法回應產品的專業品質。

新水墨

白猴茶是另一個邀請我們就包裝設計更新品牌形象的企業。雖然相對地這並非一個知名品牌，但我們同樣致力追求為他們建立獨特的產品形象，凸顯本地茶包品牌對飲茶文化的努力。在構思時，我認為既然茶是重要的中國文化元素，要問的是到底它可以如何與現代藝術掛鈎？哪種現代藝術能與傳統文化有所結合？這方面我相當受香港新水墨運動的影響，除了對這門藝術了解更多，也認識了新水墨的轉變。香港新水墨藝術範疇有很多設計師，例如靳叔又是水墨家又是設計師，同時間部分水墨家又從事設計業。我覺得這種連結十分有趣，所以我運用了兩張靳叔早期的水墨畫，兩張作品的特色在於傳統的筆墨卻配上現代的色彩和構圖，在當時已經是出色的作品。在靳叔的允許下，我就把它們運用於品牌茶葉罐的包裝上，對我來說是一個開心的嘗試。

隨後，我開始為多個國內茶葉品牌進行形象設計工程，包括曉陽、八馬、怡紅、一潤和皆一堂等。曉陽的設計方案以防偽包裝技術為主要考量，因此除了鏤空窗式雕花設計，也致力研發紙盒包裝的物料，最後成功杜絕了台灣和內地市場上的假冒品，但最後卻引來了日本設計界的抄襲，也是一個有趣的設計經驗。

「香港東西——香港平面設計七人展」海報 ｜ 1996

1	車仔茶包包裝	1980年代
2	車仔茶包包裝	1990年代
3	立頓茗閒情包裝	1990年代
4	白猴茶包裝	

另一個值得一提的，是深圳品牌皆一堂的設計。該品牌主要銷售的茶種之一是白茶，而企業負責人本身致力鑽研工藝和茶藝，因此在經營上也是一種專業的表現。今次我邀請了靳叔合作，由他以書畫結合的形式，運用中國書法題寫「皆一」二字，而背景本身又是靳叔的山水畫作，書畫合一，表達「一生萬物、萬物歸一」，物我平等的皆一觀念。我又利用現代線條與中英文名稱並置的印章設計，體現品牌的國際化形象和獨特的文化涵養。

實用

然而，大部分國內茶包品牌的設計工作只集中於銷售策略和企業形象的考量。在認識了各種各樣的茶種，了解過不同地方的飲茶文化後，我更想探討的是現代人飲茶文化與傳統文化的關係，以及如何提升現代人的飲茶經驗。故此，我以設計茶具作為切入點，並且選擇茶葉罐作為起點。茶葉罐的設計涉及對茶葉的認識與研究，例如保存茶葉的方法，因應不同種類的茶葉，罐身的設計和用料有所差異，如密封的罐身並不適用於存放普洱，因為這種茶葉需要透過氧化繼續發酵。

我首次設計茶具，是與馬來西亞品牌皇家雪蘭莪（Royal Selangor）的合作，結合中國傳統題目五行的概念設計整套茶具，包括茶葉罐、茶壺與茶杯。五行與生肖一樣，都是中國人最常接觸的傳統題目之一。五行概念是中國人智慧的結晶，人生每個範疇都可以透過五行被演說，例如味道、顏色、方位，甚至五臟六腑等，指向的都是世界的平衡與循環，當中包含相生相剋、緣起緣滅、生生不息等傳統哲理，其實即相等於現代的持續發展概念。

然而，我們一直缺乏象徵五行的符號，因此我特意設計了一系列帶有篆刻感覺的迴紋符號，充滿現代感之餘又具中國色彩。更重要的是，這設計概念十分切合品牌的需要，作為一個具強烈工藝精神的傳統企業，他們需要走向現代化，一個具工藝色彩的現代符號正正能夠代表品牌的形象。

在茶罐設計方面，我運用了生命力旺盛的竹子為設計概念，象徵像竹一般節節向上、持續發展的品牌形象。在品牌的其他茶具例如茶壺的設計，我拋開了象徵細緻的茶道文化，設計了體積較大的茶壺。除了根據自己個人的飲茶習慣和喜好，也考慮到品牌在東南亞市場的定位，目標顧客多數在辦公室使用此茶壺，故此大型的壺身設計適合多人一邊工作一邊品茶。整套茶具設計着重實用性，貼近西式茶具風格，同時包含中國元素。

除了設計方面的考慮，我們的責任更在於思考品牌的發展潛力和方向，再結合企業的傳統特質，透過產品設計和包裝，重新展現品牌最獨特的一面。以皇家雪蘭莪為例，雖然品牌需要展示現代化的一面，但企業的核心價值在於工藝精神，因此一般的現代設計方案不能有力表達品牌的獨特性，再出色的設計只是徒具外形而失卻品牌內在的神韻。

我們與皇家雪蘭莪的另一項合作，是於 2013 年為台北故宮博物館設計茶葉罐。由於我與台灣結緣於書法藝術，例如與著名書法藝術家董陽孜女士的合作，加上個人對中國書法的喜愛，因此書法便成為了這次設計的主要元素。另外，一般茶葉罐的弊端是不能顯示內裏的茶葉種類，造成使用上的不便，

1

2

3

4

1　皆一堂標誌　｜　2013　　　3　「寶相華花」餐具系列　｜　2013

2　皆一堂包裝　｜　2013　　　4　「一一萬象」餐具系列　｜　2013

上 「生生不息」茶具系列 ｜ 2009
下 「生生不息」黃金限量版茶葉罐 ｜ 2013

於是我們針對這個弱項，設計了旋轉拼圖式多層圓筒茶罐，在每層鑄刻四種常見的中國茶葉名稱，該層放入哪種茶葉便轉到相應名稱上。每種茶葉名稱根據不同的中國書法家的字體雕鑄，當中運用了從故宮藏品中不同書法家作品採集而來的字體，例如在宋代蘇軾不同的書法作品中集合「東方美人」四個字體，其他集字的字體還包括來自乾隆、趙孟頫和王庭堅的書法字。整個設計結合了實用性、趣味，和與故宮相關的藝術性三項特徵，對品牌來說是一項破格的產品設計。

在茶葉罐設計方面，除了以上的商業案例，我也有一些文化項目的創作。在 2015 年由香港文化博物館舉辦的「Bring Me Home」展覽上，我延續了之前自己在上海世界博覽會由吳裕泰舉辦的茶葉館中設計的女性形體茶葉罐，再參照博物館展覽中真實的旗袍展品，設計了一系列女性旗袍造型的陶瓷茶葉罐，既展現東方女性的美態，又在茶具設計中作出新嘗試。

在現階段，我和我的創作團隊不斷嘗試和努力，就更多項茶具設計進行探索和研發，寄望藉此在茶藝主題上尋找更多可能性。我對茶藝的追求始於對茶具的好奇，在研究過程中培養了對飲茶文化的廣泛認識和興趣，為我帶來創作上的優勢，成就了成功的商業設計案例，也孕育了不少文化項目的設計嘗試。這些創作歷程延續了我對茶藝的專注，希望在人生的下半場，我有機會在「竹山茶海」這幾個傳統中國藝術元素上，有更多姿多采的創作經驗。

知竹

蘇東坡《於潛僧綠筠軒》寫道：「可
使食無肉，不可居無竹。無肉令人瘦，
無竹令人俗。」宋朝大文豪的詩詞，
反映了中國文化中對竹的獨特情感。
竹在中國亦被稱為植物界的「四君子」
之一，無論書畫，或家具裝飾擺設等，
都常以竹為題。我在從事設計開始所收
藏的中國民間玩具，不少也由竹所製。
1980 年代，我去台灣做展覽考察，碰
上專販賣台灣茶葉及自己開發設計茶
器的茶舖主人沈甫翰，他自己設計的
竹器，手工精美雅緻，令我大感驚訝，
無論竹托盤、竹盒，設計造型簡潔大
方，竹面的處理技藝使竹產生溫潤感，
此乃及至今天仍未有其他品牌可做到
的技藝，自始令我開始留意台灣的竹
藝發展。

國立台灣工藝研究發展中心於 2007 年
開始，拉攏工藝家與設計師合作研究與
開發創新設計，發展成 Yii 系列，並將
成品帶到世界各地的國際展覽。我於
2010 年在米蘭「Yii 台灣工藝設計」米
蘭展覽中見到他們研發的竹藝家具，發
現其運用竹的技術發展已頗成熟。中國
內地雖也有製作竹器，以竹嘗試進行創
新設計的趨勢發展得很快，但技術成熟
度一直未能追上。所以在 2010 年，當
清華大學美術學院教授杭間邀請我參與
策展首屆「北京國際設計三年展」時，
我很自然地提出以竹藝為題作為策展方
向。竹既然在中國文化中不止於一種植
物或材料，而是一種文化，我很想探究
由竹所引申的工藝品設計，與世界各地
比較有何不一樣。於是藉此展覽，我展
開了一個比較廣泛的研究，到世界各地
去考察，從鄰近地區包括泰國、越南、

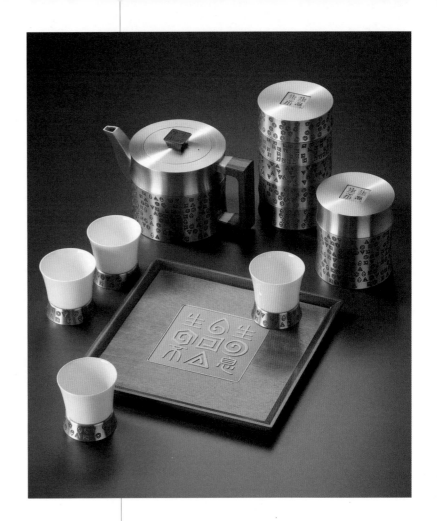

「生生不息」茶具套裝　　｜　　2009

後跨頁

「茶韻墨香」茶葉罐系列　　｜　　2015

文山包種

東晉
王羲之

凍頂烏龍

元
趙孟頫

鐵觀音

宋
黃山谷

普洱

茉莉花
民國
許太貢

東方美人
民國
李叔同

宋
蘇軾

龍井
宋
米芾

「知竹」海報　｜　2012

印度，到歐美各地，再回看中國，發覺的確有很多不一樣的竹藝設計。

整個研究過程實在令人振奮，我們發現原來全球對竹器這題材也很重視，認識到各地雖不像中國對竹有很強的文化觀點，但人民均有用竹來做器皿的悠久傳統，因為實際上竹這植物遍佈世界各地，容易找到，也易於操作，不像大樹得花很多氣力去砍伐切割，只要破開就可用，非常方便。我更發現竹藝成為當今世界的潮流，其實不止於人們回過頭去看傳統工藝與日常生活的關係，或嘗試用竹這傳統物料去創作新的設計符號，而是因為竹作為非常環保的物料，是木材最好的代替品。

期間我們拜訪了由聯合國教科文組織支持催生，至今連結全球 41 個國家的政府機構、私營部門，以及非牟利組織的國際竹藤組織（INBAR）。其總部設在北京的 INBAR 整理了關於各地竹品種、產量、工藝等的資料，並推動種植和生產竹工藝品以助落後地區脫貧。他們亦發現竹這材料在科技與技術的發展帶動下，有非常多的可能性，例如層壓竹板可用於製作家具、地板、牆面等，是代替木的良好建築材料。另外，竹所衍生出的竹炭、竹醋液，可用來做各種日用品，甚至用竹提煉竹纖維來製作的紡織品，都有其個性和獨特的好處，以至竹行業在各地都有大量增幅。

由簡單的竹工藝品，到大型室內設計如劇院空間內的所有牆面，竹的應用範圍之廣令人始料不及，且各方面的研究仍有待進一步發掘。那麼作為設計師，我們可以做甚麼？研究中，我們發現不同地區的設計師正尋找各自的

特色，例如印度年輕設計師 Sandeep
Sangaru 就選用了當地較實心的竹品
種，發展出一套比較現代的設計語言，
生產一系列具籐器特質的竹家具，還
用上非常傳統的生產方法，差不多徒
手已可進行製作，不需依賴太多機器，
使農村和農民也可化身成為生產基地
和工藝師。而泰國另一年輕設計師
Korakot Aromdee，則藉爺爺用竹製作
風箏的方法，發展出一套不一樣的紮
作方法來設計燈具，有機性高，形狀
靈活，構成他自己獨特的風格，在亞
洲甚至全世界都獨一無二，激發起泰
國其他設計師對竹藝的興趣。當然，
泰國本身有竹工廠製作和出口大量簡
單的竹家具，但對於用竹進行現代化
的創新設計仍在起步階段。越南的情
況亦相類似，有許多竹的加工廠，技
術頗成熟，但因越南的漆器非常出色，
如磨漆畫便是他們當代藝術裏獨特的
技法，故日常生活裏的竹器與漆混合，
是越南竹製品的獨有個性，不同國籍
的設計師也就在越南與竹工廠合作，
發展出新的竹器造型。台灣在工藝、
技術與設計的結合就更成熟，他們已
建立了一套獨有的設計語言，例如台
灣竹藝 Yii 展覽系列已國際知名，工序
與機器上的配合有相當技巧，但因為
設計較接近工藝，製作難以量產，所
以未能真的發展成產品品牌。

香港雖沒甚麼值得推崇的竹工藝品，亦
沒有竹藝工廠的存在，但香港的搭棚文
化卻廣為世界注目，在國內甚至廣東地
區，搭棚技術也未及香港成熟，因為香
港很多高樓大廈仍然依賴竹棚來興建及
進行維修，且對搭棚有嚴謹的規管和
訓練，令技術能有系統地延續下去。
香港甚至有搭棚建築公司是上市公司，
故可想像行業本身的成熟程度。我們研
究團隊裏的研究員之一謝燕舞，就寫了

「知竹」展覽情況 ｜ 2011

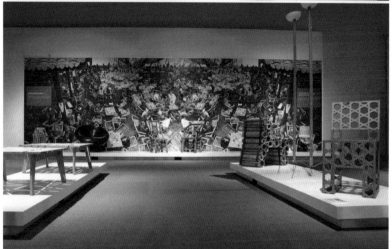

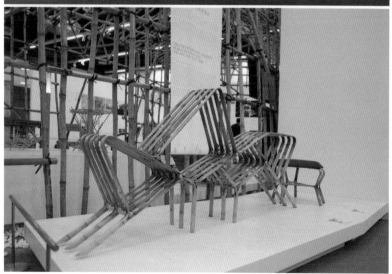

「知竹」展覽情況　|　2011

《棚・觀・集——關於竹棚、戲曲及市集文化的探索》一書。

坦白而言，是次研究對國內的竹藝關注不多，有「中國竹鄉」之稱的浙江安吉縣有從竹地板轉型做竹家具的大批量生產工廠；四川省則在編織技術方面較成熟，有大量工藝家用竹藝編織來設計日常生活器皿，也嘗試將竹與陶瓷工藝結合，省會成都仍大量使用竹椅，有兩款傳統的竹椅設計在當地許多酒樓茶室隨處可見。

最後在2011年「北京國際設計三年展」中，由我和杭間共同策展的「知竹」展覽，將研究成果分為四大部分展出：

一　意：從中國傳統竹文化開始說起，包括解說竹何以在中國文化中代表君子、宋代以竹為題的畫作之情況，以及指出中國漢字裏有900多字的部首從竹，當中500多個意指器皿，證明幾千年來中國人生活在竹的環境中，被竹所環繞。

二　藝：闡述竹的工藝，當中有兩個較特別的發現，其一是在越南考察時，在越南人種學博物館（Vietnam Museum of Ethnology）見識到當地各族群過去百年來使用的各種竹籃。不同族群聚落有自己獨特的編織方法，不止外形美觀，且功能性也很強。我們還把這些形態各異的竹籃借去北京展出。另一是在美國三藩市亞洲藝術博物館（Asian Art Museum）中，發現了約900件由美國人Lloyd Cotsen捐贈的日本竹籃與竹雕，該藏品系列展現日本將竹工藝提升到藝術品的層次，但同時亦能保持其原初的功能，是藝術與日用品結合的至美典範。可

借該系列不允借出，只能透過照片等資料展現。

三　器：此部分主要展出世界各地的工藝家及設計師如何運用竹來進行產品設計。除上文已提及的個案外，我看到歐美也有不少設計師發展竹的設計，如美國有設計師將竹結合環保塑料來製作雨傘；英國著名設計師 Ross Lovegrove 以竹來設計單車；瑞士有汽車品牌用了不同的竹合成材料來做車廂內籠。但歐美設計師對待竹的態度，跟亞洲尤其中國設計師很不一樣，例如荷蘭設計師會從竹這材料本身的可塑性入手，不像我們從文化角度出發思考，去看竹與美感或工藝的關係，有荷蘭設計師就將竹當柴般堆起來變成一張椅，又或將竹垂直破開來製成屏風，其結構很有趣，實驗性相當強。透過竹製產品的多元性，我看到現代設計在全世界用竹做了許多有趣的嘗試。

四　境：除了工藝品、產品設計外，我還看到竹如何應用在更大的環境中。除竹棚技術，香港的 the Oval Partnership 就嘗運用竹板加通風環保智能設計來做社區中心。此外，印尼峇里島有一座 Green School，整所學校由竹建成；德國則有建築師將竹與金屬配件結合成一建築系統來做臨時搭建物。從用竹搭建最簡單的屋，到配合最高科技和工程力學研究來興建複雜的大型建築物，由此可見竹在應用方面的寬度和深度。

展覽只講述至建築這部分，但其實仍有一部分關於將來竹與科技的結合未有詳述。這主要涉及納米技術和竹炭

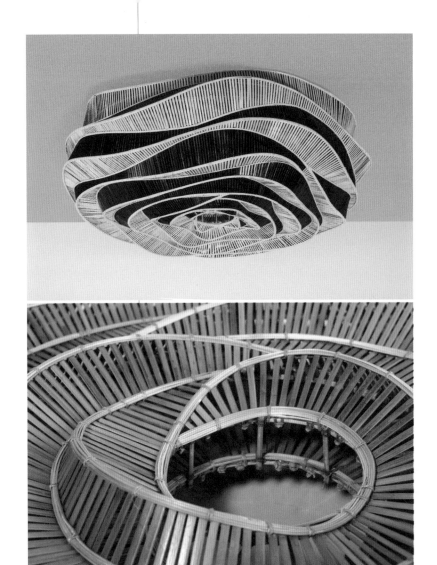

泰國藝術家 Korakot Aromdee 燈具作品（並非劉小康設計）　│　2010

《知竹》 | 2012

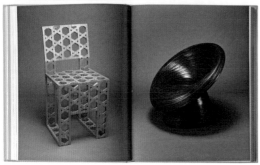

技術兩方面的應用，究竟新技術使竹器對環境、人體帶來甚麼好處，相信是下一波竹藝設計的發展方向。

經過這次研究和展覽，我看到許多竹藝產品，各有特色，也各有局限，我由此衍生出兩大關注點：第一，是否能找到簡單地利用竹的特性，卻足已表達現代設計語言的方法？如 Sandeep Sangaru 的設計是一個好例子，他選取的竹品種可有助他完成獨特的設計。那麼在中國有哪些我們仍未發現的可能性？如在廣東廣寧懷集一帶的茶桿竹，其特性可怎樣被利用組成新的設計語言？第二，是關於創意產業模式，如果嘗試用竹去做所有的日常生活用品，究竟可以做到多少種？從器皿、衣服、家具，到食品，上千種應不成問題。那麼能否發展出如無印良品有個性的生活品牌？當然，要實現這願景不能單靠設計師的力量，必須有適合的投資者配合才能成事。中國大陸在這方面有經濟和生產的實力，可惜於研發技術方面的投資較少；台灣的竹藝技術成熟，但工廠卻又太小規模。最大可能是以台灣作為研發基地，研究成果就在內地生產，就有機會開創出一個在世界備受注目的竹品牌——運用新的設計語言，去述說中國傳統文化故事，並趕上環保產品的全球新趨勢。

公共空間

決定設計

公共空間（Public Space 或 Public Place）理應是不限於經濟或社會條件，任何人都有權進入的地方，即所有人皆共享的一種空間資源。當然，不同的國家、地區、管理者，以至人民，均會對公共空間有不同的期望、要求與定義。我於 1995 年參與市政局藝術館舉辦的公共藝術比賽，創作了第一件公共藝術作品「位置的尋求 I」始，才開始認真思考甚麼是公共藝術、甚麼是公共空間，以至公共空間與藝術和設計的關係等議題（詳見「公共藝術」一文，236 頁）。 及後因應持續參與公共藝術創作的機緣，令我不斷深入去思考各種相關問題，包括如何創造公共空間的內容？這內容應由誰去創造？由誰人去定義甚麼是公共？誰有權去參與建設？誰又應負責管理營運？

1997 年 我 獲 美 國 Mid-America Arts Alliance（M-AAA）頒發獎項，參與了「1997 至 1998 年度交流獎勵計劃」，美國新聞處更同時提供另一項贊助，讓我可以在美國遊歷學習近一個月，我藉此機會拜訪了美國幾個城市的公共藝術委員會，發現他們對公共藝術及公共空間的理解各有異同，且在不同層次有不同重點，例如在西雅圖，警察局的報案室也被界定為公共空間，他們定義公共空間為「凡公眾人士可進入的地方」，故會將公共藝術作品放置於警察局內。

雖然在我到訪美國的 1997 年，芝加哥城市委員會才決定興建千禧公園，但當年芝加哥已在各公眾廣場做了許多偉大的藝術品。現在芝加哥千禧公園內如由英國藝術家 Anish Kapoor 所設計的大型公共藝術作品「雲門」（Cloud Gate），便是全世界很重要的公共藝術案例之一。芝加哥做公共藝術的方法，是邀來全球知名的藝術家，去做很重要很出色的作品，令到城市有清晰的形象，也吸引許多人去觀賞。由於千禧公園的公共藝術體量龐大，且與市中心相鄰，最終連帶改變了公園的周邊城市環境，包括吸引了一些創意相關的商業活動到來發展，增添了城市的活力。

另一讓我印象深刻的公共藝術創作模式來自新奧爾良。可說與芝加哥相反，新奧爾良並無刻意邀請甚麼著名藝術家去創作公共藝術品，反而鼓勵許多年輕藝術家投身其中，甚至有機地結合當地藝術家與社區，如利用舊廠房物料，創作出新的社區藝術品。我認為這方法相對乎合亞洲地區以至香港的發展生態，令公共藝術可以衍生出眾多可能。新奧爾良的另一特色是公共藝術直接與旅遊推廣掛鉤，例如在街上進行許多吸引遊客的藝術活動。

在是次旅程之後，我對公共藝術與公共空間的思考較前豐富和深入，故在 1999 年替青衣市政大廈（又稱青衣綜合大樓）設計公共藝術品「圓」時，會思考公共藝術品當如何配合建築物及周邊環境，以至怎樣才能連結地區社群。又例如 2001 年，我為東涌地鐵站設計公共藝術「連」，會希望透過作品重新扣連當地居民與大嶼山原有天然環境的關係。

在相近時期，我亦參與了更大型的公共設計項目，

包括 1999 年由靳叔主導的為重慶設計城市形象的計劃。在此計劃中，靳叔對重慶進行了各樣研究調查，深入了解這城市的歷史和文化。靳叔為了讓重慶市民能共同參與設計城市形象，更舉辦工作坊邀請市民表達想法。而我在 2011 年為雲南麗江瑞吉酒店（St. Regis）擔任文化顧問時，亦做了大量親身考察研究的工作，發掘當地的歷史文化傳統，並將之運用到設計方面（詳見「發掘」一文，246 頁）。2001 年，灣仔區議會舉辦灣仔文化節，我參與其中的「船街大變身」概念設計比賽，亦以莊士敦道原為海岸線，且船街曾有維修船隻工廠等歷史為基礎進行設計，可惜未有勝出。而我在 2005 年參與研究馬灣公園的公共藝術計劃，也深研了馬灣的歷史和文化，構思出能融合地區歷史並提供整全藝術經驗的設計，不過同樣未有被全面落實執行。不過，上述以地方研究為本的設計方法，已成為了我從事公共藝術及公共空間設計項目的重要手段。

在多年於世界各地的遊歷經驗中，我見到不同政府、不同社群，對公共藝術及公共空間設計有不同想法和做法。反觀香港，其實已經歷了漫長的討論，單單據我經驗觀察，由 1995 年我參與公共藝術作品比賽開始至今，仍未歸納出關於公共藝術及公共空間設計的清晰系統或理論，政府亦無相關政策，康文署轄下現雖有藝術推廣辦事處（Art Promotion Office），近年展開了不少社區及公共藝術活動，包括在油街藝術空間推行「油街實現」，但整體而言，政府無論在政策層面的思考、公共資源的利用、藝術家的參與、公眾的參與（包括公眾意見收集、討論，以至公眾教育），和相當重要的公共設計維修及推廣等，都距離我所見的美國各大公共藝術委

員會的做法相去甚遠，未能追上。

當我把這些想法，與多年好友陳育強討論時，便衍生出透過我們設計師的力量從下而上，改善現有公共空間設計不足之處的願望。我與陳育強在公共藝術範疇常同場較技，一起參與各種公共藝術比賽，後更伸延至一起合作設計較大規模的公共藝術計劃，如船街、馬灣等項目。

2010 年，西九文化區進行建築規劃招標，我參與了本地建築師嚴迅奇用以競投項目的建築方案，並聯同藝術家陳育強和世界級平面設計師 Michel de Boer 一起開拓公共空間設計的可能性。雖然西九項目最終未能中標，但這次嘗試卻讓我們摸索出在大型公共空間設計公共家具和公共設施、策劃公共藝術和公共活動等的基本概念，並創立了名為「公共創意™」（Public Creatives™）的公共空間設計概念（詳見「公共創意」一文，248 頁）。及至 2014 年我們將「公共創意™」引進另一更加大型的公共空間發展項目——「啟德發展」計劃（詳見「公共願景」一文，251 頁），將想像逐一嘗試落實。而在 2013 年，我們更跳出香港，將概念運用於深圳華潤城這大型商業項目上（詳見「融合轉化」一文，255 頁）。

我認為「公共創意™」這從發掘地方文化特色，至引進公眾和各持份者參與，共同構思如何營造一個地方的整體形象，以至一起規劃和實踐未來設計的理論系統和方法，很切合我們地區的需要。內地的發展項目往往很大型，在可見的將來，鄰近香港的發展項目也有很多，包括前海、南沙、橫琴等地，以至香港自身如大嶼山、新界西北、落馬洲河套區

等，都有很大型的地塊需要政府進行長遠規劃，而當中的公共空間與藝術、創意的關係會如何？這是很值得我們亞洲地區尤其中國設計師去思考的。

善用土地資源去推動創意產業，是亞洲地區政府持續發展的重要工具，更是下一波創意產業浪潮的重點所在。例如我在審理 2015 年度香港設計中心頒發的「亞洲最具影響力設計獎」時，進入最後評審階段的 20 多個作品中，有數項都是關於政府如何利用閒置空間或建築物去推動創意產業，例如位於韓國的世界最大貨櫃屋商城 Common Ground、深圳由舊廠房改造而成的華僑城創意文化園、創建於 1932 年並於 2014 年翻新改造的台南林百貨，當然，還有香港的 PMQ（詳見「保育」一文，243 頁）。在這些案例中，我看到各種公共空間創新設計的方法，以及不同的資源運用方式。我認為「公共創意™」可以再進一步，與這些不同的空間合作進行創新設計研究，不止於裝飾空間，而是給年輕人各自發揮，建構真正的創意產業鏈，開拓新的營運模式。

公 共 藝 術

我的設計生涯始於 1980 年代初，雖然大部分屬於平面設計項目，但由於一直離不開對藝術創作的熱愛和追尋，因此也不時碰到從事藝術創作的限制。在香港這塊彈丸之地，藝術家最缺乏的資源之一是創作、展覽和儲存作品的場地空間，尤其是製作大型立體作品時，基本上沒有地方放置製成品，因此往往難以開展創作。解決辦法之一，就是透過參與並勝出比賽，或參與各式邀請展，讓立體作品有機會面世。其中有部分因此而創作的大型立體作品，會被置於公共空間，成為公共藝術。不得不承認，我當時參與這些比賽的最大動機之一，就是為了滿足創作藝術的慾望。

1990 年代初，末屆港督彭定康推動政制改革，增加最後一屆香港立法局選舉、市政局選舉和區議會選舉的民選成分，香港人的政治參與渠道頓然大增。另外，1995 年成立的藝術發展局也引入投票機制，人對權力和建制席位的渴求，加劇了人與人之間的競爭。我眼見身邊的藝術家和公司的客戶，紛紛投入爭權遊戲，不禁對人追尋權力位置深有體會。

既為了獲取創作機會，也為了回應時代局勢，我參與了 1995 年市政局藝術館舉辦的公共藝術比賽，創作了第一件公共藝術「位置的尋求 I」。人和椅子是主角，椅子象徵了位置，透過展現人與椅子的不協調狀態，暗喻人即使爭到了位置，也未必懂得如何處於其位，人與位置錯配，則未能為社會帶來福祉。人舉起手指向遠方的形態，

是一種追求位置的寫照。當時運用椅子元素的想法，也是延伸自我用以探討回歸問題的劇場海報作品（詳見「回歸身份」一文，010 頁），桌和椅是主要的設計元素，自此椅子遂成為我慣用的設計符號之一。

當時有關公共藝術的概念討論熱烈，爭議之處在於究竟是純粹在公共空間擺放一件藝術品，還是為公眾設計一件藝術品？藝術品與公共空間如何結連？以「位置的尋求 I」為例，雖然擺設在尖沙咀的公共空間（即現時的藝術館外空地），與其他得獎作品一起成為公共擺設，但卻未能與周圍的社區和環境產生關係。作品起初油上紅色，更曾被附近商廈業主投訴，一度改油白色，後來才轉回紅色。這次經驗進一步引發我對公共藝術定義的思考。好的公共藝術品，應該顧及藝術品與人、建築物以及空間這三方面的關係。外國不少建築師愛好藝術品，對藝術創作有所追求，所以他們在設計建築物的過程中，同時考慮日後建築物可以如何與藝術品結合。反觀香港，擺設藝術品與否往往是後知後覺的思考，令公共藝術與建築設計未能有機地結連。

在 1997 年我獲獎參與了美國 Mid-America Arts Alliance (M-AAA) 的「1997 至 1998 年度交流獎勵計劃」，且美國新聞處同時提供資助讓我在美國遊歷學習近一個月，美國是推動城市公共藝術的先驅，那年我走訪了芝加哥、西雅圖、紐約、新奧爾良等地，還拜訪了各地的公共藝術委員會。這旅程令我認識到其實公共藝術，從來不是空間的問題，而是運作的問題，背後包括一套管理系統的思考，例如怎樣開展一項目？為甚麼要開展這項目？誰能夠參與？由哪一位藝術家負

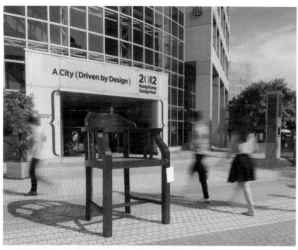

上　「第三二五號出土公務員椅子」　｜　2013
中　「第三二五號出土公務員椅子」出土模擬圖　｜　2013
下　位於青衣綜合大樓的「圓」　｜　1999

責創作？計劃有多少和甚麼資源？如何做推廣、教育，以至保養？若將一件公共藝術，割裂由幾個不同機構部門負責，每單位只做一部分，這模式注定不會成功，而這模式也正正是香港在公共藝術發展上一直未能成功的原因。

2013 年，我又以椅子元素表達對時局的看法，把一張代表公務員的椅子設計成出土文物一般，創作「第三二五號出土公務員椅子」，藉此探討回歸後公眾對港英時期公務員系統價值的轉變。1997 前，香港公務員隊伍具出色的管治效率，回歸之後，公務員政策轉變，新加入的問責官員與公務員隊伍未能調和，政府管治威信下降，令人重新思考往日公務員架構的優劣。歸根究柢，恆久以來，公務員的培訓只重執行能力，欠缺制訂政策的視野和思考層次。因此，我便以出土文物意指考古，象徵對昔日制度的檢視。

1990 年代末，香港政府陸續舉辦公共藝術比賽，無論設計題目抑或執行形式都持開放態度，令參與者可實踐不同的公共藝術可能性。1999 年，我替青衣市政大廈（又稱青衣綜合大樓）設計的公共藝術便是一例。這比賽邀請設計師自由挑選公共建築物進行藝術創作，是一種大膽和新穎的規劃公共藝術方式，主催者是已故文化博物館館長嚴瑞源，其開放的態度十分值得讚賞。我所揀選的青衣綜合大樓，原設計突破了市政大廈常見的街市與圖書館等文娛設施混合所產生的弊病，出入口的分流設計改善了人流管理，本來是進步的表現。然而，受到建築預算費所限，大樓內的半戶外樓梯天花板外觀十分簡陋，由於是開放式設

計，簡陋的燈光設備顯露人前，有礙觀瞻。於是，我以近乎平面設計的手法進行補救，創作公共藝術「圓」。我利用當時先進的 LED 燈飾設備，以多個圓形圖案的設計覆蓋天花板，不但遮蓋了原先設計的缺陷，在晚上更展示出一圈圈變色光環，成為可觀賞的藝術裝置，而光在圓內走動，象徵了人們在這空間裏的聚散。從這例子可見，只要細察建築物與環境的關係，對症下藥，就能透過設計不單點綴社區，還能連結社群，成為真正的公共藝術。

另一戶外公共藝術項目，是 2000 年為房屋署設計的人形公共藝術品「智息」。繼「位置的尋求 I」後，我再次利用人形雕塑探討人際關係，透過兩個人對話的姿態和位置，質疑在資訊發達、信息膨脹的今天，人與人之間能否達到真摯有效的溝通。雖然作品與環境沒有獨特的連繫，但主題容易令大眾作出反思和產生共鳴，我認為這是公共藝術的一項重要使命。（詳見「迷戀」一文，027 頁）另一項我為房屋署設計的公共藝術，則坐落在東涌逸東邨，名為「人在自然、自然在人」，包括兩座雕塑作品，一座是連着一對翅膀的人形雕塑，另一座是狀似人體面部的蝴蝶雕塑。隨着新市鎮的發展，東涌的大自然資源漸漸消失，我希望藉雕塑科技與自然的結合，提醒人要齊心合力，保護環境、關心自然、珍惜資源。

公共空間分為室內與室外兩種，置於室外空間的作品涉及與周邊建築群的關係，室內的公共藝術作品則注重與建築物內部的關聯，而兩者均不可忽略與當地社區人群的連結。2001年，我為東涌地鐵站設計公共藝術

上　位於天水圍的「智息」　｜　1999
下　位於港鐵東涌站的「連」　｜　2001

位於香港文化博物館的「九乘」 | 2000

「連」，觀察到當地居民與周圍大自然環境疏離，尤其大型屋邨內的植物多從外地移植到大嶼山，於是我親身深入東涌的後山，尋找山內的植物樹葉形狀，設計出由多款葉子吊飾組成的公共藝術「連」，象徵城市生活與大自然的連結（詳見「自然」一文，063頁）；「書之光」是2001年我為中央圖書館創作的公共藝術，我在提交設計建議並勝出比賽後，邀請了梁文道一起挑選了150本具代表性的書籍，以敲碎的玻璃模仿這些書的內頁如被撕下的狀態，回應圖書館的環境（詳見「閱讀」一文，043頁）。

2000年，我創作的浮雕作品「九乘」在香港文化博物館的公共藝術設計比賽中勝出，作品的構思配合整個博物館的意念，利用色彩繽紛的玻璃和不銹鋼設計了九件呈蝴蝶狀的斗栱，為香港文化博物館仿傳統中國建築點題之餘，活潑的蝴蝶形態散發充沛的生命力，每個斗栱各自代表不同的展館，寓意香港文化博物館對本地及本土文化的承擔、推廣及發展。

我的公共藝術創作生涯，本是為了滿足藝術家的創作慾望，礙於客觀條件限制，藉參與比賽達到創作目的，因此起初並沒有留意公共空間與設計的關係，也沒有特別的看法。隨着創作經驗的累積，以及有關公共藝術的討論，藝術與人、公共空間及建築物的關係成為了我創作時的構思重點，令我進一步探索公共藝術對社會的價值。2010年，透過參與競投西九文化區的公共空間規劃，讓我有機會摸索公共藝術與社區全面結合的可能性，以及開始深思在大型公共空間設計公共家具和公共設施、策劃公共藝術和公共活動等的可能。這些實際的操作經驗，

也讓我進一步踏入建立地方品牌，以至營造地方的設計領域，在設計生涯中開創嶄新的創作範疇。

傳 統 工 藝

藉着「知竹」的研究，我發現廣東省汕頭附近仍然保留着傳統的竹編工藝，而且他們的作品不僅滿足了整個大中華地區的市場，更一直輸出境外，供應至東南亞，甚至歐美等其他城市的華人社區。而他們的作品大多是燈籠及其他祭祀用品，非常傳統。

我很幸運地認識了幾位竹編工藝家，並透過他們深入了解這門傳統工藝，發現其可塑性甚高。於是，我開始探討如何把傳統的竹編工藝與現代設計結合，從而打造出既環保，又富中國特色的現代設計作品。機緣巧合下，我獲得幾個創作公共藝術品的邀請，我便以公共藝術作品作為切入點，嘗試實現把竹編工藝運用在現代公共藝術品的製作上。

2015 年初，我獲策展人方敏兒邀請為她於油街實現的「火花！我要食餐好」展覽創作一件藝術品，我首次與香港紮作工藝家許嘉雄合作，創作了大型互動公共藝術作品「幸運曲奇」。作品靈感源自當年我於美國旅居時，於唐人街的餐廳中常見的幸運曲奇餅食。幸運曲奇形狀奇特，內裏藏着載有祝福字句的便條，完全合乎中國人占卜祈福的傳統風

1 & 2　於誠品生活蘇州展出的「幸運曲奇」　|　2016
3　　　於油街實現「火花！我要食餐好」展覽中展出的「幸運曲奇」　|　2015
4　　　於香港文化博物館「劉小康決定設計」展覽中展出的「幸運曲奇」　|　2015
5　　　蘇州誠品的「幸運曲奇」燃燒的一瞬　|　2016

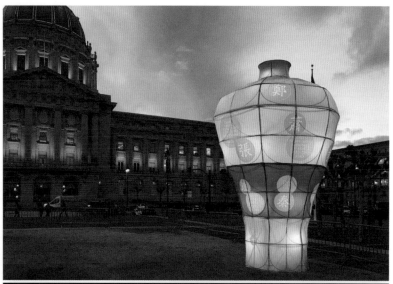

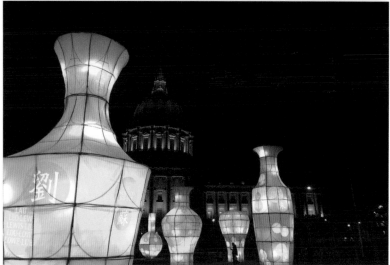

位於美國三藩市市民中心廣場
的「歲歲平安」 ｜ 2017

俗，極具特色。而我創作的「幸運曲奇」
就以此餅食的形狀為基礎，配合傳統的
竹編紮作工藝，以竹條、沙紙及漿糊等
簡單材料製作而成。為保留祈福的傳
統，我邀請所有觀眾把願望寫在不同顏
色的便條上，再把便條繫在「幸運曲奇」
上。展覽一個多月後，我的「幸運曲奇」
就從疏落單調的竹條支架，變成彩色繽
紛的許願樹，滿載着大家的願望。

同年，我再次在我於香港文化博物館舉
辦的個人作品展——「劉小康決定設
計」中展出比前一次展覽更巨型的「幸
運曲奇」。由於展覽的空間更充裕，我
這次請觀眾把他們認為甚麼決定設計的
主題寫在紙飛機上，再讓他們把載着他
們想法的飛機投向「幸運曲奇」中，非
常好玩！這個作品把大家的童心都誘發
出來，在大家的踴躍參與下，我們所準
備的紙飛機都供不應求。

翌年，我再獲誠品生活蘇州邀請，把「幸
運曲奇」帶到他們的商場去。為配合新
年檔期，我們這次邀請觀眾把願望寫在
喜慶顏色的紙條上，再讓他們把紙條綁
在作品上。在誠品生活蘇州職員的配合
下，這次展覽結束後，我們模仿傳統拜
神時燃燒祭品的習俗，把綁滿了願望的
「幸運曲奇」整個焚燒起來，讓大家的
願望化成煙塵，祈求得到上天的庇佑。

2017 年，我獲亞洲藝術館、三藩市藝
術委員會及香港特別行政區政府駐三藩
市經濟貿易辦事處邀請，在當年的農曆
新年檔期，於美國三藩市市民中心廣場
創作戶外公共藝術作品。我再次運用傳
統竹編紮作，製作了六個分別為六至四
米高的巨型花瓶，並於其上貼着印有當
地華人常見的姓氏及其英文拼音的彩色
防水帆布，配合燈光效果，成為廣場中
最矚目的亮點。作品名為「家家戶戶‧

歲歲平安」，既是對當地市民的祝福，配合新年的主題；同時亦探討了華人移民美國的 200 多年歷史中，一個姓氏往往按移民的鄉土方言被翻譯成多個不同拼音，構成華人在美洲大陸一個特有的風俗圖譜。展覽於當地華人社區引起極大迴響。展期一個多月，當地既有颱風，又發生了多次示威集會，但作品仍然安然屹立至原定的撤展時間，可見傳統的竹編紮作經得起風吹雨打，比很多其他現代的物料都強韌堅固。

保 育

近年在香港，保育的呼聲持續高漲，除了因為歷史建築物有助文化承傳，大眾對保育的關注也涉及公共空間的使用權和規劃方式。前荷李活道已婚警察宿舍於 2009 年被納入「保育中環」項目之一，最終這座位於城市中心的古蹟，被活化成標誌性的創意中心，名為「PMQ 元創方」（PMQ 乃 Police Married Quarters 的縮寫）。這是我首次參與策劃和設計的社區保育計劃，透過創意思維和設計技巧，配合此地用途的轉型，把歷史建築活化成本地創意產業的新地標。這經驗不僅涉及公共空間的規劃，更加是本地設計業成功把創意產業模式向前推進的重要示範。

這座已婚警察宿舍的前身，是中央書院，建於 1862 年，是香港第一所為公眾提供高小和中學程度的西式教育官立

為 PMQ 設計標誌和形象時在丹麥進行工作坊的情況 ｜ 2012

後跨頁
位於美國三藩市市民中心廣場的「歲歲平安」 ｜ 2017

上　印上「PMQ」標誌的產品　│　2013
下　我與 Bo Linnemann 及 Michel de Boer 的合照　│　2019

學校，經二次大戰洗禮後，1951 年改建為第一所為初級警員而設的已婚警察宿舍，至 2000 年起空置。2010 年，古物古蹟辦事處將前荷李活道已婚警察宿舍評級為三級歷史建築，並隨即進行公開招標，招募設計計劃書，重新推動該地的規劃和發展。當時，香港政府剛在施政報告提出發展六大支柱產業，創意產業是其中之一。眾所周知，要發展創意產業，除了設計環節，產品的銷售平台是另一關鍵，本地昂貴租金明顯地窒礙了年輕設計師投入創意產業的決心。此保育項目便順理成章成為了政府帶頭推動創意產業的平台。

香港設計中心是參與規劃招標的其中一間機構，我們當時主要負責構思和完善設計概念，設計中心則把概念寫進投標計劃書，並成功獲得同心教育文化慈善基金會有限公司（簡稱「同心基金」）撥資一億元，作為中標後的營運經費。他們又同時邀請香港理工大學和香港知專設計學院成為合作夥伴，一起參與日後的規劃和營運。在多份投標的計劃書中，我也參與了由榮念曾牽頭的當代文化中心計劃書構思。經遴選後，最終香港設計中心的計劃勝出，奪得此項目的規劃和營運權。香港政府隨即展開了活化工程，先根據計劃書建議修葺建築物，然後交由我們進行設計和規劃。

當要進一步把設計概念落實至標誌和形象階段，我便邀請了相識多年的丹麥設計師朋友 Bo Linnemann 合作，創作一套以「PMQ」為核心元素的形象標誌。Bo Linnemann 擅長字體設計，於是我們共同設計了 20 組不同字體、不同組合的 P、M、Q 標誌系統，各種字體代表了不同年代的設計風味，橫跨英女皇維多利亞時代、二次世界大戰前後，及至千禧年後的當代，不同

字體之間還可以互相交錯混合配搭。顏色方面，我們利用了上世紀 50 年代初建成已婚警察宿舍時窗花所用的藍色，還真的派人去刮窗花的顏料四出搜尋配對。這種跨越年代的設計概念，不但體現了建築物的深厚歷史感，透過統一的設計系統和建築物形象，更連結了不同年代的香港歷史和香港的未來。

多年來，雖然香港設計業一直不乏國際間的交流，但多數屬比賽或參展性質，面對面合作設計的機會卻不多。這次設計合作的另一重要意義，是透過實地的國際交流，為本地設計業增添了寶貴的國際視野和經驗。第一階段的設計由我和 Bo Linnemann 先各自思索設計概念，並持續互相交流激發，最終透過長途電話和視像會議決定方案。然後進入第二階段，由高少康（即靳劉高設計的另一合夥人）帶領香港理工大學和香港知專設計學院的學生和老師，到丹麥與這位設計師朋友進行交流設計，深入發展並落實在第一階段定下的設計方案。

PMQ 元創方於 2014 年修葺改建完成，並於同年 6 月開幕，不少設計師和藝術家陸續進駐，紛紛設立工作室，並定期舉辦工作坊。開幕第一年，已錄得 400 萬人流，平均每月有 30 多萬人入場，全年舉辦超過 400 場活動，成為香港最活躍、最有生命力的創意地標。可見 PMQ 既促進設計交流、推動創意文化，又因為大量設計產品聚集而形成商業網絡，推高銷售量，長遠而言有效減低產品的設計成本，鼓勵更多設計創作。

保留歷史建築物的最終目的，是為下一代留下記錄，讓人透過古蹟的保存，重溫一個城市的過去，例如思考中央書院對當時社會的意義和貢獻、回顧以前警

PMQ
元創方

上　為PMQ設計標誌和形象時在丹麥進行工作坊的情況　|　2012
下　PMQ標誌　|　2012

察家庭的生活方式和空間等。今次的保育計劃和規劃方式，我們不但保留了以往屬於香港人的故事和價值，透過現代設計，還把空間轉化成創意產業基地，推動設計業的發展，讓香港人看到城市未來的故事和價值。

LEE TUNG AVE
街東利

上　「利東街」標誌　｜　2015
下　雲南麗江瑞吉酒店產品系列　｜　2011

發　掘

一個城市的形象，離不開此地的民眾特質與文化價值，這些地方特性是需要親身體驗後，再透過研究和資料整理發掘出來，最後利用設計方法，把城市個性藉標誌和視覺元素有系統地展現出來。這並非想當然的設計理論，而是我從親身參與的真實案例中實踐得來。

1999 年，重慶市被指定為中國第四個直轄市，幾經波折靳與劉設計贏得投標，為重慶進行城市形象設計工程。靳叔為了讓重慶市民共同參與設計城市形象，便透過舉辦工作坊和研究調查，邀請市民表達想法。另外，藉着官員的參與，對他們進行再教育，讓他們對重建形象有更清晰的目標。最終以簡體的「庆」字，設計出「人人重慶」的城市形象標誌。這種以地方研究為本的設計方法，為我日後處理地方形象設計項目奠下了基礎，甚至成為處理商業項目的應對策略，例如 2011 年我為雲南麗江瑞吉酒店（St. Regis）擔任文化顧問時，便運用了此手法。

當我在麗江進行初步文化勘察時，發覺她雖然是一個近代的旅遊城市，擁有悠久豐富的文化歷史，但由於開發速度過快，缺乏完整的歷史文化記錄，不少文化價值被忽略，可用作考據的資料流於表面，因此難以建構真正的地方個性。由於客戶正是提供旅遊住宿服務（包括酒店和別墅服務），於是我便以旅客身份和心態，由零開始，花了一星期時間遊覽當地，重新發掘當地的文化特色和資源。經遊覽後，我發現麗江的旅遊產業根本未理解自己的旅遊資源，更加不懂發掘資源背後的視覺元素和地方故事，導致旅遊產品千篇一律，業界也不會探討當地真正的旅遊資源，只懂不斷複製粗疏的產品。

為了使設計項目有更齊備的資料庫作參考，我完成一星期探索旅程後，歸納出需要深入研究的重點，再派研究隊伍到當地逐步蒐集資料，回來後寫成研究報告。從報告中，我們發掘出可與品牌結合的地方故事，發展出具地方特色的符號及視覺元素，而透過設計項目的演繹，我們更可以用全新的方式述説麗江的故事，重現當地最早時期的價值。

在研究中，我們發現雖然麗江天然資源豐腴，有山有水，但當地早期的民族並沒視之為理所當然，不但十分珍惜資源，而且抱持敬畏天地的態度。這種敬重天地資源的生活態度，不但造就了今天麗江的美景，也促成了當地人的文化觀點，例如當地的三眼井，把井水分為飲用水、洗菜水和洗衣水三個層次，供給不同需求，就是珍惜資源的態度。因此，麗江人不止有東南西北四個方向，還有天地兩個方向，六個方向的觀念在當地的日常設計中

Yao'go collection by Freeman Lau
for St Regis LiJiang

上　雲南麗江瑞吉酒店產品系列的標誌　｜　2011
下　雲南麗江瑞吉酒店的產品系列　｜　2011

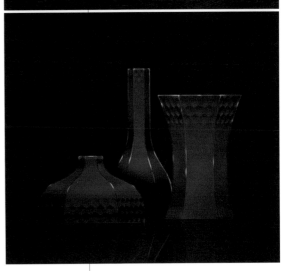

247

雲南麗江瑞吉酒店產品系列 | 2011

化作了六角形，因此麗江有許多六角形的地磚和牆飾等。所以我將六角形提煉成酒店產品系列的符號，設計了一系列茶具、餐具、花瓶和屏風等，其中六角形茶壺的黑金色，是當地視之為重要的顏色。

這次以地方研究為起點的設計項目，比重慶項目的方法更完整和有系統，利用不同的設計單元分析當地文化，從人、事、物等層次，把分析結果提煉成設計色彩、設計物料等，把抽象的概念轉化為設計的應用工具，使人更加容易掌握。麗江的研究經驗，為日後其他地區品牌項目的研究方法，例如西九文化區規劃比賽方案、「啟德發展計劃」、深圳華潤城等，打下了更成熟的基礎。

雖然今次我的角色是商業設計師，但我認為即使是面對商業目標，也可以有不同的態度。如果為了短期的商業利益而走捷徑，得出的設計效果通常不能得到大眾的欣賞和認同，也難以投入當中，所營造的品牌形象和價值也必定不會持久。

公 共 創 意

2010 年，西九文化區進行建築規劃招標，我參與了本地建築師嚴迅奇用以競投項目的建築方案，在整體的方案規劃上，增添了我聯同藝術家陳育強和平

面設計師 Michel de Boer 創立的名為
「公共創意™」（Public Creatives™）
的公共空間設計概念。雖然西九項目
最終未能中標，但這次嘗試卻讓我們
摸索出在大型公共空間設計公共家具
和公共設施、策劃公共藝術和公共活
動等的基本概念。基於這次合作經驗，
2014 年我們三人再度運用同一套概
念，爭取參與另一更加大型的公共空
間發展項目——「啟德發展」計劃，
重新規劃啟德機場範圍的公共空間。
最後，我們成功遊說啟德辦事處採納
我們的設計方案，正式展開了啟德的
公共空間設計項目（詳見「公共願景」
一文，251 頁）。

我們三人共同創立「公共創意™」
的概念，與各自的創作歷程和經驗有
莫大關係。陳育強是香港中文大學藝
術系教授，也是第二屆代表香港參加
威尼斯雙年展的藝術家之一，更為香
港培育了大批出色的年輕藝術家；歇
爾．德布爾（Michel de Boer）則是
來自荷蘭的世界級平面設計師，曾參
與首爾外圍新城市雲井的城市形象工
程，把平面設計概念融入公共家具設
計。我跟二人均相識多年，我和陳育
強相信，若能集結三人的公共藝術設
計知識和理念，再加上本身的設計經
驗和專業，可以聯手打造與眾不同的
公共空間，改寫現今公共空間的設計
模式。

「公共創意™」是一種以平面設計方法
為起點，透過不同持份者包括社區領
袖、參與項目的各政府部門、建築師、
地產商、園藝師、室內設計師、在該
地生活的普羅市民等的集體討論與研
究，歸結出屬於特定社區的核心價值，
把它們與設計融合，建立一套視覺語
言行為系統，應用在社區的公共空間，

「啟德發展計劃」視覺系統於啟德的落實情況 ｜ 2013

「啟德發展計劃」視覺系統實踐階段方案（AAII）解說圖表 ｜ 2013

再藉着公共藝術和公共活動，把設計概念和社區價值體現於區域內的每個層面，從而加強地區獨特性和持續發展能力的公共空間規劃理論。簡單而言，這是一套「地方營造」（Place Making）的方法論。

整個「公共創意™」設計概念的另一關鍵，在於如何透過公共設計建立地方品牌形象，從而推廣地區的核心價值，達到地方營造。這種根據已建立的視覺設計系統，逐步展開不同層次的概念實踐階段，名為「AAII」。

第一個「A」是 Application（應用），即把視覺語言行為系統應用手冊中的符號和圖案，直接應用在公共空間的平面、廣告或標識系統上。

第二個「A」是 Adaptation（延伸），是指在已建立的視覺設計系統上作出轉化，在既定的符號與圖案上添加其他設計元素，或是運用別的顏色，從而配合實際的設施性質和周圍環境，令設計概念和社區達到和諧結合。

第一個「I」是 Integration（整合），讓整個視覺系統與公共設施產生實質的結合，把既定的平面符號或圖像變為立體設施。

第二個「I」是 Inspiration（啟發），公共空間內的公共物件或設計是源於最初視覺設計系統的概念，透過抽象化的演變，這些設計基本已脫離視覺系統雛型。

這四個應用範疇，從不同程度演繹地方品牌形象的內涵，並達至地方營造。由第一步設計師的獨立參與，到設計師與其他界別的合作，例如發展商、當地的

營商企業、非政府組織（NGO）、建築師、園境師、室內設計師、藝術家、普羅市民等共同參與，再到與不同政府部門的合作，建立跨界合作平台，最後是透過抽象創意空間發展出延伸創作，整個過程體現了原本的視覺行為系統的伸延性。除此以外，整個「公共創意™」概念更希望藉公共領域的不同接觸點，包括公共藝術和公共活動，探討公共空間內所有創意的可能性。

目前，我們已把這套方法論註冊為商標，除了把它應用於「啟德發展計劃」這類地區規劃設計案例，我們也將把它應用於商業案例，例如深圳華潤城，希望借助公共創意概念的力量，達到相關的商業目標。

「啟德發展計劃」的公共設施模型　｜　2013

公 共 願 景

1990 年代，我參與了一連串的公共藝術創作項目，隨着設計經驗的累積，我的視野和關注超越了設計領域，延伸至公共藝術與公共空間的關係，繼而投入公共空間規劃的思考。「啟德發展」計劃是我和香港藝術教育家陳育強、來自荷蘭的世界級平面設計大師 Michel de Boer 第二次合作投標的公共空間規劃項目。雖然首次西九項目的嘗試未有實踐機會，但經此一役，我們摸索出在大型公共空間設計公共家具和公共設施、策劃公共藝術和公共活動等的基本概念，並創立了一套名為「公共創

我與陳育強及Michel de Boer的合照　|　2012

意™」（Public Creatives™）的規劃方法論。由於我與負責啟德項目的專員鄧文彬（Stephen Tang）曾在北京國慶50周年慶典上有合作之緣，於是便藉機遊說啟德辦事處採納我們的設計方案，經過正式的競投程序與專業遊說，「啟德發展計劃」遂成為了我們運用「公共創意™」（Public Creatives™）公開規劃方法論的首個場所。

作為一個將來可供約九萬人居住、集商業、住宅、公共設施一身的城市發展用地，「啟德發展計劃」涉及的土地資源達 328 公頃，面積是西九文化區的八倍，單單是公共空間也達 100 多公頃，是全港規模最龐大的公共用地，加上悠久的地區歷史，它的重新規劃與建設更形重要和別具意義。

一般新市鎮或區域發展只着重單點項目各自發揮，未能以建立統一的地方形象作為規劃綱領。啟德是一個難得的機遇，由零開始，透過公共空間內有系統的創意設計，建立地區特性，吸引合適的人才和資源，投入區內發展共同願景，從而增強地區的持續發展能力。在整個過程中，涉及豐富的公共空間運用討論，例如如何利用綠化空間？它與日常生活、創意和藝術等的關係是甚麼？區內每個獨立項目如何推動宏大的共同願景？

「公共創意™」的方法論強調在決定如何營造一個地方之前，我們需要先了解它的背景和個性。在二次大戰前，何啟和區德兩位商人本來計劃在九龍城寨發展住宅項目，最終未能實現，啟德之名即由此而來。1998 年機場遷離啟德之後，周邊地區例如九龍城寨、觀塘、黃大仙等仍然保持繁盛的發展，這些鄰近地區為啟德的再發展帶來了

活力和支援。

要深入了解啟德的個性和探尋發展的方向，除了文獻、歷史、發展和規劃等資料的研究外，我們還邀請了各項目持份者參與工作坊，分享對地區形象的看法和未來發展的想像。這些持份者包括不同的政府部門、社區領袖、生活在此的居民等。根據這些研究，我們歸納了六個啟德的核心個性，包括根源深厚、連結、自然／健康、充滿活力、開放／好客和展望未來，並以口號「活力磁場」作為總結。基於這六個個性，加上啟德與周邊地區歷史的密切聯繫，我們以生長於水邊的大樹象徵這種有機的連結，樹木透過根部從泥土吸收水份和養料，就好像啟德從周邊地區吸收文化養份和活力，並扎根於本身豐厚的歷史。透過創意想像，我們把六個地區特質與樹木及其生長生態逐一扣連，分別是泥土和水份代表根源深厚、樹根代表連結、樹幹代表自然／健康、樹枝代表充滿活力、樹葉代表開放／好客、空氣代表展望未來。

在掌握核心概念和發揮創意想像後，我們需要設計一套實質的視覺語言設計系統，以固定的視覺標誌和圖像作為啟德公共空間內的核心設計元素。今次，我們突破了傳統標誌的格式，創作出基因條碼標誌。基因條碼由一些簡單的視覺形狀組成，包括代表水份和泥土的圓點、代表根部的直線、代表樹葉的葉子形狀、代表樹木生長氣流的條狀等。基因條碼中圖形的轉化，就如能量的流動，既象徵樹的養份和生命，也像啟德內的人、文化和商業等活動。為了呼應「樹」的概念，我們設計了一組能量漩渦圖像，看似樹木的年輪。能量漩渦的設計，有力

後跨頁
「啟德發展計劃」視覺系統 ｜ 2013

Tree as a Metaphor
以樹作為比喻

Air
空氣
Future-driven
展望未來

Leaves
樹葉
Open / Welcoming
開放 / 好客

Branches
樹枝
Energetic
充滿活力

Trunk
樹幹
Natural / Healthy
自然 / 健康

Roots
樹根
Connecting
連結

Soil / Mineral / Water
泥土 / 結晶 / 水
Strong-rooted
根源深厚

上 「華潤城發展計劃」的視覺系統於深圳華潤城的落實情況 ｜ 2013
下 「華潤城發展計劃」的視覺系統 ｜ 2013

表達了啟德的巨大活力。

當整個內部討論和總結完成，歸結出一套啟德的地區價值，並發展出具象徵意義的視覺語言設計系統後，我們隨即由軟件創作進入硬件配套階段。除了製作該設計系統的應用手冊，我們需要馬上與參與建造的持份者包括社區領袖、啟德項目的各政府部門、建築師學會、地產商會、園藝師、室內設計師等分享設計概念，凝聚各方的專業技術，啟動實踐階段，同時展開對外宣傳，向公眾推廣地方品牌形象。

現階段，為了傳達「活力磁場」這個主題，區內街道上所有公共設施的設計，都會按照三個主要的設計語言規則，包括所有涼亭的支撐都是上窄下闊，是典型的樹幹形態，並以延伸的樹枝作支撐，呼應樹作為載體的意念；涼亭上蓋採用圓角正方形設計，正方形帶出平衡與穩重，圓角傳達啟德好客和有機的精神；選用多孔或輕盈的物料，帶出樹葉乘風搖曳與陽光滲透下來的感覺。

除此以外，整個「公共創意™」概念更希望藉公共領域的不同接觸點，包括公共藝術和公共活動，探討公共空間內所有創意的可能性。例如在「啟德發展計劃」中，我們舉辦了街道命名活動，傳達啟德的核心價值和個性。由設計師的獨立參與到與其他界別的合作，包括發展商、當地的營商企業、非政府組織（NGO）、建築師、園境師、室內設計師、藝術家、普羅市民等的共同參與，再到與不同政府部門的合作，建立跨界合作平台，最後是透過抽象創意空間發展出延伸創作，整個過程體現了原本的視覺行為系統的伸延性。

地方營造（Place Making）是一個城市爭取國際領先地位的決定因素，有別於一般的設計過程，地方營造的設計並非由設計師的個人願望出發，而是透過不同持份者的參與，共同決定地方的核心價值和遠景，從而發展出相關的設計符號和圖案。因此，設計最終的目的，同樣並非為了表達設計師的個人理念，而是藉着發掘地方的個性和發展可能，打造一個視覺連貫的環境，反映一個地方的獨特形象。與此同時，不同層次的設計應用，令人意會到視覺上含蓄的連繫而產生歸屬感，不但能夠回饋地方的核心價值，更能建立地方的公共願景，帶來持續的發展能力，為此地帶來更大的國際競爭力。長遠而言，我們更希望透過這種大型公共空間的規劃經驗，為香港找尋新的出路。

「華潤城發展計劃」的視覺系統於產品包裝上的應用情況　｜　2013

融 合 轉 化

繼西九文化區與「啟德發展計劃」後，近年我們正通過公共創意手法，投入另一大型公共空間的規劃——深圳華潤城，期望打造一個嶄新的地方品牌，最終達到地方營造。深圳華潤城是華潤集團在深圳南山區大沖村進行的舊區改造項目，面積達 60 多公頃，是西九文化區的一倍半。雖然它是一個商業項目，但企業並不停留於表面的商標設計層次，更希望從地區形象的伸延、公共空間的設計、文化內涵的營造、

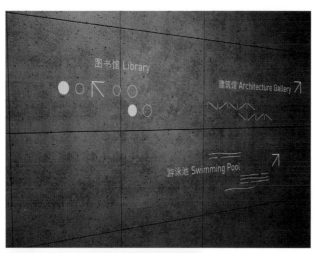

上 「華潤城發展計劃」的視覺系統 ｜ 2013
下 「華潤城」標誌 ｜ 2013

公共藝術以及公共活動的策劃等層面，借助公共創意概念力量，達到相關的商業目標。華潤城品牌形象以「萬性溶劑——水」為主題，寓意項目的願景是融匯深圳市各方面具前瞻性的特質，諸如技術、知識、文化、生活理念等，透過項目中不同的硬件建造及軟件策劃，打造不單體現文化時尚，更是匯聚創新精神的社區，以期建立深圳在中國未來對生活圈構想的新標準、新典範。

由於是舊區改造項目，華潤城位處城市中心，在深圳市扮演中央樞紐角色，它作為一個有待重建的舊區，如何透過規劃改造吸納四周的地區資源，催化新的都市發展可能——環繞華潤城，北面有學術、南面有科技、西面有新發展、東面是舊區，如何成為周邊區域的中央要塞，吸收各區精髓，轉化成自己的能量，這些都是我們在規劃前要問的問題。除了釐清規劃目標，我們首先要扭轉客戶對自身角色的看法，使他們跳出商業視野的限制，認清華潤城絕對不僅是發揮交通要道的作用。

在啟德的規劃概念中，我們十分重視它與周邊社區如觀塘、黃大仙、九龍城等的合作，但華潤城作為深圳眾多綜合發展區的其中一員，競爭對手眾多，如鄰近地區有前海、科學園區等，較遠的有蛇口和新機場發展區等，為了加強競爭能力，它必須先要認清自己在深圳發展藍圖中扮演的獨特角色。這也是本商業項目與「啟德發展計劃」的分別。

「大沖」原名「大湧」，在深圳當地的方言中，田野間的水溝俗稱為「圳」或「湧」，其中「圳」是指臨海的寬緩水灣，「湧」是入海河段的稱呼，

大沖正是由村東側流入深圳灣的大沙河而得名。加上周邊地區包括各種不同種類的項目,而且華潤城內有住宅、辦公樓、酒店、公寓、商業、公共配套及人文項目。通過工作坊,顧問與華潤置地團隊共同討論並歸納出六個華潤城品牌核心個性,分別為簡潔、悠閒、機靈、活力、型格、精神性,預期華潤城落成後將為區內注入這些特質。華潤城與周邊項目與環境有相互交流和轉化的關係和策略。最後綜合華潤城於大沖的地理位置,以及它於區內所發揮的融和與交流作用,於是,我們構思以水「Waterthon」作為項目核心的設計概念和總設計主題。水的特性之一是狀態的多樣性,它可以以不同的形態呈現,包括液態、固態和氣態,狀態之間的轉化過程不斷產生能量,代表一種生生不息的循環概念。水的另一特性是萬能溶劑,它可以與不同元素結合,繼而衍生新的元素,例如糖能溶化當中成為糖水,這些新元素又能繼續展現水的不同狀態。華潤城定位和發展策略若能扣連水的特質,它就能變成具備創新能力的基地,而且既有別於其他的發展區域,又能與鄰近區域互相協作,發揮互補互助的功能。以隔壁的科技城為例,那裏的人口特質是具有高學歷、高技術,華潤城若能為該區提供創意交流平台,絕對有利於深圳的整體發展。

華潤城內的發展項目多樣,混合住宅及商場的萬象城是其中一項,以往每個項目都各自為政、互不相干,但若是能統合整個區域的特色和強項進行規劃,這些項目將來的作用就不僅在於房地產買賣,更重要的是吸引合適的對象來居住、工作、投資等,這樣一來,整個區域的競爭能力才能進一步增強。所以品牌在對外宣傳上是打

華潤城
embracing life CR CITY

上 「華潤城」品牌圖案——Waterthon | 2013
下 「華潤城」標誌 | 2013

後跨頁

王府中環是香港置地於北京的旗艦項目,他們於2015年邀請了我與英國Pentagram的Harry Pearce為他們合作設計品牌形象。我們發掘了原址兩位王子溥倫和溥侗的故事,之後更與Philip Dodd成為了項目的文化顧問。項目位於王府井大街的中心地帶,歷史文化背景深厚,加上承襲香港置地的高端尊貴的品牌形象,我們為王府中環打造的形象也呈現了其充滿涵養的氣質。 | 2015

NAN
TOU
CITY
古南
城頭
源·創·藝·活

「南頭古城」標誌 ｜ 2020

造「華潤城深圳夢」，即華潤城以兼容並蓄的企業性格，像水一樣，融匯深圳各方面的優勢，打造為人文、時尚、科技、生活的合體，甚至更進一步，為推進深圳作為未來國際都會作先導性指標。

透過深圳華潤城的公共設計實驗，我們把地方營造的方法引進了商業世界，令客戶對商業區域的開拓和規劃有更豐富的視野，不再停留於表面的藝術與商業結合模式，而是透過設計思維和想像力，看見商業目標內更多的可能性，從而衍生角色轉化和區域協助，為整體城市發展帶來更多活力和生機。

椅子，是承載人的坐具，也一直承載了我與世界對話的思考和情感。在 30 多年的創作生涯中，我鍾情於不同的創作主題，椅子不僅是其一，更是我創作生涯的標記。由最初個體位置的象徵，到男女或陰陽的契合，再到群體的結連和共存，藉着不同的椅子形態，我希望透過創作歷程，更加明白人與人的關係，以至自己與世界的關係。因此，這是一個不會完結的主題。

位置

我出身於平面設計，海報自然是我第一次運用椅子元素的設計平台，從 1985 年中英劇團蔡錫昌導演劇場《我係香港人》海報的中英合併椅子、1994 年《香港二三事》和 1995 年《香港九五二三事》的乒乓球桌，再到 1994 年《審判卡夫卡之拍案驚奇》的桌子，家具元素開始進入我的作品系列。然而，我真正運用椅子探索人與世界的關係之創作，卻是 1995 年我第一件立體公共藝術「位置的尋求 I」。這一年，末屆港督彭定康帶來一系列政制改革，大幅增加香港人參政的渠道，包括立法局直選議席和功能組別議席，又增設香港藝術發展局委員提名，人為了爭奪位置互相競爭，即使在選舉中勝出，卻未必適合其位，為香港社會帶來貢獻。在這樣的歷史背景下，再加上早年王無邪老師在一次演講中從個人身份探討位置的尋求，這些因素都啟發了我，用椅子象徵人所處的位置或所掌的權力。

雖然「位置的尋求 I」是椅子系列的第一件作品，但這時期人形是椅子作品中不可分割的元素，因此人指向遠方的形體雕塑是當中的另一主角。1997年，我參與以「溝通」為題的「台灣印象海報設計展」，運用人形與椅子的符號組合來製作關於九七回歸的海報，三張海報分別以文字溝通、心靈溝通和面對面溝通展現不同的溝通方式，其中面對面溝通那張，我以椅子代表坐下交談的機會，二人之間連接着很多椅子，代表要有多次面談才能溝通。這張以「Patient—Bridge of Communication」為題的海報，不單為展覽外加了「Patient（耐性）」主題，也是我在椅子作品系列的轉捩點：我將椅子由象徵個體，變成代表一個社群，用椅子與椅子的關係，探討人與人的關係、人與社會的關係，甚至是群體與社會之間的互動關係。這種象徵層面的提升，為日後椅子系列提供了更豐富的含意基礎。

這張海報更啟發了我於翌年創作另一立體作品——「位置的尋求 II」，1998 年在藝穗會展出。我從政府機構借來大量椅子，運用竹棚紮作技術把椅子不規則地高高疊在一起，暗喻回歸帶來人心的失控和混亂，由殖民地政府遺留下來的椅子，充滿歷史痕跡，雜亂無章地堆砌着，代表政權交替下，人面對渙散的舊制度、未知的前路而產生的浮躁。椅子也再次象徵了人對權力的追求，而且在亂局中仍想分一杯羹。這個展覽曾引起一些爭議，因為椅子由舊殖民政府機構借來，怎料我用借來的椅子反諷舊政府的失序和脫軌，並且暗示回歸後政府的混亂，所以自此我不能再借用這些椅子。

繼以溝通為題的人形與椅子海報後，我有一段時間，不斷把人形與椅子結合，無論是平面設計，還是立體

作品，人形更發展成另一重要的作品系列（詳見「人形」一文，023頁）。我當時運用的人形圖像，泛指所有人，但簡單線條的外形看上去卻像男性，這與我一直不太懂畫女性有關。後來人形符號逐漸在「椅子戲」中退去，因為我轉而認為其實看到椅子就能聯想到人與椅的關係，例如看到梳化，就能想像人是軟軟地攤坐其上；看到中國明式家具，可以想到人是端正地坐著。椅子已經能夠反映人的狀態，於是椅子直接取代了人，成為椅子作品中唯一的元素。

陰陽

在接下來的椅子創作中，它不單代替了人，更透過各種形態化身成「人」的隱喻，例如椅子之間的結合、變形、伸延、方向等，象徵各種人與人的關係狀態，也展現了我對社會狀況的觀察和思考過程，我也從中重新認識不同的社會價值觀。

2000年，香港大學美術博物館舉行的「海道卷I：人」主題海報展，我共設計了兩個系列九張海報。由於展覽題目與日本有關，我透過日本的扇和杯是用體積大小分別代表男女，因此聯想到以椅子為喻體，創作了兩張一樣大小的椅子圖案，象徵兩性平等，又以椅子坐面的一凸一凹設計，分別代表男與女，以及中國傳統文化中的陽與陰，並以此設計了四張海報，包含了四種兩椅結合的形態。由於一凸一凹的椅子結構，暗示兩性性徵，四張不同形態的男女椅圖案，也令人聯想到四種做愛的姿勢。另外五張堆疊或排列成群的椅子「城市系列」海報，則象徵由人組合而成的社會，以至城市、國家。

後來我把這些椅子圖案製作成立體作品，並在各地

舉辦展覽，引起了顯著的迴響。關於男女椅的設計，不同地方的人看法各異，體現了社會文化的差別；作品以性別為題，自然也引起了兩性觀眾極為不同的觀感。在新加坡展出時，有人覺得設計有趣，坐上去相當舒適，而且當他們坐在椅子上，聊天的話題都變成由性別議題開始，再發展至其他話題。情況在香港卻不太一樣，觀眾不但沒有展開相關討論，更甚少人坐上椅子去感受。有不少女性對作品表示抗拒，認為凹凸的椅子形態令人尷尬，當她們被邀坐上椅子時，甚至表示感到被冒犯。有趣的是，在外地我們卻不時見到有女孩愛坐上代表男性的椅子上。在每場展覽中，每個觀眾在坐與不坐、坐哪一張椅子的選擇中，都說明了他們個人的思想信仰或者社會道德觀。線條分明、具性徵意味的椅子設計，不僅勾畫出男與女的界線，同時暴露了我們平時隱諱的情感，把社會文化的忌諱赤裸於人前，讓人無從逃避，直面主流社會的禁忌。這種互動，令椅子作品不再是純設計上的概念，乃提升到「藝術品」的層次。在展覽現場，觀眾透過觀賞和真實接觸，直接與椅子互動和對話，椅子作品就成為了他們思考和討論相關題目的媒介。

男女椅的創作，除了平面到立體，我也嘗試用不同材質製作椅子作品。2003 年的「Duo」系列，一對對椅子分別由不銹鋼、鋼絲、藤條和木頭所製，我希望透過不同的材質，探索椅子元素的更多可能，各種材質代表了人跟椅子一樣有不同本質和內涵，散發不同的魅力。

「男女椅」作品與觀眾的互動，引發了「椅子戲」主題的出現，2005 年，我首次以「椅子戲」為展覽題目，在日本、北京、香港和台灣四地展出過往

創作的椅子作品。值得探討的是，四個場地的展出，發展出四種遊戲規則。椅子本來是設計來讓人坐在其上，耍弄一番，但很多時候人卻反過來被椅子戲弄。這現象不禁令人聯想起很多現代社會的實況：例如許多權力遊戲，如各地的議會制度，都是由人設計的，但當人處身其中，我們的位置卻不必然是主動的一方，人往往容易被制度操控，由設計制度的一方，變為權力遊戲下的犧牲品。人與物的關係，隨時是反客為主，我們為物所欺而不自知。

在台灣展覽的開幕禮上，我請來香港文化人梁文道和台灣評論家南方朔坐在模仿舢舨的搖搖椅上對談。我希望借模仿舢舨的椅子來講述香港故事。從前香港有很多舢舨，單在舊天星碼頭旁已有不少，可惜現在已消失無蹤。我小時候覺得舢舨很神奇，兩個人搖船的姿態不一，一橫搖一直搖，但船卻能不偏不倚地前進。我借此再次探討人與人之間的溝通，我認為語言的溝通可能不是最真、最直接，反而人與人之間的動作感應很微妙，坐着聊天時的動作可能比語言更具感染力。梁文道曾如此評論我的椅子：「椅子變身文化文本。」他說觀賞我的椅子作品時，重點在於椅子與坐它的人的關係。他又指出，椅子的安排位置和形式，已經決定了人與人之間的溝通方式、內容和主題，更可用作觸發某種溝通與討論方式的空間安排。梁文道進一步提到，椅子可以是一種「聲明」，當日本、印度等亞洲國家傳統上習慣盤腿坐在地上，對他們而言，椅子是西方國家的物品，因此印度國父甘地經常席地盤腿而坐，尤其在面對西方政治領袖或接受西方新聞媒體採訪的時候，以示對印度傳統文化的重視。因此他說：「盤腿而坐是一種政治聲明，不坐椅子是一個政治表態，是一個文化的 statement。因此對一個

亞洲國家或亞洲人來說，坐椅子本身不是那麼簡單、天然的一件事情。」

除了「Duo」的二人對坐椅子系列，在 2006 年及 2007 年，陰陽椅系列延伸至二人和四人對坐的搖搖椅。組合中椅子數目的增加、搖搖椅的設計，都改變了人與人的溝通模式、討論空間和對談心態。搖搖椅講求力學的設計，對坐的人體重若相差太遠，就會失衡，人仰椅翻，產生不了對話。在這種椅子設計上對談，席上的人是難以透過對話產生溝通，如梁文道對我的設計的推論，「彼此交流是不重要的，重要的是你怎樣直接去聽講者說的話，或講者跟你之間的關係。這樣的椅子座位的安排，已經決定了你們彼此之間會發生甚麼關係。」這些搖搖椅系列，包括不同材質的製成品，由木材製成的大型立體裝置、水泥製作的公共藝術，到有機玻璃製造的小型擺設。

群體

一人一椅，探討個人對位置的追尋，「男女椅」以兩張椅子塑造人與人之間的關係，皆屬探討個人層面的心態和選擇。當椅子數量多於兩張，組合可以千變萬化，椅子代表的，往往變成一個群體、一個社會，甚至一個國家。椅子既是人的符號，必然也能表達以人為基礎的社群關係。

2002 年，香港回歸五年，社會各種政治議題的爭拗不斷湧現，但主要是因為在政權交替後，社會對制度和文化的理解和期望存在不少分歧，馬家輝邀請我以團結為題，設計宣傳單張。我把多張椅子圍成一圓圈，椅子與椅子的側面，以男女椅方式互相

榫接，緊緊扣成一個密不可分的椅子圓形，椅子位置面向圈內，促成人與人面對面的交流機會，以此回應當時的特首董建華先生呼籲不同意見的人回歸團結，早日解決爭拗。除了回應現實政治的需要，在中國傳統社會，圓圈代表團圓，中國人凡事追求團圓美滿，因此過年過節家人要團聚，家庭才叫幸福。團圓也代表團結，所謂團結就是力量，因此海報名為「團結力量大」。此設計刊於回歸五周年當日的《明報》世紀版，佔去全個版面，十分罕見。

這時期我所展出的一系列椅子作品，在展覽現場猶如舞台上戲中的不同場景，等待演員上場。椅子靜默無聲，等待對話的發生，參觀者彷彿舞台上的演員，與椅子發生流動的關係，這樣產生的對話，無聲勝有聲，一切盡在不言中，顯現多層次的張力與想像空間。

對應「團結力量大」密不透風的圓圈狀態，2003年的「議題」系列作品，述說的是另一種溝通的狀態。在一堆圍成圓形的椅子中向外拉出一張，形成了一道缺口，看上去圓形不再圓滿，但卻同時是一個出口，讓圈內討論的人重啟與外界溝通之門。若以中國人慣用的圓月比喻，陰晴圓缺本是自然常態，不同時間展現不同景色，同樣值得欣賞。此乃「議題」系列中的「第一號議題」，由「團結」海報的平面形式，轉至以立體椅子呈現。

系列中的另一作品「第二號議題」，我以一組不同材質和性別象徵的椅子排成一個圓圈，有男有女，有陰有陽，有金屬有木頭，有虛有實，有疏有密。這個世界是舞台，椅子是主角，我們是觀眾，人生如戲，台上台下，夢想與現實皆聚合在這圈椅子戲

中。這系列取名「課題」，既是指社會輿論探討的內容，也是我們人生面對的議程。作品中的八張椅子，也是來自同年的作品「Duo」，再次集合不同材質的椅子於作品中，除了表達椅子的不同本質和魅力，更象徵群體內人與人的差異的必然性，圍成圓圈代表團結，不同特質的椅子強調和而不同的和諧狀態。

2004 年，我藉兩張「和而不同」的海報，表達對不同聲音和多元價值的包容和重視。我參與的是以漢字為主題的「全國美術作品展覽」（簡稱「全國美展」），以陰陽椅子圖案分別建構「和」與「同」兩個漢字，在圍成兩個「口」字的並排椅子中，分別安插一張極長椅面和極高椅背的椅子，以此點題。兩張「特別」的椅子，象徵群體或社會中各種與別不同的意見和價值觀，看似破壞了和諧的畫面，製造不安的感覺。然而，容納差異的胸襟和勇氣，對於今天的香港，無論是普羅大眾，還是掌握權力的人，都是極為重要。

連理

陰陽椅的入榫設計、對坐的搖搖椅設計，象徵人與人的溝通與關係，也代表物與物的連結，繞腳椅則是另一種說明人與人生命相交和連結關係的設計，後來這靈感還衍生出筷子設計作品「連理筷」（詳見「執箸」一文，195 頁）。繁忙的城市生活中，各人都按自己的軌跡生活，彷彿走在不同平行線上。我們偶爾在平行線上加上小繞結，撮合平行的軌跡。生命之交匯，像匯川成河，帶動各項事情，也帶動彼此前進。2008 年，與朱小杰合作，第一套概念沿於「Duo」的「連理椅」作品以立體家具形式創作，兩張椅腳相繞的椅子，分別由材質、紋

理和顏色都不同的木頭製成，代表本質、氣質、個性都不同的人，偶爾也會因命運際遇使然而碰上，而且因各自的特質，產生恰到好處的合作和連結，由毫不相干的個體，變為緊密依存的組合。

變化

近年，我致力思考如何把椅子戲系列與傳統工藝結合，並透過跨界合作，發展創意產品，例如十二生肖家具系列的 Piggy Chair 和 Pony Chair （詳見「生肖」一文，206 頁），都是這種嘗試下的成果。作為一個平面設計師和藝術家，我總希望突破創作形式的限制，把設計概念和心中的故事說得更清楚，因此在我的創作生涯中，平面與立體的交錯互換不斷地發生，變化多端。在一系列立體椅子作品後，我再次透過海報設計，將椅子的比喻表達得更豐富。

「共生」海報，是 2014 年的作品，我首次以椅子代表樹葉，不同高矮的椅子掛滿整棵大樹，椅子不單可以表述「人」，也可以代表一個社會，甚至地球，共同保護地球自然生態，是現時世界上最迫切的議題之一。此海報的創作靈感，源於 2002 年「等待果陀」海報的大樹概念。此設計亦被製成立體雕塑作品。另一幅 2015 年「淨土」海報中加入菩提葉元素，在繁囂的城市，尋找安靜，藉此表達對今生安靜心境的追求，這是我現階段人生價值的映照，也是近年對佛學哲理的頓悟。

椅子戲的另一個匯合點，是書法藝術與椅子家具線條的結合。「對『無』入座」是我較早的一個嘗試。台灣著名書法家董陽孜老師為我書寫了「無我」、「無盡」、「無礙」、「無漏」四組字，我把它們

印在變化組合的椅子上，椅子形態是受了巢睫山人的「益智圖」由傳統七巧板變成十五巧板的啟發。透過此中國古代拼圖遊戲，構成了另一「椅子戲」概念，用椅子變化無窮的設計回應萬變人生，遊戲人間。

我又發現，中國書法視覺文化是講線條而非形式，與椅子設計有相通之處，於是後來發展了「座『無』虛席」的設計，利用董老師所寫的「無」字的其中一橫畫，造成椅背的線條。（詳見「書法」一文，078 頁）

生產

要把設計作品發展成為創意產業產品，生產量的限制是我們素來面對的挑戰。過往製作的立體椅子作品，例如「Duo」和「議程」系列，合作的是非傳統的家具製造商。朱小杰啟發了我思考如何將椅子變成創意產業。他經營家具廠，製作可供產量的家具，雖然他生產的是中式家具，但其實採用的是經營西方家具品牌的手法。我過去設計椅子時，未思考如何量產，作品只能在特定的空間作為裝置藝術，卻不適合放在家中作為日常家具。2011 年，北京舉行了首屆「國際北京設計三年展」，當中清華美術學院為朱小杰和我策展了「椅子情·椅子戲」展覽，前者代表朱小杰，後者當然就是我。我在展覽中展出了三個系列的作品，包括「對『無』入座」、能收能展的銹鐵摺椅系列和繞腳椅系列。繞腳椅系列中，除了過去的作品外，我還特意為該次展覽設計了一批全新的仿明式家具繞腳椅，象徵文人思想上的交流。

以往，我的「椅子戲」創作着重概念，把椅子視作

位於尖沙咀藝術廣場的「第三號議程」 | 2015

符號,又如梁文道所言,是「文化文本」,與朱小杰的合作中,椅子元素的運用仍然介乎符號與功能之間。直至為該展覽製作繞腳椅的過程中,我讀到趙廣超的《一章木椅》,學習到明式家具的形態和黃金比例。我從書中找來幾張我喜歡的明式椅子形態,用回原本的尺寸,改動其中細節,注入我的風格元素和現代感,變成了我的作品。透過這次實踐,我理解到為何明式家具如此受推崇,也開始鑽研中國手工家具的概念,於是參照家中的仿明式家具,並仿製它們,重新學習製造中式家具的方法。我曾探訪北京著名家具設計師田家青先生,學習明式家具的演繹手法。透過朋友介紹,我又新認識了製造中式家具的老行尊,見識到人手打磨與機器製造的分別,學習如何結合電腦設計的圖紙與實際工藝師的經驗,運用於專業的中式家具設計中。

創意產業是一門講求設計與商業結合的藝術，出於商業角度的考慮，我嘗試在開會時不談創作方案，而是討論能做多少生意。我相信對於習慣停留在自我世界的創作人而言，這種以談生意為主的會議方式，可能是幫助設計師踏入真正創意產業門檻的方法。我正打算將這明式繞腳椅發展為產品，讓椅子成為我的創意產業其中一個重要領域。

在明式椅子家具以外，我也正把椅子概念與珠寶設計結合，發展「椅子戲」系列的珠寶產品。早於2007年，我已透過椅子創作接觸珠寶設計。時值回歸10周年，香港設計中心策劃了一系列名為「9707」的活動，邀請了10位香港設計師和10個國際知名品牌合作，我的「椅子戲」則與 Life of Circle 合作。Life of Circle 是翁狄森先生創立的珠寶概念店，其珠寶系列靈感均來自東方哲學理念和傳統中國文化。我將椅子化成戒指，成為了盟誓關係的另類說明。近年，我把繞腳椅與筷子概念結合，加入鑽石作裝飾，為自己設計了紀念結婚30周年的繞腳吊飾，並着力研究最終能否推出市場，成為真正的珠寶產品。

「椅子戲」系列，不但是劉小康創作生涯的標誌，它與我其他創作題目有所不同的是，我沒有明確的完結目標。「椅子戲」的命名，來自朋友為我以「戲」起題的理念：不斷嘗試和享受不同的創作。椅子系列作品源於我對周遭生活的看法，在多年創作歷程中，椅子作品陸續結連不同的中國文化元素，包括筷子、中國書法和中式家具，椅子化身作現代設計與傳統文化媒合的舞台，真的成為一台戲。遊走於平面設計與立體創作之中，除了不斷摸索兩者更多的可能性，創意產業的實踐理念，為我把椅子推向更大的商業舞台，讓世界一起參與這齣「戲」。

在策劃「劉小康決定設計」展覽之際，從 2012 開始，我也同時在兼顧香港文化博物館的「1970–1980 年代香港平面設計研究」的項目，並於 2015 年完成了 12 萬字的研究報告，當中訪問了 30 位在 1970 年代的設計先鋒，以及 22 位中國大陸、台灣，甚至日本，在七八十年代積極與香港設計界交流的設計師和設計推動者，從多個側面更立體地闡釋當時香港設計在中西文化碰撞的土壤上如何多元發展、大膽創新，這都成為往後設計產業發展的重要基石。 2017 年，博物館舉行了名為「爭鳴年代」的一個小型展覽，目的是借出版展覽目錄把研究報告整理成書，與大眾分享。

「劉小康決定設計」的策展方向其實也受研究報告中歷史性的描述影響。在有意無意間，我都嘗試透過我的作品和項目反映香港設計產業各環節的發展步伐。可惜當時展覽目錄未能如期出版，有負博物館各位朋友的支持和期望，主要原因是我在各環節中仍然不斷思考，新概念、新作品不斷湧現，以至無法下定決心來個總結。正如我在展覽開幕致詞時說，這個展覽不是我的回顧展，而是我的中期成績報告表。受業啟蒙於百家爭鳴的 1970 年代，奠定設計專業於經濟騰飛的 1980 年代，與世界交流接軌於瞬息萬變的 1990 年代，創作思維轉型於積極創新的千禧年代……希望我的心路歷程能像往日前輩給我的啟發一樣，為年青新一代帶來選擇方向的一些提示。

爭鳴年代

後記

後跨頁

左 「爭鳴年代」展覽現場情況 ｜ 2017
右 《爭鳴年代》研究報告封面 ｜ 2017

「爭鳴年代」展覽是以2015年完成的《1970與1980年代香港平面設計發展歷史研究報告》為藍本策劃，內容以於1970至1980年代的香港平面設計發展歷程為敘述主軸，輔以人物訪問和作品圖片及實物，以薈萃的展示讓觀眾了解研究成果，以真實展現當年的創作與行業生態。稍後將會出版內容更詳盡與豐富的報告。

回顧一連串設計業的基礎建設，可知香港整體設計於1970年代的崛起並非偶然，如香港理工大學設計學院的前身成立於1964年，1966年香港貿易發展局成立，香港工業總會於1968年成立香港設計委員會，香港設計師協會則於1972年成立，而大一藝術設計學校亦在1970年建校。這些設計機構不但大力推動香港設計騰飛，更促成了行業走向專業化，它們的誕生除了反映政府的支持，也全賴當時有遠見有實力的社會人士大力主催而成，其中也包括了當代設計師。

除基礎建設外，香港經濟在1960年代開始起飛，蓬勃發展的商業和消費品市場亦為香港廣告業和平面設計的發展提供有利條件。此外，香港逐步躋身國際城市之列，吸引不少海內外人才

投入本地的創意產業，表表者如過阶石漢端先生，麥冠文先生和鍾普選先生，而在本土受訓出身的新秀如靳埭強博士、張樹新先生、余奉祖相繼冒起；再加上在海外受訓的海歸派如關善治先生、何中強先生等等，為1970年代帶來大量的優秀平面設計創作。基於不同的出身背景和客戶需求，各位設計師亦嘗到中西文化結合的不同切入點和理解，從而開創了一股多元性、包容性和實驗性的創作氛圍，孕育了一個「百花齊放、百家爭鳴」的年代！這個美好的年代不單為設計後輩開拓了廣闊的創作空間，也在大中華地區奠定了中國現代平面設計的發展道路。

上述的研究報告共有49篇人物訪問，除了一眾香港設計前輩，也包括了多位當時大中華地區與香港有密切連繫的設計師、教育工作者和推動者。希望能由第三者的角度完整呈現當年香港平面設計的發展特色及對其他地區的影響。

今天香港社會推崇所謂「本土」文化，設計界或許是時候探溫一下香港本地創意文化的由來—它是由基層年代越塵事和諸塵人建構出來的，雖然這對於大部分年輕一輩來說都是陌生的，但是這股多元、包容及實驗性的創作文化，已經潛移默化地影響一代又一代的設計人。

劉小康
1970-80年代香港平面設計
歷史研究項目
首席研究員

'The Decades to Contend' is an exhibition that takes as its blueprint a study report completed in 2015 entitled "Report on Hong Kong Graphic Design History in 1970s–1980s". The development of graphic design in Hong Kong from the 1970s to the 1980s provides the central narrative of this exhibition, which is complemented by interviews with designers as well as the showcasing of their works through displaying real objects and photographs. The aim is to present visitors with a succinct picture of the study's finding, and to re-capture the creative process of graphic designers in a bygone era as well as to re-enact the historical setting against which their profession evolved. Publication on the detailed contents of the exhibition will be available on shelf later.

In retrospect, the laying of foundations for the design profession in the early years paved the way for the rise in the importance of design in Hong Kong in the 1970s. Examples include setting up the predecessors of the Hong Kong Polytechnic University Design School in 1964, launching the Hong Kong Trade Development Council in 1966, the Federation of Hong Kong Industries setting up the Design Council of Hong Kong in 1968, founding the Hong Kong Designers Association in 1972, and establishing First Institute of Art & Design in 1970. These design-related organisations not only promoted and elevated Hong Kong design, but they put it on the road to becoming a profession. Their establishment was the result of support from the government as well as help from members of the society who had the vision and the resources for their undertaking – some of whom were local designers from that period.

Besides the laying of foundations, Hong Kong's booming economy in the 1960s as well as its thriving market for commercial and consumer products also spurred the growth of the local advertising industry and its graphic design profession. The fact that Hong Kong began to make the list of leading international cities helped our creative industries attract and recruit overseas talents – including big names like Mr. Henry Steiner,

Mr Kumar Pereira and Mr. Alan Jai Yongdai. At the same time, the emergence of locally educated new upstarts like Dr. Kan Tai-keung, Mr. Cheung Shu-sun, Mr. Michael Miller Yu, Mr. Wan Chun and Mr. returning expert overseas with the return of overseas trained talents such as Mr. George Kwan and Mr. William Ho Chung-keung. Together, they produced an abundance of quality graphic designs in the 1970s. These veteran designers have, their own unique approaches for interpreting and blending oriental and western cultural elements. Driven by differences in their backgrounds and in the demands of their clients, they ushered in an age of multifaceted, inclusive and experimental creativity in what relate "a hundred flowers bloomed, and a hundred schools of thoughts contested". This wonderful era broadened the scope of creativity for posterity and it also laid down the foundations for the development of modern Chinese graphic design within the Greater China region.

The study report mentioned earlier included 49 interviews. Among the interviewees are veteran Hong Kong designers, members of the profession in the Greater China region who maintained frequent contacts with their Hong Kong counterparts, those in the field of education as well as people who promoted Hong Kong design. Through these third-person narratives, the report attempted to present a full picture of the development of Hong Kong's own brand of graphic design, to characterise and to impact on other countries in the region.

Now that Hong Kong has taken to celebrating its so-called "indigenous" culture, it might be a good time for the local design profession to re-discover the source and the roots of its creativity. While most members of the younger generation might not be familiar with the historical settings, the events and the people that helped shape this multifaceted, inclusive and experimental creative culture, it has continued to exert its imperceptible influence on successive generations of local designers.

Freeman Lau
Principle Researcher
Hong Kong Graphic Design History
in 1970s-1980s Research

兒童探知館
Children's
Discovery Gallery

演講室
Seminar Room

教育活動室
Education Studio

洗手間
Toilet

爭鳴年代

The
DECADES
to
CONTEND

1970與1980年代
香港平面設計歷史
A History of
Hong Kong
Graphic Design
in 1970s & 1980s

決定設計

錄像訪問

受訪者名單

Freeman Lau	劉小康
Kan Tai Keung	靳埭強
Hong Ko	高少康
Katsumi Asaba	淺葉克己
Rex Chan	陳漢標
Jerry Chen	陳仁毅
Kurt Chan	陳育強
Ray Chen	陳瑞憲
TC Chow	周達志
Philip Dodd	菲利普多德
Han Jia Ying	韓家英
Kenya Hara	原研哉
Thomas Heatherwick	湯瑪斯海瑟尉
Leung Man Tao	梁文道
Apex Lin	林磐聳
Tommy Li	李永銓
Bo Linnemann	博林納曼
Lung Ying Tai	龍應台
Stephen Tang	鄧文彬
Stanley Wong	黃炳培（又一山人）
Ada Wong	黃英琦
Mathias Woo	胡恩威
Kevin Yeung	楊棋彬
Danny Yung	榮念曾
Zhu Xiao Jie	朱小杰

香港	銅紫荊星章勳章、靳劉高設計策略創辦人、香港設計總會秘書長、香港設計中心董事、亞洲設計連副主席、國際平面設計聯盟（AGI）會員
香港	銀紫荊星章勳章、靳劉高設計策略創辦人、國際平面設計聯盟（AGI）會員、香港理工大學榮譽設計學博士及教授、 汕頭大學長江藝術與設計學院榮譽院長、香港西九文化區管理局董事
香港	靳劉高設計（深圳）合夥人及中國區總經理、香港設計師協會副主席
日本	國際著名平面設計師、國際平面設計聯盟（AGI）會員
香港	著名藝術家
台灣	國際知品藝術品管理顧問、「春在」品牌創辦人
香港	香港藝術學院署理院長、香港中文大學藝術系客座教授、香港藝術館顧問、Para/Site董事
台灣	國際著名建築及室內設計師、五大大中華地區最具影響力建築師、誠品書店設計師
香港	產品設計顧問、科學專欄作家、國際知名品牌 Avec 及 Zixag 創辦人
英國	國際文化創意產業策展人、廣播人、策展人、多德創意創辦人
中國內地	國際著名平面設計師、國際平面設計聯盟（AGI）會員
日本	國際著名平面設計師、無印良品美術總監、國際平面設計聯盟（AGI）會員
英國	國際著名建築及室內設計師
香港	著名文化人、專欄作者、「看理想」創辦人
台灣	亞洲大學視覺傳達設計系講座教授
香港	國際著名平面設計師、國際平面設計聯盟（AGI）會員
丹麥	國際著名設計師
台灣	前台灣文化部部長、國際知名華文作家
香港	銅紫荊星章勳章、前香港建築署副署長、前副「啟德發展計劃」總監、梁志天設計集團首席顧問
香港	國際著名平面設計師、康樂及文化事務署博物館專家顧問、國際平面設計聯盟（AGI）會員
香港	康樂及文化事務署藝術博物館諮詢委員會委員、香港當代文化中心總監、香港兆基創意書院校監
香港	進念 · 二十面體聯合藝術總監及行政總裁、香港兆基創意書院副校監
香港	香港時裝設計師協會主席、康樂及文化事務署博物館專家顧問、著名品牌顧問
香港	進念 · 二十面體創辦人及聯合藝術總監、香港當代文化中心主席、「天天向上」創辦人、多項國際文化交流平台策劃人
中國內地	著名家具設計師、澳珀家具創辦人、「意思設計展」策展人

劉小康

靳埭強

陳仁毅

陳育強

韓家英

原研哉

李永銓

Bo Linnemann

黃英琦

胡恩威

高少康

淺葉克己

陳漢標

陳瑞憲

周達志

Philip Dodd

Thomas Heatherwick

梁文道

林磐聳

龍應台

鄧文彬

黃炳培（又一山人）

楊棋彬

榮念曾

朱小杰

索引

「香港工程」委員會的成員
見「文化生態」一文，041 頁

歐陽應霽

陳嘉上

陳志雲

鄭兆良

張智強

張志成

劉細良

劉小康

梁文道

羅啟妍

馬家輝

莫健偉

蒲錦文

施蒂雯

施南生

陶威廉

徐克

黃英琦

胡恩威

楊志超

余志明

「妙法自然——董陽孜 X 亞洲海報設計暨文創跨界」展覽
見「書法」一文，078 頁

畢學鋒	中國內地	陳永基	台灣
韓家英	中國內地	陳俊良	台灣
何見平	中國內地	陳彥廷	台灣
呂敬人	中國內地	陳進東	台灣
吳勇	中國內地	陳普	台灣
靳埭強	香港	方維鴻	台灣
劉小康	香港	蕭青陽	台灣
李永銓	香港	龔維德	台灣
黃炳培（又一山人）	香港	李明道	台灣
淺葉克己	日本	兩個八月	台灣
原研哉	日本	廖錦逢	台灣
勝井三雄	日本	林磐聳	台灣
松井桂三	日本	林俊良	台灣
松永真	日本	林宏澤	台灣
三木健	日本	劉開	台灣
永井一正	日本	聶永真	台灣
佐藤可士和	日本	王行恭	台灣
杉崎真之助	日本	王志弘	台灣
朱焯信	澳門	王午	台灣
安尚秀	南韓	游明龍	台灣
白金男	南韓		

香港當代文化中心
見「研究討論」一文，092 頁

劉小康

胡恩威

黃英琦

榮念曾

「生活與承載」展覽

見「城市」一文，095 頁

Jouri Toreev	白俄羅斯	Götz Gramlich	德國	Praseuth Banchongphakdy	老撾
Rico Lins	巴西	Helmut Langer	德國	Shaun Cunningham	老撾
Alfred Halasa	加拿大	Marina Langer-Rosa	德國	朱焯信	澳門
畢學鋒	中國內地	區德誠	香港	崔德明	澳門
卜毅	中國內地	鄭嘉偉	香港	William Harald-Wong	馬來西亞
蔡仕偉	中國內地	靳埭強	香港	戴禮山	馬來西亞
常董	中國內地	高少康	香港	Ben Faydherbe	荷蘭
陳平坡	中國內地	劉小康	香港	Joost Roozekrans	荷蘭
郭勇	中國內地	黃儷璇	香港	Jeroen Van Erp	荷蘭
韓家英	中國內地	黃炳培	香港	Marie Isabel Musselmann	秘魯
聶桂平	中國內地	Ashwini Deshpande	印度	Mlodozeniec Piotr	波蘭
宋協偉	中國內地	Irvan A. Noe'man	印尼	Eugeniusz Skorwider	波蘭
鄧遠健	中國內地	Mehdi Saeedi	伊朗	Max Skorwider	波蘭
王粵飛	中國內地	Asher Kalderon	以色列	Vladimir Chaika	俄羅斯
吳偉	中國內地	Dan Reisinger	以色列	Lee Mi-Jung	南韓
吳穎	中國內地	David Tartakover	以色列	Park Kum-Jun	南韓
吳勇	中國內地	Armando Milani	意大利	Sun Byoung-Il	南韓
夏文璽	中國內地	Heinz Waibl	意大利	Niklaus Troxler	瑞士
許禮賢	中國內地	青葉益輝	日本	陳永基	台灣
姚映佳	中國內地	青木克憲	日本	陳俊良	台灣
虞惠卿	中國內地	勝井三雄	日本	程湘如	台灣
趙春陽	中國內地	松永真	日本	林宏澤	台灣
周宇	中國內地	南部俊安	日本	施令	台灣
Boris Ljubicic	克羅地亞	呂錦源	日本	游明龍	台灣
Bo Linnemann	丹麥	佐々木大	日本	Yann Legendre	美國
Finn Nygaard	丹麥	杉崎真之助	日本	Jean-Benoit Levy	美國
Kari Piippo	芬蘭	高橋善丸	日本	Pham Huyen Kieu	越南

亞洲設計連
見「亞洲交流」一文，103 頁

Yusuf Hassan	孟加拉
高少康	中國內地
蘇素	中國內地
楊松耀	中國內地
周婉美	香港
靳埭強	香港
劉小康	香港
Ashwini Deshpande	印度
Ashish Deshpande	印度
Partho Guha	印度
Subrata Bhowmick	印度
Hermawan Tanzil	印尼
Tri Anugrah	印尼
Praseuth Banchongphakdy	老撾
Kiriya Banchongphakdy	老撾
Atrissi Tarek	黎巴嫩
Paul Klok	黎巴嫩
William Harald-Wong	馬來西亞
Dino Brucelas	菲律賓
Kelley Cheng	新加坡
Saxone Woon	新加坡
Stanley Tan	新加坡
Theresa Yong	新加坡
An Mano	南韓
Myrrh Ahn	南韓
Ahn Sang-soo	南韓
Somsri Maneesatid	泰國
Punlarp Punnotok	泰國
Kritaya Julawisedkul	泰國
Soymook Yingchaiyakamon	泰國
林磐聳	台灣
胡佑宗	台灣
Pham Huyen Kieu	越南
Pham Thi Thanh	越南

佳能相機配套產品系列
見「玩味」及「功能」兩文，
132 頁及 134 頁

張智強	李民偉
張路路	鄧達智
周寶盈	楊志超
劉志華	翁狄森

No Art No Fun
見「樂趣」一文，142 頁

陳漢標	劉小康
張可之	劉天浩
張靜嫻	梁嘉賢
周寶盈	李梓良
馮之敬	麥顯揚
何思芃	王天仁
高少康	易達華
何倩彤	榮念曾
靳埭強	zcratch
江康泉	香港文學館

屈臣氏 100 周年
見「觀念」一文，180 頁

歐陽應霽

郭孟浩（蛙王）

楊學德

何鴻達

劉小康

利志達

胡恩威

馬榮成

黎達達榮

二犬十一咪

智海

林奕華

十二肖
見「生肖」一文，206 頁

劉米高	劉米鼠
張義	二牛
薩璨如	如兔
許誠毅	毅虎
劉家寶	龍行
陳瑞麟	蛇舞
盧志榮	羊祥
靳埭強	易馬
羅偉基	翔猴
莫一新	和鸞
文鳳儀	和鸞
陳日榮	樂犬
劉小康	豕喆

其他

小西	「詩城市集」（112 頁）
王正剛	《焚書》（050 頁）
呂大樂	《玩具大不同》（056 頁）
周綠雲	「Vision of Colour」海報系列（121 頁）
夏碧泉	《夏碧泉：水墨・雕塑展》（119 頁）
容浩然	「華潤城」標誌書法字（256 頁）
徐克	《七劍》海報（076 頁）
徐子雄	立頓茶包系列（222 頁）
郭孟浩（蛙王）	「溝通」海報（080 頁）、「第 54 屆威尼斯雙年展」宣傳海報及書冊（119 頁）
陳育強	《神經》（057 頁）、公共創意™（248 頁）
陳福善	「Vision of Colour」海報系列（121 頁）
馬子聰	「對話的燈」（028 頁）、Incus 助聽器（127 頁後跨頁）
馬桂綿	《燃藜集》（055 頁後跨頁）
區大為	《海報的魅力》（078 頁）
張健鋼	Incus 助聽器（127 頁後跨頁）
張義	「張義名片及文具套裝」（118 頁）
梁文道	「書之光」（046 頁）
梁秉鈞（也斯）	「椅上青」（114 頁）、「亞洲的滋味」展覽（104 頁、114 頁）、「十四張椅子」（115 頁）
梁家泰	《中國影像：一至廿四》（113 頁）
梁景華	Patrick Leung PAL's Concept（060 頁）
許嘉雄	「幸運曲奇」（241 頁）、「歲歲平安」（242 頁）
黃天	《藏傳佛教藝術》（053 頁）、黃枝記爺爺麵（179 頁）
楊松耀	「香港成語故事」插畫（031 頁）、「南頭古城」標誌（258 頁）
董陽孜	《七劍》海報（076 頁）、「對『無』入座」（081 頁）、「妙法自然」展覽（082 頁）、「妙法自然」書法紙鎮（082 頁）、「九無一有」書法盤子（082 頁）、「座『無』虛席」（082 頁）、「椅子書法」海報（083 頁）、「墨感心動」海報系列（083 頁後跨頁）
靳埭強	皆一堂（081 頁）、「Vision of Colour」海報系列（120 頁）、中國銀行（152 頁）
鄭明	「二零零一奧林匹克作文比賽宣傳海報」（080 頁）
劉天浩	英華書院 200 周年展覽及紀念品（031 頁後跨頁）、二元稿標誌（098 頁）、「香港在柏林」展覽及海報（109 頁）、「城市發現」海報（110 頁）、No Art No Fun 中文標誌（143 頁）、「Moon」系列木製玩具（145 頁）、西九龍文娛藝術區計劃建議方案（248 頁）
韓志勳	《恆迹》（055 頁）、「Vision of Colour」海報系列（120 頁）
羅仲榮	GP 集團年報（167 頁）、梅潔樓年曆（168 頁）
嚴迅奇	西九龍文娛藝術區計劃建議方案（248 頁）、「香港在柏林」展覽及海報（109 頁）
蘇孝宇	Incus 助聽器（127 頁後跨頁）
蘇素	「南頭古城」標誌（258 頁）
Korakot Aromdee	「知竹」展覽（227 頁）
Michel de Boer	公共創意™（248 頁）
Philip Dodd	「王府中環」（257 頁後跨頁）
Bo Linnemann	PMQ 字體設計（243 頁後跨頁）
Harry Pearce	「王府中環」（257 頁後跨頁）

作者簡介

出生於 1958 年，劉小康就讀於香港理工學院（香港理工大學前身）。1982 加入靳埭強先生當年所屬的新思域設計有限公司，展開設計師的生涯。1995 年，劉氏應邀與靳埭強先生共同創立靳與劉設計顧問，成為該公司的合夥人兼創辦人。至 2013 年，新合夥人高少康先生加入，該公司因而更名為靳劉高創意策略（亦即靳劉高設計）。

從事創作逾 30 年，獲獎項多達 300 個，劉氏活躍於多個不同的創作領域，皆取得一定成就。設計方面，最為深入民心的是「屈臣氏蒸餾水」的水瓶，作品不但為香港本土瓶裝水市場寫下突破性的一頁，更成功提升品牌市場佔有率。於 2004 年，劉氏就憑此作品榮獲「『瓶裝水世界』全球設計大獎」，成為他的設計事業的里程碑。而品牌策略方面，劉氏的客戶更遍佈大中華地區，當中成功案例包括「中國銀行」、「李寧」、「鄂爾多斯」、「周生生」等。近年，劉氏與荷蘭設計師 Michel De Boer 及香港中文大學藝術系副教授陳育強先生共同創立了一套全新的系統「公共創意™」，專為打造地方品牌而設。此系統已陸續應用於「啟德發展計劃」及深圳南山區華潤城等，為香港設計業界開闢出嶄新的領域。

劉氏的作品十分多元化，從平面，到立體雕塑，到產品，到公共藝術品，到展覽，透過不同的媒介創作。近年，他的「椅子戲」系列等藝術創作發展成熟，不少作品已獲世界各地收藏家及博物館收藏。在個人創作外，劉氏多年來亦活躍於推動創意產業，他現身兼香港設計總會秘書長、香港設計中心董事及亞洲設計連副主席等多項公職，積極領導各個有助創意產業發展的項目。於 2006 年，他更聯同香港當代文化中心其他成員共同創辦了香港兆基創意書院，為香港本地培育創意人才。

作為藝術家、設計師、業界推動者，社會各界的肯定，為他帶來不同的榮譽，包括「全港十大傑出青年」（1997）、香港設計師協會「金獎」（2005 和 2007）、「十大傑出設計師大獎」（2005）、「銅紫荊星章」（2006）、第三屆中國國際設計藝術觀摩展的「終身設計藝術成就獎」（2008）、中國美術學院藝術設計研究院頒予的「年度成就獎」（2010）、香港理工大學頒予的「大學院士」（2011）及韓國亞洲設計師邀請展「亞洲最佳設計師獎」（2004）等。

鳴謝

「劉小康決定設計」展覽在 2015 年 12 月開幕，至今已經差不多 5 年了，這實在是一本遲來的展覽目錄，也帶來了遲來的感謝。

首先要感謝的三位是現任香港故宮文化博物館館長及前康樂及文化事務署副署長（文化）的吳志華博士、香港歷史博物館黃秀蘭總館長和香港文化博物館盧秀麗總館長，沒有三位朋友的錯愛及鼎力支持下，我是下不了決心在 60 歲前就在文化博物館內辦個人回顧展，但展覽確實令我反思過往及展望將來的創作道路應該怎麼走。

當然要感謝靳埭強（靳叔）40 年來的提攜、合作、指正、亦師亦友，以及新拍檔高少康的加入，共同把公司的文化傳承下去。

至於這本遲來的目錄得以出版，最要感謝的是中華書局（香港）有限公司的侯明老師對我不離不棄。還有不辭勞苦，為組稿結集版面設計斷斷續續工作了 5 年的 Olivia 黃碧儀和羅秀慧。

最後更要多謝內子 Sandra 李潔儀。記得年輕時我曾經誇下海口在 30 歲時成為一位成功的設計師，到今天現在已再經過了 30 年了，只可以算是有一點點成績，希望往後 30 年不會令她失望。

「劉小康決定設計」展覽 2015 策展團隊

香港文化博物館工作小組

項目策劃	盧秀麗
項目統籌	鄭煥棠
展覽籌備及文字編撰	胡佩珊
	丘玉佩
	陳嘉然
	鄭珮宜
展覽製作	蘇作娟
	李耀光
	朱妙玲
	莊依南
教育活動	鍾婉嫺
	何文泰
	劉安怡

靳劉高設計工作小組

項目策劃	劉小康
項目統籌	黃碧儀
展覽書法題字	董陽孜
海報攝影	王正剛
展覽場地設計	馮之敬
展覽場地平面設計	易達華
展覽導讀設計	羅秀慧
展覽導讀翻譯	陳曉明
展覽海報設計	顏倫意

劉小康決定設計

作者	劉小康
統籌	黃碧儀
責任編輯	白靜薇
裝幀設計	劉小康、羅秀慧
排版	羅秀慧
印務	劉漢舉

出版　　中華書局（香港）有限公司

香港北角英皇道 499 號北角工業大廈一樓 B 室

電話：（852）2137 2338 傳真：（852）2713 8202

電子郵件：info@chunghwabook.com.hk

網址：http://www.chunghwabook.com.hk

發行　　香港聯合書刊物流有限公司

香港新界大埔汀麗路 36 號 中華商務印刷大廈 3 字樓

電話：(852) 2150 2100

傳真：(852) 2407 3062

電子郵件：info@suplogistics.com.hk

印刷　　美雅印刷製本有限公司

香港觀塘榮業街六號海濱工業大廈四樓 A 室

版次　　2020 年 7 月初版

© 2020 中華書局（香港）有限公司

規格　　16 開（250mm x 200mm）

ISBN　　978-988-8675-90-6